책01(冊)

일정한 목적, 내용, 체재에 맞추어
사상, 감정, 지식 따위를 글이나 그림으로
표현해 적거나 인쇄해 묶어 놓은 것

시작, 책 만들기

2016년 4월 30일 초판 발행 ○ 2019년 8월 1일 3쇄 발행 ○ 지은이 김은영 김경아 ○ 펴낸이 김옥철
주간 문지숙 ○ 편집 김한아 ○ 디자인 안마노 ○ 커뮤니케이션 이지은 ○ 영업관리 강소현
인쇄·제책 스크린그래픽 ○ 펴낸곳 (주)안그라픽스 우10881 경기도 파주시 회동길 125-15
전화 031.955.7766(편집) 031.955.7755(고객서비스) ○ 팩스 031.955.7744 ○ 이메일 agdesign@ag.co.kr
웹사이트 www.agbook.co.kr ○ 등록번호 제2-236(1975.7.7)

이 도서의 국립중앙도서관 출판예정도서목록(CIP)은 서지정보유통지원시스템 홈페이지
(seoji.nl.go.kr)와 국가자료공동목록시스템(www.nl.go.kr/kolisnet)에서 이용하실 수 있습니다.
CIP제어번호: CIP2016009764

ISBN 978.89.7059.852.9(03600)

시작,
책 만들기

김은영
김경아 지음

안그라픽스

시작, 책 만들기

'책'을 만든다고 하니 너무 어렵게 느껴지는가? 모든 사람은 자신과 자신을 둘러싼 세상에 관해 기록을 남기고자 하는 욕구를 가지고 있다. 그러나 아직까지도 무언가를 기록하고 그것을 책으로 제작하는 행위는 아무나 할 수 없는 특별한 행위로 인식된다. 남들에게 뛰어나다고 평가받아야만 그런 기회를 얻을 수 있다고 생각하고 시도조차 하지 않는 경우도 태반이다. 사전적 의미의 책은, 인간의 사상과 감정과 지식을 일정한 목적과 내용과 체계에 맞춰 글과 이미지로 표현하거나 인쇄해 한 권으로 묶은 것이다. 사진가만 사진을 찍고 요리사만 요리를 하는 것이 아니다. 이를 전문적으로 배우지 않았더라도, 사진을 찍고 요리를 하고 작은 가구를 만들면서 우리의 삶은 한층 즐겁고 풍성해진다. 책 만들기 역시 특정 분야의 전유물로 묶어두기에는 그 과정을 통해 얻을 수 있는 긍정적인 영향력이 엄청나다. 전문적인 책 만들기와 별개로 일상적인 책 만들기가 존재해야 하는 이유는 분명하다.

'너와 내가 만난 백 일간' '우리 아들과 보낸 첫해' '내가 그린 드로잉 습작'이라는 주제도 멋진 책으로 탄생할 수 있다. 모든 기록은 저마다 가치를 가지고 있다. 지금 우리는 원하기만 하면 얼마든지 자신과 주변에 대한 기록을 책으로 엮어낼 수 있는 환경에서 살고 있다. 남의 손을 빌릴 필요 없이 자신의 손으로 직접 말이다. 특별했던 순간과 애써 모은 유용한 지식을 그저 과거로 흘려보내는 것은 정말 안타까운 일이다. 『시작, 책 만들기』는 누구나 그런 기억을 기록해 책으로 엮고, 미래의 자신 혹은 소중한 사람들과 공유하길 바라는 마음에서 기획되었다. 이 책은 하나의 기록을 한 권

의 책으로 엮어내는 안내자로서 여러분의 책이 어디 내놔도 부끄럽지 않은 체계적이고 보기 좋은 모습을 갖추도록 도울 것이다.

『시작, 책 만들기』는 여러분에게 책을 한번 만들어 보라고 기운만 불어넣는 자기계발서가 아니다. 디지털 출력이나 소량 인쇄를 통해 자신의 책을 만들고자 하는 디자인 비전공자에게 초점을 맞추어, 실제로 한 권의 종이책을 기획해서 집필, 편집, 디자인, 제작까지 할 수 있도록 전문 페이지레이아웃 프로그램인 인디자인과 제작 전반에 대한 기초 지식을 알기 쉽게 정리했다. 그러나 이 책을 컴퓨터 프로그램 매뉴얼로 오해해서는 곤란하다. 여기서는 인디자인의 유용하고 다채로운 기능보다 소책자를 만드는 데 꼭 필요하면서도 입문자가 다루기 쉬운 기본 기능만을 다루기 때문이다. 또한 너무 많은 변수를 고려하기보다 3년여 상상마당 아카데미에서 진행한 수업을 바탕으로 비전공자가 가장 쉽게 만들 수 있는 책에 초점을 맞추어 정보의 양과 수준을 한정했다.

전문가라면 어느 분야의 일원이든 자신이 맡은 일의 전체와 부분을 꼼꼼하게 점검하며 높은 완성도를 추구해야 한다. 그러나 비전문가가 처음 일을 맡아서 낯선 프로그램까지 배워가며 작업해야 하는 상황이라면, 완벽을 기하기보다 마음의 부담감을 가능한 한 덜고 끝까지 가보는 것이 우선이다. 이 책은 완벽하지 않다. 그러나 여기에서 다룬 내용만으로도 여러분은 분명 보기 좋은 소책자 한 권을 만들 수 있다. 이 책을 벗 삼아서 한 권의 책을 완성한 뒤에 혹시라도 더 많은 쪽수의 복잡한 구조 혹은 적은 쪽수라도 좀 더 정교한 책을 만들고 싶다는 욕심이 생긴다면, 그때에는 인디자

인 프로그램 매뉴얼과 편집디자인 분야 서적을 살펴보기 바란다. 책 제작과 관련해 준전문가나 전문가가 읽을 만한 서적은 이미 시중에 여러 권 나와 있다. 책을 만들어 봤다는 자신감과 더는 낯설지 않을 인디자인 프로그램은 그때 여러분이 딛고 올라갈 수 있는 단단한 발판이 되어줄 것이다.

김은영, 김경아

1 뼈대 잡기

어떤 주제를
어떻게 다룰까

1 누구나 만들 수 있는 16쪽 책

우리나라에서 매년 수만 권의 책이 새로 발행된다. 이 책들은 다 어디에서 나왔을까? 베스트셀러 문학 작가, 내로라하는 석학, 영향력 있는 정치가 또는 기업인, 유명 연예인에게서? 아니다. 대부분 듣도 보도 못한 사람의 책이다. 실제 서점에 가보면 지극히 평범한 사람의 책이 아주 많다. 가족의 건강을 위해 친환경 요리를 연구하던 주부가 좀 더 많은 사람과 요리법을 나누고자 요리책을 내고, 직장생활 틈틈이 여행을 즐기는 직장인이 주말여행을 주제로 여행책을 내고, 책 읽기와 글쓰기에 심취한 사람이 글쓰기 책을 낸다. 모두 우리 주변에서 어렵잖게 만날 수 있는 평범한 사람이다.

책은 사실 특별한 무엇이 아니다. 자신의 경험과 강점, 지식을 글로 써서 하나로 묶은 결과물일 뿐이다. 그럼에도 대다수 사람은 여전히 책은 전문가만이 쓸 수 있는 무엇이라고 생각한다. 글이나 책을 한번 써보지 않겠느냐고 권하면 "내가 어떻게……." 하며 손사래부터 친다. '내가 무슨 책을 써?' 하는 생각이 책 쓰기의 가장 큰 적이다. 해본 적이 없어서 못 한다고 생각하는 것뿐이다.

아기가 태어나 걸음마를 배우기까지 만 번 이상을 넘어져야 한다고 한다. '엄마' 한마디를 하는 데만 1년 가까운 시간이 걸린다. 누구든지 이런 과정을 거친다. 어린 시절 지난하게 훈련한 결과, 다 자란 지금은 두 발로 걷거나 말하는 일이 너무나 쉽고 자연스럽지 않은가? 아기들이 걸음마를 배우는 과정을 떠올려보자. 똑

바로 누워만 있던 아기가 목을 가누고 몸을 뒤집는다. 곧 혼자 앉고, 이리저리 기어 다니더니 물건을 붙잡고 일어나기 시작한다. 그러다 옆에서 누군가가 지탱해주면 두 발로 걷고 얼마 지나지 않아 혼자서 아장아장 걸음을 디딘다. 모든 것은 단계별로 차근차근 나아간다. 앉지도 못하는 아이가 제 발로 서서 걸을 수는 없다.

이것이 우리가 16쪽 책으로 시작하는 이유이다. 처음부터 300쪽짜리 책을 목표로 하다간 나만의 책을 완성하기는커녕 중간도 못 가서 지쳐버릴 가능성이 크다. 16쪽은 책을 인쇄하는 기본 단위이다. 이 정도 분량이면 책을 써본 적 없는 사람이라도 부담 없이 도전해볼 만하다. 실제로 책을 만들다 보면 16쪽은 다소 부족하다는 생각이 들지도 모른다. 공부하면 할수록 공부할 내용이 많아지는 것처럼 이야기도 풀어내면 풀어낼수록 다채롭고 풍부해지기 때문이다. 분량이 좀 더 많은 책을 만들고 싶다면 16쪽 단위로 늘려나간다. 16쪽, 32쪽, 48쪽. 훗날 두꺼운 책을 만들 때도 16쪽씩 장별로 만들면 한결 체계적이고 손쉽게 작업할 수 있다. (실제 책을 만들 때 항상 16쪽 단위로 페이지를 추가해야 한다는 뜻은 아니다. 이에 대한 설명은 146쪽 참고)

나만의 16쪽 책을 만들겠다는 결심이 섰는가? 그렇다면 이제 이야기를 마음의 창밖으로 *끄집어낼* 차례다. 세상의 유행이나 흐름과는 관계없이 자신만의 흐름을 느끼고, 그것을 표현해야 한다.

"나는 사과 한 알로 파리를 놀라게 하겠다."

근대 회화의 아버지라 불리는 폴 세잔의 말이다. 세잔은 당시 인상파 화가들이 활발한 활동을 벌이던 프랑스 파리를 떠나 과감하게도 고향인 엑상프로방스로 내려갔다. 다른 사람이 파리에서 어떤 그림을 그리고 어떤 사조를 만들어내든 간에 자신은 오직 정물화에만 집중해서 그것으로 세계를 놀라게 하겠다는 선언과 함께. 신과 영웅의 이야기, 인물, 풍경 등을 주로 그리던 당시에 정물화로 승부하려는 그의 발상은 어리석어 보이기만 했다. 그러나 그는 우직하게 정물화에 집중해 결국 사과로 파리를 정복하고 만다.

폴 세잔은 자신이 무엇을 잘할 수 있는지 정확히 알고 있었다. 자신만의 흐름을 느끼고 표현하려면 우선 자신을 알아야 한다. 보통 사람은 자기 자신을 잘 안다고 생각하지만 실상은 그렇지 못한 경우가 많다. 타인과 사회가 원하는 가면을 쓰고 있으면서도 그 가면이 자신의 진짜 얼굴이라 여긴다. 용기를 내서 가면을 벗어버리자. 좋은 글은 자신에게 솔직할 때 나온다. 글을 꾸미려고 할 필요도 없다. 자신을 진솔하게 풀어놓는 데만 몰두하자. 여러분과 여러분이 정한 독자들이 가치를 느끼는 정도면 충분하다. 책을 쓰기 전에, 무거워서 부담스러운 짐은 다 내려놓고 길을 떠나자. 배낭에는 스스로에게 솔직한 태도, 나만의 이야기를 책으로 엮어내겠다는 다짐, 할 수 있다는 자신감만 담는다. 누구나 만들 수 있는 16쪽 책 만들기 여정, 이제 시작이다.

2 글감 선택과 책의 방향 수립

여행 계획을 세울 때 가장 먼저 하는 일은 여행의 주제와 목적지를 결정하는 일이다. 번잡한 도시를 떠나 머리를 식히기 위한 여행인지, 아이들 방학을 맞아 떠나는 가족 여행인지, 젊음을 무기로 떠나는 배낭여행인지, 부모님 효도 여행인지 여행의 주제를 먼저 정하고 그에 따라 행선지를 정한다. 이 둘이 정해져야 세부 일정과 계획이 나온다. 책을 쓸 때도 마찬가지이다.

우선 무엇에 관해 책을 쓸지 책의 주제를 명확히 해야 한다. 주제란 자신이 핵심으로 말하고자 하는 것이다. 주제는 구체적이고 분명하게 한 문장으로 정리한다. 아래 예시를 참고하자.

> - 내 인생의 책 열 권
> - 우리 가족의 둥그런 식탁
> - 29살 여자 홀로 떠난 미국 여행
> - 나의 일러스트 작품집

다음으로 책을 왜 쓰는지, 책의 목적을 정한다. 여기에는 무엇을 위해서 책을 쓴다는 설명과 함께 여러분이 염두에 두고 있는 독자층이 포함된다. 같은 주제일지라도 목적에 따라 전혀 다른 책을 만들 수 있다. 예를 들어 '29살 여자 홀로 떠난 미국 여행'을 주제로 정했다고 하자. 목적은 여러 가지로 생각해 볼 수 있다.

- 책 쓰는 이유: 나의 20대를 정리하고 30대를 준비하기 위해

 핵심 독자층: 20대의 마지막에 선 사람들
- 책 쓰는 이유: 여자 홀로 떠나는 여행의 즐거움을 알리려고

 핵심 독자층: 혼자 훌쩍 떠나고 싶으나 용기가 없어

 실천하지 못하는 여성
- 책 쓰는 이유: 미국이라는 나라를 여행하며 느낀 점을

 나누려고

 핵심 독자층: 미국 여행을 준비하는 사람들

여러분이 마음속에 담은 이야기를 가장 잘 풀어낼 수 있도록 신중하게 책의 주제와 목적을 정하도록 한다. 주제와 목적은 구체적이고 분명해야 한다. 두 가지가 분명하지 않으면 책이 뒤로 갈수록 통일성을 잃고 여러 개로 갈라진 목소리를 낸다. 상류에서는 세차게 하나로 흐르던 강줄기가 하류에 가까워지면서 수 갈래로 흩어지는 것처럼 말이다.

이제 책의 내용을 구상할 차례이다. 이 단계에서는 무엇을 쓸지 결정한다. 앞에서 정한 주제와 목적에 따라 어떤 내용을 책에 담을지 간단하게라도 적어본다. 생각만 하는 것과 한마디라도 적어보는 것은 전혀 다르다. 생각은 다분히 추상적이라 말이나 글, 이미지로 구체화해서 정리해야 한다. 그렇지 않으면 뜬구름 잡기로 끝나버리는 경우가 많다. '이런 식으로 써야지' 하고 머릿속으로 대강 구상을 해봤는데도 정작 책상 앞에 앉으니 뭘 어디서부터 어떻게 써야 할지 앞이 캄캄해졌던 일, 누구나 한 번쯤 경험했을

것이다. 생각으로는 쓸 말이 너무 많아서 문제일 것 같았는데, 그것들은 다 어디로 날아가 버렸는지. 워드 프로그램 초기 화면의 커서는 여러분의 타는 속도 모르고 빨리 글을 쓰라고 재촉하는 양 끊임없이 깜박인다. 그렇게 되면 무슨 내용을 써야 할지 막막함과 초조함 속에 시간만 보내다가 결국 워드 프로그램을 닫고 인터넷 기사로 빠져들기에 십상이다. 이는 생각을 구체적으로 정리해두지 않은 탓이다. 평소에 '이거다' 싶은 생각이 떠오르면 짧게나마 글로 적어두는 습관을 들이도록 하자. 참고로 첫 문장을 정해놓으면 글을 풀어나가기가 한결 수월하다. 내용을 구상하면서 첫 문장을 무엇으로 할지도 가볍게 생각해보자.

책의 방향을 정하는 마지막 단계는 분위기 결정이다. 포근한 에세이 느낌, 객관적인 기사문이나 보고서 느낌, 아날로그 감성적 느낌, 깔끔한 사진집 느낌 등 책의 주제와 목적, 내용을 가장 잘 드러낼 수 있는 분위기를 고려해 결정한다.

책의 방향 수립 4단계

1단계. 책의 주제 정하기: 무엇에 관해

2단계. 책의 목적 정하기: 무엇을 위해, 누구를 위해

3단계. 책의 내용 정하기: 무엇을

4단계. 책의 분위기 정하기: 어떤 느낌으로

처음부터 책의 방향을 분명히 정하기가 쉽지는 않다. 책은 만들고 싶은데 어떤 책을 만들고 싶은지는 잘 모르겠고 그저 막연하기만

하다. 햇살이 비추면 순식간에 공기 중으로 사라지는 이슬처럼, 생각은 잡힐 듯 잡힐 듯 잡히지 않는다. 이런 때는 주변 사람들과 여러분만의 16쪽 책에 관해 이야기해보기를 권한다. 여러분의 경험과 감정, 지식 등을 나누는 과정에서 생각이 좀 더 분명해진다. 미처 생각지 못했던 문제나 보완점을 발견하기도 하고, 구성면에서 엉성한 틈을 메울 수 있기도 하다. 생각을 정리하겠다며 종일 책상머리에 앉아 빈 컴퓨터 화면을 바라보는 건 바람직하지 않다. 차라리 밖으로 나가 산책하며 머리를 비우거나 앞에서처럼 사람을 만나 이야기 나누라. 헬스나 요가를 해도 운동할 당시에는 근육을 혹사할 뿐이고, 운동 사이 또는 운동 후 쉬는 동안에 근육이 커진다고 한다. 우리의 뇌와 마음도 마찬가지이다. 사람이 가장 창의적인 시간은 버스에 멍하니 앉아 창밖을 응시하는 순간이라고 하지 않던가.

책을 쓰고 싶다면 평소에 글감을 모아두는 편이 좋다. 글감은 일상 속 어디에나 있다. 귓가를 스치는 산들바람, 가장 먼저 봄을 반기는 노란 개나리, 친구들과 함께 찾은 맛집, 쉬는 날 느지막이 일어나 마시는 커피 한 잔……. 신문 기사나 텔레비전 프로그램을 보고 느낀 점도 얼마든지 글감이 될 수 있다. 순간에 번뜩이는 생각, 찰나에 머릿속을 스치는 기억이나 상념을 재빨리 메모해두자. 스마트폰을 적절히 활용해 메모를 남기고 사진을 찍어두면 편리하다. 키워드를 간단히 적어둔 뒤 집에 와서 글로 풀어내도 좋고, 시간 여유가 된다면 그 자리에서 짤막한 글을 써도 좋다. 다만 글감을 여러 곳에 흩어놓지 말고, 하나의 공책, 블로그와 같은 웹 공간, 스마트폰 메모장 등에 모아두도록 한다. 그래야 나중에 글감 소재

를 찾을 때 활용하기 좋다.

　무언가를 기억하는 가장 좋은 방법은 감탄이라고 한다. 감탄을 잘하는 사람은 기억력이 좋을 뿐 아니라 일도 잘하고 글도 잘 쓰며 인생이 즐겁다. 매사에 심드렁한 사람과 작은 일에도 감탄하는 사람이 쓰는 글은 다를 수밖에 없다. 둘이 함께 여행하며 같은 풍경을 보고 같은 사람을 만났더라도 한 명은 무미건조한 글을, 다른 한 명은 묘사와 감탄이 가득한 글을 써낼 것이다. 거창한 소재를 다뤄야만 독자에게 감동을 줄 수 있는 것은 아니다. 독자는 오히려 반복되는 뻔한 일상으로부터 다양한 표정을 잡아내는 신선한 글에 흥미를 느낀다. 더 좋은 글을 쓰기 위해, 나아가 즐거운 나의 삶을 위해 작은 일에도 감탄하는 감수성을 길러보자.

3 간단명료한 기획서 작성

패키지여행은 대부분 해당 지역의 대표 관광지 위주로 일정이 짜여 있다. 사람들은 단체 버스로 이동하며 가이드가 내리라는 곳에 내려서 제한시간 동안 주변을 휘 둘러보고 버스로 돌아온다. 가이드가 버스 안에서 다음 행선지를 설명해 주지만, 귀담아듣는 사람은 거의 없다. 때문에 관광지를 돌아보고 나오는 사람들 사이에서는 "별거 없네. 여기가 뭐하는 데래?" "몰라. 여기 나무 멋있다. 와서 사진이나 찍어." 같은 대화가 오간다. 이래서야 일상을 벗어났다는 해방감 외에 여행에서 어떤 즐거움을 느낄 수 있을까. 아는 만큼 보인다고 했다. 대다수의 패키지여행 참가자는 여행사가 짜준 프로그램만 믿고 사전에 특별한 여행 준비를 하지 않는다. 그저 여권을 챙기고 짐을 싸면서 여행을 위한 여행을 준비할 뿐이다. 이렇게 자신만의 여행을 위한 사전 준비가 제대로 이뤄지지 않으면 남들이 본 것 보고, 먹은 것 먹고, 사온 것 똑같이 사올 수밖에 없다. 돈과 시간을 들여서 나만의 여행이 아니라 모두의 여행을 다녀오는 격이다.

이를 책 쓰기와 연관 지어보면 '내 손으로 쓴 기획서'가 중요한 이유를 알 수 있다. 내 손으로 쓴 기획서는 남이 아닌 나의 이야기를 담은 '나만의 책'의 출발점이다. 우리는 앞장에서 책의 방향 수립에 관해 살펴봤다. 책의 방향, 다시 말해 주제와 목적, 내용, 분위기를 정해서 일목요연하게 정리한 결과물이 바로 기획서이다.

기획서를 쓰면 머릿속에 어렴풋이 담고 있던 생각이 구체화되어 자연스럽게 자신이 만들고자 하는 책의 상(像)이 그려진다. 자신이 만들 책의 완성된 모습을 상상하며 기대감을 갖고 책을 써나간다면 중간중간 어려움이 있더라도 끝까지 견뎌낼 수 있다. 임신 기간 입덧과 신체적인 변화, 출산의 두려움 등을 겪으면서도 태어날 아기의 모습을 상상하며 10개월을 인내하는 엄마처럼.

기획서에 정해진 양식은 없다. 여기서는 '나만의 16쪽 책 만들기'에 걸맞은 기획서 쓰는 법을 살펴보도록 하겠다.

1. 책의 제목(가제)

책의 제목을 적어본다. 아직 제목 확정 단계가 아니니
부담 없이 적는다.
예: 사라진 봄날의 기억(가제)

2. 책의 주제

자신이 중점적으로 말하고자 하는 것을 적는다. '무엇에 대한'
책인지를 한 줄로 분명하게 설명한다. 주제어를 적어도 좋다.
예: 29살 여자 홀로 떠난 미국 여행

3. 책의 목적

책을 쓰는 이유를 적는다. 여기에는 '무엇을 위해' 쓰는지와
함께 '누구를 위해' 쓰는지가 포함된다. 책의 목적이 분명해지면
어떤 내용을 어떤 느낌으로 담아야 할지 감이 잡힌다.
예: 나의 20대를 정리하고 30대를 준비하기 위해,
 20대의 마지막에 선 독자들을 위해

4. 책의 내용

책에 무엇을 담을지 적는다. 이 작업은 글쓰기의 개요 작성, 책 쓰기의 차례 작성 단계에 해당한다. '미국을 여행하면서 겪은 일'처럼 모호하게 적지 말고, 가능한 한 구체적으로 풀어낸다. 16쪽 책이니만큼 너무 많은 내용을 담기보다는 주제와 목적을 가장 잘 드러낼 수 있는 내용을 고른다.

이 단계를 소홀히 여겨 대강 적고 넘어가면 나중에 글을 쓸 때 정리되지 않은 온갖 상념과 이야기가 떠올라 어려움을 겪을 수 있다.

예: 29살의 봄에 미국 여행을 결심한 계기, 미국에서 만난 사람들
 (하숙집 할머니, 단골 커피숍 점원, 친절히 길을 일러주던
 아이), 낯선 곳에서 만난 나(사색의 시간, 내게 일어난 변화),
 다시 돌아온 뒤의 일상(간단히)

5. 책의 분위기와 형태

자신이 원하는 책의 느낌을 적는다. 어떤 느낌으로 가느냐에 따라 책의 표지, 글투, 디자인 방식이 전혀 달라진다. 책의 대략적인 크기를 정하고, 이미지와 글 가운데 어디에 더 비중을 둘지 결정한다. 글 위주로 가되 이미지를 넣어 지루함을 덜어준다, 글과 이미지가 상호 보완하며 함께 내용을 이끈다, 글은 거의 없이 이미지 위주로 간다 등 책에 따라 다양하게 정할 수 있다.

예: 따뜻한 에세이 느낌. 글 위주로 가고 두세 쪽에
 한 번씩 이미지 삽입

책의 제목(가제)

일곱 살 신준호

책의 주제

아이는 자신의 생각을 표현할 줄 안다. 아이는 누구나 고유한

생각을 가지고 있는 단독자이다.

책의 목적

- 아이가 성장했을 때 이 책을 통해 자신이 꽤 괜찮은 아이이며

 앞으로도 쭉 괜찮은 아이일 것이라고 생각하는 것

- 예상 독자: 우선순위에 따라 아이, 가족, 지인

 　　　　　 그리고 어린 시절이 있었던 모든 사람

책의 내용

일곱 살 아이 신준호의 소원, 단상, 경험, 그리고

그것에 대한 나의 생각

- 머리말

- 남의 마음을 생각한다는 것

- 있는 그대로, 느끼는 대로

- 처음이 있다면 끝이 있어요

책의 분위기와 형태

- 따뜻하고 심플한, 편안하고 자연스러운 인상

 한 번쯤 자신의 어린 시절을 떠올리게 하는 책

- 쪽수와 부수: 16쪽 / 5부

책의 제목(가제)

DRINK IN GERMANY

책의 주제

테마를 정해서 떠나는 여행의 즐거움

책의 목적

휴가는 업무의 연장선이 아니다. 평소 내 관심사, 하고 싶던 일, 느끼고 싶던 감정을 경험할 수 있는 시간이다. 최근에 다녀온 독일 여행기를 통해 이를 표현하고 싶다.

책의 내용

비행기에서부터 맥주를 권하는 나라, 와인 산지에서 마신 각양각색의 드링크, 장난감 나라 같은 소도시들, 1년 내내 크리스마스인 상점 등

- PLACE (머물렀던 도시, 장소)

- FOOD & DRINK (먹었던 음식, 술)

- CONTENTS (술맛을 극대화시켜준 상황, 소소한 즐거움을 준 장소, 만난 사람, 우연히 발견한 신기한 것들)

책의 분위기와 형태

- '–을 해야 한다'고 말하기보다 내가 정한 테마를 통해 여행지를 자연스레 느낄 수 있도록!

- 쪽수와 부수: 16쪽 / 5부

책의 제목(가제)

2015년판 '나 혼자 라이프' 사용 설명서

책의 주제

2015년에는 주저하거나 쭈뼛거리지 말고 혼자만의

라이프스타일을 충분히 즐겨 보자.

책의 목적

혼자서도 즐겁게 먹고, 놀고, 여행하는 노하우를

30대 싱글 남녀에게 소개한다. 블로그에서 흔히 보이는

'과시하기'의 느낌을 버리고, '따라 하고 싶으면서도 실속 있는'

정보를 다룬다.

책의 내용

- 서문: 서울에서 혼자 살아남기 10계명

- part 1: 서울에서 혼자 저렴하게 밥 먹기

- part 2: 서울에서 혼자 관광객 기분 내기

- part 3: 서울에서 혼자 쇼핑하기

- part 4: 혼자 여행하기

- 마무리: 혼자 산다면 더없이 유용한 물건 10가지

책의 분위기와 형태

- 참고 서적: 일본 원서 『도시락의 시간』, 여행 에세이

　　　　　『도쿄 데쿠데쿠 산뽀』, 잡지 《브루투스》

　　　　　《까사 브루투스》의 심층 리뷰 꼭지

- 쪽수와 부수: 16쪽(다소 늘어날 수 있음) / 10부

책의 제목(가제)

미정

책의 주제

작가의 작품관(세계관), 작품의 스타일이 드러나는 주제

(수록 작품을 선별하면서 결정 예정)

책의 목적

- (포트폴리오로 사용 가능한) 일러스트레이션 작품집

- 예상 독자: 출판 및 전시 관계자(편집자, 큐레이터),

　　　　　　　 다른 일러스트레이터 등

책의 내용

- 각 작품에 대한 설명(왜 그렸나, 어떻게 그렸나, 작품과

　 관련된 이런저런 이야기와 상념들)

- 작품을 어떻게 분류하고 엮을지는 아직 고민 중임

책의 분위기와 형태

- 참고 서적: 국내외 일러스트 작가 중 잠산,

　　　　　　 Patrick Woodroffe의 작품집

- 쪽수와 부수: 16쪽 / 5-10부

기획서를 쓸 때 주의할 점이 있다. 첫째, 한 장으로 간결하게 정리한다. 최상의 기획서는 책의 특징과 방향이 한눈에 들어오는 기획서이다. 장황한 설명은 오히려 생각을 흩어지게 만든다. 둘째, '책의 내용'을 제외한 항목들은 한 줄, 최대 두세 줄을 넘기지 않는다. 특히 책의 주제와 목적은 각각 한 줄짜리 한 문장으로 요약한다. 키워드 중심으로 핵심만 짚으면 얼마든지 가능하다.

기획서를 쓰는 시간은 여행을 앞두고 준비하는 기간과 같다. 사실 여행을 계획하는 시간이 실제 여행보다 즐겁다. 크리스마스 당일보다 크리스마스이브가 더 들뜨고 즐거운 것처럼. 다가올 일에 대한 기대와 설렘이 있기 때문이다. 숙박할 곳과 교통편을 예약하고, 가보고 싶은 곳이나 먹어보고 싶은 음식, 하고 싶은 일의 목록을 작성할 때 느끼는 카타르시스가 실제 여행지에서 경험하며 느끼는 그것보다 작다고 할 수는 없지 않을까. 다시 한 번 말하지만 사전 준비를 제대로 하지 않으면 여행을 위한 여행, 남들과 똑같은 여행을 할 수밖에 없다. 기획서는 나만의 책을 만드는 출발점이다. 자신의 책을 품에 안은 모습을 상상하며 설레는 마음으로 첫 단추를 확실히 끼우도록 하자.

2

재료 모으기

무엇을 넣고
무엇을 뺄까

1 쪽배열표 작성

쪽배열표? 여러분 중 대다수는 이 단어를 처음 접했을 것이다. 쪽배열표는 출판사에서 사용하는 특수한 문서로서 한 권의 책을 제작하는 데 필요한 모든 정보를 집약해 놓은 종이이다. 이 문서의 역할은 크게 두 가지인데, 첫 번째는 편집자와 디자이너가 책을 만드는 과정에서 지속적으로 참고할 수 있는 설계도가 되는 것이고 두 번째는 책이 디자인된 상태 그대로 문제없이 제작되도록 디자이너와 제작사와의 소통을 돕는 것이다. 여러분에게 쪽배열표 만들기를 권하는 것은 첫 번째 역할 때문이다.

책이라는 매체가 익숙하지 않은 상태에서는 목차를 체계적으로 잡았더라도 소주제별로 글의 분량이 들쑥날쑥하거나 이미지가 한 주제에 너무 많이 몰리는 등 선형적으로 스크롤해서 읽기에는 문제가 없지만 쪽 단위로 끊어서 보기에는 상대적으로 좋지 않은 원고를 쓰게 된다. 기획 단계에서 쪽배열표를 사용하면, 처음부터 책이라는 매체의 형식에 알맞은 방식으로 내용을 구성하게 된다. 또한 책의 쪽수를 먼저 정한 뒤 각각의 지면에 어떤 내용을 넣을지 하나하나 표시할 수 있기 때문에 완성된 책의 모습을 구체적으로 상상할 수 있다.

쪽배열표는 보통 제작상의 이유로 한 줄에 내지 8쪽 혹은 16쪽이 나열되도록 그린다. 표지는 내지와 구별해야 하며 책의 전체 쪽수에 포함하지 않는다. 내지의 첫 쪽과 마지막 쪽은 펼침이 아닌

낱쪽으로 표현하며 각 사각 면 안쪽에는 그 면의 쪽번호를 적는다. 문서 여백에는 제목, 날짜, 판형, 쪽수, 제작 정보 등을 기입할 수 있도록 한다. 쪽배열표 문서를 마련한 뒤에는 다음과 같은 항목에 유의해 본인의 책을 위한 쪽배열표를 그리기 시작한다.

- 장별 혹은 키워드별로 몇 쪽을 할애할 것인가?
- 서문이나 차례, 장을 구분하는 표지가 필요한가?
- 어느 쪽 혹은 어떤 부분에 이미지를 넣을 것인가?
- 이미지는 대략 몇 장 정도가 필요한가?

지금 모든 것을 확정하라는 뜻이 아니다. 일단 여러분이 밟고 나아 갈 수 있는 기준선을 긋는 것이 중요하다. 처음 만드는 쪽배열표는 여러분이 책을 만들기 위한 출발점이자 다음 단계로 나아가기 위한 기준점이다. 앞서 작성한 기획서와 쪽배열표를 지속해서 업데이트하며 최종 책에 대한 생각을 발전해 나가보자.

내지가 시작되는 1쪽에는 속표지 혹은 감사의 글을 넣고, 2-3쪽에는 서문과 차례 등을 넣는다. 서문 없이 차례를 바로 넣는 경우에는 2쪽을 빈 면으로 두고 3쪽에 내용을 넣거나 두 면을 모두 활용할 수 있다. 본래 책에서 각 부문의 시작은 홀수 쪽, 곧 오른쪽 면이 일반적이다. 두 면을 모두 활용하는 것은 관계 없으나 짝수 쪽을 채우고 홀수 쪽을 비우는 일은 피해야 한다. 본문을 장으로 구분한다면 각 장에 속한 페이지를 예시 그림처럼 길게 늘인 화살표로 연결하고 그 선 위에 장 제목을 크게 적는다. 장 구분 없이 키

워드 단위로 글을 적었다면 각 키워드에 할애하는 페이지를 같은 방식으로 연결하면 된다. 지면을 스케치할 때 글 부분은 가는 선으로, 이미지는 ⊠ 모양의 상자로 표시하는 것이 일반적이다. 전체적인 내용의 흐름을 알 수 있도록 주요 키워드와 간단한 내용을 함께 적어주면 더욱 좋다. 마지막 페이지는 반드시 왼쪽 짝수 면이어야 하며 일종의 간기로서 지은이 정보와 책을 만든 날짜와 저작권 등을 기입하도록 한다. 최근 단행본에서는 1쪽의 작은 속표지와 3쪽의 큰 속표지 사이에 오는 2쪽에 간기를 넣는 경우가 더 많다. 그러나 쪽수가 얼마 되지 않는 책에 속표지를 두 번이나 넣는 것은

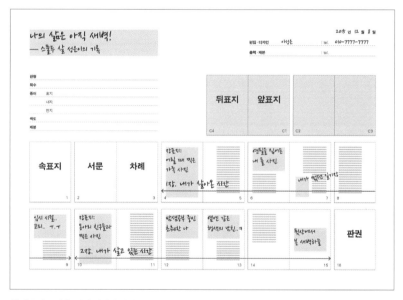

책 만들기 수업을 위해 필자가 마련한 16쪽 책 쪽배열표. 처음 책을 만드는 경우에는 쪽배열표에 대략적인 손 스케치를 해 볼 수 있도록 각 지면을 큼직한 사각형으로 표현하는 것이 유용하다. 쪽수가 늘어나는 경우에는 그만큼 아래쪽의 빈 사각 지면의 개수를 늘려나간다.

다소 과하므로 무리해서 이를 따를 필요는 없다.

　쪽배열표를 만드는 것은 쉬우면서도 어렵다. 이는 작업 자체가 어려워서가 아니라 생각하는 행위 자체가 그런 특성을 가지고 있기 때문이다. 책을 만들고 싶지 않을 정도까지 고민을 거듭할 필요는 없다. 이미 말했듯이 이 작업의 목적은 '여러분이 밟고 나아갈 출발선을 긋는 것'이다. 포기하기보다는 자신이 즐길 수 있는 만큼 하길 권한다. 당장은 어설프고 부족한 듯해도 조금씩이라도 꾸준히 해나간다면, 멀지 않은 미래에 여러분 손에는 직접 쓰고 만든 한 권의 책이 들려있을 것이다.

2 글 작성과 교정교열

(1) '나만의 책' 초고 작성

글감을 골라 기획서를 쓰고, 쪽배열표 작성까지 마쳤다. 이제 본격적으로 글을 쓸 시간이다. 지금부터 쓰는 글은 '초고(草稿)'임을 기억하자. 초고란 여러분의 첫 생각을 풀어낸, 아직 전혀 다듬어지지 않은 원고이다. 초고는 봄 들판 여기저기에서 파릇파릇 돋아나오는 어린 새싹과 같다. 새싹이 비, 바람, 햇볕을 겪으며 풀로 나무로 자라가듯 초고도 수없이 많은 수정을 거쳐 글다운 글로 거듭난다.

"어떤 유능한 작가라도 초고는 쓰레기이다."

『노인과 바다』로 노벨문학상을 받은 어니스트 헤밍웨이의 말이다. 처음부터 완벽하게 쓰려고 하다가는 영영 글을 마칠 수 없다. 초고는 자유롭게 빠른 속도로 써내려간다. 이때 마감일을 정해놓으면 큰 도움이 된다. 마감이 있든 없든 매일 꾸준히 글쓰기를 지속할 수 있다면 더할 나위 없이 좋겠지만, 대부분의 사람이 마감에 닥쳐야 컴퓨터 앞에 앉는다. 개학 전날 밤에 한 달 치 일기를 쓰느라 진땀 빼는 초등학생, 학기 초에 내준 과제를 미루고 미루다가 제출 마감 며칠 전부터 부랴부랴 작성하는 대학생, 언론사나 기관으로부터 원고를 청탁받았으나 바쁜 일에 쫓겨 챙기지 못하다가 마감일이 임박하자 밤을 새워 글을 쓰는 전문가……. 마감이 있다는

사실은 어른 아이 할 것 없이 일을 끝마치는 데 커다란 동기부여가 된다. 단, 마감의 압박에 눌리지 않도록 하루 중 자신이 글쓰기에 몰두할 수 있는 시간을 고려해 어느 정도 여유 있게 계획을 세운다. 그리고 쓰기 시작하자.

초고를 쓸 때는 먼저 자신감을 가져야 한다. '이렇게 써도 되는 걸까?' '사람들이 내 이야기에 관심을 가질까?' '이야기의 앞뒤가 맞는 건가?' '비슷한 말만 반복하는 것 같아.' 머릿속에서 울려오는 비판의 목소리를 잠시 꺼 두자. 그리고 자신의 손끝에서 흘러나오는 글의 악조를 따라가도록 한다. 아무 생각 없이 '정신줄'을 놓고 쓴 글이 뜻밖에 만족스러운 경우가 많다. 나중에 '정말 내가 이런 글을 썼어?'라며 감탄할 때도 있다. 초고를 쓸 때는 사사로운 규칙이나 법칙에 얽매일 필요가 없다. 쓰다 보면 처음 기획안에 없던 부분이 들어가기도 하고, 있던 부분이 사라지기도 한다. 책의 방향은 정확히 지키되 세부적인 부분은 얼마든지 달라질 수 있음을 기억하자.

자신을 솔직하게 드러내는 데 집중한다. 쓰는 이의 숨결이 담기지 않은 글은 죽은 글이나 마찬가지이다. 한 명의 독자를 정하고 그에게 이야기한다는 생각으로 글을 써보자. 여기에서 독자는 자기 자신일 수도 있고 가족 또는 친구일 수도 있다. 구체적인 대상을 향해 글을 쓰면 더욱 진솔하고 구체적인, 살아있는 글을 쓸 수 있다. 모두를 만족시키려다 보면 자칫 아무도 만족시키지 못하게 된다. 자신이 정한 독자를 염두에 두고, 그들에게 최고의 책을 쓰라.

구체적이고 사실적으로 쓴다. 두루뭉술하거나 추상적인 표현

은 의미가 직접적으로 와 닿지 않아 독자의 감흥을 일으키지 못한다. 상투적인 표현도 피해야 한다. 가슴이 찢어지는 슬픔, 억수같이 내리는 비, 백지장 같이 질린 얼굴, 열화와 같은 성원 등 많은 사람이 알고 자주 쓰는 표현은 글을 진부하고 지루하게 만든다. 묘사를 위한 묘사 대신 상세한 세부 묘사와 참신한 표현을 사용하면 생명력 넘치는 글을 쓸 수 있다.

　　마음에 드는 글쓰기 도구를 고른다. 컴퓨터 프로그램 가운데에서는 한글과컴퓨터(이하 한컴)사의 한컴오피스 한글이나 마이크로소프트(Microsoft, 이하 MS)사의 MS워드를 많이 이용한다. 그중 한컴오피스 한글은 맞춤법 교정 기능이 있어서 틀린 글자를 빨간 줄로 표시해 준다. 퇴고할 때는 아주 편리한 기능이지만, 초고를 쓸 때는 맞춤법을 정정하느라 작업이 더뎌지고 생각의 흐름을 놓치는 원인이 되기도 한다. 이를 막기 위해 맞춤법 교정 기능을 잠시 꺼둬도 좋다.[*] 그 밖에 워드패드나 메모장 같은 프로그램도 있다. 스마트폰이나 태블릿PC도 컴퓨터 프로그램 못지않다. 『전자책 시대, 저자는 어떻게 탄생하는가?』의 저자 이동준은 아이패드2의 메모장에 글을 썼다고 한다. 어디에서나 자유롭게 글을 쓸 수 있고, 맞춤법 수정에 연연하지 않아도 되어서 온전히 글쓰기에만 집중할 수 있었다고 한다.

　　이들 프로그램의 커다랗게 빈 화면이 부담스럽다면 인터넷 메일이나 블로그에 글 쓰는 방법도 추천한다. 임시저장 기능이 있으니 파일을 날릴 염려도 적다. 단 초고를 완성한 뒤에는 앞서 언급한 한글이나 MS워드에 옮겨서 저장해 두어야 퇴고할 때 편리하다.

한컴오피스 한글 2010의 경우 [도구] - [환경설정] - [기타] - [맞춤법 도우미 작동]을 체크해제하면 된다.

글이 안 써질 땐 과감하게 책상 앞을 떠난다. 책상 앞에 오래 앉아 있다고 성적이 잘 나오지 않는 것처럼 몇 시간 동안 컴퓨터 화면을 노려본다고 해서 글이 술술 써지지는 않는다. 자칫하다간 '난 역시 안 돼. 내가 무슨 글을 써.' 하는 자괴감만 일으키기에 십상이다. 이럴 때는 아날로그로 돌아가자. 이면지 몇 장과 연필이든 볼펜이든 편한 펜을 들고 이불 속이나 소파나 편안한 곳으로 간다. 글을 쓴다는 생각은 버리고, 순간에 떠오르는 상념들을 적어본다. '이불 속이 따뜻해서 졸음이 몰려온다.' '띵똥띵똥. 옆집 아이가 피아노를 배우기 시작했구나.' '초록이 가득한 숲 속을 거닐고 싶다.' 등등. 글쓰기의 압박에서 벗어나 머리와 마음을 자유롭게 풀어주면 어느새 글이 써지기 시작한다. 때로는 아예 밖으로 나가 산책을 하거나 색다른 장소에 다녀와도 좋다. 새로운 공기를 마시고 오면 글쓰기에 새로운 힘을 얻을 수 있다.

글쓰기가 익숙하지 않다면 글을 끊어서 쓴다. 글쓰기 근육이 길러지지 않은 사람들은 단번에 많은 양의 글을 쓰기가 어렵다. 사실 보통 사람들은 A4 두세 장 분량의 글을 쓰기도 벅차한다. 이런 경우 글을 소주제별로 나눠서 키워드를 뽑고, 각 키워드에 어떤 내용을 담을지 세부적으로 적어보자. 그러면 여러 개의 글 뭉치가 만들어진다. 이를 흐름에 맞춰 이으면 한 편의 글이 완성된다. 글을 끊어서 쓰면 한 호흡으로 이어서 쓸 때보다 부담이 적어 초보자도 쉽게 책을 만들 수 있다. 앞장에서 키워드 중심의 쪽배열표를 작성한 목적도 이와 같다.

글의 분량을 지킨다. 일반적으로 300쪽짜리 단행본을 만들려

면 A4지 100매 정도의 원고가 필요하다. 우리는 그보다 훨씬 적은 16쪽 책을 인디자인 프로그램으로 직접 만드는 목표를 세웠다. 16쪽을 만들려면 워드 프로세서에서 몇 쪽의 글을 써야 할까? 책을 만들 때 보편적으로 쓰는 두 가지 판형, 국판(148×210mm, 일반 단행본 크기)과 사륙판(127×188mm, 일본 만화책 크기)을 기준으로 살펴보자. 한컴오피스 한글에서 기본값(함초롬바탕 10pt 행간 160%)으로 쓴 A4 반쪽 정도의 글은 국판 크기 책의 한 쪽을 꽉 채운다. 사륙판일 때는 1.3쪽 정도를 차지한다. 이런 값은 절댓값이 아니며, 글자 서식과 가장자리 여백 수치에 따라 크게 달라질 수 있다. 책에 넣는 이미지와 글의 비율, 장표지나 화보 같은 부속물의 유무도 고려해야 한다. 16쪽 책을 만든다고 16쪽 전체에 글이 들어갈 것으로 생각해서는 안 된다. 쪽배열표를 작성해 보면 글을 넣을 수 있는 페이지가 몇 쪽 정도인지 감을 잡기 쉽다. 정해진 쪽수에 원고 분량을 딱 맞추기가 쉽지는 않다. 하지만 계획했던 것보다 원고량이 너무 많거나 적으면, 그간 머릿속에 그려왔던 모습대로 책을 만들기 어려워진다. 작업 도중에 계속 책의 쪽수를 재조정하며 전체 흐름을 수정하는 번거로움을 최소화하기 위해 최대한 원고 분량을 지키도록 하자.

(2) 글을 글답게 만드는 고쳐 쓰기

초고를 완성했다면 책 쓰기의 한 고비는 넘긴 셈이다. 앞장에서 언급했던 헤밍웨이의 말을 기억하는가? "어떤 유능한 작가라도 초고는 쓰레기이다." 쓰레기 같던 초고가 수차례의 고쳐 쓰기 과정을 거쳐 한 권의 책으로, 나아가 고전 작품으로 거듭난다. 그래서 고쳐 쓰기는 초고 쓰기보다 중요하다. 고쳐 쓰기는 다른 말로 퇴고 (推敲)°라 한다. 초고를 쓰는 데 한 달이 걸렸다면 퇴고에도 최소한 한 달의 시간과 정성을 들여야 한다. 때로는 그 이상의 시간이 필요하기도 하다. 『칼의 노래』의 저자 김훈은 첫 문장 "버려진 섬마다 꽃이 피었다"에서 조사를 '이'로 할지 '은'으로 할지를 두고 며칠이나 고민했다고 한다. '초고는 뜨겁게, 퇴고는 차갑게' 하라는 말이 있다. 초고는 열정적인 마음으로 쓰고 퇴고는 냉정하고 이성적인 머리로 해야 한다는 뜻이다. 구체적인 퇴고 방법을 알아보자.

우선 자신의 글을 객관적으로 볼 수 있어야 한다. 여러분은 일기가 아닌 책을 쓰고 있다. 설사 독자가 단 한 명일지언정 그의 입장에 서서 자신의 글을 냉정하게 바라봐야 한다. '이 글이 이해가 될까' '이 표현은 진부하지 않은가?' '이 부분이 꼭 필요한가?' 등을 독자의 시점에서 판단하라. 이를 위해 자신이 쓴 글이 남의 글처럼 느껴지도록 초고를 묵혀 놨다 읽는다. 미국 소설가 스티븐 킹은 초고를 완성하고 약 6주 뒤에 수정했다고 한다. 그만큼의 시간 여유가 없다면 단 며칠이라도 좋다. 최소 1-2일의 시간 간격을 두고 퇴고를 시작하자. 초고를 쓸 때와 다른 장소에서 퇴고하는 방법도 추천한다. 한가로운 대낮의 지하철에서 며칠 전에 완성한 자신

° 퇴고(推敲)는 '밀다(推)'와 '두드리다(敲)', 두 단어의 조합이다. 전혀 관계없어 보이는 두 단어가 고쳐 쓰기를 뜻하게 된 계기가 있다. 중국 당나라의 시인 가도가 시를 짓는데 문을 '민다'가 좋을지 '두드린다'가 나을지 판단이 서지 않았다. 여기에만 골몰해서 길을 걷다 시인 한유의 길을 막고 말았다. 사람들은 그를 한유 앞으로 끌고 갔다. 가도에게 사정을 들은 한유는 그를 벌하는 대신 '두드리다'가 낫겠다는 조언을 건넸다. 이로부터 '퇴고'가 글을 쓸 때 문장을 여러 번 가다듬는 것을 가리키게 됐다.

의 초고를 꺼내 읽어보자. 신기하게도 글을 쓸 때와는 전혀 다른 맛이 느껴진다.

이야기의 흐름이 논리적이고 자연스러운지 살핀다. 흔히 퇴고라고 하면 맞춤법을 바로잡고 오탈자를 잡아내는 작업이라고 생각하는데 이는 퇴고의 극히 일부분, 그것도 마지막 단계에 해당한다. 퇴고의 첫 단계는 이야기가 유기적이고 논리적이며 자연스럽게 흐르는지 검토하는 일이다. 글을 쓰다 보면 생각이 단계를 뛰어넘어 전개되는 경우가 있다. 1-2-3-4단계로 차례차례 가야 하는데, 1에서 곧장 3이나 4로 도약하는 것이다. 초고를 쓸 때 손이 생각의 속도를 쫓아가지 못해서 또는 독자의 입장에서 바라보지 못해서이다. 때로는 책의 앞뒤 내용이 겹치기도 한다. 소주제가 전혀 다른데 내용이나 사례는 대동소이할 때도 있다. 내용 전개가 논리적이지 않으면 주의가 산만해져서 독자가 집중할 수 없다. 오히려 저자가 무엇을 이야기하고 싶은지 갈피를 잡지 못하고 헷갈려한다. 내용 이해가 안 되는 건 물론이다. 이런 경우 글의 순서를 재배치해서 구성을 탄탄히 해야 한다. 논리적인 구멍을 메우기 위해 새로운 내용을 더해야 할 수도 있다. 이와 동시에 주제에서 어긋나는 내용은 없는지도 살핀다. 불필요한 설명이나 유머, 묘사는 망설임 없이 빼는 편이 책의 완성도를 높이는 지름길이다.

문장 구성을 고친다. 문장의 주술 호응 오류, 번역 투 문장, 접속사 남용 여부, 같은 단어의 반복 여부 등을 중점적으로 검토한다. 첫째, 문장의 주술 호응 오류는 주어와 맞지 않는 서술어가 엉뚱하게 어울린 경우이다. 가장 흔하게 발견되는 비문(非文) 사례이

다. 주술 호응 오류를 막으려면 한 문장에 한 가지 생각만 담아 짧게 쓰는 것이 제일 좋다. 길게 쓰다 보면 저도 모르게 주술 호응을 잊기 쉽다. 되도록 한 문장에 주어와 서술어가 두 개 이상 들어가지 않도록 단문을 쓰는 습관을 들이자.

> 내가 말하려는 것은 스트레스를 받으면 단 음식이 먹고 싶다.
> → 나는 스트레스를 받으면 단 음식을 먹고 싶다.
> 더욱 큰 문제는 그의 부모님이 이 사실을 모르고 있다.
> → 더욱 큰 문제는 그의 부모님이 이 사실을
> 모르신다는 점이다.

둘째, 번역 투 문장은 외국어를 직역한 듯 어색한 문장이다. '것' '의' '-수 있다' 등이 자주 등장한다. '것'은 본래 ▲사물, 일, 현상 따위를 추상적으로 가리킬 때 ▲말하는 이의 확신, 결정, 결심 따위를 나타낼 때 ▲말하는 이의 전망, 추측, 소신 등을 나타낼 때 쓰는 말이다. 그런데 이와 상관없이 문장에 멋을 부리기 위해 '것'을 쓰는 경우가 많다. 그러다 보니 '요즘 생각하는 건 슬픔이라는 것이 부질없는 것이라는 거야.'처럼 웃지 못할 문장도 흔하게 보인다. 이런 문장은 '것'을 다른 단어로 대체하려 하지 말고, 아예 새롭게 써야 한다. '요즘은 슬픔이 부질없다는 생각이 든다.'와 같이 고칠 수 있다. 한편 조사 '의'는 문장을 압축해주는 효과가 있지만 지나치게 쓸 경우 오히려 의미를 모호하게 만든다. '우리나라의 사람들의 여가시간의 활용도'와 같은 표현은 영어의 'of'를 그대로 번역

한 꼴이다. 우리글에 맞게 불필요한 '의'를 지우고 '우리나라 사람들의 여가시간 활용도'로 간단명료하게 적는다.

셋째, 접속사를 지나치게 많이 쓰면 글이 늘어져버린다. 다음 글을 보자.

> 알람이 울렸다. 그래서 알람을 껐다. 그러고는 일어나려는데 몸이 천근만근이었다. 그렇지만 그날은 회사에서 중요한 회의가 있는 날이었다. 하지만 도저히 출근할 수 없을 것만 같았다. 그래서 회사에 전화를 했다.

거의 모든 문장에 접속사가 들어 있다. 접속사를 뺀 글을 보자.

> 알람이 울렸다. 알람을 끄고 일어나려는데 몸이 천근만근이었다. 회사에서 중요한 회의가 있는 날이었지만 도저히 출근할 수 없을 것 같았다. 그래서 회사에 전화를 했다.

불필요한 접속사를 빼니 글이 짧아져 오히려 전보다 잘 읽힌다. 접속사는 문장 흐름 연결에 꼭 필요한 부분에만 최소한으로 사용하자.

넷째, 같은 단어가 기계적으로 반복되면 글이 지루해진다. 초고를 쓸 때는 이야기의 흐름에 초점을 맞추기 때문에 동일한 단어를 반복 사용하기가 쉽다. 이런 경우 퇴고할 때 비슷한 의미의 다른 단어로 바꿔 문장에 변화를 주도록 한다.

맞춤법과 오탈자를 확인한다. 이야기의 흐름이 자연스럽고, 문

장 구성이 부드러워졌으면 이제 세세한 맞춤법을 검토할 차례이다. 맞춤법 교정에 관해서는 다음 장에서 좀 더 구체적으로 다루겠다.

책에 들어가는 구체적 사실 정보를 재확인한다. 책은 정보를 전하는 매체의 하나이다. 소설이나 동화처럼 허구 이야기를 쓰지 않는 이상, 여러분은 독자에게 신빙성 있는 정보를 제공할 의무가 있다. 사람 이름이나 지명 등의 고유명사, 연도, 수치와 같은 사실 정보는 반드시 재차 확인해 틀리지 않도록 한다.

퇴고는 3단계를 거친다. 1단계 모니터 상에서 고쳐 쓰기, 2단계 출력해서 고쳐 쓰기, 3단계 소리 내어 읽어보기이다. 대부분 1단계를 한두 차례 반복하고는 퇴고를 마쳤다고 자신한다. 그러나 출력해서 읽어보면 내용 흐름이 어색한 부분, 비문, 오탈자, 띄어쓰기 오류 등이 의외로 많이 눈에 띈다. 출력해서 고쳐 쓰는 단계를 절대 소홀히 해서는 안 된다. 1-2단계가 눈으로 하는 퇴고라면 3단계는 입으로 하는 퇴고이다. 눈으로 볼 때는 그냥 넘어갔는데 소리 내어 읽다 보면 어색하게 입에 걸리는 부분이 있다. 이런 부분은 어디가 부자연스러운지 반복해서 읽어본 뒤 입으로도 자연스럽게 읽히도록 문장을 손본다.

매의 눈을 가진 여러분만의 편집자를 찾아라. 출판사는 초교, 재교, 3교, 크로스교, 최종 교정까지 보통 네다섯 번 교정을 본다. 크로스교는 해당 원고를 담당하지 않는 편집자가 한 차례 교정을 보는 단계이다. 전문 편집자가 같은 원고를 여러 번 보더라도 놓치는 부분이 있을 수 있기에 크로스교를 통해 책의 완성도를 높인

다. 실제 크로스교에서 담당 편집자가 놓친 부분을 잡아내는 경우가 종종 있다. 여러분에게도 이 역할을 대신해 줄 사람이 필요하다. 글쓰기 동호회 같은 곳에서 훈련받은 사람이라면 더할 나위 없겠지만, 가족이나 친구 중 진심 어린 조언을 해줄 사람도 좋다.

(3) 그대로 따라 하는 교정교열 기본

표준국어대사전에 따르면, 교정(校訂)이란 글에서 잘못된 글자나 글귀를 바르게 고친다는 뜻이고 교열(校閱)은 문서의 내용 가운데 잘못된 것을 바로잡아 고치며 검열한다는 의미이다. 이에 따르면 교정과 교열을 명확하게 구분해 역할을 한정하기는 어렵다. 그럼에도 실제 현장에서는 둘의 의미를 구분하고 있다. 교정은 띄어쓰기, 오탈자, 문장부호, 외래어 표기 등을 바로잡는 작업으로, 교열은 글이 잘 읽히도록 문맥을 다듬는 윤문 작업으로 본다. 그렇다고 교정 따로 교열 따로 보는 경우는 드물다. 편의상 교정교열을 하나로 묶어 전체적으로 글을 다듬게 된다.

　한글은 소리글자이다. 쓸 때 소리 나는 대로, 귀에 들리는 대로 쓰면 된다. '다'소리가 나면 '다'를, '이'소리가 나면 '이'를 적는다. 기본 이치는 아주 간단하다. 그러나 여기에 엄청난 복병이 숨어 있다. 소리(말)를 글로 옮길 때 맞춤법과 띄어쓰기 원칙을 지켜야만 읽는 사람이 내용을 올바로 이해할 수 있다는 점이다. 말은 글자의 형태나 띄어쓰기와 상관없이 발음만으로 통하지만, 글은 형태와 띄어쓰기에 따라 뜻이 전혀 달라지기 때문이다. 예를 들어

'달이 예쁘다'라는 문장을 소리 나는 대로 '다리 예쁘다'라고 쓴다면 읽는 이는 공중에 떠 있는 달이 아니라 강에 놓인 다리(橋)가 예쁘다는 뜻으로 오해하게 된다. 그래서 우리글은 표준어를 소리대로 적되 어법에 맞도록 하고, 문장의 각 단어는 띄어 씀을 원칙으로 한다(한글 맞춤법 총칙 제1-2항).

전문가일지라도 한글 맞춤법과 띄어쓰기 규정을 모두 숙지하기란 쉽지 않다. 하물며 비전문가인 우리에게는 그렇게 헷갈릴 수가 없다. 우선 기본 원칙을 알고, 도구와 사전을 활용하는 요령을 익히자. 초고 작성 및 퇴고 시에 사용하는 한컴오피스 한글 프로그램은 맞춤법 검사/교정 기능을 탑재했다. 맞춤법이 틀리거나 사전에 없는 단어를 쓰면 그 아래에 빨간 줄로 표시해준다. 90% 이상의 오류를 잡아내니 퇴고할 때 적극 활용하기 바란다. 다만 맞게 썼는데도 빨간 줄이 생기는 경우가 간혹 있다. 그러니까 한글 프로그램을 맹신하지는 말고, 조금이라도 미심쩍은 부분은 사전을 찾아보아야 한다. 사전은 국립국어원(www.korean.go.kr)이 제공하는 인터넷 표준국어대사전을 추천한다. 표준국어대사전의 설명만으로 이해가 안 될 때는 '질의응답' 코너를 이용한다. 웹사이트 이용이 번거롭다면 카카오톡으로 국어 상담을 할 수도 있다. '우리말 365'로 아이디를 검색해서 친구 추가하면 하루 5개까지 질문이 가능하다. 더불어 평소에도 맞춤법 관련 책이나 글을 찾아 읽으며 우리글에 관심을 두는 노력이 필요하다. 여기에서는 일반적으로 자주 틀리는 맞춤법과 띄어쓰기 사례 위주로 살펴보겠다.

바꼈다(X) 바뀌었다(O)

한글 맞춤법은 본말과 준말을 모두 인정한다. 그런데 말할 때는 줄여 쓸 수 있지만 글로 쓸 때는 줄일 수 없는 경우가 있다. '바뀌었다'처럼 모음 'ㅟ'와 'ㅓ'가 어울린 단어들이다. 모음 'ㅟ'와 'ㅓ'가 결합하면 'ㅜㅕ'가 돼야 하는데 우리말에는 이런 형태의 모음이 없기 때문이다. 사귀다, 나뉘다, 쉬다, 뛰다 등의 단어 역시 'ㅕ' 모음을 활용한 준말로 표기할 수 없다.

> 그 둘이 사귀었잖아. (O) 그 둘이 사겼잖아. (X)
> 저기까지 뛰어가자. (O) 저기까지 ㄸㅜㅕ 가자. (X)

말아라(X) / 마라(O) / 말라(O)

모두 '말다'의 명령형으로 쓰이는 가운데 '마라'와 '말라'는 맞고, '말아라'는 틀린 표현이다. '마라'를 쓸지 '말라'를 쓸지는 문맥에 따라 결정한다. '마라'는 일상 대화에서 상대방에게 명령하는 직접 명령문에, '말라'는 책이나 신문 등에서 정해지지 않은 사람들에게 명령하는 간접명령문 또는 간접인용문*에 사용한다.

> 식당에서 뛰어다니지 말아라. (X)
> 식당에서 뛰어다니지 마라. (O) → 상대에게 직접 명령할 때
> 식당에서 뛰어다니지 말라. (O) → 신문이나 책을 통해 불특정 독자에게 명령할 때

다른 사람이 한 말을 직접 인용하는 대신 문장에 녹여내 간접 인용하는 방식을 가리킨다.

(예)
직접인용문: 그는 "내일 전화할게"라고 말했다.
간접인용문: 그는 내일 전화한다고 말했다.

그는 식당에서 뛰어다니지 말라고 말했다. (O) → 간접인용문

그는 식당에서 뛰어다니지 마라고 말했다. (X)

-대 / -데

'-대'는 '-다고 해'가 줄어든 말이다. 말하는 사람이 직접 경험한 사실이 아니라 보고 들은 것을 남에게 전달할 때 쓴다. 반면 '-데'는 '-더라'와 같은 의미로서, 말하는 사람이 예전에 직접 경험한 일을 나중에 보고하듯이 말할 때 사용한다.

하나가 책을 만든대. = 하나가 책을 만든다고 해.

그날 비가 아주 많이 왔데. = 그날 비가 아주 많이 왔더라.

-든 / -던

'-든(지)'은 선택에 관련된 상황에 쓰인다. '-던(지)'은 앞말에 붙어 과거를 나타내거나, '-더냐'와 같은 의미의 종결어미로 쓰인다.

먹든지 자든지 해라.

싫든 좋든 시키는 대로 해야 한다.

누가 하든 마찬가지이다.

이곳은 내가 어릴 때 살던 집이다.

그는 잘 지내던?

안되다 / 안 되다

'안되다'는 일 따위가 좋게 이루어지지 않다 또는 안쓰럽다는 의미의 한 단어이므로 붙여 쓴다. '안 되다'는 '되지 않다'는 뜻이다. 부정의 뜻을 나타내는 부사 '안'과 동사 '되다'가 결합한 형태이므로 띄어 쓴다.

> 그 사람 형편이 안됐어.
>
> 인터넷이 갑자기 안 돼요.

못하다 / 못 하다

'못하다'는 일정 수준에 못 미치거나 그 일을 할 능력이 없다는 뜻의 단어이다. '잘하다'의 반대라고 생각하면 된다. '못해도'의 형태로 쓰일 때는 '적어도'와 같은 뜻으로 쓰인다. 한편, 부사 '못'은 특정 동작을 할 수 없거나 어떤 상태가 이루어지지 않았다는 의미를 띤다. '못 하다'는 동사 '하다'의 부정형이므로 '못 하다'가 쓰인 문장은 '못'을 빼도 말이 된다.

> 그는 노래를 못한다. → 노래 실력이 좋지 않다는 뜻
>
> 그는 노래를 못 한다. → 바빠서 또는 다른 상황 때문에 노래를
>
> 할 수 없다는 뜻이다. '못'을 빼도 '그는 노래를 한다'가 되어
>
> 의미가 통한다.

한- / 한 -

'한'이 수량이 하나라는 의미일 때는 뒷말과 띄어 쓰고, 나머지 경우에는 붙여 쓴다. '한 번'의 경우, '두 번' '세 번'과 바꾸어 써도 의미가 통하면 띄어 쓰고 통하지 않으면 붙여 쓴다.

> 어디 가서 커피 한잔하자. → 딱 한 잔을 의미하지 않음
>
> 아침에 눈을 뜨자마자 찬물을 한 잔 마신다.
>
> → 물의 양을 구체적으로 나타냄
>
> 명절에는 온 식구가 한자리에 모인다. → 같은 장소를 의미
>
> 식탁에 한 자리가 비어 있으니
>
> 딸이 시집간 게 실감 난다. → 자리 한 개를 의미
>
> 언제 한번 놀러 갈게요. → 언젠가의 의미
>
> 사람은 한 번 만나서는 모른다. → 1회를 의미

-ㄴ지 / -ㄴ 지

이 둘의 구분은 의외로 매우 간단하다. 어떤 일이 일어난 때로부터 지금까지의 시간을 나타낼 때만 '-ㄴ 지'로 띄어 쓰고, 나머지 경우에는 모두 붙인다.

> 그가 어디에서 일하는지 모르겠다.
>
> 그와 연락이 끊긴 지도 벌써 1년이나 됐다.

-데 / - 데

'데'의 띄어쓰기 여부는 문맥상의 의미로 구분한다. '데'가 의존 명사*로 쓰여 장소, 일, 경우를 뜻할 때 띄어 쓰면 된다. 그러나 이런 문법적인 설명만 보고 이해하기는 참 어렵다. 다행히 둘을 간편하게 구분하는 방법이 있다. 뒤에 '에'를 붙여서 말이 통하면 띄어 쓰고, 안 통하면 붙여서 쓴다.

> 오늘은 회사에 가는 데(에) 한 시간이나 걸렸다.
>
> 눈이 오는데 나가려고?

-간 / - 간

시간을 뜻할 때는 붙이고, 한 대상과 다른 대상 사이의 거리, 관계를 뜻할 때는 띄어 쓴다.

> 나는 한 달간 여행을 떠날 작정이다.
>
> → 한 달 동안의 시간을 뜻함
>
> 친구 간에도 지켜야 할 예의가 있다. → 친구 사이를 뜻함

먹어보다 / 먹어 보다

의존 명사란 의미가 형식적이어서 다른 말에 기대어 쓰는 명사이다. '것' '데' '듯' '뿐' '체' 등이 있다.

위 제목은 '먹다'와 '보다' 두 개의 용언으로 이루어져 있다. 용언이란 문장에서 서술어 기능을 하는 동사와 형용사를 가리킨다. 용

언은 문장에서 어떤 역할을 하느냐에 따라 본용언과 보조 용언으로 나뉜다. 본용언과 보조 용언의 사전적 정의를 먼저 보자.

> 본용언: 문장의 주체를 주되게 서술하면서 보조 용언의 도움을 받는 용언. '나는 사과를 먹어 버렸다' '그는 잠을 자고 싶다'에서 '먹다' '자다' 따위.

> 보조 용언: 본용언과 연결되어 그것의 뜻을 보충하는 역할을 하는 용언. 보조 동사, 보조 형용사가 있다. '가지고 싶다'의 '싶다' '먹어 보다'의 '보다' 따위.

이 설명만 봐서는 용언이 두 개 이상 나온 문장에서 단순히 앞에 온 것이 본용언, 뒤에 온 것이 보조 용언 같다. 그렇다면 '민수가 외투를 벗어 걸다'라는 문장에서 '벗다'는 본용언, '걸다'는 보조 용언일까? 아니다. 이 문장에서 '벗다'와 '걸다'는 모두 본용언으로 쓰였다. 무조건 앞에 나온 것은 본용언, 뒤에 나온 것은 보조 용언이라는 식으로 구분했다간 낭패를 보게 된다.

본용언과 보조 용언을 정확하게 구별하려면 각각의 용언으로 독립 문장을 만들어보면 된다. '창성이는 잠을 자고 싶다'라는 문장을 예로 들어보겠다.

> ㄱ. 창성이는 잠을 자다.
> ㄴ. 창성이는 잠을 싶다.

ㄱ은 말이 되지만 ㄴ은 말이 되지 않는다. 본용언과 달리 보조 용언은 주어를 설명하는 서술 기능이 없기 때문이다. 따라서 '싶다'는 언제나 보조 용언으로밖에 쓰일 수 없다. 앞에서 예로 들었던 '민수가 외투를 벗어 걸다'도 살펴보자.

> ㄷ. 민수가 외투를 벗다.
> ㄹ. 민수가 외투를 걸다.

ㄷ과 ㄹ 모두 말이 된다. 이 문장은 본용언만으로 이뤄졌음을 알 수 있다. 본용언과 보조 용언을 이토록 장황하게 다룬 이유는 보조 용언의 띄어쓰기를 설명하기 위함이다. 한글 맞춤법에 따르면, 보조 용언은 본용언과 띄어 씀을 원칙으로 한다. 다만 '-아/-어' 뒤에 오는 보조 용언과, 의존 명사 뒤에 '하다' '싶다'가 붙어 만들어진 보조 용언은 본용언에 붙여 적는 것을 허용(한글 맞춤법 제5장 제3절 제47항)한다. 원칙대로만 살면 어려울 것이 없는데, 항상 '다만'이 붙는 예외 규정 때문에 골치가 아프다.

　　문제는 '-아/-어' 뒤에 다른 단어가 붙어서 하나로 만들어진 단어가 꽤 많다는 점이다. 들어가다, 돌아가다, 접어들다, 드러나다, 늘어나다, 떨어지다 등등. 이것들은 한 단어이므로 반드시 붙여 써야 한다. 그런데 '가다' '나다' '지다' 등은 보조 용언의 역할도

구분	원칙	허용
'-아/-어' 뒤에 오는 보조 용언	새어 나가다	새어나가다
	깨져 버리다	깨져버리다
	먹어 보다	먹어보다
	들어 주다	들어주다
의존 명사 뒤에 '하다' '싶다'가 붙어 만들어진 보조 용언	갈 듯하다	갈듯하다
	할 만하다	할만하다
	넘어질 뻔하다	넘어질뻔하다
	올 성싶다	올성싶다
	잘난 체하다	잘난체하다

하기 때문에 언제 붙이고 언제 띄어 쓰는지 헷갈리기 쉽다. 그러니 띄어쓰기 여부를 잘 모르겠으면 반드시 사전을 찾아보도록 하자.

주의할 점이 몇 가지 더 있다. 예외의 예외 규정이다.

(1) 앞말에 조사가 붙을 때는 보조 용언을 띄어 쓴다.

책을 읽어는 봤다.
그 애 이야기를 들어는 줬다.

(2) 앞말이 합성어*일 때는 보조 용언을 띄어 쓴다. 이 예외 규정은 말이 지나치게 길어지지 않도록 하기 위함이다. 따라서 단음절의 단어가 결합해 이뤄진 합성어는 보조 용언을 붙여 쓸 수 있다.

> 덤벼들어 보아라(O) 덤벼들어보아라(X)
> 쓸어내 버렸다(O) 쓸어내버렸다(X)
> 나-가 버렸다(O) 나가버렸다(O)
> 빛-나 보인다(O) 빛나보인다(O)

(3) 의존 명사 뒤에 조사가 붙을 때는 보조 용언을 띄어 쓴다.

> 그 애는 항상 아는 척을 하더라.
> 한번 먹어볼 만은 하다.

(4) 보조 용언이 두 개 이상 따를 때는 앞의 것만 붙여 쓸 수 있다.

합성어란 실질적인 뜻을 지닌 둘 이상의 단어가 결합해 하나의 단어가 된 말이다. 밤낮(밤+낮), 집안(집+안), 손가락(손+가락) 등이 있다.

> 이 책은 언젠가 읽어 본 듯하다. (O)
> 이 책은 언젠가 읽어본 듯하다. (O)
> 이 책은 언젠가 읽어본듯하다. (X)

(5) '-어지다' '-어하다'는 언제나 붙여 쓴다. 보조 용언 '지다'와 '하다'는 '-어지다' 또는 '-어하다'의 형태로 형용사에 붙어 형용사를 동사로 바꿔준다. 때문에 언제나 붙여서 적는다. 물론 앞말의 품사를 바꾸는 경우 외에도 다양한 상황에서 보조 용언으로 쓰인다.

> 그의 부드러운 말 한마디에 마음이 따뜻해진다. (O)
> 그의 부드러운 말 한마디에 마음이 따뜻해 진다. (X)
> 할아버지가 손주를 예뻐하다. (O)
> 할아버지가 손주를 예뻐 하다. (X)
> 미영이는 높은 곳을 두려워한다. (O)
> 미영이는 높은 곳을 두려워 한다. (X)

다만 '하다'가 단어가 아닌 문장(句)과 결합하는 경우에는 '-아/어하다'로 띄어 쓴다.

> 어쩔 줄 몰라 하다 → 어쩔 줄 모르다 + -아 하다
> 자고 싶어 하다 → 자고 싶다 + -어 하다
> 마음에 들어 하다 → 마음에 들다 + -어 하다

주로 쓰는 보조 용언의 종류를 오른쪽 표에 정리해뒀다. 예문은 보조 용언 띄어쓰기 원칙에 따라 띄어쓰기했다.

종류	의미	예문
가다	진행	쉬어 가며 일해야 지치지 않는다.
가지다	보유	저금통을 탈탈 털어 가지고 선물을 샀다.
내다	종결	승석은 드디어 자신만의 아이템을 만들어 냈다.
놓다	보유	마감이 닥치기 전에 일을 마쳐 놓도록 해라.
대다	강조	옆집 개가 짖어 대는 통에 잠을 잘 수가 없었다.
두다	보유	오늘 저녁은 어제 만들어 둔 나물로 비빔밥을 해 먹었다.
버리다	종결	아끼던 꽃병이 깨져 버렸다.
보다	시행	이 옷 한번 입어 볼 수 있나요?
싶다	희망	나는 어려서부터 비행사가 되고 싶었다.
쌓다	강조	너는 왜 그렇게 울어 쌓니?
오다	진행	새벽이 밝아 올 때가 가장 어둡다.
있다/계시다	진행	준형이는 한 시간째 같은 자리에 앉아 있다.
주다/드리다	봉사	내가 감기에 걸리자 엄마가 배숙을 만들어 주셨다.
지다(-어지다)	피동	모처럼 비가 와서 공기가 산뜻해졌다.

교정교열은 지금까지 살펴본 맞춤법과 띄어쓰기 원칙을 각 단어에 잘 적용하는 데에서 그치지 않는다. 여러분이 만드는 책에 한 단어가 같은 쓰임새로 여러 번 등장할 경우, 그 단어는 책의 처음부터 끝까지 동일한 형태로 통일해야 한다. 앞에서는 '친구와 자장면을 먹으러 갔다'라고 했는데, 뒤에서는 '그날 먹은 짜장면이 탈이 났던 모양이다'라고 해서는 안 된다. 자장면이든 짜장면이든° 한 가

'짜장면'은 2011년 8월 31일부터 '자장면'과 함께 표준어로 인정되고 있다.

지를 선택해서 사용하도록 한다. 고유명사도 마찬가지이다. 예를 들어 '스페인'과 '에스파냐'는 한 나라를 가리키지만 한 책 안에서 둘을 섞어가며 사용해서는 안 된다. 단어를 통일하지 않으면 독자에게 큰 혼란을 줄 수 있다.

이와 함께 보조 용언 띄어쓰기를 통일하는 데 주의를 기울여야 한다. 보조 용언 띄어쓰기는 독자가 책의 내용을 이해하는 데 커다란 영향을 미치지는 않는다. 그러나 책의 완성도를 고려할 때 반드시 통일해야 하는 항목이다. 혹여 민감한 독자는 사소한 것 하나 때문에 독서에 방해를 받을 수 있다. 교정교열을 보기에 앞서 보조 용언을 붙여 쓸지 띄어 쓸지를 미리 결정하자. 숫자의 표기 형태도 정해서 하나로 통일하는 편이 깔끔하다. 숫자는 만 단위로 띄어 쓰는데, 5만 2,039처럼 쓸지 52,039처럼 쓸지 결정해서 통일하도록 한다.

(4) 나만의 편집 원칙 수립

원고가 어느 정도 완성된 뒤에는 맞춤법과 띄어쓰기 등을 통일하기에 앞서 자신만의 편집 원칙을 세울 필요가 있다. 아래의 간단한 예시를 참고하면서 필요한 대로 보완해 나가길 권한다.

[나의 편집 원칙]

1. 맞춤법과 띄어쓰기는 〈한글 맞춤법〉〈표준어 규정〉〈외래어 표기법〉을 따른다.

2. 보조 용언은 띄어 쓴다.

3. 문장부호는 아래와 같이 사용한다.

- 책, 잡지 『 』

- 작품, 논문 「 」

- 영화, 공연, 전시, 노래, 미술작품 〈 〉

- 인용문 " "

- 강조할 때 ' '

- 인용문에는 마침표를 넣지 않는다.

 예: 그는 "내일 다시 들르겠다"라며 돌아갔다.

- 말줄임표는 여섯 개의 가운데 점을 사용한다.

4. 숫자는 '2만 4,728'와 같은 형태로 쓴다.

5. 외국 인명과 작품명은 외국어를 병기하고, 지명은 병기하지 않는다.

개다(O) 개이다(X)

예) 날씨가 개다. 날씨가 갰다.

결제 / 결재

- 결제: 금액 관련

예) 어음을 결제하다.

- 결재: 서류 관련

예) 부장님의 결재가 났다.

귓불(O) 귓볼(X)

그동안(O) 그 동안(X)

그러고는(O) 그리고는(X)

그러고 나서(O) 그리고 나서(X)

그러네(O) 그렇네(X)

금세(O) 금새(X)

너비 / 넓이

- 너비: 물체를 가로지른 거리

예) 다리를 어깨 너비로 벌리고 서세요.

- 넓이: 일정한 평면 공간이나 범위의 크기

예) 종이가 책상 넓이만 하다.

놀래다(O) 놀래키다(X)

늘이다 / 늘리다

- 늘이다: 길이를 본디보다 길게 함

예) 엿가락을 늘이다.

- 늘리다: 길이, 넓이, 부피 등이 본디보다 커짐.
수, 분량, 시간 등이 본디보다 많아짐.

예) 참가자 수를 늘리다.

더 이상(O) 더이상(X)

돼요(O) 되요(X)

되죠(O) 돼죠(X)

- 되죠: '되지요'의 줄임

- 돼죠: '돼'는 '되어'의 줄임말. '돼죠'는 '되어'와
'지요'의 결합이 되므로 틀림

량 / 양

- 량: 한자어 명사 뒤에 사용

예) 가사량, 생산량, 소비량, 작업량

- 양: 고유어와 외래어 명사 뒤에 사용

예) 구름양, 칼로리양

로서 / 로써

- 로서: 지위, 자격, 신분

예) 교사는 교사로서 자질을 갖춰야 한다.

- 로써: 재료, 수단, 도구

예) 콩으로써 메주를 쑨다.

맞추다 / 맞히다

- 맞추다: '둘 이상의 대상을 비교하다' '서로 떨어진 부분을
제자리에 대어 붙이다'의 뜻

예) 친구와 시험 답안을 맞추다. 퍼즐을 맞추다.

- 맞히다: '적중하다'의 뜻

예) 정답을 맞히다.

메슥거리다(O) 미식거리다(X)

몇십 / 몇백 / 몇천만 / 십수 년 / (O)

몇십 / 몇백 / 몇 천만 / 십 수 년 (X)

며칠(O) 몇 일(X)

바라(O) 바래(X)

- '바라다'는 '바라' '바람'의 형태로 활용

예) 좋은 하루 보내기를 바라.

배다(O) 배이다(X)

예) 냄새가 배다. 냄새가 배었다. (O)

냄새가 배이다. 냄새가 배였다. (X)

백분율(O) 백분률(X)

-율: 받침이 없거나 ㄴ받침 있는 명사 뒤에 사용

(감소율, 증가율, 이혼율)

- 률: ㄴ받침을 제외한 받침 있는 명사 뒤에 사용

(수술률, 출생률, 합격률)

뱃속 / 배 속

- 뱃속: '마음'을 속되게 일컫는 말

예) 그는 뱃속이 시꺼멓다.

- 배 속: 신체 부위를 가리킴

예) 엄마 배 속에서 아기가 움직인다.

별수 없다(O) 별 수 없다(X)

별의별(O) 별에 별(X)

붙이다(O) 붙히다(X)

설레다/설레어/설레/설렘/설레었다 (O)

설레이다/설레여/ 설레임/ 설레였다 (X)

수차례(O) 수 차례(X)

순댓국(O) 순대국(X)

짜증 나다(O) 짜증나다(X)

병나다(O) 병 나다(X)

아니오 / 아니요

- 아니오: 문장의 서술어로만 씀

예) 나는 의사가 아니오.

- 아니요: '예'의 반대말. 어떤 사물이나 사실을 열거할 때의 이음말

예) "점심은 먹었니?" "아니요. 이제 먹으려고요."

이것은 꽃이요, 저것은 나무이다.

아무것(O) 아무 것(X)

알맞은(O) 알맞는(X)

걸맞은(O) 걸맞는(X)

여태껏(O) 여지껏(X)

예의 발라(O) 예의 바라(X)

- '바르다'는 '발라' '바르니'와 같이 활용함

왠지(O) 웬지(X)

- '왠'은 '왜인지'를 줄인 '왠지'에만 씀. '웬만한' '웬일' 등

다른 단어에는 모두 '웬'을 사용

우리나라 / 우리말 / 우리글

- '우리'는 위 세 경우를 제외하고 모두 띄어 씀

육개장(O) 육계장(X)

이에요 / 예요

- 이에요: 받침 있는 말 뒤에서 사용

예) 이것은 책상이에요.

- 예요: 받침 없는 말 뒤에서 사용

예) 저것은 의자예요.

이 중(O) 이중(X)

그중(O) 그 중(X)

일찍이(O) 일찌기(X)

잊히다(O) 잊혀지다(X)

- 대표적인 이중 피동 사례 중 하나

이외에도 여러 사례가 있으니 주의 필요

예) 보이다(O) 보여지다(X) / 쓰이다(O) 쓰여지다(X) / 꺾이다(O) 꺾

어지다(X) 꺾여지다(X) / 믿기다(O) 믿어지다(O) 믿겨지다(X)

자랑스러운(O) 자랑스런(X)

- '-스럽다'로 끝나는 말을 활용할 때 '우'를 빼지 않음

예) 탐스러운, 걱정스러운, 복스러운

지난번/지난주/지난달/지난해/지난봄/지난여름/

지난가을/지난겨울

- '지난'은 대부분 띄어 쓰나 위와 같이 붙여 쓰는 경우도 있음

찌개(O) 찌게(X)

초콜릿(O) 초코렛(X) 쵸코렛(X)

커녕

- '커녕' 'ㄴ커녕'은 앞말에 항상 붙여 씀

예) 생일 선물커녕 미역국도 못 먹었다.

여행은커녕 잠시 숨 돌릴 틈도 없다.

케이크(O) 케잌(X) 케잌(X)

-할걸 / -할 걸

 -할걸(-ㄹ걸): 추측이나 후회의 뜻

예) 그때 솔직히 이야기할걸. 진작 여행이라도 다녀올걸.

-할 걸(-ㄹ 걸)

- '걸'이 '것을'의 줄임 형태

예) 거기에서 할 걸(것을) 가져가라. 내일 먹을 걸(것을) 미리 만들어

놓자.

할게요(O) 할께요(X)

줄게(O) 줄께(X)

- 맞춤법에서는 '-ㄹ게'만 허용

해 질 녘(O) 해질녘(X)

저물녘(O) 저물 녘(X)

3 이미지 수집과 기본 점검

(1) 많은 양의 이미지 수집

"많이 찍을수록 좋은 사진을 얻는다."
"오랜 노력이 대가를 만든다."

어디선가 한 번쯤 들어본 글귀이다. 양이 질을 보장하지는 않지만 그 확률을 높이는 건 사실이다. 책에 넣을 이미지를 모을 때도 양을 충족하는 것이 우선이다. 앞서 쪽배열표에 적어둔 키워드에 맞춰 이미지를 열 장쯤 넣고 싶다면 최소 두 배, 가능하면 서너 배로 이미지를 마련해야 한다. 8장 정도의 사진을 넣고 싶다면, 20-30장 내외를 준비하는 식이다. 그렇게 많은 사진을 어디서 찾아야 할지 난감하다면 컴퓨터 하드디스크와 디지털카메라, 스마트폰 등에서 그간 묵혀 두었던 디지털 이미지를 뒤져 보자. 아무것도 찍어둔 게 없을 것 같지만 디지털 기기에 익숙한 나잇대일수록 자신이 생각보다 많은 이미지 재료를 가지고 있음에 놀랄 것이다. 가지고 있는 사진만으로 충분하지 않다면, 스마트폰을 손에 들고 주위를 둘러보자. 어린 시절 이미지는 집안 곳곳에 숨겨둔 앨범에서 찾아서 촬영하거나 스캔하고, 특정 장소나 물건의 이미지가 필요하다면 실제 그곳에 가보거나 해당 물건을 찾아 바로 찍으면 된다.

　이미지를 모을 때는 서로 다른 피사체뿐 아니라 하나의 피사

체를 서로 다른 위치에서 촬영한 사진도 배제해서는 안 된다. 서로 관련 없는 피사체를 찍은 사진을 1.5배 이상 모았다면 나머지는 동일한 피사체 혹은 주제를 서로 다른 각도·밝기·거리·방향 등으로 찍은 사진이어도 무방하다. 예를 들어 한강 여의도공원이라는 키워드에 맞춰 이미지를 준비한다면, 공원 입구와 공원 내 연못처럼 장소 자체가 다른 사진을 수집하면서 각 장소를 가로 방향과 세로 방향, 원경과 근경 등 다르게 촬영한 사진 역시 확보하는 식이다. 피사체가 공간이든 물건이든 정면에서 정직하게 딱 한 장만 찍는 습관을 이제는 바꿔보자. 아주 가까이에서 찍어보기도 하고 각도를 다르게 찍어보기도 한다. 물건의 전체 모습이 잘 보이도록 파인더에 피사체가 꽉 차게 찍어보기도 하고 주위에 여백이 많다 싶을 정도로 거리를 두고 찍어보기도 한다. 그래야 나중에 책을 만들 때 자유롭다. 뭐하러 이렇듯 여러 이미지를 모으는지, 똑같은 피사체를 이쪽저쪽에서 여러 번 찍으라고 하는지 지금은 이해하기 어려울 수 있다. 그러나 본격적으로 지면에 글과 이미지를 배치하기 시작하면 금세 이유를 알게 된다. 그것뿐인가. 이미지를 많이 모았다고 자부했던 이들도 작업을 마무리하는 순간까지 아쉬워하며 적합한 이미지를 찾고, 찾고, 또 찾을 것이다.

한편 어린 시절 이야기나 여행 같은 그간 자신의 경험담을 책으로 엮고 싶다면 직접 간단한 손 그림을 그려 보길 추천한다. 새로 그리기가 어렵다면 그간 그려놓은 그림이나 낙서 중에서 키워드에 맞는 것을 찾아 스캔 또는 촬영해도 좋다. 드로잉을 전문적으로 배우지 않았더라도 평소 펜이나 연필로 종이에 끼적이길 좋아

한다면 망설일 필요 없다. 이미지를 활용하면 인위적인 필터 처리를 하지 않고도 아날로그적 감성을 풍부하게 담아낼 수 있다. 약간 어설퍼도 어떤가? 전문가가 아닌 이상 조금은 어설플 수밖에 없으며 그런 어설픔이 때로 특별한 멋이 되기도 한다.

(2) 출처 표시의 중요성

1999년 개봉한 SF영화 〈매트릭스〉는 인간이 실제라고 믿고 있는 현실은 사실 가상이며 진짜 현실은 따로 있다는 기반 위에서 시작한다. 약간의 장치만으로도 인간의 기억을 쉽게 조작할 수 있으며 그는 그 사실을 전혀 깨닫지 못한다는 실험 결과도 종종 발표되곤 한다. 의도적이지는 않지만 없던 경험이 만들어지는 경우도 있다. 현실을 반영한 꿈을 꾸었거나 누군가로부터 생생한 경험담을 들었을 때가 그렇다. 오랜 시간이 흐른 뒤에는 그것이 꿈이었는지 현실이었는지 들은 것인지 겪은 것인지 분간하기 어려워져 간혹 자신도 모르는 새 그것이 자신의 경험에 편입되는 것이다. 매일 텔레비전에서 보던 연예인이나 명사를 우연히 거리에서 보고는 얼굴이 너무 익숙해 아는 사람인 줄 알고 인사할 뻔했다는 수기 또한 익숙함이 만들어 낸 기억의 왜곡을 잘 보여준다.

　책에 순수하게 지은이의 힘으로 창작한 문장과 이미지만 싣는 경우는 생각보다 많지 않다. 어딘가에서 들었던 글귀, 지인의 경험담, 웹을 검색하다가 찾은 글이나 사진, 참고한 도서에서 인상적이었던 문장이나 이미지 등 지은이가 다양한 경로로 얻은 정보가 책

에는 직간접적으로 담기게 된다. 이를 전면 차단한다면 대다수 책은 출판이 불가능할 것이다. 그렇다고 이를 너무 가볍게 여기거나 어쩔 수 없다고 넘겨서는 곤란하다. 독자는 대개 책에 실린 모든 자료는 지은이가 직접 만들었다고 생각하기 쉽다. 분명히 저작자가 따로 있음에도 독자에게 혼란의 여지를 주는 것은 잘못이며 지은이에게도 불명예스러운 일이다. '출처 표시'는 이런 혼란을 방지하기 위한 최소한의 장치이다.

영화 〈매트릭스〉에서 기계가 사람들이 사는 곳에 '이것은 가상현실이다'라는 분명한 표시를 해 주었다면 사람들은 그것을 실제로 믿지 않았을 것이다. 꿈이 현실과 아무리 비슷하더라도 그에 '몇 월 며칠에 꾼 꿈'이라는 표시가 되어 있다면 현실과 혼동하는 일은 없었을 것이다. 얼굴이 아무리 익숙하다 한들 그가 조명을 받으며 방송용 카메라 앞에 서 있었다면 아는 사람으로 오해하는 일은 없었을 것이다. 여러분의 책에 직접 만들지 않은 자료를 넣어야 할 때는 그것을 누가 만들었고 어디에서 발췌했는지 반드시 기록하고, 이후 책에 표시하도록 한다.

만약 개인 소장용이 아니라 책을 정식으로 발행하거나 전자책 등으로 판매할 생각이 있다면, 이보다 한층 더 주의가 필요하다. 남이 애써 만든 자료를 자신의 것처럼 사용해 이익을 취하는 행위는 일종의 도둑질이다. 누가 알겠냐는 안일한 마음으로 다른 이의 저작권을 침해하다가는 법적 분쟁에 휘말려 큰 곤욕을 치를 수 있다. 특히 이미지를 책에 사용하려면 원저작자에게 사용 허락을 받는 것이 원칙이며, '출처 표시'를 했다는 사실만으로 저작권을 침

해한 사실이 용납되지는 않는다. 저작자를 찾지 못해 사용 허락을 받기 어려운 경우에는 신문 광고를 내는 등 자신이 최대한 노력했음을 보이는 증거를 마련해 두어야 한다. 사용 허락을 받은 경우에도 변경 허락을 따로 받지 않았다면 원 이미지를 임의로 자르거나 변형해서는 안 된다. 이런 번거로움을 피하려면 자신이 직접 만든 이미지를 사용하는 수밖에 없다. 부득이한 상황에서는 크리에이티브 커먼즈 라이선스(Creative Commons License, CCL)* 또는 저작권이 소멸된 퍼블릭 도메인(public domain) 이미지를 찾아서 사용한다. 위키미디어 재단에서 운영하는 위키미디어 커먼즈(commons.wikimedia.org)에 등록된 이미지는 대개 출처 표시만 하면 영리 목적까지 허용하는 경우가 많으니 이를 활용하는 것도 좋은 방법이다.

(3) 이미지의 해상도 점검과 디지털화

내용에 맞는 이미지를 어느 정도 모은 뒤에는 책에 사용하는 데 문제가 없는지 기술적인 부분을 점검해야 한다. 문제가 있다면 아쉽지만 그 이미지는 제외하고 대안이 될 만한 이미지를 다시 찾아야 한다. 가장 중요한 항목은 '해상도'이다. 해상도는 이미지의 크기라고 이해하면 쉬우며 보통 dpi(dot per inch)로 단위를 표기한다. dpi는 가로세로 1인치인 공간에 놓인 점의 개수를 뜻한다. 컴퓨터 모니터는 72dpi 또는 96dpi로 이미지를 화면에 구현하며, 서점에서 볼 수 있는 일반적인 단행본은 오프셋이라는 방식으로 300-

크리에이티브 커먼즈 라이선스(Creative Commons License)는 일정한 조건에 따라 저작물의 자유 이용을 허용하는 저작권 라이선스이다. 비영리 목적이라면 출처 표시만 하고 모든 저작물을 사용할 수 있다. 출처 표시, 영리 목적 제한/허용, 저작물 변경 금지/동일 조건 변경 허락 등의 이용 조건이 주어지며 조건에 맞지 않게 저작물을 사용하면 저작권 침해가 된다. 예를 들어 비영리 조건이 붙은 이미지는 영리 목적으로 사용할 수 없다.

350dpi 이미지를 사용해 대량 인쇄한다. 주문형(POD) 출판 등 1권부터 50부 이하의 소량 제작에 적합한 디지털 출력 또는 인디고 출력에는 보통 200dpi 내외의 이미지가 필요하다. 정리하면, 모니터에서 보이는 이미지를 인쇄용으로 사용하면 크기가 약 1/4배로 줄어들고, 출력용으로 사용하면 1/3-1/2배로 줄어든다. 같은 크기의 공간에 찍히는 점의 밀도를 높여야 하기 때문이다. 그러므로 블로그나 웹사이트에 크기를 줄여서 올렸던 사진을 다시 다운로드받거나 웹 화면을 캡처 받은 경우 이미지 크기가 너무 작아 사용하지 못할 확률이 높다. 96dpi를 사용하는 모니터에서 640×480pixel 이미지는 16.93×12.7cm 크기로 보이지만, 이를 인쇄 기준인 300dpi로 변환하면 5.42×4.06cm 밖에 되지 않는다. 그러니 화면에서 보기에 알맞은 크기이거나 좀 작다 싶은 이미지라면 인쇄용으로는 거의 사용하지 못한다고 생각해야 한다.

'나만의 책'은 보통 한 권에서 몇십 권 정도로 소량 제작하는 경우가 많으므로 이미지 해상도를 인쇄가 아닌 출력에 맞춰도 무방하다. 책의 크기를 가장 흔히 볼 수 있는 A5 정도로 잡는다면, 한쪽 면 가득히 넣을 이미지는 출력 해상도 기준으로 1600×1200pixel 이상이어야 한다. (pixel은 dot과 같은 단위이며 1600×1200pixel은 가로 1,600개의 점, 세로 1,200개의 점으로 구성되어 있다는 뜻이다.) 이미지 화질이나 복잡성에 따라 다르긴 하지만, 이 정도면 보통 용량이 1MB를 넘는다. 인쇄라면 해상도는 2400×1800pixel, 평균 용량은 2MB 이상이다. 여기서 언급한 dpi나 pixel값은 이미지 파일에서 마우스 오른쪽 버튼을 눌러 팝업 메뉴

를 띄운 뒤 맨 아래의 '속성' 항목을 클릭, 상단의 '자세히' 탭을 누르면 확인할 수 있다.

　손으로 그린 그림과 인화한 사진, 개인 문서와 같이 실물 이미지를 준비한 경우에는 스캐너나 카메라를 이용해 이미지를 디지털화해야 한다. 평면을 왜곡 없이 깨끗하게 보여주고 싶다면 스캐너를 사용하고, 문서가 책상 위에 자연스럽게 놓여 있다든지 여러 문서가 쌓여 있다든지 주변 상황을 함께 보여 주고 싶다면 카메라로 촬영한다. 이때 이미지의 해상도는 여러분이 직접 설정해야 한다. 스캔할 때는 해상도를 300dpi로 하되 원본 이미지나 문서의 크기가 너무 작다면 두세 배 확대해서 받고, 촬영할 때는 되도록 좋은 디지털카메라를 사용해 최대 크기 혹은 바로 아래 단계로 찍는다. 메모리 카드 용량이 부족하다면 모를까 책 만들기를 염두에 두고 있다면 사진은 일단 가능한 한 크게 여러 번 찍어두어야 후회가 없다.

　파일 형식은 RAW나 TIFF가 아닌 JPG여도 책에 넣는 데 무리가 없다. 다만, 처음부터 JPG로 생성된 이미지가 아니라 다른 파일 형식을 JPG로 변환하는 경우, 이미지 편집 프로그램에서 JPG 파일을 수정해 저장하는 경우에는 이미지 품질을 반드시 최대 크기로 선택해야 한다. 그렇지 않으면 픽셀 수는 같지만 손실압축 되면서 이미지 정보가 일부 제거되어 원본보다 선명도나 색감이 떨어진다. 웹에서 주로 사용하는 파일 형식인 GIF나 PNG는 인쇄하는 데에 적합하지 않으므로 JPG로 변환해 사용한다.

4 완성된 책의 겉모습 예상

책이란 무엇일까? '인간의 사상, 감정, 지식 따위를 글이나 이미지로 기록해 일정한 방식으로 묶은 것' '현시대에는 출판이라는 관문을 통과할 필요 없이 원하는 누구나 만들 수 있는 매체' 등의 개념적인 이야기를 하고자 함이 아니다. 우리가 직접 손으로 만질 수 있고 눈으로 볼 수 있는, 구체적으로 떠올릴 수 있는 책이라는 물건에 대해 알아보자.

'책'이라는 말을 들었을 때 우리는 보통 아래 사진과 같은 이미지를 떠올린다. 아트북을 만드는 것이 아니라면 여러분이 만드는 책도 최종적으로 이런 모습을 갖춰야 한다. 책의 형태는 표지 가공 방법에 따라 크게 하드커버(왼쪽 사진)와 소프트커버(오른쪽 사진)로 나뉘고 내지를 묶는 방식에 따라 양장제본(왼쪽 사진), 무선제본(오른쪽 사진), 중철제본, 링제본 등으로 나뉜다. 하드커버는 표

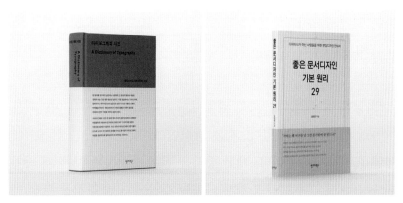

『타이포그래피 사전』(왼쪽)과 『좋은 문서디자인 기본 원리 29』(오른쪽)

지가 딱딱하다는 뜻으로 3mm 내외의 두꺼운 합지를 얇게 핀 가죽이나 천, 종이로 싸서 튼튼하게 만드는 방식이다. 하드커버를 쓸 때는 보통 양장제본을 하므로 양장제본을 하드커버라고 부르기도 한다. 이 방식은 표지를 제작하고 책을 제본하는 공정이 복잡하고 부자재가 많이 필요하기 때문에 시간과 비용이 많이 든다. 소프트커버는 표지가 부드럽다는 뜻으로 약간 두꺼운 종이에 글자나 이미지를 인쇄해 만든 방식이다. 대다수 단행본은 소프트커버일 때 무선제본을 하기 때문에 무선제본을 소프트커버라고도 한다. 양장제본과 달리 무선제본은 종이 한쪽 모서리에 풀을 발라 표지와 붙이는 방식이라서 비용이 상대적으로 저렴하고 제작 기간도 짧다. 이 때문에 책을 만들 때 가장 흔하게 사용된다. 소프트커버를 사용하면서 내지 중간을 철심으로 박는 중철제본이나 한쪽 모서리에 여러 개 구멍을 뚫은 뒤 스프링을 끼우는 링제본을 할 수도 있다. 하지만 이런 방식은 여러분의 책을 팸플릿이나 주간지, 가제본(완성본 전에 오류를 점검하기 위해 만드는 견본) 같은 소비성 책자로 보이게 할 수 있다. 자신이 세운 의도에 가장 적합한 방식을 선택하는 일이 중요하다.

'제본이면 책 만드는 마지막에 하는 거 아닌가? 아직 파일도 안 만들었는데 벌써 어려운 이야기를 하는 이유가 뭐지?' 누군가는 지금쯤 이런 생각을 하고 있을지 모른다. 그러나 지금 이야기를 해야만 하는 이유가 있다. 제본 방식이 책의 지면을 구성하는 데 영향을 미치기 때문이다. 제작 방식을 전혀 고려하지 않은 채 작업에 돌입하게 되면 최악의 경우 마지막 순간에 지면 구성을 모두 다

시 손봐야 한다. 그래도 일단 넘어가고 싶다면 적어도 이 물음만은 꼭 던져 보자. "내 책은 반드시 쫙 펼쳐져야 하는가?"

실로 제본해 내지 안쪽이 쫙 펼쳐지는『한국의 전통색』(위쪽)
일반적인 무선제본으로 제작된『비 오는 날 읽는 그래픽 디자인의 역사』(아래쪽)

이미지를 왼쪽 면에서 오른쪽 면까지 꽉 차게 넣거나 가운데 접히는 선에 걸치게 넣고 싶은데 왼쪽 면과 오른쪽 면이 만나면서 말려 들어 가는 부분 때문에 이미지 일부가 가려지는 것이 싫다면 그 답은 "그렇다"가 된다. 이때 여러분은 양장제본이나 PUR제본(무선 제본과 비슷하나 전용 풀을 사용), 중철제본 또는 손수 바느질하는 실제본을 선택할 수 있다. 양장제본은 제작 가격이 비싸고 일반인이 소량으로 주문하기가 까다롭다. PUR제본은 역시 제작 가격이 비싸고 주문 수량이 일정량 이상이어야 한다. 중철제본은 책이 가볍고 저렴해 보이는 특유의 분위기가 있으므로 자신의 책과 어울리는지 고민해야 하며 실제본은 손재주가 전혀 없다면 시도하지 않는 편이 낫다. 네 가지 중 어느 것으로도 결정하지 못하겠다면 처음 여러분이 내린 답을 "아니다"로 수정해야 한다. 그렇다고 이미지를 펼침면에 꽉 차게 넣거나 가운데 접히는 선에 걸쳐서 넣으면 안 되는 것은 아니다. 다만 지면을 구성할 때 책이 접히는 부분에서 이미지 일부가 가려질 수 있음을 염두에 두고 그것이 어색해 보이지 않도록 조정해야 한다.

5 글과 이미지의 배치 계획

(1) 내용적인 흐름과 시각적인 흐름

설명문, 논설문, 기행문, 감상문 등 일반적인 글을 쓸 때 우리는 보통 서론, 본론, 결론이라는 틀을 지킨다. 그 틀 안에서 문장과 문장이 연결되어 하나의 단락을 이루고 이는 하나의 주장을 대변한다. 단락과 단락이 연결된 하나의 장은 하나의 주제를 전달하며, 장과 장이 연결된 책 한 권은 결국 글쓴이가 세상을 보는 관점을 드러낸다. 이런 흐름이 자연스럽지 않으면 읽는 이는 글쓴이가 무엇을 말하고자 하는지 알 수 없고 내용에 흥미를 갖기도 어렵다. 책에서 내용적인 흐름을 일관되게 유지하는 것은 기본 중의 기본이다.

그러나 책을 만들 때 유의해야 하는 흐름이 또 하나 있다. 바로 시각적인 흐름이다. 단편적인 매체라고 생각하기 쉽지만, 책은 수백 페이지를 일정한 순서대로 넘기면서 봐야 하는 연속적인 매체이다. 특히 이미지가 적극적으로 활용되는 여행 에세이류라면, 한 편의 영화를 만들 듯 섬세한 이미지 계획이 필요하다. 펼침면 단위가 조화로울 뿐 아니라 앞뒤 페이지가 시각적으로 자연스럽게 연결될 수 있도록 지면을 구성해야 한다.

사람들은 내용적인 흐름, 곧 내용의 연속성을 만드는 데만 너무 몰입해 이미지를 글자의 보조 수단 정도로 치부하는 경우가 많다. '가로등'에 관한 설명에는 가로등을, '케이크'를 언급한 단락에는 케이크를 찍은 사진을 적당히 넣는 식이다. 피사체가 무엇인지

에만 집중하다 보면 이미지 사이의 시각적인 흐름은 놓치기에 십상이다. 의미와 의미가 하나의 맥으로 이어지듯 눈에 보이는 형태 또한 자연스러운 흐름을 이어가야 함을 기억하기 바란다.

(2) 시각적 흐름을 만드는 기본기

1. 글의 배경과 관련 있거나 내용을 보완하는 이미지를 고른다.

단순히 단어가 지시하는 피사체가 찍힌 이미지를 고르다 보면 책의 시각적 흐름이 툭툭 끊어지기 쉽다. 시각적 재미도 덜하다. 언어로 표현하기 어려운 부분을 이미지로 보여주거나 언어로 못다한 이야기를 이미지로 보여주게 되면 같은 분량임에도 책의 내용은 몇 배로 풍성해진다. 글과 맥락이 이어진 이미지는 읽는 사람이 내용을 오해하지 않도록 도우며, 다른 시공간에 있음에도 지은이의 감정을 효과적으로 전달한다. 어떤 상황에서도 내용과 관련이 없는 이미지를 아무렇게나 넣는 일은 피해야 한다. 개수가 많다고 내용에 대한 이해가 높아지는 것은 아니다. 적은 수라도 효과적으로, 인상적으로 넣어야 한다. 글과 관련이 있지만 한눈에 연결 지점을 찾을 수 없는 이미지라면 어떤 맥락을 가지고 있는지 반드시 캡션을 달아야 한다.

2. 이미지를 글 중간에 애매한 크기로 끼워 넣지 않는다.

이미지의 최종 위치를 결정할 때는 내용적인 흐름만 고려한 '글의 어느 부분'이 아니라 시각적인 흐름을 고려해 '지면의 어느 부분'으로 설정해야 한다. 여러분은 이미 키워드형 쪽배열표를 만들며 각 키워드에 맞춰 이미지를 준비했다. 글과 이미지가 이미 하나의 맥락을 공유하고 있기에 둘이 꼭 붙어있지 않더라도 하나의 펼침면 또는 앞뒤면에 놓이기만 한다면 내용의 흐름이 혼란스러워질 염려는 없다. 준비한 이미지 각각이 전반적으로 품질이 높고 인상적이라면 글과 이미지를 과감하게 분리하는 것도 고려해봄 직하다. 책을 넘길 때 늘 왼쪽에는 글, 맞쪽인 오른쪽에는 이미지가 흘러가도록 구성하거나 글을 앞서 몇 쪽지 흘린 뒤 이후 연속된 페이지에 이미지가 흐르는 식이다.

글과 이미지를 상하로 배치한 예(왼쪽)와 좌우로 배치한 예(오른쪽)

여행 에세이처럼 이미지를 다수 활용해야 하는 책이라면 글과 이미지를 매 지면에 상하 또는 좌우로 배치할 수 있다. 글과 이미지를 상하로 둘 때는 글보다 이미지를 위쪽에 배치하는 것이 효과적이다. 이미지가 글보다 주목성이 높고 독자의 시선은 위에서 아래로 흐르기 때문이다. 단락 중간에 이미지를 크게 넣어 글의 문맥을 끊는 일은 되도록 피하고, 이미지를 지면의 맨 아래에 두어야 할 때는 독자의 시선이 다시 위쪽으로 올라올 수 있도록 다음 이미지의 위치에 신경 써야 한다. 상하가 아닌 좌우로 글과 이미지를 배치하는 일은 상당히 까다롭다. 적정한 글줄길이를 유지하면서도 이미지가 잘 보이는 상태를 만들기 위해서는 글과 이미지의 간격, 이미지 크기 등을 세심하게 조정해야만 한다.

지면 전체에 이미지를 넣고 그 위에 글자를 겹쳐 놓는 방식은 때로 독자에게 강렬하거나 감성적인 인상을 줄 수 있다. 그러나 잘못 사용하면 글자는 읽히지 않고 이미지의 매력도는 줄어드는 최악의 사태가 발생한다. 배경 이미지는 색이 너무 선명하거나 피사체가 복잡하지 않은 것으로 선택하고, 글은 분량이 너무 많지 않도록 준비한다. 짧은 제목이나 경구 정도가 적당하다. 글을 배치할 때는 글자가 놓이는 부분과 글자의 밝기 차이를 명확히 해 배경과 개체가 외곽선이 아니라 면으로 분리되게 한다. 그래야 지면이 복잡해 보이지 않고 내용도 잘 읽힌다.

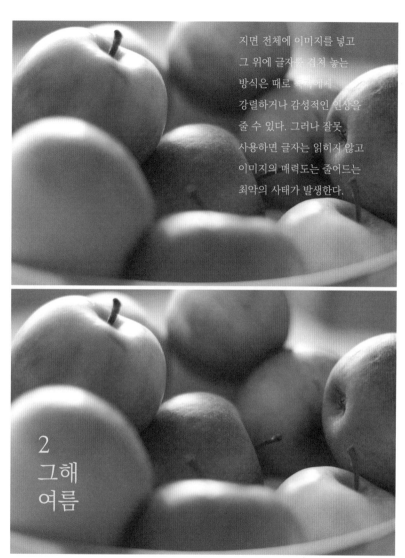

지면 전체에 이미지를 넣고
그 위에 글자를 겹쳐 놓는
방식은 때로 보는 이에게
강렬하거나 감성적인 인상을
줄 수 있다. 그러나 잘못
사용하면 글자는 읽히지 않고
이미지의 매력도는 줄어드는
최악의 사태가 발생한다.

2
그해
여름

3. 이미지의 색감과 톤이 자연스럽게 이어지게 놓는다.

한 책에서 하나의 펼침면에 놓이거나 앞뒷면으로 이어지는 이미지는 색감과 톤이 부드럽게 연결되어 보여야 한다. 전혀 다른 느낌의 이미지를 삽입할 수도 있지만 이것은 다분히 의도적이어야 한다. 서로 다른 분위기의 이미지가 불규칙적으로 나열되면 시각적 대비에서 오는 효과는 반감되고 이미지를 통해 전하고자 하는 바 역시 모호해진다. 의도하지 않은 톤이나 색감 차이는 포토숍 같은 이미지 보정 프로그램을 활용해 보정하고, 보정할 수 없을 정도라면 다른 사진으로 교체하거나 배제하는 방향을 고려한다.

흑백과 컬러, 사진과 그림, 근경과 원경 등 서로 다른 성격의 이미지로 책을 만들어야 할 때는 컬러 이미지를 흑백 이미지로 변환하거나 원경 이미지를 확대해 근경 이미지처럼 이용하는 방식으로 책의 시각적 통일성을 강화할 수 있다. 물론 준비한 이미지의 다양성을 책에 그대로 반영할 수도 있다. 다만 이런 다양성이 자칫 산만함으로 전달될 수 있기 때문에 평소보다 이미지 위치나 크기 등을 더욱 세심히 계획해야 한다.

4. 피사체의 시선 혹은 이동 방향을 책 읽는 방향과 맞춘다.

이미지를 전혀 사용하지 않는 소설류라면 모를까 책에서 피사체의 시선과 이동 방향은 매우 중요하다. 현재 한국의 책은 왼쪽 상단에서 오른쪽 하단으로 읽어 나가며, 펼침면을 끝까지 다 읽은 뒤에는 오른쪽 페이지를 왼쪽으로 넘기고 다시 처음부터 과정을 반복하게 된다. 이미지를 배치할 때는 이런 독서 방향을 고려해야만 한다. 몇몇 사람이 어딘가를 쳐다보거나 갑자기 한 방향으로 뛰어갈 때 저도 모르게 그들을 따라 시선을 움직인 경험을 누구나 가지고 있다. 책에서도 이런 일이 빈번하게 일어난다. 이미지가 글 중간에 직접 삽입되지 않았다 해도 글 주변에 배치된 이미지의 피사체 시

선과 이동 방향이 보편적인 독서 방향과 어긋나면 읽는 이는 차분히 글을 읽지 못하고 계속 다른 요소에 눈을 빼앗기게 된다. 사람들이 자신의 책을 집어 들고 끝까지 읽어주길 원한다면, 읽는 이의 시선이 어떻게 움직일지 주변 요소가 그에 어떤 영향을 줄지 의식하면서 이미지를 배치해야 한다. 이런 흐름을 잘 활용해 지면을 시각적으로도 흥미롭게 만들었다면 여러분은 100점 그 이상이다.

5. 무엇을 보여주고 싶은지에 따라 이미지를 잘라서 쓴다.

사진을 인화할 때는 보통 여러분이 카메라로 찍은 화면 그대로를 종이에 옮긴다. 책에 이미지를 넣는 과정은 이와 다르다. 책에는 무조건 원본에 찍힌 전체 모습을 넣을 필요가 없으며, 필요에 따라서 이미지 일부만 클로즈업하거나 주변을 잘라내어 원본과 비율을 다른 비율로 넣을 수 있다. 하나의 이미지를 여러 부분으로 잘라서 각기 다른 지면에 넣을 수도 있다. 어떤 방식을 선택하든 읽는 이가 여러분이 의도한 대로 이미지를 보게 만들어야 한다. 예를 들어 어릴 적 생일잔치 사진을 책에 넣는다고 치자. 가족 간의 따뜻한 정을 보여 주고 싶다면 사진 일부를 자르거나 조그맣게 축소하기보다 사람들의 표정과 움직임이 모두 잘 보이도록 크게 넣는다. 반면 당시 자신이 특별히 좋아했던 생일 음식을 보여 주고 싶다면 주변을 과감히 잘라내고 그 음식이 잘 보이게 클로즈업해야 한다. 한 이미지를 보고 사람마다 동상이몽(同床異夢) 하는 것은 지극히 자연스러운 일이다. 동상동몽을 원한다면 만드는 이가 조금 더 사려 깊고 효과적인 방식으로 이미지를 제시해야 한다.

스마트폰이나 디지털카메라로 촬영한 사진을 보정 없이 원본 그대로 책에 실으면 안 되는 것은 아니다. 그러나 책을 만들면 자신이 생각한 것보다 사진이 어둡거나 흐리게 나오므로 특히 이미지가 많은 책일 경우 결과물에 실망하기 쉽다. 번거롭지만 '약간의' 보정을 통해 전체적인 책의 느낌이 훨씬 화사하고 선명해질 수 있다. 포토샵은 이런 사진 보정에 유용한 프로그램이며 사진 전문가들은 주로 라이트룸이라는 프로그램을 함께 사용한다. 둘 모두 인디자인을 출시한 어도비사에서 제작한 프로그램이며, 월 멤버십을 통해 이용할 수 있다. 전문 프로그램을 구매하고 습득하는 일이 너무 부담스럽다면 무료 프로그램인 포토스케이프를 활용할 수 있다. 비전문가를 대상으로 한 사진 편집 프로그램임에도 다른 무료 프로그램에 비해 꽤 정교한 보정 기능을 제공한다. 포토스케이프는 네이버 소프트웨어나 구글 등을 검색해 쉽게 다운로드 받을 수 있다.

이미지 해상도 조절하기

종이책에 넣기 위한 목적으로 이미지의 원본 해상도를 조절할 일은 거의 없다. 책에서 해상도가 문제 되는 경우는 대개 그 수치가 낮아서인데 이때 원본 해상도를 높이는 방법은 재촬영이나 재스캔이기 때문이다. 프로그램에서 해상도를 강제로 높이는 것은 무의미하다. 블로그 업로드 등의 목적으로 이미지의 해상도를 낮춰야 할 때는 상단의 '사진편집' 탭에서 이미지를 불러온 뒤 '크기 조절' 버튼을 누르고 '긴축 줄이기' 혹은 '긴축 조절'을 이용한다. 여러 장의 이미지를 동일한 방식으로 수정해야 할 때는 '사진편집' 탭 옆에 있는 '일괄편집' 탭을 이용하면 편리하다.

보정한 이미지 저장하기

이미지를 보정한 뒤에는 '저장' 버튼을 눌러 JPEG 파일로 저장한다. 이때 JPEG 저장 품질은 무손실 100%로 하며, 이는 포토스케이프 외에 다른 프로그램을 쓰더라도 마찬가지이다.

흐린 이미지 선명하게 만들기

이미지 안에 완전한 백색과 검정색이 존재하지 않으면 이미지가 전체적으로 불분명하고 흐릿해 보인다. '밝기, 색상' 버튼에서 '콘트라스트 개선'과 '밝기 커브' 등을 이용해 이를 보정할 수 있다. 이때 백색과 검정색을 만들기 위해 무리하게 콘트라스트 값을 높이면 곤란하다. 중간톤이 줄어들면서 이미지가 원래 가지고 있던 공간감과 입체감까지 줄어들며, 특정 부분이 지나치게 어두워져서 인쇄할 때 그 부분에 잉크가 뭉칠 수 있기 때문이다. '커브' 기능을 활용해 밝은 중간톤과 어두운 중간톤의 대비를 함께 적절히 조절해야 이런 문제가 발생하지 않는다. 커브는 보통 S자 형태로 만들며 S자에 가까워질수록 톤 대비가 심해진다. 왼쪽 사진을 오른쪽 사진으로 수정하기 위해 사용한 기능은 다음과 같다: '콘트라스트 조절'(강), '밝기 커브 조절'(아래 그림 참조), '선명하게'(2). 괄호 안에 적힌 값은 각자가 보유한 사진의 상태에 따라 적절히 조정하도록 한다.

이미지 색상 보정하기

새벽녘이나 비 오는 날, 형광등이나 백열등 아래에서 촬영한 경우 빛의 영향으로 사진의 전체적인 색조가 실제와 달라진다. 그 특유의 분위기가 책에 잘 어울린다면 상관없지만 그렇지 않거나 왜곡 정도가 너무 심하다면 '밝기, 색상' 버튼에서 '화이트밸런스'나 '색편향제거' 등을 이용해 보정할 수 있다. 왼쪽 사진을 오른쪽 사진으로 수정하기 위해 사용한 기능은 '색편향제거 조절'(색상 0, 레벨 55)과 '밝기커브 조절'(아래 그림 참조)이다. 원색 이미지를 그레이스케일 이미지로 만들고 싶다면 같은 경로에서 '무채화'를 선택한다. 흔히 무채색 이미지를 편의상 흑백 이미지라고 부르지만 '흑백'은 본래 중간톤인 회색 없이 검정색과 백색으로만 이루어진 이미지를 의미한다. 무채색 이미지는 '그레이스케일'로 표기한다.

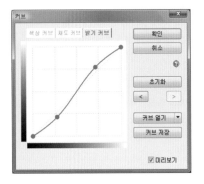

3 형태 잡기

글자와 이미지를
어떻게 구성할까

1 판형 설정과 배열을 위한 기본 원칙 수립

(1) 어도비 인디자인

지금까지 여러분은 '나만의 책'을 만들려고 열심히 재료를 준비하고 다듬었다. 이제는 정성스레 준비한 재료를 잘 요리해 우리가 익히 봐오던, 그러면서도 본인의 감성이 드러난 한 권의 책으로 만들어야 한다. 지금부터 사용할 도구는 여러분에게 익숙한 한컴사나 MS사의 오피스 프로그램이 아니라 전문가용 그래픽 프로그램을 제작하는 어도비(Adobe)사의 인디자인이다. 인디자인은 책이나 잡지처럼 페이지 단위의 결과물을 만드는 데 최적화된 프로그램이다. 생소한 프로그램이라 겁부터 덜컥 날지도 모른다. 그러나 잠깐의 두려움을 극복하면 그다음부턴 편안해진다. 모든 컴퓨터 프

로그램은 서로 통하는 데가 있지 않은가? 인디자인도 글과 이미지를 상자에 넣어 지면에 배치한다는 면에서 파워포인트와 비슷하고, 긴 글을 다루기 쉽고 스타일로 위계를 관리할 수 있다는 면에서 워드 프로세서와 비슷하다. 새로운 영역에 첫발을 내딛기는 늘 어렵지만, 산책하듯 가벼운 마음으로 거닐다 보면 어느새 익숙해지고, 익숙해지는 만큼 자신의 세계도 넓어진다.

어도비 포토샵은 디지털카메라 사용이 보편화되면서 비교적 널리 알려졌지만 인디자인은 아직 일반인에게 낯선 프로그램이다. 인디자인은 2003년 크리에이티브 스위트(Creative Suite, CS)로 첫선을 보였으며 2016년 현재 CC-2016까지 버전이 업그레이드되었다. 인디자인 출시 당시 출판계는 매킨토시용 쿽익스프레스(QuarkXpress)라는 프로그램이 독점하다시피 했으나 이후 점차 판도가 바뀌어 최근에는 둘을 병행하거나 인디자인만을 이용하는 경우가 대부분이다. 인디자인은 맥OS 기반인 매킨토시와 윈도 기반인 일반 PC에서 동일하게 사용할 수 있으며, 종이책뿐 아니라 이퍼브(Electronic PUBlication, EPUB)나 앱북 등 전자책을 만드는 데 필요한 기능도 탑재하고 있다.

인디자인 트라이얼 버전은 어도비 공식 웹사이트(www.adobe.com/kr/downloads)에서 버전별로 다운로드 받을 수 있으며 무료 사용 기간은 30일이다. 예전에는 100만 원 이상 목돈을 들여 낱개 또는 패키지 단위로 한 번에 프로그램을 구입해야 했으나 클라우드 버전인 CC부터는 필요한 기간 동안 월 사용료 몇만 원 정도만 내고 이용할 수 있다(사용료는 사용하는 프로그램 개수

에 따라 달라진다). 몇십 대의 컴퓨터에 프로그램을 설치해야 하는 교육기관 등은 월정액 방식이 부담될 수 있지만, 개인 사용자는 필요한 동안 큰 부담 없이 정품 프로그램을 이용할 수 있어 추천할 만하다. 특히 학생이나 교직원인 경우 자격 증명을 통해 약 40% 교육용 할인을 받을 수 있다.

인디자인 한글판과 영문판

인디자인은 주요 국가별로 버전이 달리 출시되며, 한국에서는 보통 한글판이나 영문판을 사용한다. 두 버전은 기반 언어가 다르므로 글을 조판하는 방식 또한 약간 다르며, 영문판에는 한자권 국가에서 사용하는 일부 기능이 없다. 프로그램을 구입할 때는 되도록 한글판을 선택하고, 한글판으로 작업한 파일을 중간에 영문판에서 열어 작업하는 일은 피해야 한다. 동일한 버전의 한글판과 영문판을 하나의 OS에 동시에 설치할 수는 없다.

1

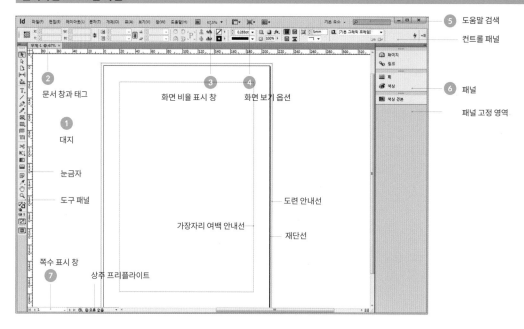

인디자인의 기본 화면 구성

1. 문서와 대지

문서는 실제 작업이 이루어지는 재단선(검정색 테두리) 안쪽 영역으로, 그림이 그려지는 도화지와 같다. 대지는 재단선 바깥쪽 영역으로, 당장 사용하지 않지만 삭제하면 곤란한 그림이나 글 등을 임시로 놓아둘 수 있는 책상과 같다.

2. 문서 창과 태그

하나의 파일은 쪽수에 상관없이 하나의 문서 창으로 열린다. 작업 공간 확보를 위해 모든 창은 겹겹이 쌓이게 되며, 상단의 태그를 클릭해 원하는 문서를 화면 앞쪽에 표시할 수 있다.

3. 화면 비율 표시 창

현재 문서 창의 확대·축소 비율이 표시된다. 이곳에 값을 입력하거나 Ctrl 키와 - 또는 + 키를 누르면 원하는 대로 화면 비율을 조정할 수 있다. 자주 쓰는 단축키는 아래와 같다.
- Ctrl+0: 현재 작업 중인 낱쪽 전체 표시
- Ctrl+Alt+0: 현재 작업 중인 펼침쪽 전체 표시

4. 화면 보기 옵션

프로그램 상단의 아이콘을 누르면 보기 옵션, 화면 모드, 문서 배치 등 3개의 선택 메뉴가 표시된다. 보기 옵션에서는 안내선, 눈금자, 숨겨진 문자의 표시 여부를 설정할 수 있고, 화면 모드에서는 최종 인쇄되는 요소만 표시하도록 미리보기를 설정할 수 있다. 문서 배치는 현재 열어 놓은 모든 문서를 한 화면에서 나열하는 기능이다.

5. 도움말 검색

키워드를 입력해 프로그램과 함께 설치된 도움말 폴더는 물론 어도비의 온라인 도움말 센터에서 관련 정보를 검색할 수 있다.

6. 패널과 패널 고정 영역

패널은 작업 시 필요한 기능을 각기 연관 있는 것끼리 모아둔 여러 종류의 판을 말한다. 이 패널들은 흩어 놓을 수도 있지만 서로 연결하거나 묶어서 한 곳에 고정할 수도 있다. 프로그램 창의 좌우 모서리가 패널을 고정할 수 있는 영역이며 이를 독(Dock)이

도구 패널

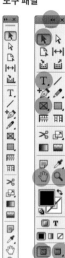

열 변환 버튼

선택 도구

문자 도구

상자 도구

화면 이동 도구
화면 확대·축소 도구

표준 작업 화면 보기
출력 상태 미리보기

패널의 이동과 정렬

너비 변환 버튼

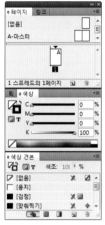

각각의 패널은 드래그해 위치를 바꾸거나 서로 이어 붙일 수 있다. 자주 쓰거나 관련 있는 패널은 모아서 그루핑할 수도 있다. 너비 변환 버튼을 누르거나 패널 왼쪽 또는 오른쪽 변을 드래그해 패널 너비를 조정할 수 있다. 최대화한 패널은 패널 이름을 더블클릭해 해당 패널의 높이를 단계별로 조정할 수 있다.

책 작업 시 자주 쓰이는 패널

컨트롤, 도구, 페이지, 문자, 단락, 글리프, 텍스트 감싸기, 단락스타일, 색상 견본, 획, 정렬, 효과, 링크, 프리플라이트 등

라고 부른다. 문서 작업 시 필요한 모든 패널은 상단의 창 메뉴에서 해당 이름을 체크 또는 해제해 여닫을 수 있다. 보통 왼쪽에는 개체를 삽입·선택·수정하기 위한 도구 패널을, 오른쪽에는 개체의 속성값을 조정하기 위한 다양한 개별 패널을 고정해 둔다. 상단 메뉴의 아래쪽에 위치한 가로로 긴 컨트롤 패널은 어떤 도구로 어떤 개체를 선택했느냐에 따라 관련 항목 값을 자동으로 보여주는 스마트한 기능이 있다.

7. 쪽수 표시 창

현재 화면에 표시되는 낱쪽의 쪽번호가 표시된다. 여러 쪽 작업을 할 경우 이곳에 원하는 쪽번호를 입력해 손쉽게 해당 쪽으로 이동할 수 있다.

인디자인의 상단 메뉴

메뉴는 파일, 편집, 레이아웃, 문자, 개체, 표, 보기, 창, 도움말 등으로 나뉘며 마우스로 이름을 클릭한 뒤 원하는 기능을 찾아 클릭해 실행한다. 목록 오른쪽에 표시된 ▶는 관련 메뉴가 더 있다는 뜻이고, 글씨가 회색으로 보이는 항목은 현재 그 기능을 사용할 수 없다는 뜻이다. 글이나 그림 등 관련 대상을 선택하면 다시 활성화된다. '…'와 같이 3개의 점이 붙어 있는 항목은 실행 시 세부 항목을 설정할 수 있는 대화상자가 나타난다. 각 메뉴는 비슷한 기능끼리 범주화해 선으로 구분되어 있고, 자주 사용하는 기능인 경우 메뉴 오른쪽에 단축키(문자 조합)가 표시되어 있다.

인디자인을 설치한 뒤 첫 작업을 시작하기 전에 꼭 한 번 점검해야 하는 설정값이 있다. 이런 설정은 아무 문서도 실행하지 않은 상태에서 해야 한다. 문서 단위 설정, 굽은 따옴표("") 사용, 글자 화면 표시 설정은 상단 메뉴 '편집' ▶ '환경설정' 대화창에서, 문서 색상 설정은 '편집' ▶ '색상 설정'에서 할 수 있다.

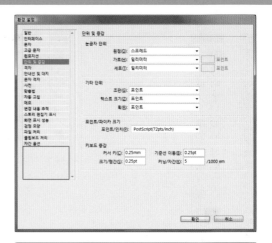

문서 단위 설정

인디자인 영문판을 설치한 경우 새 문서를 만들 때 문서의 크기가 '34p11.528'처럼 알 수 없는 단위로 표시될 수 있다. 이것은 눈금자 단위가 미국에서 사용되는 '파이카'로 설정되어 있어서이다. 환경설정 대화창의 '단위 및 증감' 탭에서 눈금자 단위를 가로세로로 모두 밀리미터로 바꾸면 문제가 해결된다.

굽은 따옴표 사용 설정

환경설정 '문자' 탭의 문자 옵션에서 '굽은 따옴표 사용'에 체크되어 있음에도 굽은 따옴표가 입력되지 않는 경우가 있다. 이때는 '사전' 탭의 항목에서 이중/단일 인용 부호 값을 드롭다운 메뉴 중 각각 첫 번째 것으로 설정한다.

글자 화면 표시

인디자인에서 문서를 작업하다 보면 작업 화면을 조금만 축소해도 각 페이지에 넣은 글자가 회색 선으로 표시되곤 한다. 이것이 불편하다면 '화면 표시 성능' 탭에서 '다음 크기 이하일 때 흐리게 처리'값을 2pt 정도로 낮춰서 입력한다.

문서 색상 설정

모니터 화면과 인쇄기에서 색을 구현하는 방식은 전혀 다르며 표현할 수 있는 색의 영역도 서로 다르다. 그러나 결과물이 인쇄물이더라도 작업 자체는 모니터를 보며 할 수밖에 없다. 인쇄에서 구현할 수 있는 색의 영역을 최대한 활용하기 위해서는 인디자인의 RGB 작업 공간을 표준 RGB인 sRGB IEC 61966-2.1가 아니라 Adobe RGB(1998)로 설정해야 한다.

(2) 종이 규격과 판형과의 관계

그림을 그리려면 우선 종이와 연필을 준비해야 한다. 책을 만들 때는 인디자인이 여러분의 책상을 대신하고 그 안에 탑재된 수많은 기능이 연필과 물감 같은 각종 재료를 대신한다. 그렇다면 글과 이미지를 배치할 종이는 어디에 있을까? 여느 프로그램에서와 마찬가지로 인디자인에서도 모든 작업은 가상의 종이, '새 문서'를 만드는 것으로 시작해서 저장하는 것으로 끝난다.

새 문서를 만들고자 할 때 가장 먼저 부딪히는 난관은 문서의 크기를 설정하는 일이다. 처음 책을 기획할 때 여러분은 대략적인 책의 크기나 비례를 염두에 두었다. 어쩌면 서점에서 마음에 드는 책을 발견해서 지금까지 계속 옆에 두고 그 모양새를 떠올리며 원고를 준비해 왔을지도 모른다. 이제는 머릿속으로만 상상했던 책의 크기, 즉 판형을 정확한 수치로 입력해야 한다. 판형은 제작과 긴밀히 연결되어 있으므로 고려 없이 결정하면 나중에 비용과 시간으로 그 대가를 치르게 된다. 새로운 정보로 머릿속이 복잡하긴 하겠지만, 여유를 갖고 '4-3 종이책 제작' 부분까지 미리 읽어두면 그런 위험을 현저히 줄일 수 있다.

자신이 원하는 모양에 가까우면서도 경제적인 판형을 선택하려면, 내 책이 어떤 크기의 용지에 어떤 식으로 인쇄되는지 이해하고 있어야 한다. 모든 규격 용지는 두루마리 형태의 원지를 전지 크기로 자르고 그것을 다시 배수로 재단해 만든다. 한국공업규격에서는 A전지와 B전지를 표준으로 삼고 있다. 우리가 익히 알고 있는 A3, A4, B4, B5 등의 용지는 A전지와 B전지를 '알파벳 뒤에

있는 숫자-1'만큼 재단한 크기이다. 그러나 한국의 인쇄 현장에서는 공업규격이 제정되기 전부터 국전지와 사륙전지라는 용지 규격을 사용해 왔다. 국전지와 사륙전지는 재단한 횟수에 따라 반절(2절), 4절, 8절, 16절 등으로 불린다. 반절은 1번, 4절은 2번, 8절은 3번 재단한 크기이다. 절 앞의 숫자는 해당 크기의 종이가 전지에 몇 개 들어갈 수 있는지를 뜻한다.

　여기서 주의해야 할 점은 국16절이나 국32절처럼 국전지나 사륙전지를 재단한 종이 규격을 책의 판형으로 삼으면 안 된다는 것이다. 인쇄할 때는 항상 제작 여분이 필요하다. 여기서 제작 여분은 재단 여분과 재단선 표시에 필요한 여분, 인쇄기에 종이가 물리는 여분 등을 말한다. 판형은 제작 여분까지 감안했을 때 각 종

사륙전지: 1091×788mm
B1: 1000×701mm
국전지: 939×636mm
A1: 841×594mm
국8절 234×318mm
국16절 234×159mm
A4: 210×297mm
국2절: 469×636mm
A2: 420×594mm
A5: 210×148mm
국4절: 469×318mm
A3: 420×297mm

A전지와 B전지(붉은 선), 사륙전지와 국전지(검은 선)

이 규격에 들어맞아야 경제적이다. 이런 대표적인 판형이 국배판, 신국판, 국판 등으로 국배판은 A4와 같은 크기이고 국판은 A5와 같은 크기이다. 겨우 2-3mm 차이로 기준 규격에서 벗어나면 제작 비용과 종이 낭비가 매우 증가하게 된다.

대량 인쇄가 기본인 오프셋 인쇄에서는 전지나 2절 규격에 8쪽, 16쪽 등의 단위로 페이지를 한 번에 인쇄하며 이를 순서대로 접어서 합친 뒤 제본한다. 모든 페이지를 일일이 잘라서 순서를 맞추는 방식이 아니므로 용지에는 반드시 책의 왼쪽 면과 오른쪽 면이 제본 방향을 기준으로 나란히 놓여야 한다. 이 때문에 오프셋 인쇄에서는 같은 크기라도 세로형인지 가로형인지에 따라 여러 가지 문제가 발생할 수 있다.

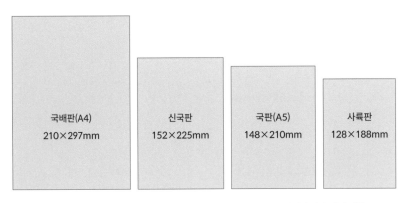

오프셋 인쇄를 할 때 경제적인 대표적 판형. 특히 신국판과 국판은 우리가 서점에서 가장 많이 접하는 단행본 크기이다. 두 판형에서 세로 길이 혹은 가로 길이를 좁힌 변형판 책도 다양하다. 국배판은 책으로는 꽤 큰 크기이며 잡지와 보고서를 만들 때 주로 선택된다. 사륙판은 핸드북 느낌이 드는 작은 판형으로 일반적인 만화책 크기이다. 소설과 산문집, 여행 에세이 부문에서도 자주 활용된다.

전지가 아닌 국4절 이하 규격을 사용하는 디지털 출력에서는 책의
가로세로 방향을 바꾸는 일이 오프셋 인쇄에서만큼 결정적인 문
제가 아니다. 출판계에서 금기시하는 엇결(종이결이 책등 방향과
어긋나는 일)이 발생할 수는 있다. 그러나 작업자가 비전문가이거
나 결과물이 일회성으로 사용되는 경우가 많아서인지 서로 개의
치 않는 분위기이다. 책을 뒤틀림 없이 오래 보관하고 싶다면 사전
에 출력 담당자에게 종이결을 꼭 맞추도록 요청하고 비용이 얼마
나 더 드는지 확인하도록 한다. 경우에 따라 다르지만 1.5배 이상
제작 비용이 증가할 수 있다.

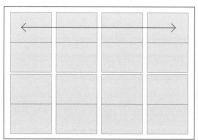

국판(A5)과 신국판은 세로형이면 둘 모두 오프셋 인쇄를 하는 데 별 무리가 없다. 그러나 가로형으로 바꿀
경우 신국판은 여분이 부족해 국전지에 16쪽을 앉힐 수 없고 결국 제작 비용이 증가한다. 또한 둘 모두
책등 방향이 바뀌기 때문에 종이결 역시 바꿔야 한다. 모든 종이가 세로결과 가로결로 다 생산되지는 않기
때문에 이는 생각만큼 간단한 문제가 아니다.

업체를 통하지 않고 일반 레이저 프린터로 직접 출력해 책을 만들 생각이라면 해당 프린터로 출력할 수 있는 용지 크기보다 최소 10mm 이상 상하좌우가 작게 판형을 설정해야 한다. 예를 들어 A4 레이저 프린터라면 출력 가능한 판형의 최대 크기는 190×277mm 정도이다. 오프셋 인쇄기나 디지털 출력기와 달리 일반 프린터기는 공업규격 용지를 사용하므로 용지 자체와 동일한 크기인 국배판(A4)과 국판(A5)은 효율적이지 않다. 제작 여분을 주기 위해서는 무조건 한 단계 위의 규격을 사용해야 하므로 비용과 종이 낭비가 심해진다. 무선제본이 아닌 중철제본이나 실제본을 할 경우에는 펼침면, 곧 왼쪽 오른쪽 두 면을 한꺼번에 한 장의 규격 용지에 출력해야 하므로 이 역시 판형을 잡을 때 고려해야 한다. (4-3 참고)

2 **판형 중간 점검**

판형에 대해 충분히 고민했음에도 새 문서를 만들 때 실수로 문서 크기를 수정하지 않아 기본값인 A4로 내지를 작업하는 경우가 종종 있다. 이 실수는 거의 가제본 만들기 직전에 발견되는데, 모니터만 보며 작업하다 보니 책의 실제 크기를 인식하기 어렵기 때문이다. 작업이 많이 진행된 상태에서 판형을 바꾸게 되면 가로세로 비율이 같다고 해도 굉장히 번거롭다. 본문 글자 크기와 이미지 크기를 무한정 줄일 수 없으므로 전체적인 글 양을 조절해야 하고 이미지 개수도 다시 조정해야 한다. 전체 지면 구성을 모두 손봐야 하는 것이다.

글과 이미지를 문서에 가져와서 본격적으로 앉히기 전에 반드시 판형을 제대로 설정했는지 점검하길 권한다. 상단 메뉴 '파일'▶'문서설정'을 클릭하면 새 문서를 만들 때 봤던 대화창이 나타난다. 페이지 크기가 자신이 원하는 값으로 설정되어 있으면 문제가 없다. 중간에 판형을 수정해야 할 때도 이 대화창을 이용하며, 수정한 내용은 대화창을 닫는 즉시 문서에 적용된다.

상단의 파일 메뉴에서 새 문서를 만들고, 열고, 저장하고, 닫을 수 있다.

페이지 수

새로 만들 낱쪽 수를 입력한다. 쪽수를 아직 정하지 못했다면 기본값 그대로 둔다. 페이지 마주보기 항목은 책처럼 왼쪽과 오른쪽 개념이 필요할 때 체크한다. 소설처럼 긴 글을 흘려야 할 때는 마스터 텍스트 프레임에 체크한다. 문서 생성 시 설정한 여백값대로 글상자가 자동으로 생성된다.

페이지 크기

페이지 크기에는 작업물의 낱쪽 크기를 입력한다. A4나 A3 등 일반적인 종이 규격 중에서 하나를 고르고 싶다면 목록 아이콘을 눌러 목록을 연 후 알맞은 것을 선택한다.

여백 및 단

인쇄물 작업을 하고 있다면 종이를 재단하는 과정에서 내용이 잘려나가거나 안쪽으로 내용이 말려들어 가는 일이 없도록 가장자리 여백을 충분히 확보해야 한다. (105쪽 참조)

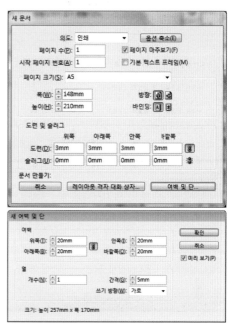

새 문서를 만들 때 나타나는 대화창

처음 저장하기

파일 메뉴에서 저장하기를 클릭하고, 대화상자가 뜨면 파일 이름과 형식, 저장 위치 등을 입력한 뒤 저장 버튼을 누른다.

다른 이름으로 저장하기

저장 경로나 이름을 바꿔서 문서를 다시 저장하고 싶을 때 실행한다. 같은 이름으로 파일을 여러 군데 저장하는 것은 절대로 피하도록 한다. 최근 작업 파일과 이전 파일이 뒤섞여 버릴 수 있기 때문이다.

하위 버전으로 저장하기

INDD 파일은 작업한 버전보다 낮은 버전에서는 열리지 않는다. CC버전 파일을 CS4-6 등 하위 버전에서 열어야 한다면 파일 메뉴에서 '내보내기'를 누른 뒤 IDML 형식으로 저장한다. CS6 이상 버전에서는 인디자인 파일을 저장할 때 파일 형식을 'InDesign CS4 이상(IDML)'로 선택할 수도 있다.

기존 문서 열기

파일 메뉴에서 열기를 클릭하고, 대화상자가 뜨면 원하는 파일
을 찾아서 열기 버튼을 누른다.

문서를 열 때 나타날 수 있는 경고창

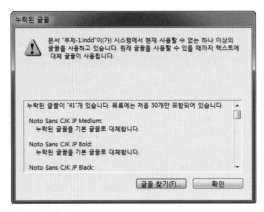

글꼴 유실 경고창

문서에 쓰인 글꼴이 설치되어 있지 않을 때 나타난다. 해당 글꼴
을 설치하거나 다른 글꼴로 대치하면 문제가 해결된다. 단, 글꼴
이 바뀌면 기존 레이아웃이 모두 틀어질 수 있으니 유의한다. 유
실된 글꼴이 적용된 부분에는 분홍색 음영이 생기고 글꼴이 임
의로 대치되어 표시된다. (실제 글꼴이 바뀐 것은 아님)

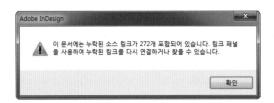

이미지 유실 경고창

문서에 앉힌 이미지 파일이 수정 또는 유실되었을 때 나타난다.
이미지가 유실되는 이유로는 파일의 삭제, 위치 이동, 파일 이름
이나 확장자 변경 등이 있다. 이때는 링크 패널을 열어서 파일 경
로를 다시 잡아 주어야 한다. (165쪽 참고) 파일이 수정된 경우
에도 링크 패널에서 관련 사항을 확인한 뒤 갱신하도록 한다.

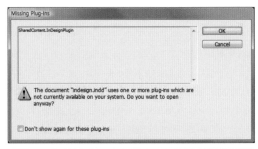

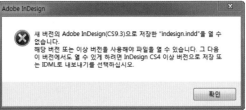

플러그인 유실 경고창

보통 상위 버전에서 작업한 파일을 하위 버전에서 열었을 때 나
타난다. CS6 이상 버전에서는 새로운 버전의 파일이어서 열 수
없다는 좀 더 친절한 안내문이 담긴 경고창이 나타난다.

(3) 마스터페이지와 판면 설정

인디자인에서 새 문서를 만들면 흰색 대지 위에 검정색 테두리로 둘러싸인 흰색 사각 면이 나타난다. 눈에 보이는 것은 한 종류이지만 실제로 만들어진 것은 두 종류이다. 하나는 실제 글과 이미지를 얹힐 작업 쪽이고 다른 하나는 모든 작업 쪽 맨 밑에 투명하게 비치는 바탕 쪽, 마스터페이지이다. 상단 메뉴에서 '창' ▶ '페이지' 패널을 열면 이 관계를 좀 더 명확히 볼 수 있다.

페이지 패널은 크게 상단의 마스터페이지 영역, 하단의 작업 쪽 영역으로 나뉜다. 책의 모든 페이지에 동일하게 적용되는 항목, 예를 들어 가장자리 여백, 안내선, 쪽번호 등은 마스터페이지에서 설정하고 매 페이지마다 달라지는 글이나 이미지는 작업 쪽에 배치해야 한다. 원하는 페이지로 이동하려면 페이지 패널에서 해당 쪽수의 페이지를 더블클릭한다.

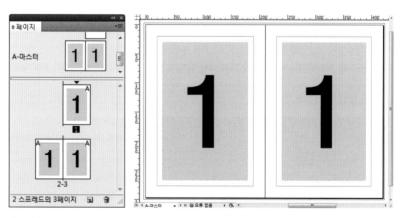

마스터페이지의 변화에 영향을 받는 작업 쪽. 펼침면으로 설정된 문서에서 왼쪽 마스터페이지는 왼쪽 작업 쪽에, 오른쪽 마스터페이지는 오른쪽 작업 쪽에 영향을 준다.

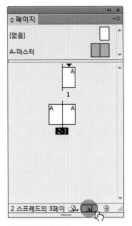

마스터페이지 추가

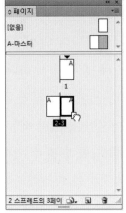

A-마스터, 낱쪽 적용

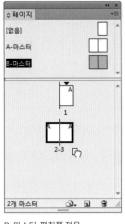

B-마스터, 펼침쪽 적용

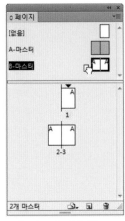

A-마스터, B-마스터에 적용

마스터페이지 추가하기

새 문서를 만들면 A-마스터가 자동으로 생성된다. 16쪽 정도는 마스터 하나로 작업해도 무리없으나 여러 장으로 구성된 책은 마스터가 더 필요할 수 있다. 마스터를 추가하려면 페이지 패널 오른쪽 위의 보조메뉴에서 '새 마스터'를 클릭한다. 패널 상단의 [없음]을 하단의 '새 페이지 만들기' 아이콘에 끌어당겨도 된다.

마스터페이지 적용하기

페이지 패널에서 대상 작업 쪽을 선택한 뒤 Alt 키를 누른 채 적용할 마스터를 클릭하거나 적용할 마스터를 대상 작업 쪽으로

드래그한다. 패널에서 쪽 이름 또는 쪽번호를 클릭하면 펼침쪽이 모두 선택되고, 쪽 아이콘을 선택하면 해당 페이지만 선택된다. 마스터를 마스터에 적용할 수도 있다.

마스터페이지 삭제하기

삭제할 마스터 이름을 선택한 뒤 페이지 패널 맨 하단에서 페이지 삭제 아이콘을 클릭한다. 그 페이지가 작업 쪽에 적용되어 있는 경우에는 삭제하기 전에 경고창이 나타난다. 무시하고 확인을 누르면 작업 쪽에서 해당 마스터에 있던 항목이 모두 사라지니 유의한다. [없음] 외에 마스터가 하나뿐이면 삭제할 수 없다.

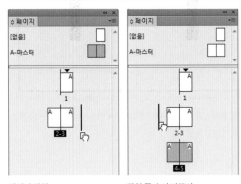

페이지 삽입 작업 쪽 순서 바꾸기

페이지 삽입하기

마스터페이지 이름 또는 쪽 아이콘을 클릭해 작업 쪽 영역의 비어 있는 부분으로 드래그한다. 맨 뒤가 아니라 중간에 페이지를 추가하고 싶다면 원하는 위치로 드래그한다. 작업 쪽에는 적용된 마스터의 머리글자가 표시되며 마스터페이지의 경우에도 마찬가지이다.

작업 쪽 순서 바꾸기

페이지 패널에서 원하는 작업 쪽의 쪽번호 또는 쪽 아이콘을 선택한 뒤 이동할 위치로 드래그한다. 단, 이때 홀수 단위로 페이지

형태 잡기

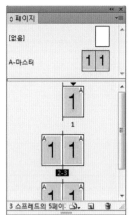

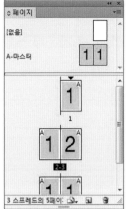

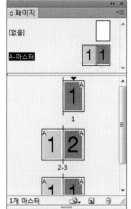

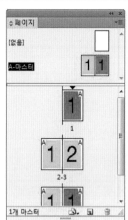

| 마스터에 넣은 개체는 그 마스터가 적용된 모든 작업 쪽에 표시됨 | 마스터에 넣은 개체는 재정의하여 작업 쪽에서 수정 가능(3쪽) | 재정의한 개체는 마스터에 계속 영향을 받음 | 항목 분리한 개체는 마스터에 더는 영향을 받지 않음 |

마스터페이지 요소는 기본적으로 작업 쪽에서 선택되지 않는다. 이를 개별적으로 수정하려면 '재정의(오버라이드)'라는 과정을 먼저 수행해야 한다. 작업 쪽에서 개체를 재정의하려면 Ctrl+Shift 키를 누른 상태에서 해당 개체를 클릭한다. 이렇게 재정의해 일부 속성을 수정하더라도 그밖의 속성에 대해서는 계속 마스터의 변화에 영향을 받는다. 예를 들어 작업 쪽에서 상자의 색을 바꾸면 색 변화에는 더 이상 영향을 받지 않지만 위치나 크기 등의 변화에는 여전히 마스터의 영향을 받는다. 수정 사항을 초기화해 원래 상태로 복구하려면 '모든 로컬 오버라이드

제거'를 실행한다. 특정 개체를 마스터에서 완전히 분리하고 싶다면 재정의해 선택한 뒤 페이지 패널 보조메뉴에서 '마스터 페이지' ▶ '마스터에서 선택 항목 분리'를 실행한다.

를 선택하고 이동하면 펼침쪽의 좌우가 바뀌는 일이 생기므로 주의한다. 좌우 마스터가 새로 적용되면서 그간 작업이 엉망이 되어버릴 수 있다. 새 페이지를 삽입하거나 삭제할 때 역시 마찬가지이다.

페이지 복제하기
페이지 패널에서 복제할 페이지의 이름이나 쪽번호를 선택한 뒤 패널 맨 하단의 '새 페이지 만들기' 아이콘으로 드래그한다.

마스터페이지와 작업 쪽, 작업 쪽 간 이동하기
페이지 패널 상단에서 화면에 표시하고자 하는 마스터 이름을 더블클릭하거나 패널 하단에서 작업 쪽의 쪽번호를 더블클릭한다. 현재 작업 중인 페이지는 페이지 패널에서 이름이나 쪽번호의 음영이 반전되고 쪽 아이콘이 푸른색으로 표시된다. 작업 문서 왼쪽 맨 아래 입력 창에 직접 원하는 페이지의 쪽번호나 마스터페이지 머리글자를 입력할 수도 있다.

페이지 패널 상단에서 'A-마스터'라는 글자를 더블클릭해 마스터 페이지로 이동한다. 가장 먼저 할 일은 판면을 설정하는 일이다. 판면은 전체 책 크기인 판형에서 가장자리 여백을 뺀 가운데 부분으로, 글과 이미지가 배치되는 영역이다. 달리 말하면, 판면을 설정한다는 것은 가장자리 여백을 설정한다는 뜻이다. 포스터 같은 단면 출력물에서 가장자리 여백은 재단선과 만나는 위쪽·오른쪽·아래쪽·왼쪽 여백을 뜻한다. 책처럼 두 면이 맞붙는 펼침면 구조에서는 오른쪽·왼쪽 대신 바깥쪽·안쪽이라는 개념을 사용한다. 바깥쪽 여백은 책을 폈을 때 재단선과 만나는 맨 왼쪽과 맨 오른쪽의 여백이고, 안쪽 여백은 왼쪽 면과 오른쪽 면이 접하는 책의 중심선과 만나는 왼쪽 여백과 오른쪽 여백이다.

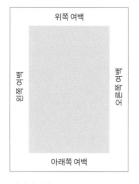

단면과 펼침면의 가장자리 여백 명칭

가장자리 여백은 원하는 대로 설정하되 다음 여섯 가지 사항을 염두에 두어야 한다.

1. 왼쪽과 오른쪽 페이지의
가장자리 여백이 대칭을 이루도록 한다.
여백값은 반드시 페이지 패널에서 마스터페이지로 이동해 조정한다. 마스터페이지로 이동할 때 오른쪽의 페이지 아이콘보다 'A-마스터'처럼 왼쪽의 마스터 이름을 더블클릭해 펼침면 전체가 선택되도록 한다. 페이지 아이콘을 더블클릭해 이동한 경우 좌우 페이지 중 하나만 선택되고 조정한 여백값이 그 페이지에만 적용된다.

2. 상하좌우에 판형의 최소 10% 이상 여백을 준다
(판형이 A5인 경우, 여백의 좁은 영역을 1.5cm 내외로 확보).
가장자리 여백이 충분하지 않으면 보는 이의 시선이 지면 안쪽에 머물지 않고 외부로 빠져나가기 쉽다. 이는 액자 안에 적정한 너비의 마트를 넣어 관객이 작품 자체에 집중하도록 유도하는 것과 같은 원리이다.

3. 위쪽 여백보다 아래쪽 여백을 조금 넓게 준다.
사람은 사각 지면을 눈으로 봤을 때 수치로 잰 중심보다 약간 위쪽을 중심이라고 느낀다. 위아래 여백이 동일하면 오히려 판면이 아래쪽으로 좀 처졌다는 느낌을 주기 쉽다.

가장자리 여백은 문서를 만드는 시점에 설정할 수도 있고, 이후 글과 이미지를 어느 정도 앉혀 본 상태에서 상단 메뉴의 '레이아웃' ▶ '여백 및 단'을 클릭해 설정할 수도 있다. 그러나 어느 때이든 여백 설정은 반드시 전체 작업 쪽에 적용된 기본 마스터에서 해야 한다. 가장자리 여백은 책 전체의 시각적 일관성을 확보하기 위한 가장 근본이 되는 안내선이기 때문이다. 작업이 한참 진행된 뒤에도 여백값을 수정할 수는 있으나 그때마다 조정된 상태에 맞게 모든 작업 쪽을 손봐야 하는 번거로움이 발생한다.

쪽번호 삽입하기

자동 쪽번호 매기기

마스터페이지를 더블클릭한 뒤 원하는 위치에 최소 3-4글자가 들어갈 만한 크기의 글상자를 그린다. (116쪽 상자 만들기 참고) 상자 안에 커서를 두고 상단 메뉴의 '문자' ▶ '특수 문자 삽입' ▶ '표시자' ▶ '현재 페이지 번호'를 클릭한다. (절대로 상자 안에 직접 숫자를 입력하는 것이 아니다.) 이때 숫자가 아닌 알파벳(마스터 머리글자)이 표시되는 이유는 마스터에 쪽번호 개념이 없기 때문이다. 작업 쪽으로 이동하면 페이지 순서에 맞춰 아라비아 숫자가 표시된다. 쪽번호를 펼치면 중 한쪽에만 넣는 경우가 간혹 눈에 띄는데, 한쪽 페이지 전체가 늘 이미지로 가득 채워지는 것이 아니라면 쪽번호는 독자의 편의를 위해 왼쪽과 오른쪽에 각기 넣도록 한다.

쪽번호 형식 바꾸기

논문류의 책은 앞붙이에 아라비아 숫자 대신 Ⅰ, Ⅱ, Ⅲ 등의 로마 숫자를 사용하고, 일부 책은 전체 쪽번호의 자릿수를 01, 001 등으로 일관되게 표현하기도 한다. 이렇게 쪽번호 형식을 바꾸고 싶다면, 페이지 패널에서 1쪽 또는 새로 시작점이 될 페이지를 선택하고 마우스 팝업 메뉴에서 '번호 매기기 및 섹션 옵션'을 실행한다.

db

CVI

0106

4. 안쪽 여백을 25mm 이상으로 설정한다.

앞서 언급했듯이 무선제본한 책은 활짝 펼쳐지지 않는다. 안쪽 여백을 충분히 주지 않으면 글자나 이미지가 안쪽으로 말려 들어가 읽거나 보기 어렵다. 특히 디지털 출력으로 소량 제작하는 경우에는 낱장으로 출력하여 제본하기 때문에 내구성이 훨씬 약하다. 중철제본이나 실제본처럼 책이 완전히 펼쳐지는 방식으로 제본한다면 25mm보다 좁게 여백을 주어도 무방하다. 그러나 안쪽 여백을 아예 주지 않거나 너무 좁게 주는 것은 곤란하다. 왼쪽 면의 내용과 오른쪽 면의 내용이 서로 연결되어 보일 수 있기 때문이다.

5. 모든 글자는 재단선으로부터 최소 10mm 떨어져야 한다.

파일을 종이에 출력한 뒤에 판형에 맞춰 종이를 재단하는데, 이때 글자가 너무 재단선 가까이에 있으면 잘못해서 잘려나갈 수 있다. 쪽번호 역시 마찬가지이다.

6. 쪽번호는 판면 바깥 곧 가장자리 여백에 넣는다.

쪽번호나 면주는 독자의 편의를 위해 넣는 요소로서 내용과는 직접적 관계가 없다. 그러므로 내용의 흐름을 방해하지 않도록 글이나 이미지와 어느 정도 거리를 두어야 한다.

쪽번호는 읽는 이의 편의를 위해 매 페이지에 넣어야 한다. 그러나 쪽번호를 넣지 않아야 할 때도 있다. 앞붙이(속표지와 서문과 차례 등 본문보다 앞쪽에 위치한 페이지), 장표지와 간기면, 이미지와

쪽번호가 겹치는 페이지가 그렇다. 이 부분은 작업을 모두 마친 뒤에 마스터페이지 재정의 기능(103쪽 참고)을 활용해 쪽번호를 삭제해야 한다. 또 하나, 쪽번호는 반드시 책의 왼쪽 면에는 짝수 번호를, 오른쪽 면에는 홀수 번호를 넣어야 한다. 앞붙이와 본문의 쪽번호 형식을 다르게 줄 수는 있지만 왼쪽 면을 1쪽으로 시작해 번호를 매기기 시작하거나 번호 순서를 임의로 바꿔서는 안 된다.

3 **글리프 패널**

책을 만들다 보면 키보드에 표시되지 않은 문자를 입력해야 하는 경우가 종종 있다. 판권에 저작권 표시를 하기 위한 ⓒ 기호 역시 키보드로는 입력할 수 없다. 이때는 글리프 패널을 이용한다. 상단 메뉴 '문자' ▶ '글리프'를 선택하면 패널이 뜨며, 패널 상단의 '표시' 항목에서 분류를 선택해 원하는 문자를 쉽게 찾을 수 있다. 윈도 사용자는 키보드의 자음+'한자' 키 조합을 이용해 특수문자를 입력할 수도 있다. 이는 윈도 OS 자체에서 지원하는 기능으로 프로그램 종류에 영향을 받지 않는다. 구두점은 ㄱ+한자, 구두점 열기 및 닫기는 ㄴ+한자, 산술 기호는 ㄷ+한자, 통화와 기호는 ㄹ+한자, 기호와 도형은 ㅁ+한자 식이다.

(4) 시각적 규칙 수립

오랜 시간 차분히 내용을 읽어나가야 하는 책은 매체 특성상 너무 많은 시각적 변화를 지양해야 한다. 보는 이의 눈과 정신을 어지럽혀 내용 집중도를 떨어뜨릴 위험 때문이다. 글과 이미지를 배치하기 위한 시각적 규칙은 이를 해결하는 데 큰 도움을 준다. 글을 작성할 때 글쓰기 원칙을 머릿속에 넣어 두고 이를 계속 상기하며 활용하듯이, 지면을 구성할 때는 인디자인의 마스터페이지와 안내선 기능을 이용해서 눈에 보이는 원칙을 만들고 손쉽게 활용할 수 있다. 이는 원고지에 글자를 써넣는 것과 비슷하다. 글과 이미지를 넣을 위치를 마스터페이지에 표시하거나 아예 필요한 유형의 빈 상자를 넣어두고, 작업 페이지에서 주어진 위치나 상자에 준비한 재료를 갖다 넣는 식이다. 모든 페이지가 똑같아질까 염려할 필요는 없다. 일정한 규칙을 만들었다고 해서 변화가 사라지는 것은 아니다. 어떻게 규칙을 활용하느냐에 따라 충분히 융통성을 발휘할 수 있으며 적정한 수준의 변화를 만들어 낼 수 있다.

쪽배열표를 보며 매 페이지에 반복되는 요소가 무엇인지, 그것이 어디쯤 위치하는지 찬찬히 살펴보자. 성격이 비슷한 요소라면 매 페이지의 비슷한 위치에서 나타나야 독자에게 그 기능을 각인시키기 쉽다. 누군가가 같은 시각 같은 장소에 늘 비슷한 모습으로 나타나면 어느 순간부터는 '그 시각 그 장소에는 그 사람이 있다'는 공식이 만들어지는 것과 같은 원리이다. 그러나 필요 없는 안내선을 일부러 넣을 필요는 없다. 원칙이 많다고 좋은 게 아니다. 가장자리 여백을 설정하면 문서 안쪽에 보라색의 경계선이 생성된

눈금자 설정하기

보기 메뉴에서 '눈금자 표시'를 실행하거나 Ctrl+R 키를 누르면, 작업창의 왼쪽과 위쪽에 눈금자가 나타난다. 기본 눈금자는 펼침쪽 여부와 상관없이 작업 쪽의 왼쪽 상단 모서리를 원점으로 하며, 원점 위치를 바꾸고 싶다면 문서 내 원하는 지점으로 원점 상자를 드래그한다. 원점 상자를 더블클릭하면 다시 기본값으로 되돌아간다. 단위를 변경하고 싶을 때는 눈금자 위에서 마우스 오른쪽 버튼을 누른 뒤 원하는 항목을 선택한다.

안내선 활용하기

안내선 만들기

원하는 위치의 눈금자를 더블클릭하거나 눈금자를 문서로 드래그하면 안내선이 생긴다. 이때 문서 재단선 바깥으로 드래그해야 문서 전체를 관통하는 안내선이 그려짐에 유의한다. Ctrl 키를 누른 채 드래그해도 동일한 결과를 볼 수 있다.

안내선 움직이기

안내선을 클릭한 뒤 원하는 대로 드래그하거나 컨트롤 패널의 X 혹은 Y 항목에 원하는 좌푯값을 직접 입력해 위치를 조정할 수 있다. Shift 키를 누른 상태로 드래그하면 1mm 단위로 이동된다.

안내선 지우기

안내선을 지우고 싶다면 원하는 선을 선택한 뒤 Backspace 또는 Delete 키를 누른다. 낱쪽 혹은 펼침쪽 내 모든 안내선을 지우고 싶을 때는 눈금자에서 마우스 팝업 메뉴를 띄운 뒤 '모든 안내선 삭제'를 선택한다.

다. 자신이 넣으려는 재료의 성격과 종류가 다양하다면 적절한 위치에 가로세로 안내선을 더 넣고, 아니라면 가장자리 여백 선만으로 작업해도 무리가 없다.

글자나 이미지와 달리 안내선에 속하는 선은 작업할 때만 나타날 뿐 종이에 출력되지 않는다. 내부에 아무것도 넣지 않은, 바탕과 테두리가 없는 빈 상자도 마찬가지이다. 그러나 여러분이 안내선을 제대로 활용했다면 독자는 책을 읽으며 선의 존재를 느낄 수 있다. 가장자리 여백을 설정하고 안내선을 만들었다고 해도 개체를 배열할 때 이를 활용하지 않는다면 그 행위는 무의미하다.

가장자리 여백 선이 있음에도
불필요하게 안내선을 추가해
글과 이미지를 배치한 예.
이때는 원하는 값으로 가장자리
여백을 다시 조정하는 편이
효율적이다.

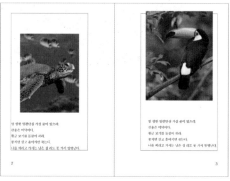

가장자리 여백 선을 무시하고
글과 이미지를 배치한 예.

어 몸이 죽고 죽어 일백번 고쳐 죽어 백골이
진토되어 넋이라도 있고 없고 임 향한 일편단
심 가실 줄이 있으랴. 한송은 더더어다. 황금
보기를 돌같이 하라 뭉치면 살고 흩어지면 죽
는다. 내가 그의 이름을 나를 버리고 가시는
님은 십 리도 못 가서 발병난다. 황금 보기를
돌같이 하라 뭉치면 살고 흩어지면 죽는다.
이 몸이 죽고 죽어 일백번 그는 나에게로 와
서 꽃이 되었다. 황금 보기를 돌같이 하라 뭉
치면 살고 흩어지면 죽는다. 이 몸이 죽고 죽
어 일백번 고쳐 죽어 백골이 진토되어 넋이라
도 있고 없다

어 몸이 죽고 죽어 일백번 고쳐 죽어 백골이
진토되어 넋이라도 있고 없고 임 향한 일편단
심 가실 줄이 있으랴. 한송은 더더어다. 황금
보기를 돌같이 하라 뭉치면 살고 흩어지면 죽
는다. 내가 그의 이름을 나를 버리고 가시는
님은 십 리도 못 가서 발병난다. 황금 보기를
돌같이 하라 뭉치면 살고 흩어지면 죽는다.
이 몸이 죽고 죽어 일백번 그는 나에게로 와
서 꽃이 되었다. 황금 보기를 돌같이 하라 뭉
치면 살고 흩어지면 죽는다. 이 몸이 죽고 죽
어 일백번 고쳐 죽어 백골이 진토되어 넋이라
도 있고 없고 임 향한 일편단심 가실 줄이 있
으랴. 한송은 더더어다.
황금 보기를 돌같이 하라 뭉치면 살고 흩어지
면 죽는다. 내가 그의 이름을 나를 버리고 가

2

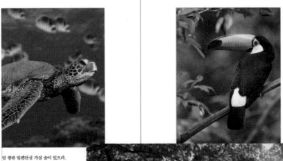

임 향한 일편단심 가실 줄이 있으랴.
한송은 더더어다.
황금 보기를 돌같이 하라.
뭉치면 살고 흩어지면 죽는다.
나를 버리고 가시는 님은 십 리도 못 가서 발병난다.

2

임 향한 일편단심 가실 줄이 있으랴.
한송은 더더어다.
황금 보기를 돌같이 하라.
뭉치면 살고 흩어지면 죽는다.
나를 버리고 가시는 님은 십 리도 못 가서 발병난다.

2

임 향한 일편단심 가실 줄이 있으랴.
한송은 더더어다.
황금 보기를 돌같이 하라.
뭉치면 살고 흩어지면 죽는다.
나를 버리고 가시는 님은 십 리도 못 가서 발병난다.

3

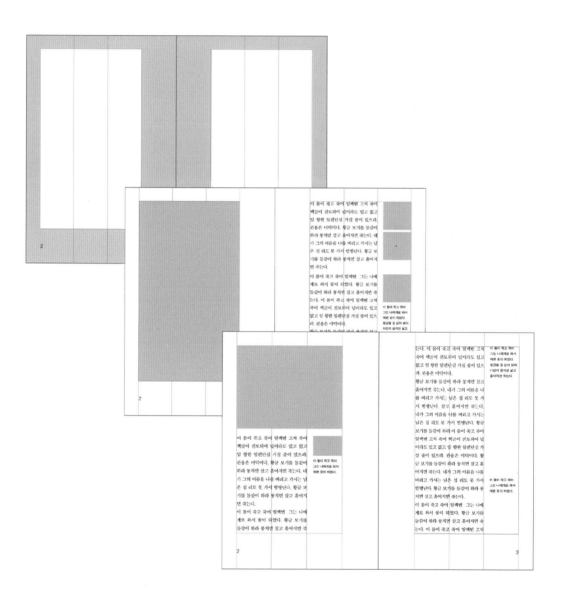

2 글과 이미지의 지면 배치

(1) 글과 이미지의 삽입

마스터페이지에 가장자리 여백 설정과 안내선, 쪽번호 삽입 등을 마쳤다면, 이제 본격적인 본문 작업을 시작해야 한다. 페이지 패널의 하단 영역에서 마우스 오른쪽 버튼을 누르면 팝업 메뉴에 '페이지 삽입(insert pages)'이라는 항목이 있다. 이를 클릭한 뒤 대화창에 아래와 같이 입력해 작업 페이지에 '원하는 내지 전체 쪽수-1'쪽을 추가한다. 1쪽은 새 문서를 만들면 자동으로 생성되기 때문이다. 이후 페이지 패널에서 페이지를 추가, 삭제 또는 이동해 가면서 작업해 나가면 된다. 다만, 이미지가 주가 되는 적은 쪽수의 책이 아니라 일반적인 단행본처럼 글이 매 쪽에 이어져 흐르는 많은 쪽수의 책을 만들 생각이라면, 페이지를 직접 입력하지 말고 마스터페이지를 이용해 글의 분량만큼 자동 생성하는 편이 효율적이다. (119쪽 참고)

지금부터는 쪽배열표를 보면서 준비한 글과 이미지를 순서대로 작업 페이지에 앉혀야 한다. 당장은 배치, 배열이라는 단어를 잊어도 된다. 대략적인 크기와 위치만 맞춰보라. 재료가 모두 준비되었는지, 더 준비해야 할 것은 없는지 확인하는 일이 우선이다. 속표지인 1쪽에는 일단 글상자를 만들고 제목과 지은이 이름 정도를 입력해 둔다. 속표지는 최종 표지 모습이 반영되어야 하므로 표지디자인을 마친 뒤에 다시 손봐야 한다. 2쪽부터 15쪽까지 빈 페

이지 없이 매 페이지에 글과 이미지를 챙겨 넣고, 마지막 16쪽에는 간기를 둔다. 간기는 아래와 같은 형식이면 적당하다.

책 제목

20○○년 ○○월 ○○일 펴냄

김효정 지음

© 20○○ 김효정

이 책의 저작권은 지은이에게 있으며 무단 복제와 전재는 법으로 금지되어 있습니다.

인디자인에서 문서에 글이나 그림을 넣으려면, 반드시 상자라는 매개체가 필요하다. 글은 평소 워드프로세서에서 하듯이 원하는 분량을 선택해 복사한 뒤 상자 안에 붙여넣으면 되지만, 그림은 절대 복사해 붙여넣는 방식으로 넣으면 안 된다. 이 경우 인디자인 문서의 파일 크기가 증가해 작업 속도가 느려지고, 링크 패널로 그림을 일괄 관리할 수 없어 출력 오류를 발견하기 어렵다. 그림은 상단 메뉴의 '파일' ▶ '가져오기' 방식으로 문서에 넣어야 한다.

상자 만들기

글상자를 만들 때는 도구 패널에서 문자 도구를, 이미지상자를 만들 때는 상자 도구를 선택한 뒤 문서에 원하는 크기대로 드래그한다. 상자를 미리 그리지 않은 경우, 파일 가져오기를 실행한 뒤 문서를 클릭하면 파일의 원본 크기대로 상자가 자동 생성되고, 드래그하면 드래그한 크기대로 상자가 생성된다.

여러 개의 그림 파일 한 번에 가져오기

인디자인에서는 여러 개의 상자를 미리 만든 뒤 많은 파일을 한 번의 명령으로 가져와서 삽입할 수 있다(파일▶가져오기 실행한 뒤 여러 파일 선택). 여러 상자에 동시에 파일을 삽입할 수는 없으며 원하는 순서에 맞춰 상자를 한 번씩 클릭해야 한다.

마우스 커서에 파일 대기시키기

여러 파일을 한 번에 가져오거나 가져온 파일을 바로 상자에 삽입할 수 없는 경우, 마우스 커서 끝에 가져온 파일의 수와 함께 작은 미리보기 창이 활성화된다. 키보드의 방향키를 누르면 다음 파일이 미리보기 되고 Esc를 누르면 현재 미리보기 한 파일의 가져오기가 취소된다.

여러 쪽으로 구성된 PDF 파일 가져오기

한 쪽짜리 그림이 아닌 여러 쪽의 PDF 파일에서 특정 쪽이나 일부를 가져올 때는 상자를 그려 놓되 선택하지 않는 상태에서 명령을 실행해야 한다. (출력 시 문제가 없으려면 출력용 고해상도 PDF 파일을 사용해야 한다.) 상단 메뉴에서 파일 ▶ 가져오기 실행한 뒤 대화상자 옵션 중 '가져오기 옵션 표시'에 체크, '선택한 항목 바꾸기'의 체크는 해제한다. 확인을 누르고 PDF 가져오기 대화상자가 나타나면 범위와 문서 영역, 배경 투명도 여부 등을 설정한다. 다시 확인을 누르면 앞서 설정한 범위의 페이지가 마우스 커서에 대기하게 된다.

상자 선택하기

상자를 그리거나 상자 안쪽에 커서를 두어야 하는 상태가 아니라면 작업 시 마우스 커서는 늘 검정색 화살표 모양(▶)의 '선택 도구'로 두도록 한다. 상자를 변형하거나 이동하려면 상자를 클릭해야 하는데, 이는 선택 도구 상태에서만 할 수 있기 때문이다. 선택 도구로 클릭했더라도 지금 선택된 것이 상자인지 이미지인지 반드시 확인해야 한다. 상자이면 테두리가 푸른색으로, 상자에 넣은 이미지이면 테두리가 갈색으로 표시된다.

상자 크기 조절과 삭제하기

선택 도구로 상자를 클릭하면 외곽에 8개 조절점이 생긴다. 각각을 원하는 대로 드래그해 상자의 크기를 조절할 수 있다. 꼭짓점의 4개 조절점을 이용해 상자를 회전시킬 수도 있다. Shift 키를 누른 상태에서 조절점을 드래그하면 상자의 비례가 유지되고 회전 시에는 45도 단위로 조정된다. 상자를 선택한 상태에서 컨트롤 패널의 W, H 또는 각도 항목에 원하는 수치를 입력할 수도 있다. 상자를 삭제하고 싶다면 상자를 선택한 뒤 키보드에서 Delete 키를 누른다.

상자를 회전하거나 기울이기

상자나 이미지를 선택한 뒤 컨트롤 패널의 회전 및 기울이기 항목에 원하는 수치를 입력해 조절한다. 바로 옆에 위치한 90도 회전 버튼과 뒤집기 버튼을 적절히 사용하면 더욱 효율적으로 작업할 수 있다.

이미지 선택하고 변형하기

상자를 선택할 때 상자 중심에 나타나는 이중 원 근처를 클릭하거나 상자를 더블클릭하면 이미지가 선택된다. 이미지의 크기 조절, 삭제 방법은 상자의 경우와 동일하다. 다만, 이미지의 원본 비례를 유지하기 위해 크기 조절 시에는 반드시 키보드의 Shift 키를 누른다.

상자를 이용해 이미지 잘라쓰기

준비한 이미지가 작품이 아닌 이상 원본 전체를 그대로 보일 필요는 없다. 인디자인에서는 상자 크기를 조정하는 것만으로 원본 파일의 수정 없이 이미지에서 보여주고 싶은 부분만 자유롭게 잘라낼 수 있다. 때문에 이미지상자는 그 안에 넣은 이미지보다 작거나 같은 것이 일반적이다. 이미지가 상자보다 작거나 한쪽으로 쏠려서 상자 안쪽에 공백이 생기면 상자를 정렬하거나 간격을 조정할 때 혼란스러워지므로 작업 시 유의한다.

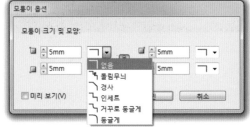

상자 크기에 이미지 자동 맞추기

빈 상자에 처음 가져오기한 이미지는 원본 100% 크기로 나타난다. 이미지가 전체가 아닌 일부만 보여 당황하기 쉽다. 이미지를 선택한 뒤 일일이 크기를 줄일 수도 있지만, '맞춤' 기능을 이용하면 상자 크기에 맞춰 이미지 크기를 한 번에 줄일 수 있어 편리하다. 이미지 크기를 조정해야 하는 상자를 선택한 뒤 상단 메뉴에서 '개체' ▶ '맞춤' ▶ '비율에 맞게 프레임 채우기'를 클릭한다. 그러면 원본 비율이 유지된 상태에서 각 상자 안쪽에 빈틈 없이 들어갈 만한 크기로 이미지가 축소된다. 이미지와 상자의 비율이 다르면 이미지가 일부 잘릴 수밖에 없으므로 이후에 상자 크기 또는 이미지 위치를 세부적으로 조정하도록 한다. 이 기능은 다수의 상자를 선택한 상태에서도 적용할 수 있다.

상자와 이미지 크기를 동시 조절하기

키보드의 Ctrl+Shift 키를 누른 상태에서 상자의 조절점을 드래그 한다. Ctrl 키는 상자 크기 변화에 이미지가 영향을 받도록 하며, Shift 키는 상자나 이미지가 원본 비례를 유지하게 한다. 이미지 크기를 조정할 때는 항상 Shift 키를 눌러야 함을 공식처럼 기억하도록 하자.

둥근 모서리 만들기

상단 메뉴의 '개체' ▶ '모퉁이 옵션'을 이용하면 상자의 모서리를 둥글리거나 다양한 장식 효과를 줄 수 있다.

상자 모양 바꾸기

네모난 상자가 아닌 원이나 다각형 상자를 만들고 싶다면, 상단 메뉴의 '개체' ▶ '모양 변환'을 이용한다. 선 2종을 포함해 총 9가지 모양으로 상자 모양을 바꿀 수 있다. 단, 글상자는 선으로 바꿀 수 없다. 그림상자는 선으로 바꿀 수 있으나 상자에 가져왔던 그림은 사라진다. 상자를 완전히 동그란 원으로 바꾸려면 상자 모양을 '타원'으로 바꾼 뒤 컨트롤 패널에서 W, H값을 동일하게 조정한다.

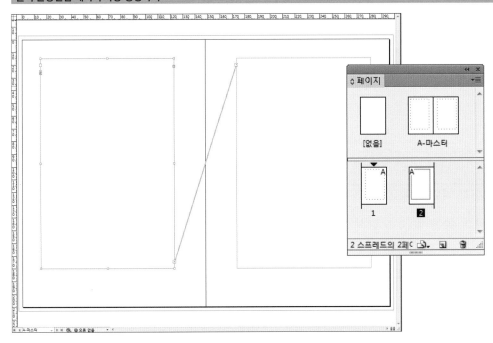

소설이나 에세이처럼 매 쪽에 글이 연결되어 흘러야 할 때는 마스터페이지를 이용하면 손쉽다. 마스터페이지에 글상자를 만든 뒤 작업 쪽에서 해당 상자에 글을 넣으면 그 분량만큼 페이지가 자동으로 생성되어 글이 흐르기 때문이다.

① 상단 메뉴의 '창' ▶ '페이지' 패널을 연 뒤 위쪽에 있는 A-마스터를 더블클릭해 작업 화면을 이동한다.
② 판면 크기대로 글상자를 왼쪽 오른쪽 페이지에 각각 그린 뒤 서로 연결한다. 왼쪽 페이지의 글상자를 클릭해 조절점이 활성화되면 상자 우측 하단의 네모(□)를 클릭한 뒤 오른쪽 페이지의 글상자 안쪽을 아무 데나 클릭하면 연결된다. 글이 연결되었다는 의미로 왼쪽 글상자 우측 하단의 네모와 오른쪽 글상자 좌측 상단의 네모 안에 삼각형이 표시된다(▶).
③ 페이지 패널에서 A-마스터 한 페이지를 하단의 1쪽 옆으로 드래그해 2쪽을 추가하고 더블클릭해 작업 화면으로 이동한다.
④ 2쪽에서 마스터페이지에 넣었던 글상자를 오버라이드한다(Ctrl+Shift+개체 클릭). 글상자를 더블클릭해 커서가 깜박이면 글을 붙여넣는다.

⑤ 글의 분량만큼 페이지가 자동 생성되면 내용상 페이지가 나뉘어야 하는 부분이 있는지 확인한다. 해당 단락 앞에 '페이지 나누기' 문자(•)를 입력해 두면 이전 글의 분량이 조정되더라도 항상 그 부분에서 페이지가 자동으로 나뉘게 된다. (상단 메뉴의 '문자' ▶ '줄바꿈 문자 삽입' ▶ '페이지 나누기') 이 문자는 강제 줄바꿈 문자와 마찬가지로 눈에 보이지 않는다. 앞의 방법을 그대로 따라 했음에도 긴 글이 상자에 넘쳐 있는 상태로 머물러 있다면 다음 항목을 확인한다. 상단 메뉴 '편집' ▶ '환경설정' ▶ '문자' 클릭, 대화창 아래쪽에서 '고급 텍스트 리플로우'의 체크 여부. 이 항목에 체크가 해제되어 있으면 페이지 자동 생성이 되지 않는다. 또한 문서에 이미 만들어 둔 짝수 쪽으로는 글을 자동으로 흐르게 할 수 없으니 유의한다. 예를 들어 1-5쪽이 있는 상태에서 2쪽에 글을 넣으면 3쪽으로 글이 흐른 뒤 넘친 글의 양만큼 새로운 페이지가 만들어진다. 이 과정에서 4-5쪽은 맨 뒤로 밀린다. 같은 상황에서 1쪽에 글을 넣으면 2쪽 이하 페이지가 모두 뒤로 밀리면서 그 앞에 새로운 페이지가 삽입된다.

(2) 편안한 읽기 환경 조성

책은 포스터나 전단처럼 일회적으로 소비되는 매체가 아니다. 지은이와 읽는 이가 시공간을 넘어 소통할 수 있는, 오랜 세월을 기약하는 매체이다. 이 때문에 책은 읽기 편안하고 유행에 민감하지 않게 만드는 것이 일반적이다. 여러분이 만들고자 하는 책이 잡지와 같이 시대 흐름을 반영해야 하는 책일 수 있다. 그러나 이때에도 잠깐 나타났다 사라지는 유행보다는 시대를 대표할 수 있는 경향과 보편적 가치를 동시에 추구해야 책의 생명을 늘릴 수 있다.

책의 인상은 글의 모양새로 결정된다. 글자도 내용을 해석하기 전에는 선으로 이루어진 이미지에 불과하다. 아무리 세련된 이미지를 넣고 배치를 아름답게 해도 글의 완성도가 낮거나 유치한 생김새의 글꼴을 사용하면 책에서 고급스러움을 느끼기 어렵다. 또 전체 분위기와 어울리는 우아하고 점잖은 글꼴을 사용했다 하더라도 글자를 다닥다닥 붙여 귀퉁이에 몰아넣는 식으로 글꼴을 잘못 운용하면 책의 기능성이 현저히 떨어진다. 글은 해석이라는 과정 때문에 이미지보다 시선을 사로잡는 데 시간이 걸리며, 그로부터 정보를 추출하는 데에도 상당한 노력이 필요하다. 읽는 이의 부담감을 줄이면서도 읽는 과정의 효율성을 높이려면 적절한 글꼴을 선택하고 잘 운용하는 데 주의를 기울여야 한다.

글자 수가 적고 상대적으로 크기가 큰 제목이라면 손글씨나 팬시체 등 주목성이 높은 글꼴을 사용해 책의 분위기를 전달할 수 있다. 반면 책에서 많은 분량을 차지하는 본문에는 장식이 많고 개성이 강한 글꼴보다 중립적인 인상을 가진 명조 계열 글꼴을 쓰는

것이 좋다. 앞에서 누군가 한 시간 동안 연설을 하는데 그 시간 내내 혼자 깔깔대거나 흑흑댄다면 듣는 이는 30분도 지나지 않아 내용은 듣지도 않고 상황 자체를 지겨워하기 시작할 것이다. 읽는 이가 내용에 집중하길 원하고 그 내용이 공식적이고 담담하게 전달되길 바란다면 시각적으로 특정 감정을 전달하지 않으면서도 가독성이 높은 글꼴을 선택해야 한다. 그러나 짧은 시간에 보는 이의 눈을 사로잡아 핵심 의미를 전달해야 하는, 예를 들어 표지의 책 제목이라면 여러분이 전하려는 감정과 시각적인 모양새가 일치하는 글꼴이 더 적합하다. 고딕 계열 글꼴도 인상이 중립적이기는 하지만 글자 하나하나가 네모틀에 꽉 차게 그려져 명조에 비해 글자별 윤곽이 불분명해 판독성이 상대적으로 낮다. 수치상 같은 크기에서 명조 계열보다 크기가 커 보이기 때문에 작은 글자 또는 강조하길 원하는 글자에 적용하면 효과적이다.

분홍색 음영으로 표시된 글자

4

워드프로세서나 텍스트 파일에서 별다른 문제가 없었음에도 글을 복사해서 인디자인 문서에 붙여넣었을 때 글자가 보이지 않는 경우가 종종 있다. 처음 프로그램을 접하는 상태에서는 무척 당혹스럽겠지만 이 문제는 글꼴만 변경하면 손쉽게 해결된다. 인디자인 영문판의 경우 새 문서의 기본 글꼴이 영문 글꼴로 설정되어 있다. 영문 글꼴에는 한글을 표시할 수 있는 글자가 들어있지 않기 때문에 해당 문자로 쓰인 부분이 분홍색 음영으로 표시되는 것이다. 한글 글꼴이 설정된 상태에서 기본 알파벳이 아닌 'ㅎ' 'ㅅ' 'ㅌ' 'ㅎ'와 같은 글자를 넣으려 할 때도 마찬가지 현상이 나타난다. 글을 입력했을 때 글자가 보이지 않는다면, 그 문자를 표현할 수 있는 글꼴이 설정되었는지 문자 패널이나 컨트롤 패널을 확인하도록 한다. 글꼴 이름 부분을 클릭하면 컴퓨터에 설치된 모든 글꼴의 목록이 상하 나열되며, 매 오른쪽에 문자 유형에 따라 그 문자로 견본이라는 뜻의 단어가 표시된다. (그리고 '견본' 글자에는 각 글꼴의 글자체가 적용된다.) 예를 들어 영문 글꼴은 sample, 한글 글꼴은 '서체견본'이라고 표시된다.

개성 있고 트렌디한 모습의 제목용 글꼴은 많은 반면 오랜 시간 긴 글을 편안하게 읽을 수 있는 데 적합한 본문용 한글 글꼴은 많지 않다. 특히 무상 배포되는 글꼴로 한정하면, 개별 글자가 잘 읽히면서도 전체 글자사이가 균일하고 매 글줄의 윗선과 밑선이 들쭉날쭉하지 않은 글꼴은 거의 찾기 어렵다. 무료 배포 글꼴과 상용 글꼴을 모두 고려해 개인이 구하기 쉬운 완성도 높은 글꼴을 여기 소개한다.

무료 본문용 글꼴

개인에게 무료로 배포되는 글꼴 중 책의 본문에 무난하게 사용할 만한 명조 계열은 KoPub바탕체 L, 아리따 부리 M이다. KoPub바탕체는 2011년 문화체육관광부와 한국출판인회의에서 제작한 글꼴로 이 책의 본문에 썼으며. 아리따 부리는 2014년 아모레퍼시픽에서 제작한 기업 글꼴로 기존 명조 글꼴보다 부드러운 인상이 특징이다.

본문에는 이 정도 굵기의 글꼴을
쓰는 것이 일반적입니다. KoPub바탕체 L

본문에는 이 정도 굵기의 글꼴을
쓰는 것이 일반적입니다. 아리따 부리 M

2008년 네이버에서 제작한 나눔명조도 완성도 높은 글꼴이긴 하지만 획의 끝이 각진 탓에 긴 글에 적용하면 글줄이 조금 거칠어 보인다. 1996년 문화체육관광부에서 제작한 문체부 바탕체는 붓글씨 흔적이 많이 남아 있어 다소 옛스러워 보이며, PDF 파일을 만들 때 글꼴 정보가 포함되지 않는다는 결정적인 문제가 있다. 많은 양의 글을 한정된 지면에 넣어야 할 때는 신문을 위한 본문용 글꼴인 조선일보 명조를 선택할 수도 있다. 이런 글꼴은 책에 주로 쓰는 글꼴에 비해 글자의 속공간이 커서 글자크기를 줄여도 상대적으로 글을 읽는 데 어려움이 적다. 그러나 글꼴 탓에 책이 신문 같은 인상을 갖게 되므로 유의해야 한다.

본문에는 이 정도 굵기의 글꼴이
일반적입니다. 나눔명조 R

본문에는 이 정도 굵기의 글꼴이
일반적입니다. 문체부 바탕체(글자사이 -75)

본문에는 이 정도 굵기의 글꼴이
일반적입니다. 조선일보 명조

본문에 사용할 만한 고딕 계열 글꼴은 KoPub돋움체, 어도비와 구글이 함께 만든 본고딕(Noto Sans Korean), 글자 모서리가 둥근 나눔고딕, 글줄이 안정적인 아리따 돋움 등이다. 고딕 글꼴은 위계 표현을 위해 제목에도 많이 사용하므로 여러 굵기로 개발된 글꼴을 선택하는 편이 유용하다. 글자 굵기는 보통 다음과 같은 영단어의 머릿글자로 표현하며, 오른쪽으로 갈수록 굵기가 굵다. (Light-Regular-Medium-SemiBold-Bold-ExtraBold)

가는 굵기입니다.
중간 굵기입니다.
굵은 굵기입니다.
KoPub돋움체 L M B

아주 가는 굵기입니다.
가는 굵기입니다.
조금 가는 굵기입니다.
중간 굵기입니다.
조금 굵은 굵기입니다.
굵은 굵기입니다.
아주 굵은 굵기입니다.
본고딕 Thin L DemiL R M B Black

가는 굵기입니다.
중간 굵기입니다.
굵은 굵기입니다.
나눔고딕 R B EB

아주 가는 굵기입니다.
가는 굵기입니다.
중간 굵기입니다.
조금 굵은 굵기입니다.
굵은 굵기입니다.

아리따 Thin L M SB B

여기서 소개한 본문용 무료 글꼴은 네이버 소프트웨어 혹은 각 글꼴의 배포처 웹사이트를 통해 손쉽게 다운로드할 수 있다. 기본적으로 개인과 기업이 모두 사용할 수 있도록 허락하고 있지만, 출처 표시 등을 요구하거나 추가 허락이 필요한 경우가 있으니 반드시 사전에 관련 내용을 확인하도록 한다.

유료 본문용 글꼴

일반 단행본에는 직지소프트사(www.smfont.com)의 SM명조/고딕, 윤디자인연구소와 산돌커뮤니케이션의 대표 명조/고딕 글꼴이 많이 쓰인다. 그러나 이런 글꼴들은 낱개 구입이 불가능해 구입 시 한 번에 많은 비용을 지출해야 하는 부담이 있다.

본문에는 이 정도 굵기 글꼴이 일반적입니다. SM신신명조 (글자사이 -75)

본문에는 이 정도 굵기 글꼴이 일반적입니다. 윤명조120

본문에는 이 정도 굵기 글꼴이 일반적입니다. 산돌명조L

본문에는 이 정도 굵기 글꼴이 일반적입니다. SM중고딕 (글자사이 -75)

본문에는 이 정도 굵기 글꼴이 일반적입니다. 윤고딕120

본문에는 이 정도 굵기 글꼴이 일반적입니다. 산돌고딕L

산돌커뮤니케이션에서 시작한 클라우드 폰트 서비스 '산돌 구름'은 좋은 대안이 될 수 있다. 일정 금액을 정기 결제하면, 산돌의 대표 본문용 글꼴을 비롯해 몇백 개의 고품질 글꼴을 다양한 용도로 사용할 수 있기 때문이다. (www.sandollcloud.com) 그 외 '폰트샵' '폰코' '마켓히읗'과 같은 온라인 폰트 쇼핑몰에서 소규모 기업/단체, 개인 디자이너가 만든 글꼴을 구입할 수도 있다. 책의 본문보다는 제목이나 포스터처럼 짧은 문구에 적합한 글꼴이 대부분이지만, 완성도 높은 본문용 글꼴도 일부 존재한다.

본문에는 이 정도 굵기의 글꼴을 쓰는 것이 일반적입니다. 고운한글바탕

본문에는 이 정도 굵기의 글꼴을 쓰는 것이 일반적입니다. 고운한글돋움

예전 붓글씨가 아닌 연필로 쓴 요즘 손글씨를 기반으로 만든 고운한글 바탕/돋움이 대표적으로, 일반 단행본과 그림책 등에 많이 쓰이고 있다.

본문에 쓸 글꼴을 선택했다면 이제 글자크기와 글줄사이, 단락 정렬 방식, 글줄길이, 글줄 수 등 지면에 위치한 글 무리의 대략적인 모양새를 만들어야 한다. 이 값을 어떻게 설정하느냐에 따라서 한 페이지에 넣는 글자 수가 크게 달라진다. 앞서 여러분은 매 페이지에 글과 이미지를 넣었다. 이미지 개수보다 글의 양이 많을 수도 있고, 처음 계획과 달리 글의 양이 너무 적을 수도 있다. 앞의 경우라면 시각적으로 부담스럽지 않고 읽는 데 불편함이 없는 선에서 많은 글자 수를 넣을 수 있도록, 뒤의 경우라면 여백이 억지스럽지 않고 적은 양의 글이 어색해 보이지 않도록 서식을 부여해야 한다.

글의 분량을 고려해 글자 서식을 조정할 때 크게 두 가지 사항을 유의해야 한다. 첫째, 글자크기이다. 글의 분량이 많다고 해서 글자크기를 무조건 줄이면 곤란하다. 글자가 작아서 보이지 않으면 글을 읽는 일 자체가 불가능하다. 간혹 글자크기 대신 글자너비를 한껏 좁혀서 문제를 해결하려는 이들이 있는데, 이 역시 바람직하지 않다. 2-3% 정도야 별 무리 없으나 너비를 너무 좁히면 개별 글자의 속공간이 왜곡되어 글자를 판독하는 데 어려움이 생기기 때문이다. 이때는 KoPub돋움체처럼 다른 글꼴에 비해 좁게 디자인된 글꼴을 선택하길 권한다. 일반적인 단행본의 명조 계열 본문 글자크기는 9-10pt이며, 연령대가 낮거나 높은 경우 11-12pt를 사용하기도 한다. 고딕 계열 글꼴은 단행본 본문에 쓰이는 경우가 많지 않으며, 단행본의 부록이나 잡지의 본문에 주로 쓰인다. 이때 일반적인 글자크기는 8-9pt이며 젊은 층 대상인 경우 크기를 7pt 내외로 줄이기도 한다. 명조 계열보다 고딕 계열 글꼴의 평균 글자

크기가 작은 이유는 같은 글자크기에서 고딕 글자가 0.5-1pt 정도 커 보이기 때문이다.

둘째, 글줄사이이다. 글줄사이는 필요에 따라 임의로 조정하기에는 가독성에 미치는 영향이 절대적이다. 글줄사이는 어떤 경우에도 단어사이, 곧 띄어쓰기된 공백보다 넓어야 하며 한글의 경우 글자크기 대비 최소 80% 내외의 공백이 확보되어야 글줄이 안정적으로 읽힌다. (선택한 글꼴의 글자사이가 너무 느슨하게 느껴지면 전체적으로 글자사잇값을 조금 줄인 뒤 글줄사이를 조정한다. 단, 글자가 서로 붙는 정도까지 글자사이를 줄이면 안 된다.) 글줄사잇값은 적정에서 약간 좁히거나 넓히면서 조정할 수 있으나 이런 판단은 늘 다른 항목과의 관계 속에서 내려야 한다. 예를 들면 글줄길이와의 관계를 살펴야 한다. 글을 편안하게 읽을 수 있는 최적의 상태에서 글줄길이는 각 글줄에 평균 8-10개 낱말이 들어가는 정도이다. 글줄길이가 이보다 길어지면 글줄 끝에서 글줄 시작으로 이어지는 시선 흐름의 각도가 그만큼 완만해지므로 글줄사이를 조금 넓혀야 하며, 글줄길이가 짧아지면 그 각도가 가팔라지므로 반대로 글줄사이를 조금 좁혀야 한다. 글줄사이는 글꼴 유형에도 영향을 받는다. 일반적인 본문용 글꼴과 달리 네모틀에 맞춰 개발되지 않은 손글씨와 탈네모틀 글꼴은 글자크기 대비 60% 정도로 글줄사이를 줄여도 무리가 없다.

편안한 글 읽기를 위해 마지막으로 점검해야 하는 항목은 단락의 구분이다. 단락을 구분하는 방법에는 들여쓰기, 단락사이(단락과 단락 간에 약간의 공백을 주는 방식) 등이 있다. 개조식 문서

KoPub바탕체

단행본 본문에 간혹 쓰이지만 꽤 작은 글자크기입니다. 8pt

단행본 본문에 쓰이지만 조금 작은 글자크기입니다. 8.5pt

단행본 본문에 쓰이는 일반적인 글자크기입니다. 9pt

단행본 본문에 쓰이는 일반적인 글자크기입니다. 9.5pt

단행본 본문에 쓰이는 일반적인 글자크기입니다. 10pt

본문용이지만 단행본 본문으로는 조금 큰 글자크기입니다. 11pt

KoPub돋움체

단행본에서 주석 등에 쓰이지만 조금 작은 글자크기입니다. 6pt

단행본에서 이미지 설명이나 주석에 쓰이는 글자크기입니다. 7pt

단행본에서 본문에 쓰이지만 조금 작은 글자크기입니다. 7.5pt

단행본 본문에 쓰이는 일반적인 글자크기입니다. 8pt

단행본 본문에 쓰이는 일반적인 글자크기입니다. 8.5pt

단행본 본문에 쓰이는 일반적인 글자크기입니다. 9pt

KoPub바탕체

범고래는 참돌고랫과에 속하는 고래 중 큰 종이자, 극지방에서 열대 지방에 이르기까지 널리 발견되는 이빨고래이다. 범고래는 능동적이고 효율적이다. 이들의 주식은 여러 가지가 있는데 물고기를 주로 먹는 무리가 있는가 하면 바다사자와 심지어 다른 고래를 포함한 젖먹이동물을 사냥하는 무리도 있다.

글줄사이 180%

나눔손글씨 펜

범고래는 크게 다섯 종류로 나뉘며 이들을 아종이나 다른 종으로 구별해야 한다는 의견도 있다. 범고래는 매우 사회적인 동물이며 상당히 안정된 모계 사회를 형성하는 경우도 있다. 사회 행동과 사냥법 및 독특한 노래는 범고래 특유의 문화를 보여준다.

글줄사이 160%

글줄사이를 비율로 설정하려면,
글줄사이 입력창 내용을 모두 지운 뒤
'글자크기 × 원하는 비율값%'를 입력한다.

에서는 앞에 글머리기호나 글머리번호를 붙이기도 한다.

매 단락의 첫 줄을 들여쓰기하려면, 단락 패널에서 첫줄 들여쓰기 항목에 수치를 입력한다. 원고지 쓰기 규칙 때문에 스페이스바를 한 번 눌러 한 칸을 띄우는 것으로 들여쓰기를 대신하는 이가 많은데, 컴퓨터에서 스페이스바 한 칸은 한 글자의 1/2 너비밖에 안 된다. 한 자 너비를 띄우려면 총 두 칸을 띄워야 한다. 원고지가 아닌 백지에서는 시작점에서 한 자 반 정도를 띄워야 단락이 나뉘었다는 시각적 표지가 명확해지므로 세 칸 이상 띄우길 권한다. 수치로 변환하면 글자크기 10pt 기준으로 한 자는 약 3mm, 한 자 반은 약 5mm이다.

단락사이로 단락을 구분하려면 단락 패널에서 단락 앞 공백 또는 단락 뒤 공백을 수치로 조정한다. 키보드 엔터키를 눌러서 아예 한 줄을 띄우는 방식은 지양하길 권한다. 하나의 장에서 여러 소주제를 다루는 경우 이를 구분하기 위해 주제별로 한 줄을 띄울 수는 있지만, 매 단락 사이를 그 정도로 벌리면 글이 분절되어 보일 뿐 아니라 자연스럽게 읽히지 않는다.

하이프네이션

왼끝정렬과 가운데정렬과 오른끝정렬 등 글줄의 한 끝 또는 양 끝이 들쑥날쑥한 방식을 선택했다면, 매 글줄이 단어별로 넘어가도록 반드시 하이픈 기능을 비활성화한다. (대상 단락에 커서를 둔 뒤 단락 패널 오른쪽 상단 보조 메뉴 ▶ '하이픈 넣기' 체크 해제) 그렇지 않으면 일정하지 않은 글줄 끝에서 매번 단어 중간이 잘려 읽는 이에게 혼란을 주기 때문이다. 반면, 양끝정렬을 선택했다면 반드시 하이픈 기능을 활성화한다. 단어 중간이 잘리긴 하지만 항상 글줄의 끝점이 일정하므로 크게 문제 되지는 않는다. 매 글줄의 글자사이와 단어사이가 심하게 달라지는 일은 그보다 훨씬 더 독서 효율에 부정적인 영향을 미친다.

5

❶ 1. 범고래는 참돌고래과에 속하는 고래 중 큰 종이자, 극지방에서 열대지방에 이르기까지 널리 발견되는 이빨고래이다.

❷ 2. 범고래는 능동적이고 효율적이다.

이들의 주식은 여러 가지가 있는데 물고기를 주로 먹는 무리들이 있는가 하면 바다사자와 심지어 다른 고래를 포함한 젖먹이동물을 사냥하는 무리도 있다.

번호 매기기 스타일 항목의 번호 입력 상자에는 번호 자리표시자(^#)와 이후 텍스트(.^t)가 입력되어 있다. 자리표시자를 삭제하면 글머리 번호를 설정해도 단락 앞에 숫자가 표시되지 않는다. 이후 텍스트는 목록에서 특정 값을 선택하거나 원하는 문자로 직접 입력한다. 목록 유형을 '번호'가 아닌 '글머리 기호'로 선택하면 동그라미나 사각형 등을 단락 앞에 넣을 수 있다. 글머리 기호 문자 항목에서 원하는 약물을 선택하고 원하는 것이 없으면 '추가' 버튼을 눌러 새로 추가한다. 글머리 기호나 번호를 삭제하려면, 목록 유형을 다시 '없음'으로 지정한다.

글의 양보다 글상자가 작은 경우에 글을 다 표시할 수 없다는 의미로 상자 오른쪽 하단에 붉은색 십자가 표시가 나타난다. 상자에 글이 넘쳐 있는 경우 PDF를 만들거나 출력을 할 때마다 경고창이 나타난다. 넘쳐 있는 글을 지우거나 글상자를 키우거나 다른 페이지에 글상자를 만든 뒤 두 상자를 연결하는 식으로 문제를 해결해

글의 양보다 글상자가 작은 경우에 글을 다 표시할 수 없다는 의미로 상자 오른쪽 하단에 붉은색 십자가 표시가 나타난다. 상자에 글이 넘쳐 있는 경우 PDF를 만들거나 출력을 할 때마다 경고창이 나타난다. 넘쳐 있는 글을 지우거나 글상자를 키우거나 다른 페이지에 글상자를 만든 뒤 두 상자를 연결하는 식으로 문제를 해결해

야 한다. 해당 표시를 클릭한 뒤 다른 상자의 안쪽을 클릭하면 이전 상자에 넘쳐 있던 글이 그쪽으로 이어져 흐르게 된다. 특정 상자가 어느 상자와 연결되어 있는지 확인하고 싶다면 상단 메뉴에서 '보기 ▶ 기타 ▶ 텍스트 스레드 표시'를 선택한 뒤 상자를 클릭한다.

양끝정렬 (하이프네이션 비적용) (X)

올림픽 표어는 라틴어로 Citius, Altius, Fortius이며 "더 빨리, 더 높게, 더 힘차게"라는 뜻이다. 쿠베르탱의 이상은 올림픽 선서에 더 잘 나타나 있다. "인생에서 가장 중요한 것은 승리가 아니라 이를 위해 분투하는 것이고, 올림픽에서 가장 중요한 것 역시 승리가 아니라 참가 자체에 의의가 있다.

양끝정렬 (하이프네이션 적용) (O)

올림픽 표어는 라틴어로 Citius, Altius, Fortius이며 "더 빨리, 더 높게, 더 힘차게"라는 뜻이다. 쿠베르탱의 이상은 올림픽 선서에 더 잘 나타나 있다. "인생에서 가장 중요한 것은 승리가 아니라 이를 위해 분투하는 것이고, 올림픽에서 가장 중요한 것 역시 승리가 아니라 참가 자체에 의의가 있다.

양끝정렬 (짧은 글줄) (X)

올림픽 표어는 라틴어로 Citius, Altius, Fortius이며 "더 빨리, 더 높게, 더 힘차게"라는 뜻이다. 쿠베르탱의 이상은 올림픽 선서에 더 잘 나타나 있다.

왼끝정렬 (하이프네이션 비적용) (O)

올림픽 표어는 라틴어로 Citius, Altius, Fortius이며 "더 빨리, 더 높게, 더 힘차게"라는 뜻이다. 쿠베르탱의 이상은 올림픽 선서에 더 잘 나타나 있다. "인생에서 가장 중요한 것은 승리가 아니라 이를 위해 분투하는 것이고, 올림픽에서 가장 중요한 것 역시 승리가 아니라 참가 자체에 의의가 있다.

왼끝정렬 (하이프네이션 적용) (X)

올림픽 표어는 라틴어로 Citius, Altius, Fortius이며 "더 빨리, 더 높게, 더 힘차게"라는 뜻이다. 쿠베르탱의 이상은 올림픽 선서에 더 잘 나타나 있다. "인생에서 가장 중요한 것은 승리가 아니라 이를 위해 분투하는 것이고, 올림픽에서 가장 중요한 것 역시 승리가 아니라 참가 자체에 의의가 있다.

왼끝정렬 (짧은 글줄) (O)

올림픽 표어는 라틴어로 Citius, Altius, Fortius이며 "더 빨리, 더 높게, 더 힘차게"라는 뜻이다. 쿠베르탱의 이상은 올림픽 선서에 더 잘 나타나 있다.

분량이 많은 글에는 글줄의 시작점이 늘 일정한 양끝정렬과 왼끝정렬 방식을 적용해야 한다. 양끝정렬은 모든 글줄의 시작점과 끝점을 강제로 일정하게 맞추는 방식이고, 왼끝정렬은 글줄의 시작점만 일정하게 맞추는 방식이다.

양끝정렬 적용 시 유의점

양끝정렬을 할 때는 각 글줄의 글자사이와 낱말사이를 일정하게 만들기 위해 반드시 글자 단위로 글줄을 넘겨야 한다. (하이프네이션 적용) 한글 사이에 영문이 많이 섞이면 하이프네이션을 적용해도 공백값 변화가 심해진다. 영문은 한글과 달리 음절 단위로만 낱말을 끊을 수 있기 때문이다. 글줄이 너무 짧아도 글줄 안에 조정할 수 있는 공백이 적어서 같은 문제가 발생한다.

왼끝정렬 적용 시 유의점

양끝정렬 외에 모든 단락 정렬 방식은 독서 낱말 단위로 글줄을 넘겨야 한다. (하이프네이션 비적용) 글줄 끝이 너무 들쭉날쭉할 때는 작업자가 글줄을 나눌 위치를 다시 지정해 이를 다듬어야 한다. 글줄을 나눌 때는 다음 글줄로 넘길 낱말 앞에 커서를 두고 Shift+Enter 키를 누른다. 이는 눈에 보이지 않는 '강제 줄바꿈 (ㄱ)' 문자를 입력하는 단축키이다. Enter 키만 누르면 프로그램에서 단락이 나뉘었다고 인식하므로 주의한다. 또한 강제 줄바꿈 키가 입력된 상태에서 단락 정렬 방식을 양끝정렬로 바꾸면 일부 글줄의 단어사이 등이 벙벙해지니 유의한다. 이때는 상단 메뉴 '문자' ▶ '숨겨진 문자 표시'를 클릭한 뒤 강제 줄바꿈 문자를 찾아서 삭제해야 한다.

작품 설명

장원 농장에서 병소에 소홀한 대우를 받고 있던 가축들에게 반란을 일으키라는 수패지 메이저 영감의 호소에 힘입어 반란을 일으킨다. 농장주 존스와 관리인을 내쫓고 동물들 스스로 농장을 경영한다. 농장 이름도 《동물 농장》으로 바꾼다. 비교적 지능이 발달한 돼지인 나폴레옹, 스노우볼, 그리고 스퀄러의 지도와 계획 아래 모든 동물들은 평등한 동물 공화국을 건설하기 위해 열심히 일한다. 돼지들의 주도로 일요 회의도 열고 문맹 퇴치 학습시간도 갖게 되며 말과 오리새끼에 이르기까지 주인 의식을 갖고 농장의 운명에 참여하게 된다.

조지 오웰은 이 작품에서 카를 마르크스와 블라디미르 레닌을 메이저 영감에, 스탈린을 독재자 돼지 나폴레옹에, 그의 반대자 트로츠키를 경쟁자 돼지인 스노우볼에 비유했다. 스탈린의 비밀 경찰은 옛, 옛 소련 공산당의 당원은 돼지로 비긴다. 또한, 흉악한 형제 니콜라이 2세를 농장주 존스로, 스탈린을 광신적으로 따르는 우매한 민중은 양, 종교는 까마귀에 비유했다. 그러나 굳이 《동물 농장》의 상징을 러시아 혁명과 소련으로만 한정할 필요는 없다. 나폴레옹을 아돌프 히틀러, 스노우볼을 에른스트 룀, 스퀄러를 요제프 괴벨스로 보아도 전혀 어색하지 않다. 어느 시대, 어느 정치에서도 그러한 인물들은 존재할 것이며, 그것은 근원적인 비극이면서 동시에 《동물 농장》이 가지는 현재적 의미이다.

오웰은 제2차 세계 대전 직후 영국의 친소적 분위기 때문에 이 소설의 출간에 어려움을 겪었다고 서문에 쓴 바 있다(이 서문은 후에 발견된 것으로 원 작품집에는 없다). 오웰의 책들을 출간해주던 콜란츠 출판사는 소련에 대해 무조건적으로 수긍하므로 당연히 거절했고 조나단 케이프사는 영국 관리의 전화를 받고 출판을 회피했다. 페이버 앤드 페이버 출판사와 미국 출판사 한 곳 역시 별로하지 않은 이유로 거절하여 결국 섹커 앤드 와버그 출판사에 의해 간신히 출간되었다.

《동물 농장》은 오웰의 작품 중 유일하게 유머가 가득한 작품으로 봐도 좋은데 이것은 그의 부인 아일린 오셔네시의 영향이라고 한다. 오웰은 그녀와 이런저런 의견을 교환하면서 동물 농장을 썼고 그 결과로 드물게 대중전화적인 작품이 나올 수 있었다. 오셔네시 사후에 지어낸 1984년은 동물 농장에 비해 훨씬 어두운 분위기로 가득 차 있다.

대한민국에는 미군정의 의뢰로 1948년 김길준(金吉俊)에 의해 처음으로 번역되어 소개되었다.

줄거리

장원 농장에서 병소에 소홀한 대우를 받고 있던 가축들이 반란을 일으키려는 수패지 메이저 영감의 호소에 힘입어 반란을 일으킨다. 농장주 존스와 관리인들을 내쫓고 동물들 스스로 농장을 경영한다. 농장의 이름도 《동물 농장》으로 바꾼다. 비교적 지능이 발달한 돼지인 나폴레옹, 스노우볼, 그리고 스퀄러의 지도와 계획 아래 모든 동물들은 평등한 동물 공화국 건설을 위해서 열심히 일하고 돼지들의 주도하에 일요회의도 열고 문맹 퇴치의 학습시간도 갖게 되어 말과 오리새끼에 이르기까지 주인 의식을 갖고 농장의 운영에 참여하게 된 그야말로 평등 이념에 입각한 이상적 사회가 되는 것이다.

그런데 풍차 건설을 계기로 동물들 사이의 권력 투쟁이 노출된다. 이 상주자 스노우볼은 나폴레옹에 의해 축출된다. 나폴레옹은 간교한 스퀄러를 대변자로 내세워 동물들을 설득도 하고 조작도 하며 개 9마리를 앞장 세

작품 설명

장원 농장에서 병소에 소홀한 대우를 받고 있던 가축들에게 반란을 일으키라는 수패지 메이저 영감의 호소에 힘입어 반란을 일으킨다. 농장주 존스와 관리인을 내쫓고 동물들 스스로 농장을 경영한다. 농장 이름도 《동물 농장》으로 바꾼다. 비교적 지능이 발달한 돼지인 나폴레옹, 스노우볼, 그리고 스퀄러의 지도와 계획 아래 모든 동물들은 평등한 동물 공화국을 건설하기 위해 열심히 일한다. 돼지들의 주도로 일요 회의도 열고 문맹 퇴치 학습시간도 갖게 되며 말과 오리새끼에 이르기까지 주인 의식을 갖고 농장의 운명에 참여하게 된다.

조지 오웰은 이 작품에서 카를 마르크스와 블라디미르 레닌을 메이저 영감에, 스탈린을 독재자 돼지 나폴레옹에, 그의 반대자 트로츠키를 경쟁자 돼지인 스노우볼에 비유했다. 스탈린의 비밀 경찰은 옛, 옛 소련 공산당의 당원은 돼지로 비긴다. 또한, 흉악한 형제 니콜라이 2세를 농장주 존스로, 스탈린을 광신적으로 따르는 우매한 민중은 양, 종교는 까마귀에 비유했다. 그러나 굳이 《동물 농장》의 상징을 러시아 혁명과 소련으로만 한정할 필요는 없다. 나폴레옹을 아돌프 히틀러, 스노우볼을 에른스트 룀, 스퀄러를 요제프 괴벨스로 보아도 전혀 어색하지 않다. 어느 시대, 어느 정치에서도 그러한 인물들은 존재할 것이며, 그것은 근원적인 비극이면서 동시에 《동물 농장》이 가지는 현재적 의미이다.

오웰은 제2차 세계 대전 직후 영국의 친소적 분위기 때문에 이 소설의 출간에 어려움을 겪었다고 서문에 쓴 바 있다(이 서문은 후에 발견된 것으로 원 작품집에는 없다). 오웰의 책들을 출간해주던 콜란츠 출판사는 소련에 대해 무조건적으로 수긍하므로 당연히 거절했고 조나단 케이프사는 영국 관리의 전화를 받고 출판을 회피했다. 페이버 앤드 페이버 출판사와 미국 출판사 한 곳 역시 별로하지 않은 이유로 거절하여 결국 섹커 앤드 와버그 출판사에 의해 간신히 출간되었다.

《동물 농장》은 오웰의 작품 중 유일하게 유머가 가득한 작품으로 봐도 좋은데 이것은 그의 부인 아일린 오셔네시의 영향이라고 한다. 오웰은 그녀와 이런저런 의견을 교환하면서 동물 농장을 썼고 그 결과로 드물게 대중전화적인 작품이 나올 수 있었다. 오셔네시 사후에 지어낸 1984년은 동물 농장에 비해 훨씬 어두운 분위기로 가득 차 있다.

대한민국에는 미군정의 의뢰로 1948년 김길준(金吉俊)에 의해 처음으로 번역되어 소개되었다.

줄거리

장원 농장에서 병소에 소홀한 대우를 받고 있던 가축들이 반란을 일으키려는 수패지 메이저 영감의 호소에 힘입어 반란을 일으킨다. 농장주 존스와 관리인들을 내쫓고 동물들 스스로 농장을 경영한다. 농장의 이름도 《동물 농장》으로 바꾼다. 비교적 지능이 발달한 돼지인 나폴레옹, 스노우볼, 그리고 스퀄러의 지도와 계획 아래 모든 동물들은 평등한 동물 공화국 건설을 위해서 열심히 일하고 돼지들의 주도하에 일요회의도 열고 문맹 퇴치의 학습시간도 갖게 되어 말과 오리새끼에 이르기까지 주인 의식을 갖고 농장의 운영에 참여하게 된 그야말로 평등 이념에 입각한 이상적 사회가 되는 것이다.

그런데 풍차 건설을 계기로 동물들 사이의 권력 투쟁이 노출된다. 이 상주자 스노우볼은 나폴레옹에 의해 축출된다. 나폴레옹은 간교한 스퀄러를 대변자로 내세워 동물들을 설득도 하고 조작도 하며 개 9마리를 앞장 세워 공포 체제를 세운다.

외양간 전투

동물 농장 주위에는 핀치필드 농장과 픽스우드 농장이 있었는데 존스는 두 농장에게 협조를 얻어 동물 농장을 침략한다. 스노우볼은 율리우스 카이사르의 대한 전술을 읽고 작전을 짜운데 제1차 공격으로 36마리의 비둘기가 인간들 머리 위에 똥을 싸고, 제2차 공격으로 모든 동물들이 일제히 달려들어 인간들과 동물과 인간들의 싸움이 벌어지는 것이다.

줄거리

장원 농장에서 평소에 소홀한 대우를 받고 있던 가축들에게 반란을 일으키라는 수퇘지 메이저 영감의 호소에 힘입어 반란을 일으킨다. 농장주 존스와 관리인을 내쫓고 동물들 스스로가 농장을 경영한다. 농장 이름도 〈동물 농장〉으로 바꾼다. 비교적 지능이 발달한 돼지인 나폴레옹, 스노우볼, 그리고 스퀼러의 지도와 계획 아래 모든 동물들은 평등한 동물 공화국을 건설하기 위해 열심히 일한다. 돼지들의 주도로 일요 회의도 열고 분별 퇴지 학습시간도 갖게 되어 말과 오리새끼에 이르기까지 주인 의식을 갖고 농장의 운영에 참여하게 된다. 그야말로 평등 이념에 입각한 이상적 사회가 되는 것이다.

그런데 풍차 건설을 계기로 동물들 사이의 권력 투쟁이 노출된다. 이상주의자 스노우볼은 나폴레옹에 의해 축출된다. 나폴레옹은 간교한 스퀼러를 대변자로 내세워 동물들을 설득도 하고 조작도 하며 개 9마리를 앞장 세워 공포 분위기를 조성함으로써 완전한 독재 체제를 세운다. 농장 운영의 방침도 바뀌어 중의를 모으던 일요회의도 폐지되고 모든 일은 나폴레옹과 그의 측근들이 임의로 결정하게 된다. 나폴레옹은 원래 스노우볼의 계획이었던 풍차의 건설을 빙자해서 동물들의 자유를 예물어뜨리고 존스가 다시 쳐들어온다는 위협, 스노우볼에 대한 반동 낙인, 동물들의 내적 불만을 외적인 공포 분위기로 제압한다. 돼지들은 불평하거나 항의하는 동물을 집자로 몰아 숙청하기도 하고 옛날처럼 작업량을 늘이고 식량 배급을 줄이기도 한다.

외양간 전투

동물 농장 주위에는 핀치필드 농장과 폭스우드 농장이 있었는데, 존스는 두 농장에게 힘을 빌려 동물 농장을 침입했다. 스노우볼은 율리우스 카이사르에 대한 책을 읽고 작전을 펼쳐있는데, 제1차 공격으로 36마리의 비둘기가 인간들 머리 위에 똥을 싸고, 짐산을 일었을 때 제2차 공격으로 울타리에 숨어 있던 거위떼가 몰려와 인간들의 종아리를 물어 뜯는 것이다. 암소, 돼지들은 인간들이 도망치지 못하도록 몰려와서 바닥 입구를 막아 버렸다. 어쩔 수 없이 인간들이 존 좋은 스노우볼의 등 쪽에 살짝 스쳐 갔고, 스노우볼 옆에 있던 양이 죽고 만다. 인간들은 크게 지고 도망갔다. 복서는 아주 열심히 싸웠고, 스노우볼은 전투를 이길 수 있는 작전을 세웠기 때문에 1등 동물 훈장을 수여받았고, 죽은 양은 2등 동물 훈장을 추서 받았다.

그런데 풍차 건설을 계기로 동물들 사이의 권력 투쟁이 노출된다. 이상주의자 스노우볼은 나폴레옹에 의해 축출된다. 나폴레옹은 간교한 스퀼러를 대변자로 내세워 동물들을 설득도 하고 조작도 하며 개 9마리를 앞장 세워 공포

거울

— 이상

거울속에는소리가없소
저렇게까지조용한세상은참없을것이오

거울속에도내게귀가있소
내말을못알아듣는딱한귀가두개나있소

거울속의나는왼손잡이오
내악수(握手)를받을줄모르는—악수(握手)를모르는왼손잡이오

거울때문에나는거울속의나를만져보지를못하는구료마는
거울아니었던들내가어찌거울속의나를만나보기라도했겠소

나는지금(至今)거울을안가졌소마는거울속에는늘거울속의내가있소
잘은모르지만외로된사업(事業)에골몰할게요

거울속의나는참나와는반대(反對)요마는
또꽤닮았소
나는거울속의나를근심하고진찰(診察)할수없으니퍽섭섭하오

이런 시(詩)

— 이상

역사를하노라고땅을파다가커다란돌을하나끄집어내어놓고보니도무지어디서인가본듯한생각이들게모양이생겼는데목도들이그것을메고나가더니어디갖다버리고온모양이길래좇아나가보니危險하기짝이없는큰길가더라.

그날밤에한소나기하였으니必是그돌이깨끗이씻겼을터인데그이튿날가보니까壁隝로간데온데없더라. 어떤돌이와서그돌을업어갔을까나는참이런괘씸한弱慮야말로어데같은怒를질었다.

「내가그다지사랑하던그대여내한平生에차마그대를잊을수없소이다. 내차례에못올사랑인줄은알면서도나혼자는꾸준히생각하리라. 자그러면내내어여쁘소서」

어떤돌이내얼굴을물끄러미치어다보는것같아서이런詩는그만찢어버리고싶더라

상단 메뉴 중 창 ▶ 문자 및 표 ▶ 문자 / 단락

본문 서식값(이전 페이지의 왼쪽 위부터 순서대로)

① 글꼴	KoPub바탕체L	KoPub돋움체L	KoPub바탕체L	KoPub바탕체L
② 글자크기	9pt	7.5pt	9.5pt	10pt
③ 글줄사이	21pt	15.5pt	20.5pt	22pt
④ 글자사이	0	0	-10	-5
⑤ 단락정렬방식	양끝정렬	양끝정렬	왼끝정렬	양끝정렬
⑥ 첫줄 들여쓰기	7mm	3mm	0mm	0mm
⑦ 단락 뒤 공백	0mm	0mm	2mm	4mm
글줄길이	100mm	52.5mm	85mm	95mm
평균 글줄 수	23줄	30줄	22줄	18줄

(3) 글이 가진 구조의 시각화

책에서 시각적 변화는 일관되어야 하며 어떤 경우에 무엇이 변화하는지 그 규칙을 독자가 쉽게 알아차릴 수 있어야 한다. 글자 또는 단어 단위로 불규칙적인 변화가 잦으면 독자는 어지러움과 혼란스러움을 느끼고 정도가 심한 경우 책 읽기를 포기하게 된다. 이미 귀에 못이 박이도록 들었겠지만 너무 많은 변화는 없는 것보다 못하다. 시각적 변화에 기능성과 당위성을 부여하고 싶다면 내용의 위계를 바탕으로 삼아야 한다. 쉽게 말해서 내용상으로 위계가 높으면 눈에 잘 보이게, 위계가 낮으면 그보다 눈에 덜 띄게 만든다는 뜻이다. 다만 이때 위계는 개별 의미의 중요도에 따라 단어 단위로 줄 게 아니라 내용의 구조적 틀을 따라 단락 단위로 주어야 함에 주의한다. 중요도는 구조에도 반영되어 있기 마련이다. 단어별로 변화를 주게 되면 서로 다른 간판으로 가득 찬 명동 한복판

1. 프로모션 개요

1) 초등학생을 위한 음악공연 무료체험 이벤트
여름 방학을 맞아 초등학생과 학부모를 대상으로 클래식 공연을
무료로 개최, 음악과 관련된 다양한 체험 이벤트 마련

2) 기간: 2011.07.13~2011.08.31
공연을 본 모든 고객에게 응모번호가 담긴 100% 당첨 응모권을
증정. 자사 웹사이트에 로그인하여 당첨 여부를 즉시 확인 가능

위계를 지키면서 적절히 강조하기

처럼 매 페이지가 변화무쌍해지기에 십상이다. 단어별로 강조해야 할 부분이 있다면 단락 단위로 위계를 정리한 뒤에 그 위계를 지키면서 최종적으로 변화를 주어야 한다.

위계를 드러내는 방법과 강조를 주는 방법은 비슷하지만 다르다. 그래서 변화를 준 항목 수가 비슷해도 시각화에 능숙한 디자이너가 만든 지면이 그렇지 않은 이가 만든 지면보다 체계적으로 보이는 것이다. 강조하고 싶다면 단순히 주변과 다르면 된다. 남들이 모두 '아니오'라고 말할 때 혼자 '예'라고 하면 돋보인다. 동그란 조약돌 사이에 풍파에 거칠게 깎인 모난 돌이 섞여 있으면 돋보인다. 까마귀 사이에 백로가 섞여 있으면 돋보인다. 그러나 그렇다고 해서 남과 나 사이에, 조약돌과 모난 돌 사이에, 까마귀와 백로 사이에 위계가 생겼다고 볼 수는 없다. 시각적 위계를 부여하려면 여러 종류의 다름 중에서도 '정도'의 다름을 주어야 한다. 한쪽은 진하고 다른 한쪽은 연하게, 한쪽은 크고 다른 한쪽은 작게, 한쪽은 굵고 다른 한쪽은 가늘게. 이런 식으로 표현하면 한쪽이 다른 한쪽에 비해 중요해 보이거나 덜 중요해 보인다.

모양이나 색은 개체 간의 차이를 표현할 수는 있지만 중요도를 표현하기는 어렵다.

진하기, 크기, 굵기 등은 개체 사이의 상대적인 중요도를 표현하는 데 효과적이다.

다시 한 번 말하지만 강조든 위계 표현이든 한 권의 책에서 일관되게 반복되어야 한다. 해바라기 사진을 보고 요리조리 뜯어보지 않아도 그것이 무엇인지 알 수 있는 것처럼 책을 읽으면서 이 표현이 무엇을 뜻하는지 읽는 이가 무의식중에 알아차릴 수 있도록 만들려고 노력해야 한다. 그러면 읽는 이는 여러분의 책이 비슷한 다른 책보다 읽기 쉽다고 느끼며, 독서 능률 역시 올라가게 된다.

인디자인에서는 단락스타일이라는 기능을 이용해 일관된 위계 표현을 효율적으로 할 수 있다. 스타일은 임의로 정한 글자의 속성값을 파일에 특정 이름으로 등록해 두었다가 필요할 때마다 클릭 한 번으로 적용할 수 있는 기능이다. 스타일을 적용한 모든 단락은 해당 스타일의 속성값이 수정되면 그 내용을 자동으로 반영한다. 자신의 책에 몇 개의 위계가 있고 각각이 얼마나 빈번하게 등장하는지 판단해 필요한 수만큼 단락 스타일을 만들도록 한다.

단락스타일 ▶ 문자스타일　　　　　　　　　　　　　　　　　　**6**
여러분의 책에 단 한 개 유형의 스타일만 사용할 수 있다면 그것은 단락스타일이어야 한다. 직업적인 디자이너 중에도 단락스타일과 문자스타일의 용도를 제대로 구분하지 못하는 경우가 종종 있다. 단락스타일 없이 문자스타일을 사용하는 것은 자고 일어난 뒤 세수도 하지 않고 화장을 하는 것과 다를 바 없다. 단락 단위로 지정하면 한 번에 적용될 수 있는 속성을 문자 단위로 지정하게 되면 작업 과정 역시 비효율적이 된다. 글자 단위로 달라지는 속성을 문자스타일로 만들기 전에 큰 단위의 단락과 글자 단위 속성을 단락스타일로 지정해야 함을 꼭 기억하자.

[기본 단락]은 페이지 패널의 A-마스터처럼
새 문서를 만들면 자동으로 만들어지는
스타일이다. 문서에 처음 글을 입력하면
[기본 단락]에 영향을 받는다.

새로 만든 단락스타일의 '기준' 항목이 [단락 스타일 없음]으로 선택되어
있는지 반드시 확인한다. 다른 스타일이 선택되어 있으면 그 스타일의
속성 변화에 직접적인 영향을 받게 된다.

단락스타일 만들기

문서에 불러온 글상자에서 한 단락을 선택(빠르게 네 번 클릭)한
뒤 글꼴, 글자크기, 글줄사이 등을 조정해 원하는 모습으로 바꾼
다. 상단 메뉴의 '창'에서 '스타일' ▶ '단락스타일'을 클릭해 패널
을 열고, 미리 조정해 둔 단락에 커서를 둔 뒤 패널 아래쪽에 위
치한 '새 스타일 만들기' 버튼을 클릭한다. 패널에 '단락 스타일
1'이라는 목록이 생기면 더블클릭해 연 뒤 스타일 이름을 원하는
것으로 바꾼다. 단락스타일을 새로 만들지 않고 초기값인 [기본
단락]을 그대로 사용하는 경우가 많은데, 되도록 스타일을 새로
만들어서 활용하길 권한다. 컴퓨터 등 작업 환경을 바꾸거나 프
로그램 환경설정이 바뀔 경우 [기본 단락]의 속성값이 임의로 바
뀔 수 있기 때문이다.

단락스타일 적용하기

이미 글을 문서에 불러왔다면, 스타일을 적용할 단락에 커서를
두고 단락스타일 패널에서 원하는 스타일을 클릭한다. 이후 불
러오는 모든 글에 특정 스타일이 자동으로 적용되길 원한다면
글을 불러오기 전에 단락스타일 패널에서 원하는 스타일을 클릭
해 둔다. 간혹 스타일을 적용했음에도 제대로 속성값이 반영되
지 않는 경우가 있다. 이때는 키보드의 Alt 키를 누른 채로 단락
스타일 패널에서 해당 스타일을 한 번 더 클릭한다.

단락스타일 수정하기

해당 스타일이 적용된 단락을 원하는 모습으로 수정한 뒤 단락
스타일 패널의 보조메뉴 ▶ '스타일 재정의'를 클릭한다. (키보드
단축키는 Alt + Shift + Ctrl + R이다.) 이와 동시에 그 스타일이
적용된 모든 단락에 바뀐 내용이 반영된다. 패널에서 스타일을
더블클릭해 연 뒤 왼쪽 메뉴에서 원하는 항목을 선택해 속성을
수정할 수도 있다. 이때 아래쪽의 '미리 보기'에 체크하면 스타일
이 수정된 상태를 문서에서 미리 확인할 수 있다.

단락스타일 삭제하기

스타일을 잘못 만들었거나 더는 사용하지 않는 경우 패널에서 해당 항목을 클릭하고 패널 아래쪽의 쓰레기통 모양 버튼을 클릭한다. 이때 그 스타일이 적용된 단락이 하나라도 있으면 '스타일 삭제' 경고창이 나타난다. 해당 단락에 다른 스타일을 적용할 것인지, 이 경우 무엇으로 바꿀 것인지 선택해야만 기존 항목이 삭제된다. 다른 스타일로 대치하지 않고 이미 부여한 서식만 유지하고 싶을 때는 '단락 스타일 없음'을 선택하고 '서식 유지'에 체크한다.

단락스타일 적용 취소하기

인디자인에 넣은 모든 글에는 자동으로 단락스타일이 적용된다. 만약 특정 단락이 스타일에 영향을 받지 않도록 설정하고 싶다면, 그 단락에 커서를 둔 뒤 단락스타일 패널의 보조메뉴에서 '스타일과 연결 끊기'를 선택한다.

단락이 아닌 글자 단위로 스타일 활용하기

단락에서 일부 글자를 매번 같은 방식으로 강조하고 싶다면 '문자스타일'이라는 기능을 사용할 수 있다. 스타일을 생성, 적용, 수정, 삭제할 때 단락에 커서를 두지 않고 글자 단위로 선택해야 한다는 부분을 제외하면 활용 방법은 모두 단락스타일의 경우와 동일하다. 문자스타일 패널은 상단 메뉴의 '창'에서 스타일 항목에서 열 수 있다. 단락스타일에는 글자 속성뿐 아니라 단락 정렬 방식, 들여쓰기, 탭, 단락 앞뒤 간격, 글머리번호 등 단락 단위로 부여하는 속성이 모두 포함되어 있다. 그러나 문자스타일에서는 글자크기와 글자사이, 글줄사이, 글자색 등 글자 단위로 부여하는 속성만 지정할 수 있다. 하나의 단락에는 하나의 단락스타일만 적용할 수 있으며, 단락 내 개별 글자에는 문자스타일을 추가로 적용할 수 있다. 두 스타일이 동시에 적용되었을 때 글자 속성은 문자스타일이 우선하며, 나머지 속성은 단락스타일에 따른다.

137

(4) 쪽배열표와 시각적 규칙에 따른 배치

매 페이지에 필요한 글과 이미지를 모두 넣었고, 내용의 구조가 잘 드러나면서도 글줄이 잘 읽히게 글의 모양새를 다듬었다면, 이제 글과 이미지의 흐름과 배치를 세심히 조정해야 한다. 순서상으로는 뒤쪽에 있지만, 이미지가 많고 글이 적은 책을 만들고 있다면 앞선 '(3) 글이 가진 구조의 시각화' 부분보다 이 부분에 더 주의를 기울여야 한다.

이미 우리는 쪽배열표를 만드는 단계에서 내용의 흐름뿐 아니라 시각적 흐름이 중요하며 그런 흐름을 만들려면 어떤 점을 유의해야 하는지 살폈다. 그러나 개별 이미지를 보면서 작업했다고 해도 쪽배열표에 펜으로 그리며 상상했을 때와 인디자인에서 해당 파일을 실제로 그 위치에 앉혔을 때 느낌이 완전히 같을 수는 없다. 마지막 판단은 인디자인 문서로 보기에 자연스러운지 여부로 해야 한다. 다만 쪽배열표를 완전히 무시해야 할 정도로 차이가 크다면, 이전 단계로 돌아가서 지면 계획을 다시 점검하는 것이 좋다. 이는 아직 여러분 안에 책의 최종 모습이 어떻겠다는 그림이 분명히 그려지지 않았다는 뜻이기 때문이다. 조급한 마음으로 인디자인을 붙들고 있어 봤자 흡족한 작업을 하기는 어렵다. 인디자인은 여러분이 상상한 것을 표현하기 위한 도구일 뿐 상상하는 일 자체에는 직접적인 도움이 되지 않는다. 편안한 마음으로 생각에 집중하려면, 생소한 도구보다는 여러분에게 익숙한 도구, 예를 들어 연필과 종이를 사용하는 편이 낫다.

전체 흐름이 자연스럽도록 인디자인에서 글과 이미지가 놓인

각 페이지 위치를 손본 뒤에는 시각적 규칙을 유의해 페이지별 배치를 시작한다. 작업 초기에 마스터페이지에 설정해 둔 가장자리 여백 선과 안내선은 고정된 법칙이 아니다. 실제로 글과 이미지를 넣어보니 기존의 안내선이 비효율적으로 느껴질 수도 있다. 이 경우 다시 마스터페이지로 이동해 가장자리 여백과 안내선을 적절한 값으로 수정하도록 한다. 다만, 시각적 규칙을 바꾸면 그때마다 전체 페이지를 일일이 교정해야 함에 유의한다. 본격적으로 배치를 시작할 때 시각적 규칙을 세심하게 손보는 것이 효율적이다.

지면의 완성도를 올리기 위해 이 단계부터는 개체뿐 아니라 개체를 둘러싸고 있는 여백을 눈여겨봐야 한다. 여백이 너무 많으면 지면이 휑해 보이고, 너무 적으면 갑갑해 보인다. 이미지들의 간격이 제멋대로 달라지면 지면이 정리되어 보이지 않고, 이미지와 글무리 사이가 너무 좁거나 넓어도 마찬가지이다. 이미지 사이 간격, 이미지와 이미지 설명과의 간격, 이미지와 본문과의 간격 등이 적정한지 그 값이 일관되게 적용되어 있는지 전반적으로 점검하길 권한다. 지면에서 여백은 군데군데 흩어져 있지 않도록 한쪽으로 잘 모아두어야 보기에도 좋고 기능적이다. 이는 여러분의 방을 정리하는 일과 별반 다르지 않다. 여러 가구를 듬성듬성 놓아두기보다 기능적으로 모아서 배치해야 방이 정돈되어 보인다. 온갖 책을 방바닥에 펼쳐놓기보다 일관된 규칙에 따라 잘 분류해서 쌓아두어야 보기에도 좋고 찾기에도 좋다.

인디자인에서는 여백을 정리하는 일을 돕기 위해 '정렬'이라는 기능을 제공한다. 원하는 지점과 간격값을 설정하고, 이를 기준

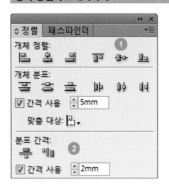

여러 개의 상자 정렬하기

상단 메뉴의 '창'에서 '개체 및 레이아웃' ▶ '정렬' 패널을 연다. 정렬 기능은 행 또는 열 단위로 순차 적용해야 하며, 행과 열에 동시 적용할 수 없다. 다시 말하면, 상자들의 좌우 간격과 상하 간격을 동시에 정렬하는 것은 불가능하다.

개체 정렬은 선택 항목에 따른 상대적 정렬 방식으로, 원하는 상자들을 선택한 뒤 원하는 아이콘을 클릭하면 된다. 분포 간격은 수치에 따른 절대적 정렬 방식으로, 원하는 상자들을 선택하고 '간격 사용' 입력창에 수치를 입력한 뒤 바로 위에 있는 아이콘을 클릭하면 된다.

상자를 페이지 중앙에 정렬하기

특정 상자를 페이지 중앙에 정렬하고 싶다면, 먼저 '정렬' 패널의 중간쯤에 있는 '맞춤 대상'을 '페이지에 정렬'로 수정한다. 원하는 상자를 선택한 뒤 '개체 정렬'에서 '수평 가운데 정렬'과 '수직 가운데 정렬'을 한 번씩 클릭하면 페이지 정중앙에 정렬된다. 이를 적용한 뒤에는 반드시 '맞춤 대상'을 '선택 항목에 정렬'로 되돌려 놓길 권한다.

여러 개의 상자를 정렬한 뒤 페이지 중앙에 정렬해야 한다면, 정렬이 끝난 상자들을 그룹화한 뒤 위의 과정을 수행한다. 그룹화는 여러 개체를 하나의 개체처럼 인식하게 하는 기능으로 상단 메뉴의 '개체' ▶ '그룹'을 클릭하면 적용된다.

상자의 배치 순서 바꾸기

특정 상자를 다른 상자의 앞쪽이나 뒤쪽으로 옮겨야 할 때는 상자를 선택한 뒤 상단 메뉴의 '개체' 또는 마우스 오른쪽 버튼을 누른다. '배치' 항목에서 맨 앞, 앞, 뒤, 맨 뒤로 상자 위치를 조정할 수 있다.

으로 여러 개체를 일정한 간격으로 정렬할 수 있는 기능이다. 페이지나 판면 크기를 기준으로 한 개체의 위치를 절댓값 혹은 상댓값으로 조정할 수도 있다.

주의할 것은 지면을 정리하는 과정에서 이미지의 가로세로 비율을 임의로 변경하지 않아야 한다는 점이다. 글상자는 글이 잘 읽히는 범위 내에서 글줄 수(글상자의 세로 길이)나 글줄길이(글상자의 가로 길이)를 조정할 수 있다. 이미지 역시 작품이 아닌 이상 이미지상자 크기를 조정하면서 일정 부분만 보이도록 사용할 수 있다. 그러나 이미지 자체의 비율을 조정해 원본을 왜곡해서는 안 된다. 방에 자리가 없다고 해서 책상이나 책장을 부수면서까지 쑤셔 넣을 수는 없는 법이다.

적정한 개체 간격

본문의 단 간격, 이미지와 이미지 간격, 이미지와 본문 간격, 이미지와 관련 설명 간격 등 책 안에는 무수하게 많은 개체 간격이 존재한다. 이들에 적정한 값을 부여한다는 것은 입문자에게 그리 쉬운 일은 아니다. 그러나 한 가지만 기억하면 훨씬 답을 찾기 쉬워진다. 모든 간격은 관계에 기반을 둔다는 사실이다.

본문을 다단으로 구성할 때 단 간격은 글줄사이보다 조금 넓으면 된다. 그보다 좁으면 단이 연결되어 보이고 너무 넓으면 단과 단의 연결성이 떨어져 보인다. 이미지와 본문, 이미지와 설명 간격 역시 마찬가지이다. 다만 좌우가 아닌 상하 간격은 글줄사이와 같거나 조금 좁아도 관계없다. 이미지와 이미지 간격은 의도에 따라 다르다. 이미지 간 연결성이 깊다면 간격을 아예 주지 않아도 괜찮고, 연결성이 조금 떨어지지만 가깝게 배치해야만 한다면 간격을 주어야 한다. 그렇다고 무조건 넓은 값을 설정하는 과감함은 접어두자. 1-2mm로도 충분하다. 책에서 1mm는 절대 작은 수치가 아니다. 물론 디자인적인 의도가 있다면 그 이상을 주어도 무방하며 연결성이 현저히 떨어진다면 배치 자체를 바꾸는 방향을 고려한다.

이미지 원본 비율 되돌리기

도구 패널에서 검정색 화살표를 선택하고 이미지상자를 더블클릭하면 상자가 아닌 이미지가 선택된다. 이때 위쪽에 있는 가로로 긴 컨트롤 패널에서 이미지의 왜곡 여부를 확인할 수 있다. 위아래 항목값이 동일하지 않은 경우 이미지가 왜곡되었다는 뜻이며, 어느 한쪽을 다른 쪽에 맞추어 동일하게 수정해야 한다. 이미지의 왜곡 여부는 프리플라이트 기능을 이용해 일괄 확인이 가능하다. (171쪽 참고)

이미지 앞쪽이나 뒤쪽에 글 흐르지 않게 하기

글상자 앞이나 뒤에 이미지상자를 놓으면 글이 가려지거나 이미지 위로 글이 흐르게 된다. 상자가 서로 겹치지 않도록 일일이 글상자 크기를 조정할 수도 있지만, '텍스트 감싸기' 기능을 사용하면 좀 더 수월하게 문제를 해결할 수 있다. 이미지상자를 선택한 뒤 상단 메뉴 '창' ▶ '텍스트 감싸기' 패널을 열어 왼쪽에서 두 번째 아이콘을 선택하면 이미지상자와 겹친 부분을 피해서 글이 흐르게 된다. 상하좌우 수치를 입력하면 그만큼 이미지상자 주위로 더 넓게 글이 흐르지 않게 된다. 이미지와 글을 나란히 놓을 때는 글줄사이보다 이미지와 글 간격을 넓게 설정해야 보기 좋다.

특정 글상자의 텍스트 감싸기 무시하기

이미지상자에 텍스트 감싸기 기능이 설정되어 있더라도 특정 글상자는 영향받지 않게 만들 수 있다. 원하는 글상자를 선택하고 마우스 오른쪽 버튼을 클릭하면 '텍스트 프레임 옵션'이 있다. 대화창의 맨 아래쪽에 있는 '텍스트 감싸기 무시'에 체크하면 이후부터 그 글상자는 해당 기능에 영향받지 않는다.

글상자 안쪽 여백 설정하기

문서에 가장자리 여백을 만들듯 글상자 안에도 가장자리 여백을 줄 수 있다. '텍스트 프레임 옵션'에서 '인세트 간격'을 설정하면 상자 테두리로부터 그 값만큼 공간을 비우고 남은 면적에 글이 표시된다.

문서 화면 확대·축소하기

작업 중인 문서의 크기를 확대하거나 축소하고 싶다면, 키보드에서 Ctrl 키와 + 또는 -키를 누른다. 화면에 문서의 펼침쪽을 온전히 표시하고 싶다면 Ctrl과 Alt, 숫자 0을 함께 누른다.

일반적으로 사람들이 시각적 규칙을 부여할 때 가장 보편적으로 사용하는 도구는 색이다. 그간 특별히 언급하지 않은 이유는 여러분 모두가 그 방식이 얼마나 효과적인지 알고 있고 말하지 않아도 우선적으로 선택하기 때문이다. 미국에서 전화번호부에서 인명 부분과 업종별 상호명 부분을 흰색과 노란색으로 구분하는 예가 대표적이다. 그러나 색은 의도한 대로 구현하기에 굉장히 까다로운 요소이다. 출력이나 인쇄는 여러 물감을 하나로 섞어서 종이에 칠하는 방식이 아니라 청록·자홍·노랑·검정(Cyan, Magenta, Yellow, blacK) 네 가지 물감을 순서대로 종이에 묻혀서 모든 색을 표현하는 방식이다. 필요할 때마다 색을 만들어서 쓰게 되면, 화면으로 보기에는 비슷해도 각각의 혼합비율이 조금씩 달라서 최종 인쇄된 색 역시 서로 다를 수 있다. 게다가 매번 개체에 적용할 색을 만들어서 적용하는 일은 상당히 번거로운 일이다.

인디자인의 '색상 견본'은 단락스타일과 비슷한 기능으로 특정 색을 견본으로 등록해 사용할 수 있는 패널이다. 견본으로 등록한 색은 서로 다른 개체에 반복해서 적용할 수 있으며, 이를 적용한 모든 개체의 색은 견본값만 수정해 일괄 교체할 수 있다. 최종 출력된 색이 화면에서 보던 색과 다를 수는 있으나 이때에도 모든 개체에 적용된 색의 혼합비율은 동일하므로, 인쇄 과정에서 문제가 없다면, 색이 제각기 바뀔 염려는 없다. 인디자인에서 색을 적용하는 방법에는 여러 가지가 있다. 그러나 책을 만들 때는 반드시 색상 견본 패널이라는 하나의 도구로써 색을 지정하길 권한다.

색은 사용했을 때 효과적이지만 작업에 그만큼 많은 변수를

초래한다. 그러니 많은 색을 쓰기보다 적은 색을 꼭 필요한 부분에 계획적으로, 의도적으로 써야 한다. 색상을 바꾸기보다는 색조 곧 진하기를 바꾸는 편을 고려하고, 무조건 눈에 잘 띄는 색보다는 의도에 맞으면서도 지면에 넣은 이미지와 잘 어우러지는 색을 선택하도록 한다. 어떤 색이 이미지와 잘 어울리는지 잘 모르겠다면 색을 적용할 개체를 선택하고 이미지에서 원하는 색이 있는 부분을 스포이트 도구로 클릭한다. 그 색이 개체에 적용될 것이다. 색상 견본을 통하지 않고 색을 적용한 경우 반드시 해당 색을 견본으로 등록해 비슷해 보이는 다른 색을 또 만드는 일이 없도록 해야 한다.

8 **모니터 캘리브레이션**

모니터에서 빛으로 색을 구현하는 방식과 종이에 잉크로 색을 구현하는 방식은 다르다. 이를 차치하더라도 화면에 보이는 색은 모니터별로 편차가 크므로 자신이 눈으로 보고 선택한 색이 종이에 그대로 출력될 것으로 생각하면 곤란하다. 전문가는 보통 작업용 컴퓨터와 거래처의 출력 및 인쇄 장비 간에 일관된 색을 구현할 수 있도록 캘리브레이션이라는 교정 작업을 거치거나 청·적·황·먹 혼합비율에 따라 색을 인쇄해 놓은 CMYK 견본집을 보며 원하는 색을 수치로 입력해서 만들어 쓴다. 그러나 책 만들기를 전문으로 하지 않으면서 이런 방식을 따르기는 어렵다. 비교적 손쉬우면서도 효과적인 방법은 이미지를 한두 장 백지에 컬러 레이저프린터로 출력한 뒤 화면과 출력물을 비교하며 모니터 색상을 교정하는 것이다. 개별 색을 바꾸라는 뜻이 아니라 모니터 자체의 밝기나 대비를 조정하듯 색상을 손보라는 뜻이다. (윈도7의 경우, 제어판의 디스플레이 항목에 '색 보정'이라는 소항목이 있다.) 자신이 색에 크게 민감하지 않고 컴퓨터를 잘 다루지 못한다면 여기서 힘을 뺄 필요는 없다. 색 교정을 하지 않아도 책을 만드는 데 큰 무리는 없다. 이 부분을 본문이 아니라 TIP으로 다루는 것은 그 때문이다.

색상 견본 등록하고 수정하기

패널 이름만 봐서는 색을 지정할 때 '색상' 패널을 써야 할 것 같지만 문서에서 색을 통일성 있게 활용하기 위해서는 '색상 견본' 패널을 써야 한다. 패널에 원하는 색이 없을 때는 기본으로 등록되어 있는 견본 중에서 사용하지 않은 것을 수정해서 쓸 수도 있고 아예 새롭게 견본을 만들어 쓸 수도 있다. 기존 것을 수정해서 쓰려면 해당 견본을 더블클릭해 연 뒤 대화창에 나오는 녹청, 자홍, 노랑, 검정 등 네 가지 색상 슬라이드바를 움직여 원하는 색을 만든 뒤 '확인'을 누르면 된다. 새로운 견본을 만들려면 패널에서 기존 견본 가운데 하나를 선택한 뒤 패널의 오른쪽 상단에 있는 보조메뉴(■)에서 '새 색상 견본'을 클릭한다. 대화창이 뜨면 앞에 경우와 마찬가지 방식으로 원하는 색을 만든 뒤 확인을 누른다. 패널에 등록된 견본들은 기본적으로 인쇄하는 데 문제가 없도록 CMYK 모드로 설정되어 있다. RGB 값의 색을 등록할 때는 색상 모드를 RGB로 바꾸어 원하는 색을 입력한 뒤 다시 CMYK로 모드를 변경하면 된다.

상자 또는 글자에 색상 적용하기

개체에 색을 적용하는 방법은 단순하다. 원하는 상자나 문자 등을 선택한 뒤 패널에서 원하는 견본을 클릭하는 것이다. 개체의 면이 아닌 테두리에 색을 적용하고 싶다면 패널 왼쪽 상단에 있는 아이콘에서 테두리 모양을 선택한다. 다시 면에 색을 적용해야 한다면 원래대로 아이콘의 순서를 되돌리면 된다. 테두리의 두께와 스타일은 상단 메뉴의 '창' ▶ '획' 패널에서 조정할 수 있다. 색상 견본을 개체나 글자에 적용한 뒤 색을 수정하려면 개체가 아닌 해당 견본을 조정해 일괄 수정해야 하는 점에 유의한다.

지면 전체에 바탕 색상 적용하기

문서에서 지면 전체에 바탕색을 넣고 싶다면 지면 크기만 한 이미지상자를 그린 뒤 그 상자에 원하는 색상 견본을 적용하면 된다. 이 상자는 배치상 맨 뒤에 있어야 다른 개체를 가리지 않는다. 배치 순서를 바꾸려면 해당 상자를 클릭해 마우스 오른쪽 버튼으로 팝업 메뉴를 띄운 뒤 '배치' ▶ '맨 뒤로 보내기'를 선택한다. 이때 많은 양의 페이지에 바탕색을 넣어야 한다면, 작업 쪽마다 상자를 넣기보다 마스터페이지를 활용하는 것이 효율적이다.

Adobe Color CC 참고하기

두 가지 이상의 색을 서로 잘 어울리게 배치하는 일은 그리 녹록하지 않다. Adobe Color CC(color.adobe.com)는 어도비사가 운영하는 사이트로 전 세계 사람들이 등록한 다양한 배색표를 살펴볼 수 있을 뿐더러 특정 이미지를 업로드해 그 안에 있는 색으로 다양한 배색표를 만들어 볼 수도 있다.

3 펼침면 원고 편집하기

책을 만드는 과정은 글과 레이아웃을 다루는 과정이다. 이 중 글과 연관된 영역을 소위 '편집'이라 하고, 레이아웃과 연관된 영역을 소위 '디자인'이라 부른다. 용어상으로는 구분되지만 사실 편집과 디자인을 명확히 구분하는 일은 무의미하다. 편집할 때도 디자인을 염두에 둬야 하고, 디자인할 때도 편집을 고려해야 하기 때문이다. 둘의 협업이 제대로 이뤄지지 않으면 책이 알맞은 꼴을 갖추지 못한다. 인디자인으로 레이아웃을 잡은 펼침면 원고를 편집한다는 말은 글과 레이아웃 영역을 구분하지 않고 원고를 다듬는다는 뜻이다. 목적은 단 하나, 좀 더 나은 책을 만들기 위함이다.

펼침면 원고를 편집할 때는 우선 책의 쪽수가 16의 배수인지 확인한다. 앞에서 설명했듯 16쪽이 책을 인쇄하는 기본 단위이기 때문이다. 집에서 소형 프린터로 출력할 때는 종이 한 장에 1쪽이 찍혀 나오지만, 대형 인쇄기로 책을 인쇄할 때는 커다란 종이 한 면에 16쪽이 한꺼번에 찍혀 나온다. 종이 낭비를 줄이기 위해서는 책의 쪽수가 16의 배수 단위로 딱 떨어져야 가장 이상적이다. 불가피할 경우 8의 배수, 최소 4의 배수로는 맞춰야 종이 낭비와 제작 단가 상승을 막을 수 있다. 예를 들어 인디자인에서 작업한 페이지가 18쪽에서 끝났다면, 2쪽을 줄여 16쪽으로 만들거나 2쪽을 늘여 20쪽으로 만들 수 있다. 쪽수를 줄이려면 글을 줄이거나 이미지의 수와 크기를 줄이고, 반대로 쪽수를 늘리려면 글을 보완하

거나 이미지 수를 늘린다. 한두 권 정도만 '디지털 출력'해 '무선제본'할 계획이라면 2의 배수 곧 2쪽 단위로 페이지를 조정해도 무방하다. 중철제본이나 실제본하는 경우에는 펼침면 단위로 출력하게 되므로 최소 4의 배수로 조정해야 한다.

글 위주로 흐르는 책에서 각 장의 마지막 쪽에 들어가는 글의 양은 최소 세 줄 이상이 되도록 주의한다. 지면의 맨 뒤에 달랑 한 줄만 들어간 채 장이 끝나버리면 지면에 여백이 지나치게 많아 휑한 느낌을 준다. 이럴 때는 앞쪽에서 적절히 행갈이를 해서 두세 줄이 더 뒤로 넘어가도록 조정하거나, 문장을 다듬어서 아예 뒤쪽으로 글이 넘어가지 않게 할 수 있다. 매 단락의 마지막 글줄이 한두 글자만 남은 경우도 자리가 모자라서 넘친 듯한 어색한 인상을 주므로 문장을 손봐서 조정해야 한다.

아울러 맞춤법과 띄어쓰기가 틀린 곳은 없는지, 맨 처음 자신이 세운 편집 원칙이 통일성 있게 적용되었는지 다시 한 번 점검한다. 이때도 화면 교정에 그치지 말고 반드시 출력해서 처음부터 끝까지 꼼꼼하게 살펴봐야 한다. 1차적으로 모든 작업을 마치면 주변 사람에게 원고를 보이고, 그의 의견을 원고에 적절히 반영한다. 이런 과정을 반복하면서 책의 완성도가 점점 높아진다.

제목 확정, 머리글 작성, 지은이 소개글 작성 등도 편집 단계에서 할 일이다. 제목은 표지와 함께 책의 인상을 좌우하므로 신중하게 결정한다. 제목을 정할 때는 여러분 책의 목적, 주제, 키워드, 느낌, 독자층 등을 빈 종이에 적고 다양하게 조합해 본다. 이런 조합을 수십 개, 수백 개씩 만들다 보면 느낌이 오는 제목을 만날 수

있다. 평소에 인터넷서점을 둘러보며 잘 지은 제목을 뽑아 파일로 정리해 두면 참고하기에 좋다. 이때 책의 제목 글자가 표지에서 어떻게 표현되어 있는지도 눈여겨보도록 한다. 제목 글자 수가 너무 많거나 애매하게 적으면 지면을 보기 좋게 디자인하기 어렵다. 마음에 드는 표지가 있어 그 레이아웃을 자신의 책에 적용해 보고 싶다면, 제목 역시 그 책의 것과 글자 수를 비슷하게 맞춰야 한다.

9 화면용 PDF 파일 변환

펼침면 원고를 점검하거나 확인할 때는 화면용 PDF 파일을 이용하면 편리하다. PDF 파일은 용량이 작아서 손쉽게 메일에 첨부할 수 있고, 컴퓨터뿐 아니라 스마트폰에서도 확인할 수 있다. 용량을 줄이기 위해 이미지 해상도를 임의로 떨어뜨리므로 조금만 확대해도 이미지가 깨져 보일 수 있다.

1. 상단 메뉴에서 파일▶Adobe PDF 사전 설정▶'최소 파일 크기'를 선택한다.

2. 대화창에서 신규 파일의 이름과 저장 경로를 입력한 뒤 확인 버튼을 누른다.

3. 'Adobe PDF 내보내기 대화창'의 왼쪽 탭▶일반에서 페이지 범위를 '모두'로 선택하고 바로 아래 있는 '스프레드'에 체크한다. 창 하단의 내보내기 버튼을 누른다.

4 표지 디자인

(1) 표지용 새 문서 생성

내지 작업이 어느 정도 마무리되었다면 표지를 만들어야 한다. 내지는 글과 이미지로 만든 요리이고, 표지는 요리를 담아내는 그릇이다. 표지는 책의 쪽번호를 매기는 데 포함되지 않으며 작업물의 크기도 내지와 다르다. 아무 책이나 한 권 꺼내서 표지가 위로 보이게 펼쳐 보라. 앞표지만 보면 내지와 동일한 크기로 보이지만 사실 표지는 책 전체를 감싸고 있기 때문에 내지보다 가로 길이가 훨씬 길다. 이 때문에 표지 파일은 내지 파일과 별개로 만드는 것이 일반적이다.

인디자인에서 표지용 새 문서를 만드는 방법은 내지의 경우와 비슷하다. 다만 여러 장의 종이를 묶는 형식이 아니므로 '페이지 마주보기' 체크를 해제하고, 가로길이는 앞표지와 책등과 뒤표지를 모두 더한 값으로 입력한다. 일반 단행본처럼 앞날개(앞표지에 연결되어 책 안쪽으로 접힌 부분)나 뒷날개(뒤표지에 연결되어 책 안쪽으로 접힌 부분)를 넣을 수도 있으나 이 경우 가로 길이가 너무 길어져 대개 규격 용지로 출력을 할 수 없다. 디지털 출력을 할 예정이라면 표지 날개를 넣지 않길 권하고, 인쇄를 한다면 시도해 볼 만하다. 앞서 언급했듯이 인쇄를 할 때는 일정한 규격으로 자르기 이전의 상태, 전지 또는 그 반절 크기를 그대로 사용하기 때문이다. 날개는 너무 좁으면 바깥쪽으로 펼쳐지기 쉬워 책을 펼쳤다

접을 때 불편하며 정보를 넣기에도 공간이 애매하다. 이 때문에 보통 90-100mm 너비로 사용한다. 더 넓게 줄 수도 있으나 문서 크기가 커질수록 같은 공간에 인쇄할 수 있는 표지 수는 줄어들므로 비용 대비 효과를 잘 따져서 결정해야 한다.

책등은 16쪽 기준으로 1.5mm 정도로 계산하지만 어떤 종이를 사용하느냐에 따라 값이 1mm 이상 달라질 수도 있다. 1-2mm 오차는 뭔가 잘못되었다는 것을 누구나 단박에 알아챌 만큼 굉장한 차이는 아니지만, 표지 디자인에 따라서 오류가 두드러져 보일 수도 있고 전체적인 만듦새가 어설퍼 보일 수도 있다. 책

앞뒤날개가 있는 총 5면 구성의
책 표지(위)와, 앞뒤표지와 책등만으로
이루어진 총 3면 구성의 책 표지(아래)

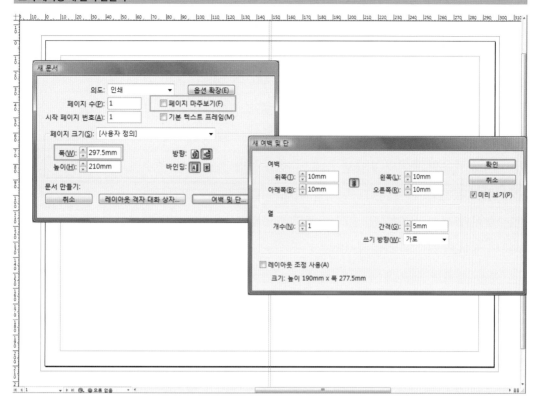

표지용 항목값 입력하기

내지를 만들 때와 마찬가지로 표지를 만들 때도 상단 메뉴의 '파일' SpoqaHanSans '새로 만들기' ▶ '문서'를 선택한다. 페이지 크기는 내지와 동일한 값으로 입력한 뒤 폭 항목만 '내지 폭×2+책등 너비(+날개 폭×2)'값으로 수정한다. 예시 화면의 경우 내지 크기를 A5(148×210mm)로 설정하고 16쪽 날개 없는 책으로 가정해 폭을 '148×2+1.5=297.5'로 입력했다. 표지 여백은 개체가 재단선에 너무 가깝게 놓이지 않도록 상하좌우 모두 10mm 정도로 두고 작업하면 무리 없다.

안내선으로 책등 표시하기

앞의 과정으로 만든 표지용 문서는 가로로 긴 단면 형태이다. 이 상태로는 앞표지와 책등, 뒤표지를 구분하기 어려우므로 안내선으로 각 구역을 표시하도록 한다.

왼쪽 줄자에서 세로로 긴 안내선을 드래그해 클릭한 뒤 상단 컨트롤 패널의 X 항목에 '내지 폭'값(예: 148)을 입력한다. 다시 하나를 더 드래그한 뒤 X 항목에 '내지 폭+책등 너비'값(예: 148+1.5)을 입력한다. 책등을 기준으로 왼쪽이 뒤표지이고 오른쪽이 앞표지이다.

등을 정확히 맞추고 싶다면 내지로 쓸 종이를 한 장 미리 구입해서 책 쪽수만큼 접은 뒤에 자로 두께를 재는 것이 가장 좋다. 여기에 표지와 내지를 붙이기 위해 바르는 본드 두께 0.5mm를 더하면 거의 어긋남이 없다. 중철제본이나 실제본을 할 예정이라면 책등 너비를 주지 않거나 0.5mm 정도만 주어도 무방하다.

만약 종이를 미리 구입할 수 없다면 집에 있는 책 중에서 본인이 내지로 사용할 종이와 비슷한 느낌인 것을 골라 자신의 책 쪽수만큼 집어 두께를 잰 뒤 본드 두께를 더해서 활용한다. 그러나 이때는 오차가 생길 수 있음을 고려해 책등과 앞뒤 표지가 명확히 구분되는 표현은 되도록 피해야 한다.

또한 표지의 왼쪽과 오른쪽 재단선과 그에 들어가는 주요한 개체 사이에 10mm 이상 충분한 여유를 줘야 한다. 표지로 내지를 감쌀 때 별다른 언급이 없으면 제본 담당자는 앞표지의 오른쪽 재단선이 아니라 책등 가운데를 기준으로 내지를 감싼다. 16쪽처럼 얇은 소책자를 만들 때는 제작 여건상 선택의 여지가 없기도 하고 둘 사이의 차이를 크게 느끼기도 어려우니 무리해서 기준 위치

10 앞표지의 중심

처음 인디자인으로 작업하는 경우, 표지 전체에 적용한 가장자리 여백 때문에 앞표지와 뒤표지의 중심을 헷갈리기 쉽다. 작업 화면에서 재단선은 검정색으로, 가장자리 여백 선은 보라색으로 나타난다. 표지에 개체를 배치할 때는 책등 경계선과 검정색 선 기준으로 작업해야 중심이 왼쪽이나 오른쪽으로 치우치지 않는다. 다만 글자처럼 절대 잘려나가서는 안 되는 개체는 보라색 선 안쪽에 배치해야 함에 유의한다.

를 바꿀 필요는 없다. 그러나 원리를 알고 있어야 나중에 두꺼운 책을 만들 때 실수를 줄일 수 있다. 책등 가운데가 중심일 때 책등 오차가 생기면 전체 표지의 양끝, 즉 앞표지의 오른쪽 부분과 뒤표지의 왼쪽 부분이 그만큼 당겨지거나 밀리게 된다. 표지 영역이 재단선보다 바깥으로 밀려서 표지 일부가 잘릴 경우 개체와 재단선 사이에 충분한 여유가 없으면 개체까지 잘려 나가게 된다. 바탕이 잘린 책은 만든 이의 속은 상해도 남들 눈에는 별 문제 없어 보이지만 개체가 잘려나간 경우에는 그 양이 적다고 해도 뭔가 큰 문제가 있는 것처럼 보인다.

(2) 내용을 반영하는 표지

사람들이 서점에서 책을 고를 때 가장 먼저 보게 되는 것은 표지이다. 보는 이는 일단 표지를 보고 내용을 더 살필지 말지를 결정한다. 표지에는 이 책이 어떤 내용을 담고 있는지, 어떤 분위기인지, 어떤 사람이 썼는지 등 다양한 정보가 집약되어 있기 때문이다. 여러분은 수많은 책 사이에서 누군가의 선택을 기다리며 경쟁하는 책을 만드는 것이 아니므로 눈길을 사로잡는 강렬하고 자극적인 표지를 만들 필요는 없다. 그러나 아무런 고민 없이 종이에 제목만 적어 넣는 것 역시 여러분 책에 대한 예의가 아니다. 오랜 시간 공들여 원고를 준비하고 생소한 프로그램과 지식을 새로 배워가면서까지 어렵사리 디자인했는데, 그 얼굴에 해당하는 표지를 회사 문건 표지 만들 듯 뚝딱 해치운다는 건 그동안의 열정을 무색하

유어마인드와 알라딘 서점의 웹사이트. 판매 중인 책의 기본정보,
표지와 내지 일부를 볼 수 있다.

게 한다. 여러분은 이미 책을 만드는 동안 '이 책의 표지는 어떤 모습이면 좋겠다.' '저런 책과 비슷한 인상이면 좋겠다.' '이 이미지는 표지용으로 쓰면 좋겠다.'와 같은 생각을 순간순간 해 왔을 것이다. 이제는 책의 제목과 함께 그 생각들을 전부 종이에 옮겨 보도록 한다. 표지를 어떻게 만들어야 할지 여전히 감이 잡히지 않거나 막막한 느낌이 든다면 북소사이어티, 유어마인드 등의 독립출판서점과 교보문고, 알라딘 등 대형서점 웹사이트에 접속해서 비슷한 주제의 책을 검색해 보면 도움이 된다.

일반적인 단행본 앞표지에는 책의 제목, 지은이 이름, 출판사 이름이 꼭 들어가야 하며 그 외 책의 부제나 인상적인 문구, 관련 이미지 등을 넣을 수 있다. 16쪽 정도의 소책자는 두께가 얇아서 책등에 별다른 정보를 넣기 어려우나 글자를 적을 만한 공간이 충분하다면 앞표지에 넣었던 책 제목과 지은이 이름, 출판사 이름을 책등에도 적어야 한다. 이는 책이 책장에 꽂혀 있는 상태에서도 어떤 책인지 알 수 있게 하기 위함이다. 뒤표지에는 책값과 ISBN과 바코드를 넣으며 추천사나 뽑음글처럼 보는 이에게 호감을 주는 책 관련 정보를 함께 넣기도 한다. '나만의 책'을 만들 때는 출판사 이름, 책값, ISBN, 바코드 등은 제외하고 나머지 요소로만 표지를 구성하면 된다.

한편 표지를 만들 때 앞표지만 붙들고 있어서는 곤란하다. 표지는 앞표지로만 존재하는 것이 아니기 때문이다. 가장 간단한 방법은 앞표지에 주요한 이미지와 제목을 넣고 뒤표지에는 본문의 뽑음글이나 추천사 등을 넣는 것이다. 표지 전체에 바탕색을 넣거

나 의도적으로 뒤표지 전체를 깔끔하게 비울 수도 있다. 앞표지에서 책등으로, 그에서 다시 뒤표지로 이어지는 흐름에 집중하면 기존과 다른 재미있는 안이 나오기도 한다. 사람의 앞모습과 뒷모습, 버스가 달리는 장면과 버스를 기다리고 있는 사람들 장면, 앞표지와 뒤표지 전체를 연결하는 풍경 이미지 등 표현 소재와 방법은 무궁무진하다. 다만 어떤 방식이든 책의 내용과 동떨어져서는 안 된다. 시각적으로 흥미롭더라도 본문에 담은 내용과 상반되거나 어긋난 표현은 아깝더라도 털어내야 한다.

11 출력 상태 미리보기

문서에 글과 이미지를 배치하다 보면 지금 작업한 페이지가 실제 인쇄되었을 때 어떻게 보일지 사뭇 궁금해진다. 가장자리 여백 선이나 상자 표시 선 등을 개별적으로 숨긴 상태에서 작업할 수도 있지만, 이 경우 자신도 모르는 사이에 빈 상자를 문서에 여러 개 만들게 되거나 개체의 위치나 개체 간 간격을 정확히 조정하기 어렵게 된다. '출력 상태 미리보기'는 이런 불편을 해소해 주는 좋은 도구이다. 평소에는 표준 작업 화면을 그대로 유지하면서 이따금 미리보기를 통해 최종 출력 상태를 가늠하고 작업 상태를 검토해 보는 습관을 들여 나가도록 한다.

'출력 상태 미리보기'는 왼쪽 도구 패널의 맨 아래쪽 아이콘을 누르거나, 상단 메뉴의 '보기'▶ '화면 모드' ▶ '미리보기'를 선택해 실행한다. 표준 작업 화면으로 되돌리려면 같은 경로에서 '표준'을 선택한다. 가장자리 여백 선과 상자 표시 선은 상단 메뉴의 '보기'에서 '격자 및 안내선' 또는 '기타' 항목에서 표시할지 여부를 선택할 수 있다.

4

출력 제본하기

종이책,
어디서 어떻게 만들까

1 출력 전에 점검할 내용

내지와 표지 작업을 마쳤다고 마음을 놓기는 아직 이르다. 종이책은 두 손으로 결과물을 쥐게 되는 순간까지 방심할 수 없는 매체이다. 한 번의 실수가 바로 재출력, 곧 비용으로 직결되기 때문이다. 여기서 제시하는 항목은 출력소에 파일을 가지고 가기 전에 반드시 점검해야 하는 내용이다. 하나하나 꼼꼼히 확인해 사전에 오류를 모두 잡기 바란다.

(1) 재단 여분

내지와 표지는 여러분이 설정한 판형과 동일한 크기의 종이에 바로 출력되는 것이 아니라 반드시 그보다 큰 규격 용지에 앉혀서 출력된다. A4나 A3 등 규격에 딱 맞춰서 작업했으니 해당 용지에 그대로 출력하면 된다고 생각하겠지만, 그렇게 인쇄하면 프린터 마진(프린터로 출력할 때 잉크가 묻지 않는 가장자리 부분) 때문에 주위에 의도치 않은 흰색 테두리가 생긴다. 게다가 복사용지가 아닌 이상 출력소에서 보유한 인쇄용지는 대개 국4절이나 A3 규격이다. (인쇄소에서는 필요한 수량만큼 전지나 반절 크기를 주문해 사용한다.) 크기가 큰 용지에 파일을 출력하면 반드시 제 크기로 재단해야 하므로 주변에 재단선을 표시할 여분도 필요하다. 최종 출력하는 용지 규격보다 상하좌우 10mm 이상 책 크기가 작아야 하는 이유는 이 때문이다.

여기서 하나 더 기억해야 하는 것이 바로 재단 여분이다. 출력소나 인쇄소에서는 인쇄물을 일일이 손으로 자르지 않고 기계로 자른다. 이때 약간씩 밀리는 부분이 생긴다. 손으로 일일이 자른다고 해도 1mm의 오차도 없이 모든 면을 완전히 같은 크기로 자르는 것은 불가능에 가깝다. 또한 프린터 출력은 인쇄보다 양면 인쇄를 할 때 앞뒤 면이 어긋나는 오차 범위가 조금 더 크다. 그러다 보니 앞면에 맞추어 재단하면 뒷면이, 뒷면에 맞추어 재단하면 앞면이 맞지 않게 된다. 상하좌우 재단선에 걸치게 바탕색이나 이미지를 넣었다면 그 면이 어느 한쪽으로 쏠리면서 인쇄되지 않은 부분이 하얀 선으로 불규칙하게 나타날 것이다. 이런 오류는 보는 이에게 책이 뭔가 잘못되었다는 인상을 주고 전체 완성도를 떨어트린다. 재

온라인 출력업체는 보통 A5 크기의
내지를 국4절 용지에 네 면씩 출력한다.

단 여분은 이를 보완하기 위한 용도이다. 양면 인쇄 오차를 줄이지는 못하지만 그런 오차가 생겼을 때 눈에 확연히 띄지 않도록 재단선 바깥으로 바탕색이나 이미지를 약 3-5mm 연장하는 것이다.

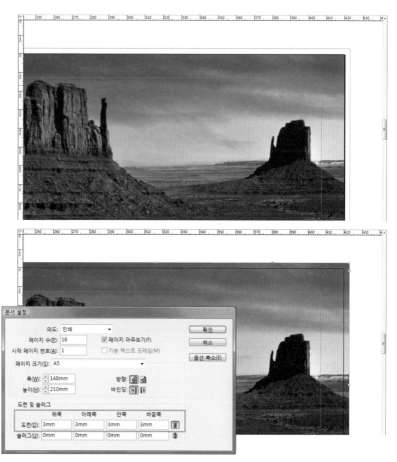

'문서 설정' 대화창과 붉은 안내선에 맞춰 재단 여분을 준 모습. 이미지상자를 키우기만 해서는 안 되며 반드시 재단선과 붉은색 선 사이에 이미지를 채워야 한다.

표지와 내지에 재단선에 걸쳐 놓은 이미지나 바탕색을 하나라도 넣었다면 지금부터 재단 여분을 주는 작업을 해야 한다. 표지와 내지 파일을 열고 상단 메뉴 파일에서 '문서 설정'을 누른다. 대화창이 나타나면 도련 항목에 상하좌우 모두 3mm를 입력하고 확인을 누른다. 도련은 종이를 재단하는 일을 뜻하며 여기 입력한 값이 바로 재단 여분이다. 도련값을 입력하면 문서 가장자리에 붉은 안내선이 생긴다. 이제 이 선에 걸치도록 해당 이미지와 바탕색 크기를 키워야 한다. 재단 여분값을 입력했다고 해서 재단 여분이 생긴 것이 아니다. 하나하나 개체를 조정해야 비로소 작업이 마무리된다.

12 **재단 오차를 고려한 디자인**

재단 여분은 재단선에 걸친 이미지나 바탕색을 재단선 바깥으로 3-5mm 연장한 부분이다. 재단선 바깥으로 3-5mm 오차가 생길 수 있다면, 당연히 재단선 안쪽으로 그만큼 오차가 생길 수 있다. 글자 또는 이미지와 재단선 사이에 3-5mm 정도의 애매한 여백을 두었다면, 재단 오차 때문에 해당 여백이 불규칙하게 나타나면서 마치 재단 여분을 주지 않아서 생긴 오류처럼 보이게 된다. 지면에 3-5mm 정도의 얇은 테두리를 준 경우도 마찬가지이다. 인쇄가 프린터 출력보다 오차율이 적긴 하지만, 매 페이지에서 테두리의 두께가 달라지는 건 피하기 어렵다. 프린터로 양면 출력을 한 경우에는 한쪽이 아예 잘려나갈 수도 있다. 반드시 여백이나 테두리를 주어야겠다면 재단 오차가 생겨도 실수로 보이지 않도록 두께를 확실히 두껍게 주고, 꼭 필요하지 않다면 빼는 방향을 고려한다.

(2) 이미지 확대 비율과 원본 연결 상태

판형이 크거나 매 페이지에 시원하게 크게 넣은 이미지가 많거나 스마트폰과 콤팩트 카메라로 찍은 저해상도 사진과 DSLR로 찍은 고해상도 이미지가 뒤섞여 있다면 반드시 각 이미지의 확대 비율을 확인해야 한다. 디지털화된 이미지는 픽셀(pixel)이라고 불리는 수많은 사각 점으로 이루어져 있다. 모네나 르누아르와 같은 19세기 인상파 화가들이 캔버스에 수많은 다양한 색의 점을 찍어 대상을 묘사한 것과 같은 원리이다. 이미지를 무리하게 확대할 경우, 이 사각형이 뚜렷이 보이면서 전체 이미지를 인식하는 데 방해를 일으킨다. 이를 흔한 말로, 이미지가 깨졌다고 한다. 이미지를 확대할 때 허용치는 출력에 필요한 방식에 따라 달라진다. 디지털 출력은 200dpi, 오프셋 인쇄는 300dpi가 적정 기준 해상도이다. 이미지 품질이 좋다면 기준 해상도보다 10-20% 정도 확대해서 사용해도 무리 없지만, 픽셀 수가 충분하더라도 눈으로 보기에 확연히 품질이 좋지 않으면 원본보다 작게 쓰길 권한다.

기준 해상도 300dpi의 170×170px 이미지를 100, 150, 200, 300%로 확대한 모습

인디자인에서 무리하게 확대한 이미지가 없는지 확인하려면 링크 패널을 활용한다. (상단 메뉴의 '창' ▶ '링크')
링크 패널은 문서에 불러온 모든 이미지를 등록하고 각각의 이미지가 한 문서에서 사용된 횟수와 위치, 원본이미지의 위치와 속성, 현재 상태를 관리한다. 목록 중에서 원하는 이미지를 선택하면 하단에 상세한 속성이 나타난다. 여기서 눈여겨봐야 할 항목은 '유효 PPI'이다. 이 부분 수치가 여러분이 최종 선택하는 출력 방식의 적정 해상도보다 높아야 한다. 이미지를 확대할수록 유효 PPI값은 줄어들며 축소할수록 값은 커진다. 간혹 300×250처럼 가로세로의 값이 다르게 표시되는 경우도 있다. 이는 여러분이 이미지 비율을 왜곡했다는 뜻이다. 일부러 그런 것이 아니라면 컨트롤 패널에서 이미지 비율값을 가로세로 동일하게 조정해 바로잡도록 한다.

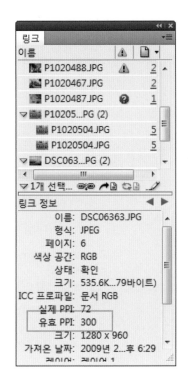

링크 패널에서 마지막으로 확인해야 하는 것은, 문서에 삽입한 이미지와 원본과의 연결 상태이다. 인디자인에서 보이는 이미지는 모두 원본의 미리보기용 이미지이다. 원본 고해상도 이미지를 문서에 포함하게 되면, 문서 파일의 크기가 엄청나게 커지면서 작업 속도가 현저히 떨어지게 된다. 인디자인은 작업할 때 미리보기용 저해상도 이미지를 사용하고, 최종 출력용 PDF 파일을 만들 때는

링크 패널에 기록해 놓은 원본 이미지의 저장 위치를 찾아서 필요한 정보를 복사하는 방식으로 문서의 작업 효율을 높이고 있다. 다만 이런 이유로 작업을 완벽히 마쳤더라도 원본 파일을 잃어버렸다면 정상적인 출력을 할 수 없다.

원본과의 연결 상태는 확인, 수정, 누락(유실) 등 총 3가지로 표시된다. '확인'은 원본 이미지의 위치가 제대로 확인된다는 의미이다. 인디자인에 이미지를 불러온 뒤에 원본 이미지를 다른 프로그램에서 수정했거나 이미지가 저장되었던 폴더 이름 또는 위치를 바꾼 경우에는 연결 상태가 수정, 누락 등으로 바뀐다. 또한 링크 패널의 목록에서 이미지 이름 옆에 경고(⚠) 또는 유실(❓) 아이콘이 나타난다. 이를 해결하지 않으면 출력용 PDF 파일을 만들 수 없다. '수정'은 문서에서 보이는 미리보기용 이미지와 원본 이미지 사이에 차이가 생겼다는 뜻이다. 색상 모드이든 이미지 크기이든 원본 이미지에서 무엇을 수정했는지 명확히 알고 있다면, 링크 패널에서 '링크 업데이트(✎)' 아이콘을 누른다. 혹시 파일을 잘못 저장해 실수로 원본이 손상되었다면 원본의 사본을 찾아서 다시 연결해야 한다. '누락'은 원본 이미지의 위치를 찾을 수 없다는 뜻이다. 링크 패널에서 '다시 연결(🔗)' 아이콘을 누른 뒤 폴더 경로를 다시 입력한다. 어디 있는지 찾을 수 없다면 이미지를 교체해야 한다.

13 파일 패키지

데스크톱과 외장하드 등 서로 다른 경로에 저장된 이미지를 문서에 불러와 앉히거나 데스크톱과 노트북을 오가며 작업한다면, 출력용 PDF 파일을 만들어야 하는 마지막 순간에 원본 이미지를 찾지 못하는 곤란한 상황에 처하기 쉽다. 문서 작업이 어느 정도 진행되어 더는 이미지를 바꿀 일이 없겠다는 판단이 들면 상단 메뉴 '파일'▸'패키지'를 실행한다. 패키지는 신규 폴더를 만들고 현재 작업 중인 인디자인 파일과 그에 삽입된 모든 이미지 원본 파일의 사본을 만들어 저장하는 기능이다.

패키지 폴더에 새로 복사된 인디자인 파일은 이미지를 맨 처음 가져온 폴더가 아니라 패키지 폴더 내 Link 폴더를 원본 이미지가 저장되어 있는 경로로 인식한다. 그러니 패키지 폴더만 잘 보관하면 출력할 때 이미지 유실로 곤란을 겪을 염려가 없다. 다만 세 가지를 주의한다. 첫째, 패키지한 뒤부터는 직전까지 사용했던 인디자인 파일을 삭제하고 패키지 폴더 안에 있는 인디자인 파일로 작업한다. 이전 인디자인 파일은 원본 이미지 경로가 수정되어 있지 않기 때문이다. 둘째, 이미지 파일을 보정할 때는 원래 경로가 아닌 패키지 폴더 내 Link 폴더의 것을 사용한다. 셋째, 추후 이미지를 추가하거나 교체할 때는 Link 폴더로 원본 이미지를 복사한 뒤 문서에 가져온다. 그렇지 않으면 나중에 또 다른 패키지 폴더를 만들어야 한다.

패키지 폴더에는 이미지를 저장하는 Link 폴더 외에 문서에 사용한 폰트를 모아두는 Font 폴더도 존재한다. 그러나 한글로 작업한 경우에는 대다수 폰트가 라이선스 문제로 파일 복사가 되지 않으므로 큰 의미가 없다.

(3) 이미지 색상 모드와 색상 적용 상태

인디자인 파일에서 마지막으로 점검해야 할 내용은 바로 색 관련 항목이다. 이미 여러 번 언급했듯이, 모니터에서는 적·녹·청 세 가지 빛으로 모든 색을 구현하는 RGB 모드가 기본값이고 인쇄나 출력에서는 청·적·황·먹 네 가지 잉크로 색을 표현하는 CMYK 모드가 기본값이다. 작업을 컴퓨터로 하더라도 종이책을 만든다면 빛이 아니라 잉크로써 색을 구현할 수 있도록 최종 파일을 CMYK 모드로 추출해야 한다.

출력용 PDF 파일을 만들 때 색상모드가 자동으로 일괄 변경되므로 일반적인 경우에는 크게 신경쓰지 않아도 괜찮다. 카메라로 촬영하거나 스캔한 이미지는 이 과정에서 심하게 색이 바뀌지 않기 때문이다. 그러나 그림판이나 포토숍과 같은 컴퓨터 프로그램에서 이미지를 제작했다면 주의해야 한다. RGB로만 구현할 수 있는 형광색이나 고채도 색상을 쓴 경우 CMYK로 색상 모드가 바뀌면서 심하게 어두워지거나 완전히 다른 색상으로 변할 수 있다. 인디자인 상단 메뉴에서 '보기' ▶ '중복 인쇄 미리 보기'를 누르면 PDF 파일을 만들지 않고도 문서를 CMYK 모드로 변환해서 볼 수 있다. 이때 색상이 크게 바뀌는 이미지가 있다면 원본 이미지를 열어서 해당 색상을 교체하도록 한다.

다음으로 점검할 부분은 글자와 가는 선에 적용한 색이다. 사람들은 책을 읽을 때 흰 바탕에 검은 글씨를 가장 익숙하게 느낀다. 그래서 분량이 많고 작은 크기의 글자에는 대개 검정색을 사용한다. 그러나 검게 보인다고 다 같은 검정색이 아니다. 인디자인의

한글 한글 한글

검정 맞춰찍기 맞춰찍기를 적용했을 때 4색이
찍히는 자리가 조금씩 어긋난 예

색상 견본에는 검정색처럼 보이는 두 가지 색이 있다. 그러나 [맞춰찍기]는 청·적·황·먹 네 가지가 모두 섞여 있는 색으로, 인쇄나 출력을 할 때 각 색이 제자리에 잘 찍혀 나왔는지 확인하려고 만든 것이다. 일반적으로 우리가 쓰는 검정색은 [검정]이다. 잘못해서 글자색을 [맞춰찍기]로 적용하면 동일한 글자가 서로 다른 색으로 네 번 같은 자리에 찍힌다. 색이 너무 진한 건 차치하더라도 종이의 신축성 때문에 각 색의 위치가 조금씩 어긋나게 되면 글자의 윤곽이 지저분해지고 결국 가독성에 안 좋은 영향을 미친다.

　면 단위의 이미지와 달리, 가는 선 또는 그런 선으로 이루어진 글자에서는 약간의 오차가 중대한 실수로 드러난다. 이런 문제는

100%	90%	80%	70%
60%	50%	40%	30%
20%	10%	5%	0%

- 0.05pt
- 0.15pt
- 0.25pt
- 0.5pt
- 0.75pt
- 1pt
- 2pt
- 3pt
- 4pt
- 0.25pt / 100%
- 0.25pt / 75%
- 0.25pt / 50%
- 0.25pt / 25%

작은 글자나 가는 선에 검정색이 아닌 다른 색을 적용하는 경우에도 일어날 수 있다. 청·적·황·먹 네 가지를 섞어서 만든 색은, 색이 달라도 출력 상황에서 [맞춰찍기]와 별다를 바가 없다. 두께가 가는 선이나 글자에 색을 적용하고 싶다면 되도록 두 개 이하로 색을 섞고 최대 세 가지를 넘지 않도록 한다. 또한 색의 진하기도 살펴야 한다. 주어진 면적에 꽉 차게 잉크를 묻힌 상태가 색조 100%이며 진하기를 줄일수록 종이에 묻힌 잉크 양이 점점 줄어들게 된다. 가느다란 선은 잉크를 묻힐 면적이 충분치 않기 때문에 색조를 많이 낮추면 선이 끊어져 보일 수 있다.

중복 인쇄 미리보기

14

중복 인쇄 미리보기를 실행하면 색상 모드뿐 아니라 대부분의 항목을 최종 출력물과 가장 비슷한 상태에서 볼 수 있다. 평상시에 인디자인은 시스템 부담을 덜어 작업 속도를 높이려고 이미지의 원본이 아닌 저해상도 미리보기용 파일을 생성해 화면에 구현한다. 링크 패널에서 유효 PPI가 충분한데도 인디자인에서 이미지가 약간 깨져 보이는 이유는 이 때문이다. 중복 인쇄 미리보기를 실행하면 원본 정보를 하나하나 불러오면서 이미지가 모두 고해상도로 표시된다. 선명하게 이 상태로 작업을 하면 작업 속도가 현저히 떨어지므로 확인을 했으면 '중복 인쇄 미리보기'를 다시 한 번 클릭해 미리보기 상태를 해제해야 한다.

유효 PPI가 충분한데도 화면에서 거의 알아볼 수 없을 정도로 이미지가 깨질 수 있다. 이는 실제 PPI가 600 이상으로 너무 높게 설정되어 있어서이다. 이미지 전문 편집 프로그램인 포토숍에서 이미지를 연 뒤 상단 메뉴에서 '이미지' ▶ '이미지 크기'를 누르고 대화창에서 해상도를 300 이하로 내려서 저장하면 문제가 해결된다. 이때 반드시 대화창 아래쪽에서 '이미지 리샘플링' 항목을 체크 해제해야 한다. 그렇지 않으면 이미지 전체 크기가 해상도에 맞춰 줄어든다.

(4) 실시간 종합 오류 점검

출력에 앞서 점검할 내용이 이렇게 많다니 누군가는 갑자기 자신감을 잃었을지도 모른다. 여기 아주 유용한 도구가 하나 있다. 바로 프리플라이트 패널이다. 이 패널에서는 이미지의 해상도와 비율 왜곡 여부, 이미지의 연결 상태, [맞춰찍기] 색상의 적용 여부, 재단 여분의 설정 여부, 글상자에 글이 넘쳤는지 여부 등을 종합해서 실시간으로 확인할 수 있다. 옆과 같이 각각에 오류 알림을 설정하고, 이후 작업 창 오른쪽에 패널을 고정시켜 두기만 하면 된다. 오류가 생기면 패널에 빨간 불이 들어오며 어느 페이지에서 어떤 문제가 발생했는지 알림 목록이 나타난다. 그러나 프리플라이트 패널에서 오류까지 자동 수정할 수는 없다. 패널 하단의 '정보'를 확인해 각각을 직접 수정해야 한다.

(5) 속표지, 차례, 간기 등 부속물 상태 점검

이제 점검할 항목은 그간 본문 작업에 밀려 뒷전으로 미뤄두었던 부속물인 속표지, 차례, 간기 등에 대한 것이다. 이 책의 앞부분에서 언급했듯이 속표지는 표지 디자인을 반영하므로 거의 마지막까지 빈 페이지로 남아 있게 된다. 그런데 마지막에 마음이 급하다 보니 표지만 디자인하고 속표지를 그대로 비운 채 출력하는 경우가 있다. 표지 작업이 끝난 뒤에는 반드시 책 제목과 지은이 등의 주요 글상자를 복사해서 속표지에 동일하게 붙여넣도록 한다. 글자크기나 위치를 일부 조정해도 괜찮으나 전혀 다른 인상이 들 정

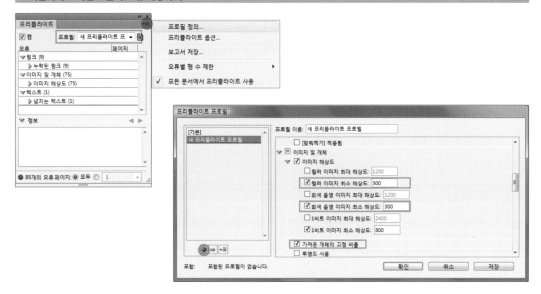

새 프리플라이트 프로필 만들기

프리플라이트 패널은 상단 메뉴 '창' ▶ '출력 메뉴'에서 열 수 있다. 이미지의 연결 상태, 텍스트 넘침 여부 등은 모든 문서에서 기본적으로 점검되는 항목이다. [기본] 프로필은 수정할 수 없으며, 점검 항목을 추가하거나 편집하려면 '프로필 정의' 대화창에서 신규 프로필을 생성해야 한다.

작업 초기에 설정해 두면 유용한 추가 점검 항목은 '이미지 해상도'와 '고정 비율'이다. 문서에 넣은 이미지를 확대하다가 유효 PPI가 설정값 이하로 떨어질 경우 패널에는 해당 항목과 관련 정보가 바로 표시된다. 출력 직전까지 이미지의 해상도가 낮아졌다는 사실을 모르고 있다가 막판에 이미지를 교체하거나 지면 레이아웃을 바꾸는 불상사를 막을 수 있다.

새 프로필 적용하고 오류 점검하기

새로운 프로필을 만들었다고 그 프로필이 자동으로 문서에 적용되는 것은 아니다. 프리플라이트 패널의 상단 '켬' 항목에 체크되어 있는지 확인하고 바로 옆에 있는 '프로필'에서 [기본]이 아닌 새로 만든 프로필 이름을 선택한다.

오류는 항목별로 나타나며 각 항목 앞에 있는 화살표를 클릭하면 세부 항목과 오류가 난 개체와 페이지까지 확인할 수 있다. 링크 오류는 링크 패널에서 누락된 파일을 다시 연결하거나 수정된 파일을 업데이트해 해결한다. 이미지 해상도 오류는 해당 쪽으로 가서 이미지를 축소하거나 삭제해 해결하고, 고정 비율이 달라졌을 때는 해당 이미지(상자가 아니라 이미지)를 선택한 뒤에 상단의 가로로 긴 컨트롤 패널에서 가로세로 비율을 동일하게 수정해야 한다. 텍스트가 넘쳤을 때는 해당 글상자의 크기를 키우거나 넘친 양만큼 글을 삭제하도록 한다.

도로 수정하는 일은 피한다. 무선제본을 할 경우, 속표지는 겉표지와 달리 안쪽 여백의 일부가 가려지므로 전체적으로 가로 중심을 바깥쪽으로 약간 옮기길 권한다.

　다음으로 차례와 간기 면을 빠뜨리지 않았는지 점검한다. 본문이 여러 소제목 단위로 나뉘어 있거나 위계 구조를 가지고 있다면 그 책에는 차례를 넣는 것이 좋다. 또한 개인적인 용도라고 해도 이 책을 언제 만들었고 누구에게 저작권이 있는지 최소한의 정보를 기록하는 일은 필요하다. 책을 너무 본문 위주로 구성하고 부속물은 구색만 갖추는 경우가 종종 있는데 이는 바람직하지 않다. 본문뿐 아니라 앞표지로 시작해 속표지, 차례, 서문, 장표지, 본문, 간기, 뒤표지에 이르는 모든 요소의 흐름이 여러분의 책을 책답게 한다. 기능적으로 불필요해서가 아니라 단순히 자리가 없다고 차례와 간기를 빼거나 본문 영역에 겹쳐 놓거나 앞·뒤표지 안쪽에 넣는 선택지는 처음부터 고려하지 않길 권한다.

　마지막으로 쪽번호를 점검한다. 글자크기가 너무 크거나 글꼴이 책의 분위기와 어울리지 않게 설정되어 있지 않은지, 왼쪽 페이지와 오른쪽 페이지의 쪽번호 위치가 애매하게 어긋나 있지 않은지, 위치가 전체적으로 판면과 너무 가까워서 쪽번호 기능을 못 하고 있지 않은지 혹은 재단선에 너무 가까워서 잘려나갈 우려가 있지 않은지 살핀다. 만약 문제가 있다면 페이지 패널에서 마스터페이지로 이동해 양 페이지에 놓인 쪽번호의 글자 속성과 위치를 모두 손본다. 이후 다시 작업 쪽 영역으로 이동한 뒤 전체 페이지를 살피며 쪽번호가 애매하게 가려졌거나 속표지, 차례, 간기 등 안

들어가야 할 곳에 들어가 있지 않은지 살핀다. 이때는 해당 페이지에서만 개별적으로 쪽번호를 삭제한다.

이미지에 가려진 쪽번호 15

내지를 작업할 때 간혹 지면 전체에 사진을 꽉 차게 넣거나 바탕색을 넣고 글을 올리는 구성을 취하기도 한다. 두 경우 모두 쪽번호가 가려지는데 앞의 경우는 괜찮고 뒤의 경우는 괜찮지 않다. 매 페이지 전체를 그림으로 구성하는 책에는 쪽번호를 아예 넣지 않아도 무방하다. 그러나 바탕색을 적용한 경우에는 다음과 같은 방법으로 쪽번호를 보이게 수정한다. 색 상자를 제 위치에 놓기 전에 쪽번호 상자를 재정의한 뒤 그 글상자에 마우스 팝업 메뉴를 띄우고 '배치'▶'맨 앞으로 가져오기'를 선택한다. 이후에는 색 상자를 쪽번호와 겹치게 두어도 글자가 가려지지 않는다. 바탕색을 넣은 페이지 수가 많다면 새로운 마스터를 만들어서 위와 같이 설정한 뒤 원하는 페이지에 적용하면 효율적이다.

2 출력용 PDF 파일 변환 및 최종 점검

출력용 PDF 파일을 만드는 일은 책을 만들기 위해 인디자인으로 하는 마지막 작업이다. 그러나 이 작업은 대개 한 번으로 끝나지 않는다. 최초 만든 출력용 PDF 파일로 가제본을 만들어 모든 지면을 최종 점검한 뒤 다시 파일에서 오류를 수정해 최종 출력용 PDF를 만들기 때문이다.

(1) 출력용 PDF 파일 변환

디지털 출력 전문업체 혹은 대학가 인쇄소를 통해 책을 제작한다면 출력용 PDF 파일은 제본 방식과 상관없이 인디자인에서 작업한 순서 그대로 변환하면 된다. 파일은 반드시 낱쪽 단위로 만들어야 하며 내지와 표지 모두 변환 방법이 동일하다.

① 상단 메뉴에서 '파일' ▸ 'Adobe PDF 사전 설정' ▸ 'PDF/X-1a: 2001'을 선택한다.
② 대화창에 신규 PDF 파일의 이름과 저장 경로를 입력한 뒤 확인 버튼을 누른다.
③ 'Adobe PDF 내보내기 대화창'의 왼쪽 탭 ▸ 일반에서 페이지 범위를 '모두'로 선택하고 바로 아래 있는 '페이지' 항목의 체크박스에 체크한다. 버전에 따라 '페이지'라는 체크 항목이 없기도 하

며 이때는 아무것도 체크하지 않은 상태로 둔다.

④ 왼쪽 탭의 '표시 및 도련'에서 위쪽의 '재단선 표시', 아래쪽의
'문서 도련 설정 사용'에 체크한다. (오프셋 인쇄를 할 경우에는 출
력소에서 재단선 표시를 하지 말라고 요구하기도 한다.)

⑤ 왼쪽 탭의 '고급'에서 투명도 병합의 사전 설정이 '고해상도'로
선택되어 있는지 확인한다. 이 항목의 설정이 중간 해상도 이하로
되어 있으면 문서에 투명도를 준 개체들이 제대로 변환되지 않는다.

⑥ 대화창 하단의 내보내기 버튼을 누른다. 이미지가 많으면 파일

을 만드는 데 시간이 걸리므로, 화면에 작업 중이라는 표시가 없더라도 인디자인을 바로 종료해서는 안 된다.

　PDF 대화창에서 내보내기 버튼을 눌렀을 때 여러 종류의 경고창이 뜰 수 있다. 이중 왼쪽과 같은 경고창이 뜨면 먼저 그 문제를 해결한 뒤 출력용 PDF를 만들어야 한다.

텍스트 넘침 경고창

이미지 수정 및 누락 경고창

배경 작업 경고창

첫 번째는 특정 페이지의 글상자에 글자가 넘쳤다는 경고창이다. 이때는 확인 버튼을 누른 뒤 해당 페이지로 가서 글이나 글상자를 조정해 글자가 넘치지 않게 수정해야 한다. 두 번째는 일부 이미지 파일의 원본이 수정되었거나 제대로 연결되지 않았다는 경고창이다. 이때는 취소 버튼을 누른 뒤 링크 패널을 다시 확인해 문제를

해결해야 한다. 확인 버튼을 누르면 파일이 만들어지긴 하지만, 어차피 이미지가 저해상도 미리보기용 상태로 포함되기 때문에 출력용으로 사용할 수 없다. 세 번째는 배경 작업 경고창이다. 이는 대개 작업하는 데 사용했던 글꼴에 글꼴 사용권이 제한되어 있어 PDF 파일에 글꼴 정보를 포함할 수 없을 때 나타난다. 제목이나 적은 분량에 적용한 글꼴이라면 해당 부분을 윤곽선 처리해서 쓸 수 있으나 많은 분량의 글에 적용했다면 아예 다른 글꼴로 교체해야 한다. 글자를 윤곽선 처리하면 이미지화되기 때문에 그다음부터는 내용을 수정할 수 없기 때문이다.

페이퍼 갤러리와 같이 단순 출력만 가능한 업체에서는 제본 방식에 따라 터잡기라는 과정을 작업자가 직접 해 오도록 요구하기도 한다. 무선이나 양장제본이 아니라 중철이나 실제본을 하려면 낱쪽이 아닌 펼침쪽 단위로 파일을 출력해야 하고 그러려면 전체 페이지 순서를 재배열하는 과정이 필요하다. 이 과정이 터잡기이다. 그리 어렵지는 않지만 번거로운 일이고, 처음 책을 만드는 입문자에게는 다소 복잡하게 느껴질 수 있다. 대부분의 온라인 출력업체는 터잡기 서비스를 제공하므로 이런 업체를 이용하도록 하고 부득이한 경우에는 181쪽 설명을 참고하도록 한다.

(2) 가제본 제작

가제본은 출력소에 맡길 필요 없이 가정용 흑백 프린터로 출력해 제 크기대로 자르고 맞붙여 만들면 된다. 귀찮더라도 단면으로 출

력한 종이를 대충 재단선 대로 접어서 보는 데 그치지 말고 꼭 앞뒤를 제대로 붙이고 재단한 상태로 확인하도록 한다. 그래야 책의 내용과 형식의 오류를 동시에 잡을 수 있다. 페이지 순서가 잘못되지 않았는지, 글자크기나 여백 양은 적정한지, 쪽번호가 잘못 들어가거나 빠진 곳은 없는지, 너무 재단선 가까이에 놓인 요소는 없는지, 단락이 잘못 나뉜 곳은 없는지, 맞춤법이나 띄어쓰기가 틀린 곳은 없는지, 유난히 깨져 보이는 이미지는 없는지 가제본은 이 모든 것을 점검할 수 있는 마지막 기회이다. 이미지의 색 재현이 중요한 책인 경우에는 흑백 가제본을 만드는 데 그치지 말고 실제 책을 제작할 출력소에서 컬러 한두 쪽을 미리 출력해서 명암이나 색이 원하는 대로 구현되는지도 확인해 보아야 한다.

가제본은 마지막 순간에만 유용한 도구가 아니다. 초기에 글과 이미지를 각 페이지에 얼추 앉힌 뒤 무엇을 더 어떻게 만져야 할지 모르겠다면, 일단 그 상태로 가제본을 만들어 본다. 분명 화면으로 볼 때는 보이지 않았던 것들이 보이기 시작할 것이다.

1. 출력용 PDF 파일로 흑백 단면 출력하기

출력 설정을 할 때 반드시 파일이 '실제 크기' 그대로, 종이의 왼편이나 오른편에 치우치지 않고 용지 가운데 출력되도록 한다.

2. 전체 페이지를 홀수 쪽과 짝수 쪽으로 나누기

3. 재단선 대로 홀수 쪽 재단하기

1쪽을 제외한 모든 홀수 쪽을 무더기 상태로 한 번에 재단한다. 한 장씩 잘라야 정확할 것 같지만 아무리 잘 잘라도 쌓아놓으면 책의 옆면이 들쑥날쑥하기 일쑤이다. 무더기 단위로 쌓아서 자른 쪽이 훨씬 옆면이 깔끔하다.

4. 오른쪽 접착 여분을 고려해 짝수 쪽 재단하기

짝수 쪽과 홀수 쪽을 펼침으로 이어붙여야 하므로 짝수 쪽의 오른쪽에는 1cm 정도의 접착 여분이 필요하다. (맨 마지막 짝수 쪽 제외) 재단하기 전에는 오른쪽 위아래 재단선 표시를 지면 안쪽으로 조금 연장해 원래 재단선이 어디인지 알 수 있도록 한다.

5. 짝수 쪽과 홀수 쪽 이어붙이고 반 접기

짝수 쪽이 왼쪽, 홀수 쪽이 오른쪽에 오게 해 두 쪽 단위로 이어붙이고 풀이 마르면 반으로 접는다.

6. 펼침면 앞뒤 붙이기

두 쪽 단위로 이어붙인 펼침면의 오른쪽 뒷면에 풀을 바르고 다음 펼침면의 왼쪽 면을 붙인다. 이때 뒷면 전체 풀을 바르면 종이가 우니 가장자리에만 적당히 바르도록 한다.

7. 1쪽과 맨 마지막 쪽 붙이기

1쪽은 위아래와 오른쪽을 재단선 대로 자르고 왼쪽에만 3-4cm 여유를 준다. 뒷면 전체에 풀을 바르고 2쪽 뒷면의 오른쪽 끝부터 붙여나간 뒤 책등 부분에서 팽팽하게 당겨 감싼다. 책등을 감싸고 남은 부분은 마지막 펼침면의 뒷면에 붙이며 그 위에 재단선 대로 자른 맨 마지막 쪽을 붙인다.

윤곽선 변환 전

윤곽선 변환 후

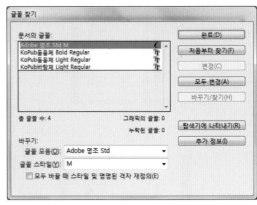

선택한 글자의 윤곽선 만들기

'윤곽선 만들기'는 글자를 이미지화하는 방법으로 문자 코드와 글자 서식 등의 정보를 버리고 현재 글자가 취한 형태의 윤곽만 수많은 점으로 연결해 기록하는 기능이다. 그러므로 글자를 윤곽선 만들기한 뒤에는 기존과 같은 방법으로 글자를 수정할 수 없다. 또한 글자사이와 글자 위치가 약간씩 흔들리고 밑줄이나 취소선 같이 글자에만 적용할 수 있는 속성은 모두 사라지니 주의해야 한다.

이 기능은 원하는 글자를 선택한 뒤 상단 메뉴의 '문자' ▶ '윤곽선 만들기'로 실행한다. 문제가 있는 글꼴이 적용된 모든 글자에 윤곽선을 적용했더라도 '배경 작업 경고창'이 계속 뜰 수 있으나 이는 무시해도 관계없다. 경고창이 뜨는 자체가 불안하다면 해당 글꼴을 문서에 사용한 다른 글꼴로 일괄 대치하고 전체 문서를 최종 점검한다.

문서의 특정 글꼴 찾기/일괄 바꾸기

특정 글꼴을 다른 글꼴로 일괄 변경하고자 할 때는 상단 메뉴 '문자' ▶ '글꼴 찾기'를 활용한다. 대화창에서 '문서의 글꼴' 중 대치해야 하는 글꼴을 선택한 뒤 아래쪽의 '바꾸기' 글꼴 모음 항목에 대치할 글꼴을 설정한다. 오른쪽 항목에서 '모두 변경'을 누르면 선택한 글꼴이 모두 일괄 대치된다. 그 글꼴로 설정해 둔 단락스타일이나 문자스타일의 속성값까지 변경하길 원하면 '모두 바꿀 때 스타일 및 명명된 격자 재정의'에 체크한다. 어디에 그 글꼴을 사용했는지 정확하게 알지 못할 때는 '처음부터 찾기/다음 찾기'를 클릭해 적용된 부분을 확인하면서 변경하길 권장한다.

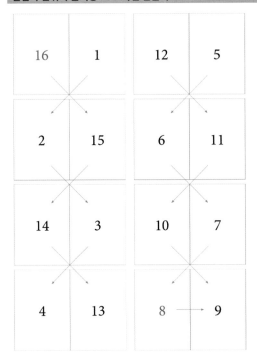

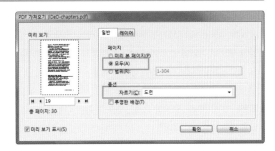

페이지 배열 순서 이해하기

중철이나 실제본처럼 종이를 반으로 접어서 가운데를 매는 방식은 위와 같은 펼침쪽 단위로 출력해야 최종 제본했을 때 페이지 순서가 맞는다. 첫 쪽과 마지막 쪽이 붙은 펼침면을 맨 아래 두고, 전체 쪽수를 2로 나눴을 때 나오는 쪽과 바로 다음 쪽이 붙은 펼침면을 가장 위쪽에 두고 제본해야 한다. 그 사이 펼침면들은 위쪽 그림을 참고해 지그재그로 배치한다.

출력용 PDF 파일 다시 만들기

① 펼침쪽 단위의 출력용 PDF 파일을 만들기 위해 먼저 낱쪽 단위 출력용 PDF 파일을 만든다.

② 책의 판형대로 인디자인에서 새 문서를 만든다. 펼침 단위의 문서를 만들기 위해 '시작 페이지 번호'를 2로 조정하고, 도련은 이전과 동일하게 3mm로 설정한다.

③ 상단 메뉴의 '파일' ▶ '가져오기'를 선택한다. 가져오기 대화창이 뜨면 왼쪽 아래에서 '가져오기 옵션 표시'에 체크하고 앞서 만들어 둔 출력용 PDF 파일을 찾아서 선택한다. 이후 PDF 가져오기 대화창이 나타나면 페이지 범위를 '모두'에 체크하고, 자르기 옵션은 '도련'을 선택한다.

④ 마우스 커서에 미리보기 이미지가 나타나면 왼쪽의 페이지 배열 순서를 참고해 문서의 3쪽부터 순서대로 클릭하면서 이미지를 100% 크기로 넣는다. 도련 안내선에 맞춰 이미지 위치를 조정한다.

⑤ 다시 출력용 PDF 파일을 만든다. 이때 'PDF 사전설정' 대화창에서 '일반' ▶ 페이지 단위를 반드시 '스프레드'로 체크한다.

흑백 PDF 파일 변환

흑백(회색음영) 출력 또는 인쇄를 생각한다면 오로지 검정색만으로 진하기를 조정해 작업해야 한다. 컬러로 작업을 한 뒤에 흑백으로 색상 모드를 일괄 변경해서 출력용 PDF 파일을 만들 수도 있다. 그러나 이미지가 전반적으로 뿌옇게 변할 가능성이 있음을 감안해야 한다. 색이 있을 때는 명도 대비가 약해도 색상 차이로 보완이 되지만 색이 없어지면 명도 대비만으로 이미지가 표현되기 때문이다. 촌각을 다투는 상황이 아니라면 포토숍에서 이미지 색상 모드를 회색음영으로 바꿔서 밝기와 대비를 손본 뒤 이미지를 모두 교체해 출력용 파일을 만드는 편이 좋다.

컬러로 작업한 문서로 흑백 PDF 파일을 만들 때는 앞서 언급한 PDF 내보내기 과정에서 몇 가지를 다르게 설정해야 한다. 첫째, Adobe PDF 사전설정을 '출판 품질'로 선택하고 상단의 호환성을 Acrobat 4 (PDF 1.3)으로 설정한다. 둘째, 왼쪽 탭의 출력에서 색상 변환은 '대상으로 변환'으로, 색상 대상은 Dot Gain 20%로 설정한다. 셋째, 왼쪽 탭의 고급에서 투명도 병합 사전 설정을 '고해상도'로 선택한다.

컬러로 작업한 파일을 PDF로 변환하기 전에 회색음영 상태로 보고 싶다면 교정 인쇄 기능을 이용한다. 상단 메뉴에서 보기 ▶ 교정 인쇄 설정 ▶ 사용자 정의를 누른 뒤 대화창에서 '시뮬레이션할 장치'를 Dot Gain 20%로 설정한다. 다시 보기 메뉴에서 교정 인쇄 색상을 누르면 전체 파일이 회색음영으로 나타난다. 다시 한 번 누르면 원래 작업한 컬러 상태로 돌아갈 수 있다.

3 종이책 제작

(1) 제작업체 선정

지금 단계라면 오프셋 인쇄를 할지 디지털 출력을 할지는 이미 정했어야 한다. 어느 방식을 선택하느냐에 따라 적정 이미지 해상도가 달라지기 때문이다. 디지털 출력을 생각하고 이미지 해상도를 200dpi 기준으로 맞췄으나 갑자기 제작 수량이 크게 늘어나서 오프셋 인쇄를 해야 한다면, 다시 인디자인에서 모든 이미지를 해상도 300dpi 기준으로 조정한 뒤 출력용 PDF를 새로 만들어야 한다. 오프셋 인쇄를 염두에 두었다가 디지털 출력을 하는 경우라면 파일을 그대로 사용해도 무방하다.

책을 몇백 권 단위로 제작한다면 흔히 '인쇄'로 통용되는 오프셋 인쇄가 적합하고, 한두 권 또는 몇십 권 정도를 제작한다면 디지털 출력이 적합하다. (여기서 제시한 수량은 48쪽 미만의 소책자를 기준으로 삼은 것이다. 평균 몇백 쪽의 일반 단행본이라면 그 이하라도 인쇄가 더 저렴할 수 있다.) 오프셋 인쇄는 대량으로 진행하기 때문에 종이 선택의 폭이 넓고 제본한 상태에서 결과물의 내구성이 높은 편이다. 인쇄 제작 지식이 어느 정도 있고 추가 비용을 감수할 수 있다면 종이책의 물성과 아름다움을 한껏 끌어올릴 수 있다. 그러나 기계를 한 번 돌리는 데 기본적으로 소요되는 비용이 높기 때문에 수량이 적으면 권당 가격을 감당하기 어렵고, 인쇄소에 따라서는 소량 주문은 아예 받지 않기도 한다.

디지털 출력은 종이나 가공 방법에 제약이 있고 제본한 상태에서 내구성이 상대적으로 떨어지지만, 단 한 권이라도 만들 수 있으며 적은 수량도 비교적 합리적인 금액에 제작할 수 있다. 제작 기간도 훨씬 짧다. 그러나 초기 비용이 낮은 만큼 수량이 늘어나도 권당 비용에 큰 차이는 없다. 제작 수량이 많다 싶으면 두 방식으로 모두 견적을 의뢰해 본 뒤 유리한 쪽으로 선택한다.

디지털 출력을 하기로 결정했고 업체를 결정하는 단계에서 그곳이 어떤 기기를 보유하고 있는지 미리 문의하면 자신이 원하는 느낌에 조금 더 가까운 결과물을 만들 수 있다. 레이저 프린터는 토너 가루를 종이에 바로 압착하는 방식으로 그 부분의 종이 재질감이 다소 약해지는 대신 출력물의 색감이나 대비가 오프셋 인쇄물보다 뚜렷한 경향이 있다. 잡지에 실린 광고용 사진처럼 쨍하게 보정된 사진은 오히려 오프셋 인쇄보다 나아 보이지만 제대로 보정하지 않은 일반 풍경 사진 등은 화면보다 꽤 어둡게 나올 수 있다. 인디고는 잉크를 사용해 간접 인쇄하는 방식으로 레이저 방식에 비해 인쇄한 뒤에도 종이의 재질감이 살아있으며 오프셋 인쇄와 비슷한 정도로 색감이 자연스럽다. 이런 차이 때문에 레이저 프린터 방식은 디지털 출력, 인디고 방식은 디지털 인쇄로 구분해 부르기도 한다.

디지털 출력 업체는 포털사이트에서 인디고 인쇄, 소량 디지털 인쇄와 같은 키워드로 쉽게 검색할 수 있다. 업체별로 제공하는 종이, 제본 방식, 각종 비용, 제작 품질 등이 다르므로 차분히 몇 곳을 비교한 뒤 결정하길 권한다. 일부 업체는 온라인에서 바로 견

제작을 요청할 때 업체에 전달해야 하는 정보

기본 사항

규격	148×210mm	책의 판형으로 실제 인디자인에서 작업한 문서 크기를 입력한다.
제본 방향	세로형	책의 긴 축이 세로 방향인지 가로 방향인지 입력한다. 정사각형이면 기본값인 세로형을 선택한다.
사용 프로그램	InDesign PDF	인디자인에서 작업한 뒤 PDF파일을 만들었으므로 InDesign PDF를 선택한다.
주문 수량	2	원하는 제작 수량을 입력한다. 많은 수를 만들어야 한다면 번거롭더라도 1-2권을 먼저 주문해 최종 점검한 뒤 주문하도록 한다.

제본 사항

유형	무선제본 좌철	무선, 중철, 와이어(링) 등 원하는 제본 방식과 제본 위치를 선택한다. 제본 위치는 좌철(왼쪽), 상철(위쪽), 우철(오른쪽) 중에서 고를 수 있다.

표지 사항

색도	컬러	검정색만 사용했으면 흑백, 그 외 색을 조금이라도 사용했으면 컬러를 선택한다.
날개 유무	없음	표지에 앞날개와 뒷날개가 있는지 표시한다. 날개를 넣으면 용지 선택에 제한이 생길 수 있다.
용지 종류	랑데뷰 내츄럴 210g	원하는 용지와 색상, 평량을 선택한다. 평량은 종이의 두께라고 이해하면 쉬우며, 표지의 경우 210-230g 사이면 무리가 없다. 간혹 '입고용지'라는 항목이 있기도 한데 이것은 주문자가 원하는 종이를 직접 구입해 갖다 주겠다는 의미이다.
인쇄 면	단면	표지의 겉면만 인쇄한다면 단면, 안쪽 면까지 인쇄한다면 양면을 선택한다.
후가공	라미네이팅 무광	표지에 코팅해야 할 때 선택한다. 종이에 비닐을 압착하는 일반적인 방식이 '라미네이팅'이다.

내지 사항

색도	컬러	표지의 경우와 동일하다.
용지 종류	모조지 미색 80g	내지는 보통 80-105g 사이가 적당하다. 앞뒷면에 사진을 많이 넣었다면 사진이 서로 비쳐 보일 수 있으므로 평량을 100g 이상으로 선택한다.
인쇄 면	양면	일반적으로는 양면, 보고서와 같이 한쪽 면만 인쇄하는 경우 단면을 선택한다.
쪽수	16	내지의 전체 쪽수를 입력한다. 되도록 4의 배수, 최소한 2의 배수가 되어야 한다.
내지 추가	-	내지의 일부는 흑백, 일부는 컬러로 작업했거나 두 종 이상의 종이를 쓰고 싶을 때 관련 사항을 추가로 입력할 수 있다. 이와 같은 내용은 제작 시 갑자기 고려하기보다 책을 디자인하는 단계에서부터 염두에 두고 있어야 한다.

면지 사항

삽입 유무	앞뒤 1장씩 / 매직칼라 굴색 120g	일반적으로는 앞뒤 2장을 넣으나 얇은 책의 경우에는 1장씩만 넣어도 무방하다. 면지로는 색지를 주로 사용하며 두께는 120g 내외로 선택한다.
인쇄 유무	-	면지에 인쇄하는 경우 표시하고 관련 항목을 입력한다.

간지 사항

삽입 유무	-	일반적인 책이라면 무시한다. 보고서와 같이 내지 중간에 색지 등을 넣어 내용을 구분해야 할 경우 선택하고, 간지 삽입 위치와 인쇄 유무 등을 입력한다.

특이사항

유의할 점		제작 시 담당자가 유의해야 할 점이 있다면 상세하게 적는다. 예) 제본은 실로 직접 할 예정이니 철심 박지 말고 보내 주세요.

출력 사항

출력용 파일		업체에서 제공하는 웹하드나 FTP에 출력용 표지와 내지 PDF를 업로드한 뒤 파일과 주문 내역에 이상이 없는지 반드시 담당자와 통화한다.

적을 내 볼 수 있는 시스템을 웹사이트에 갖추고 있으며 직접 찾아 갈 필요 없이 주문서에 필요한 내용을 기입하고 출력용 PDF 파일을 업로드하면 출력부터 제본, 후가공, 배송까지 한 곳에서 원스톱으로 진행된다. 다만 버튼 클릭만으로 책 주문이 끝난다고 생각하면 오산이다. 책을 제작할 때는 굉장히 다양한 변수가 존재하며 온라인 주문을 받는 출력 업체는 자신이 통제할 수 있는 수준으로 주문 방식을 정형화한 상태이다. 그러나 변수를 완전히 통제하기는 불가능하다. 비전문가인 작업자는 별생각 없이 지나간 부분이 실제 책 제작에는 영향을 줄 수도 있다. 주문서를 작성한 뒤 요청한 사항대로 작업할 수 있는지, 업로드한 파일에 문제가 없는지 해당 업체에 전화로 확인하도록 한다. 특히 일반적인 방식에서 조금 벗어나는 작업을 주문해야 할 때는 반드시 주문서를 작성하기 전에 담당자에게 미리 전화해 상담해야 한다. 주문서를 넣고 결제까지 한 상태에서 작업이 안 된다는 연락을 받을 수 있기 때문이다.

대량으로 책을 제작하기로 결정했다면, 대학가 주변의 출력소나 충무로 쪽의 소규모 인쇄소에 오프셋 인쇄를 의뢰해야 한다. 출판사를 대상으로 하는 대형 인쇄소에서는 1,000권 이하의 주문은 선호하지 않으며 주문을 받는다고 해도 제작 순서가 대량 주문 건에 밀리기 십상이다. 대학가의 출력소는 학생이 주 고객층이기 때문에 소량 제작에 익숙하며, 약간의 수수료를 받고 충무로 쪽 제작소와 연계해 주문자 대신 종이 주문부터 인쇄, 제본, 후가공까지 모든 공정을 진행한다. 홍익대학교 앞처럼 디자인 계열 학과가 있는 대학가의 출력소라면 합리적 가격에 높은 품질까지 기대할 수

있다. 충무로에 가서 직접 발품을 팔면 중간 마진이 줄어들고 많은 경험을 얻을 수 있지만, 그에 상응하는 시간과 노력이 필요하다. 제작 과정에서 생길 수 있는 오류를 혼자 해결해야 하며 그 과정에서 발생하는 예상 밖의 비용 또한 본인 몫이다. 책 제작을 전문적으로 배우고자 하는 것이 아니라면 굳이 모험할 필요는 없다.

최근에는 오프셋 인쇄도 인터넷으로 주문받는 경우가 간혹 있다. 그러나 가능하면 직접 업체를 찾아가서 담당자와 이야기를 나누고 견적도 받아보는 방향을 권한다. 공정을 단순화하고 규격화한 디지털 출력에 비해 오프셋 인쇄는 사람이 직접 관여해야 하는 부분이 훨씬 많고 그만큼 많은 변수가 발생한다. 이번 한 번으로 책을 만들고 말 것이 아니며 마음에 흡족한 결과물을 얻고 싶다면, 제작 전문가인 그들과 좋은 관계를 맺는 데 신경을 써야 한다. 결국 모든 것은 사람이 하는 일이기 때문이다.

17 마스터 인쇄

본문에 이미지 없이 글자만 검정색으로 작업했고, 몇백 부를 만들어야 한다면 마스터 인쇄를 고려할 수도 있다. 마스터 인쇄는 약식 오프셋 인쇄로 생각하면 쉽다. 기본 해상도가 일반 오프셋 인쇄의 절반 이하인 150dpi밖에 안 되기 때문에 표현이 정밀하지 않고 전체적으로 품질이 조악하다. 해상도를 높여도 그대로 구현할 수가 없어 이미지가 뭉개진다. 부분적으로 그러데이션을 주었거나 이미지를 넣었다면 약간 비용을 더 들이더라도 오프셋 인쇄로 진행하는 편이 낫다. 책 전체를 원색이 아닌 흑백으로만 작업하면 오프셋 인쇄도 비용이 낮아진다.

(2) 종이 선택과 출력

종이책에서 종이는 단순히 내용을 표현하는 바탕이 아니라 종이책 그 자체라고 해도 과언이 아니다. 똑같은 내용이라도 번들거리는 종이에 인쇄했을 때와 조금 거친 종이에 인쇄했을 때 느낌은 전혀 다르다. 이 때문에 책 디자이너는 보통 디자인을 시작하는 단계에서 어느 종이를 사용할지 미리 고려해 책 한 권의 디자인과 물성이 서로 어우러지도록 작업한다. 책을 처음 만드는 여러분이 전문 디자이너처럼 작업하기는 어렵다. 그러나 적어도 자신의 책에서 추구하는 인상 혹은 목적에 어긋나지 않는 종이를 고르고자 노력해야 한다. 소박하고 따뜻한 느낌을 원하면서, 이미지와 색이 선명하게 표현된다는 말만 듣고 아트지처럼 표면에 광택이 있는 종이를 선택한다면 그 종이책에는 여러분의 감성이 절반밖에 표현되지 않을 것이다. 클라이언트에게 보여줄 포트폴리오 성격의 작품집을 원하면서, 만화지처럼 거칠고 회색이 감도는 종이를 선택한다면 이미지가 섬세하게 표현되지 않을뿐더러 전체 톤이 그만큼 어두워질 것이다. 책에서 가장 밝은색은 책이 인쇄되는 종이의 색이기 때문이다. 책을 노란색 종이에 인쇄하면 그 책에서 흰색은 노란색이 된다. 색지에 진짜 흰색을 인쇄하려면 별도의 공정이 필요하고 비용 또한 증가한다.

온라인 주문으로 디지털 출력을 할 때는 종이 선택의 폭이 좁은 편이다. 사람들이 자주 찾고 인쇄 적성이 좋은 몇 종의 종이를 선별해 보유 장비에 최적화함으로써 기본 단가를 낮추고 위험도를 최소화하기 때문이다. 간혹 개별적으로 종이를 입고할 수 있는

업체도 있다. 이 경우 여러분이 직접 충무로의 지업사(종이 유통사)나 종이 회사의 페이퍼 갤러리에서 종이를 직접 구매해 전달하면 된다. 이때 출력 업체에서 요구하는 종이 크기가 있음을 유의한다. 종이를 구매하기 전에 출력 담당자에게 자신이 고른 종이에 출력이 가능한지, 가능하다면 어떤 규격으로 몇 장을 전달해야 하는지 문의하도록 한다. 다음에는 종이 구매처에 해당 규격의 종이가 있는지 혹은 그 크기로 재단이 가능한지 문의한다. 종이를 입고한다고 해서 업체에서 제작비를 줄여주지는 않는다. 보유 장비에 최적화한 종이가 아닌 다른 종이를 쓰게 되면 평소만큼의 출력 품질이 유지되지 않거나 장비에 무리가 가는 등 위험 부담이 생기기 때문이다. 그러니 종이를 따로 구매하면 그만큼 전체 제작비가 증가한다고 봐야 한다. 디지털 출력 업체는 국내 기업인 한솔제지와 한국제지, 삼화제지, 무림SP 등의 대표 제품을 구비하고 있으며 모조지, 아트지, 스노지, 랑데뷰지는 대개 어느 업체나 보유하고 있다.

오프셋 인쇄에서는 종이 선택의 폭이 훨씬 넓다. 그러나 전체 제작비에서 종잇값이 차지하는 부분이 꽤 크므로 무조건 마음에 드는 종이를 찾기보다 가격과 품질이 적정한 종이를 고르도록 한다. 자신이 원하는 느낌을 설명하고 추천할 만한 종이 견본 혹은 실제 인쇄물을 보여 달라고 인쇄소 담당자에게 요청하는 것도 좋은 방법이다. 인쇄용 종이는 여러 번 재단된 상태가 아니라 전지나 반절을 사용하며, 중개자를 따로 두지 않는 경우 자신이 직접 지업사에서 종이를 구매해서 인쇄소에 전달해야 한다. 이때 종이 양은 어림잡아 계산하지 말고 인쇄 담당자에게 필요한 양을 정확히 문

디지털 출력업체에서 주로 취급하는 종이 유형과 특징

유형	이름	제지회사	색상	평량(g)	특징
도공지	아트지	-	백색	100, 120, 150, 180, 200, 250	표면이 매우 매끄럽고 잉크 건조가 빨라 전단지, 카탈로그, 달력 등에 널리 사용되는 인쇄용지. 아트지는 광택이 있고 스노화이트지는 광택이 없음
	스노화이트지 (스노지)	-	백색	100, 120, 150, 180, 200, 250	
러프그로스지	랑데뷰	삼화제지	울트라화이트(고백색), 내추럴(미색)	105, 130, 160, 210	러프그로스지는 무광택 종이로 표면에 약간의 질감이 있으며, 인쇄한 부분에만 광택이 나도록 표면이 특수처리되어 있음. 색 재현력이 좋으며 고급스러워 사진집이나 이미지 위주의 인쇄물에 주로 사용됨
	르느와르	무림SP	고백색, 백색	130, 210	
	아르떼	한국제지	미색	130, 160, 210	
경량코트지	뉴플러스	한솔제지	백색, 미색	80, 100	광택 무. 표면 매끄러움. 백상지에 미량의 도료를 코팅해 인쇄 재현력과 불투명도를 높임. 학습지와 여행 서적 등에 사용
	M매트	한국제지	백색, 자연색(미색)	80, 100	
비도공지	백상지(모조지)	-	백색, 미색	80, 100	광택 무. 표면 매끄러움. 단행본 내지에 가장 널리 사용되는 인쇄용지. 이미지 품질이 중요한 책에는 적합하지 않음. 글 위주의 책은 주로 미색 사용
팬시지	매직콤마	한솔제지	베이지, 아이보리	220	광택 무. 표면에 닥종이 섬유가 남아 있음. 빈티지한 느낌
펄지	팝셋	삼원특수지(수입)	백색	240	질감 무. 표면에 은은하게 펄이 깔려 있음. 선명한 인쇄 어려움
색지	매직칼라	한솔제지	25종 내외	120	광택 무. 표면 매끄러움. 일반 단행본에서도 면지로 많이 활용.

의하고 종이결도 반드시 확인하도록 한다. 화장품을 바를 때 피부의 결을 따라 발라야 화장이 들뜨지 않고 잘 흡수되는 것처럼 책을 만들 때도 종이의 결을 책등 방향과 맞춰야 책이 휘지 않고 책장이 잘 넘어간다. 책 판형이 일반적이지 않은 경우에는 결이 맞는 종이를 찾기가 어려울 수 있다. 표면 질감이나 색상이 무척 마음에 들지만 그 종이가 원하는 결로 생산이 안 될 수도 있다. 그러나 어느 경우에도 종이를 엇결로 주문해서는 안 된다. 지업사 혹은 인쇄 담당자에게 조언을 구해 책과 어울리면서도 제작에 문제가 없는 종이를 선택하도록 한다.

18 페이퍼 갤러리에서 만드는 특별한 책

수입지를 유통하는 회사, 두성종이와 삼원특수지는 자사에서 유통하는 종이를 전시하고 판매, 출력 서비스까지 제공하는 공간을 각기 운영하고 있다. 여러 나라의 종이 회사에서 생산한 다채로운 종이가 구비되어 있으며 방문객이 종이 견본을 보며 자유롭게 자신의 감성과 필요에 맞는 종이를 찾을 수 있다. 수입지는 국산지에 비해 가격이 비싸서 책을 대량 제작할 때는 선뜻 사용하기 어렵지만, 소량인 경우에는 부담이 크지 않으니 적극 활용해 보길 권한다. 페이퍼샵 혹은 갤러리에서 종이 구매, 출력, 제본을 일괄 진행할 수도 있다. 전문 제작 업체가 아니기 때문에 가격이 비싸고 부가적인 서비스가 다소 부족하지만, 갤러리에서 판매하는 대부분의 종이에 자유롭게 출력할 수 있다는 장점이 이를 상쇄한다. 책을 1-2권만 제작할 생각이라면 이런 방식도 고려해봄 직하다. 종이만 구매해 디지털 출력 업체에서 책을 제작하고자 한다면 해당 종이의 판매 규격(A3 또는 국4절)으로 입고해도 문제가 없는지 꼭 구매 전에 확인하도록 한다.

두성종이 인더페이퍼샵 을지로점 컬러 레이저 출력, 무선·스프링·중철제본

T. 02-3144-3181 | www.doosungpaper.co.kr

삼원페이퍼갤러리 군자점 컬러 레이저 출력, 무선·스프링제본 가능

T. 02-468-9008 | www.papergallery.co.kr

(3) 제본과 후가공

출력 또는 인쇄가 끝났다면 이제 남은 공정은 표지와 내지를 하나로 묶는 제본이다. 후가공은 인쇄가 끝난 뒤 추가적으로 진행하는 공정을 이르며 코팅, 박, 형압, 에폭시, 실크스크린 등이 있다. 후가공이 많아질수록 책 만드는 과정이 복잡해지고 제작 비용은 올라간다. 처음 책을 만드는 단계에서는 다양한 후가공에 욕심을 내기보다 기본에 충실하길 권한다. 책을 한 번 만들어보고 제작에 대한 감이 잡히면 거래했던 출력소 담당자에게 조언을 구하거나 관련 서적을 찾아보면서 좀 더 어려운 과정에도 도전할 수 있다. 초보자가 적은 비용으로 손쉽게 선택할 수 있는 후가공은 '코팅'이다. 코팅은 책의 표지에 얇은 비닐을 씌우는 과정으로 책의 표면이 쉽게 손상되지 않도록 한다. (종이 표면에 비닐을 덮고 열을 가해 압착하는 가공의 정확한 명칭은 사실 라미네이팅이다. 코팅은 표면에 도료를 발라 얇은 막을 생성하는 가공법이다.) 일반적으로 표면에 빛이 반사되는 유광 코팅과 그렇지 않은 무광 코팅으로 나뉜다. 유광은 말 그대로 광택이 나기 때문에 코팅했다는 사실이 확연히 드러나며 인쇄물이 선명하고 생동감 있어 보인다. 인쇄물에 가장 흔히 쓰이지만, 책의 경우 의도와 잘 맞지 않으면 자칫 촌스럽거나 저렴한 느낌을 주기 쉽다. 무광은 광택이 거의 없어 자세히 보지 않으면 코팅을 했는지 여부를 알기 어렵다. 유광보다 가격이 약간 비싸며, 이미지의 톤을 약간 떨어뜨려서 중후하고 고급스러운 느낌을 준다.

아트지나 스노지처럼 매끄러운 종이가 아닌 러프그로스 종류

라면 독자들이 종이의 질감을 손으로 느낄 수 있도록 코팅하지 않는 편이 좋다. 표면이 심하게 거칠거나 울퉁불퉁한 종이는 코팅하더라도 비닐이 종이에 잘 접착되지 않아 공간이 뜰 수 있으니 주의한다. 표지 바탕 전체에 진하게 색을 넣은 경우에도 마찬가지이다. 잉크나 토너 때문에 비닐이 제대로 붙지 않을 수 있다. 이때는 코팅액을 종이에 뿌리는 UV코팅이 대안이 될 수 있다. 다만 이 방식은 비닐을 압착하는 라미네이팅에 비해 표지의 내구성을 크게 높이지는 못한다.

　제본 방법에는 앞서 '2-4 완성된 책의 겉모습 예상'에서 설명했듯이 양장제본과 무선제본(낱장제본), PUR제본, 중철제본, 실제본, 링제본 등이 있다. 오프셋 인쇄를 했을 때 가장 일반적인 방식은 무선제본이며 디지털 출력을 했을 때 가장 일반적인 방식은 낱장제본, 이른바 떡제본이다. 무선제본과 낱장제본은 둘 다 표지와 내지를 풀로 붙이지만, 큰 종이에 여러 페이지를 인쇄해서 16쪽 단위로 접어서 묶느냐 모든 페이지를 각기 인쇄해서 낱장 단위로 묶느냐의 차이가 있다. 앞엣것은 여러 페이지가 하나로 연결되어 있어 책을 쫙 벌리더라도 책장이 빠지지 않지만, 뒤엣것은 페이

낱쪽 단위로 출력해 접착제로 고정하는
떡제본 방식

16쪽 단위로 전지에 인쇄해 접은 뒤 접착제로
고정하는 무선제본 방식

지 각각이 책등 안쪽의 풀에만 의지하고 있을 뿐이므로 과도하게 책을 벌리거나 힘을 줘서 책장을 당기면 낱낱이 떨어져 버린다. 종이를 엇결로 쓰는 경우에는 이 현상이 더욱 심해진다. A3지나 국4절을 사용하는 디지털 출력에서 무선제본은 불가능하다. PUR제본은 떡제본 방식과 무선제본 방식에서 접착제를 PUR 전용 접착제로 바꾼 방식이다. 책을 활짝 펼칠 수 있고 낱장 단위로 묶더라도 책장이 쉽게 떨어지지 않지만, 기존 방식에 비해 비용이 두세 배 비싸다. 소량인 경우 제본 비용만 권당 1만 원 내외이며, 수량이 많으면 이보다 조금 저렴해진다. 온라인 주문으로 PUR제본을 신청할 수 있는 업체가 몇 곳 있으나 한두 권 단위면 주문을 받아도 진행하지 않는 경우가 있으니 미리 전화로 확인하도록 한다.

중철제본은 내지 중간을 위아래 한 번씩 철심을 박아 고정하는 방식으로, 철심이 박힐 만한 두께로 페이지 수를 제한해야 한다. 킨코스(KINKOS)처럼 일반 스테이플러를 사용하는 출력소는 12쪽 이하만 주문을 받는다. 대학가나 충무로의 일부 출력소는 대형 스테이플러를 보유하고 있으며 종이가 너무 두껍지 않다면 24쪽 정도는 무난히 제본할 수 있다. 오프셋 인쇄를 한다면 기계 때

펼침면 단위로 출력해 가운데에 철심을 박거나 실이나 끈으로 묶어서 고정하는 중철제본과 실제본 방식. 매는 재료는 다르지만, 낱쪽이 아닌 펼침쪽 단위로 출력해 반으로 접은 뒤 가운데를 고정한다는 기본 원리는 같다.

문에 문제될 일은 없다. 전문 제본소에서 중철제본기로 작업하기 때문이다. 그러나 종이를 한 방향으로 계속 겹치는 중철제본의 특성상 페이지 수가 늘어날수록 책의 중심부가 표지 바깥으로 크게 밀리게 됨을 유의해야 한다. 전체적으로 바깥쪽 여백이 넉넉하지 않다면 이를 재단할 때 글자나 이미지가 재단선에 걸치거나 아예 잘려나갈 수 있다.

실제본은 중철제본과 비슷하지만 철심을 박지 않고 직접 내지 가운데에 작은 구멍을 뚫어서 실로 매는 방식이다. (양장제본을 할 때 내지를 매는 방식도 실제본이지만 초보자가 글로 배우기에 녹록지 않으므로 이 책에서는 설명하지 않는다.) 같은 간격으로 구멍을 여럿 뚫어서 박음질하듯 실을 꿸 수도 있고, 구멍을 세 개 뚫어서 8자 모양으로 매듭을 지을 수도 있다. 페이지 수가 많으면 중철

양장제본용 표지는 위와 같은 형식으로 제작해야 한다. 앞표지, 책등, 뒤표지 주위에 일정한 여분이 필요하며 제본 업체마다 요구하는 여분이 조금씩 다르다.

제본에서 발생하는 문제가 동일하게 나타나므로 유의한다. 링제본은 저렴하고 어디서나 쉽게 할 수 있지만 단행본에는 거의 사용하지 않으며 16쪽처럼 적은 분량에는 적합하지 않다.

마지막으로 남은 것은 양장제본(하드커버)이다. 제작에 드는 노력과 비용을 감수하고라도 꼭 양장본을 만들고 싶다면 먼저 전체 분량을 최소 30쪽 내외로 조정해야 한다. 16쪽은 너무 얇아서 제작하는 데 무리가 있다. 이후에는 제작업체에 하드커버 제작용 참고 파일이 있는지, 만약 없다면 어떤 식으로 파일을 만들어야 하는지 문의하고 이를 토대로 표지 파일을 수정해야 한다. 표지가 인쇄된 종이로 두꺼운 합지의 상하좌우를 한 번 감싸야 하기 때문에 양장제본용 표지는 무선제본용 표지보다 훨씬 더 많은 인쇄 여분이 필요하다. 하드커버는 특별한 인쇄 없이 단색의 천이나 종이로 싸는 경우가 더 일반적이다. 이때 제목은 박(글자를 동판으로 만들어서 표지에 금지나 먹지 등을 열로 압착하는 방식)으로 처리하며 작은 이미지를 따로 인쇄해서 부착하기도 한다.

디지털 출력 업체 중에서 양장제본을 주문받는 곳이 몇 군데 있다. 포털사이트에서 '하드커버 제본' '하드커버북' 등의 키워드로 찾을 수 있다. 그러나 양장제본은 다른 제본 방식에 비해 제작 공정이 복잡하고 까다롭기 때문에 온라인 주문 시 제약이 상당하다. 출력 업체에서 제작한 양장본은 전문 제책사의 결과물에 비해 내구성도 약한 편이다. 비용이 좀 들더라도 제대로 양장제본을 만들고 싶다면 출력 업체보다 공방 쪽을 찾아보길 권한다. 닻북스(www.datzbooks.com)와 같은 책 공방이나 렉또베르쏘(www.

rectoverso.co.kr)와 같은 예술제본 공방이 대표적이다. 전문 제본가와 상의해 비교적 원하는 모양새로 책을 만들 수 있으며, 양장본의 완성도나 내구성에도 부족함이 없다. 일반 출력 업체에 비해 가격은 상당히 비싼 편이다. 특히 책을 하나의 작품으로서 공들여 완성하는 예술제본은 권당 몇십만 원을 호가하며 제작 시간도 일반 업체에 비해 오래 걸린다. 그러나 선물용 혹은 소장용으로 완성된 책의 가치는 이루 말할 수 없다.

먼저 시작,
책 만들기

김경아

출판사에서 편집자로서 원고를 만지고 책을 만들었다. 그러나
직접 책의 형태를 만들어낸 적은 없다. 그 일은 디자이너의 몫이었다.
책의 디자인이나 형태에 대해 편집자와 디자이너가 협의한 뒤
디자이너가 그것을 구현해냈다. 때문에 인디자인이라는 프로그램도
귀에는 익숙하지만 손에는 그렇지 못하다. 책의 기획부터 제작까지
전 과정을 혼자 해내는 일은 생소하고 조금은 부담스럽다.
그럼에도 독자의 입장에서 이런 도전을 한 이유는, 여러분도
나와 같은 마음이리라 믿기 때문이다. 지금부터 시작해보자.
나만의 책 만들기!

직접 인디자인을 이용해 책을 만들어보기로 했다. 인디자인은 다뤄본 적이 없지만 책에 사용법이 자세히 적혀 있고, 16쪽이니 할 수 있을 것 같다. 3년 전에 아이가 태어난 뒤로 줄곧 블로그에 써온 육아일기를 정리해볼 생각이다. 출생부터 돌 때까지는 앨범에 사진으로 정리해뒀으니, 이번에는 돌 이후부터 두 돌까지를 넣어야겠다. 야호! 어떤 모양의 책을 만들까?

기획서 작성하기 23-30쪽, 71-74쪽

정리한 글감을 토대로 기획서를 작성했다. 책의 제목(가제), 주제,
목적, 구체적인 내용, 분위기와 형태를 전체적으로 구상해서
넣었다. 참고로 책을 만드는 동안에는 기획서를 눈에 잘 띄는
곳에 두고 한 번씩 되새기는 편이 좋다. 자칫하다가는 애초의 기획
의도와 전혀 다른 책을 만들게 된다. 만약 책을 만들다가 처음
의도와 다른 방향으로 가고 싶어진다면 아예 기획서부터 새로
작성하도록 한다.

　책의 형태는 앨범처럼 정사각형으로 할까, 아니면 독특하게
가로로 길게 가볼까, 책 크기는 얼만 하게 할까 온종일 머리를
굴렸다. 결국 익숙한 기본 책 형태를 택했다. 처음으로 책을 만드는
만큼 익숙하지 않은 판형에는 이미지와 글을 배치하기가 훨씬
어려울 것 같다.

먼저 시작, 책 만들기　　　　　　　　　　　　　　　　　　　　　202

1. 책의 제목(가제)

성은이의 두 번째 1년

2. 책의 주제

성은이 만 12개월부터 23개월까지 열두 달의 모습

3. 책의 목적

- 성은이의 아기 때 모습을 책에 담아보기 위해
- 블로그나 컴퓨터에만 담아뒀던 사진을 가족들이 함께 볼 수 있도록

4. 책의 내용

- 만 12개월부터 23개월까지 각 달의 포토제닉을 서너 장씩 추려서 넣는다.
- 12개월: 걸음마 연습, 인형 사랑
- 13개월: 이유식 난장판, 머리띠, 사랑의 화살
- 14개월: 패션쇼, 우는 얼굴
- 15개월: 열이 39도까지 올랐던 일. 탁자 올라가기
- 16개월: 바구니 타기, 예뻐, 양치 싫어함, 능숙한 걸음
- 17개월: 산책, 머리 묶음, 낙엽놀이
- 18개월: 과자 사랑, 부스터 양치, 산책, 흰둥이, 청소기
- 19개월: 산책, 트리 방울, 떡 먹기, 성탄 전야, 인형 어부바, 장난감나라
- 20개월: 헌금 봉사, 책탑, 숨기, 인형 안아주기, 인형 기저귀
- 21개월: 설날 한복, 밥통, 다리미
- 22개월: 물병 놀이, 지구본, 물감놀이, 사자 사랑, 놀이터 개구리
- 23개월: 방에서 만세, 케이크, 모래놀이
- 아이에게 주는 편지

5. 책의 분위기와 형태

- 깔끔한 앨범 형태
- 사진 위주로 꾸밈, 글은 사진 설명 정도
- 쪽수와 부수: 24쪽, 3-4부

어떤 사진을 넣을까 보려고 블로그에 들어갔다. 사진을
고르기는커녕 한 시간 넘게 아이의 아기 시절 모습을 보면서
실실대다가, '우리 아이가 이런 때도 있었네.' 하면서 가족에게
사진과 동영상을 보냈다. 하나같이 예쁘고 기념하고 싶은
사진인데 도대체 어떤 걸 골라야 할지 고민이다. 넣고 싶은 사진을
1차로 추려서 다른 폴더에 넣어두고, 다시 보면서 2차로 추렸다.
그런데도 이미지가 55장이나 된다.

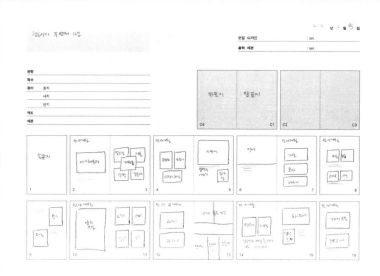

정리한 글감을 어떤 모양으로 책에 실을지 고민하는 시간이다.
내 책은 육아일기 겸 아이 사진집 개념이므로 포토북 웹사이트를
다니면서 내지에 이미지를 어떻게 배치했는지 봤다. 모방은 창조의
어머니! 처음에는 열두 달의 기록이니 1-2쪽에 한 달 치씩 넣으면
되겠다고 생각했는데, 그러면 사진이 조막만 해져서 잘 보이지도
않고 너무 어수선할 것 같다. 결국 8쪽을 늘려서 2쪽에 한 달 치씩
넣었다. 쪽배열표 그릴 때 이미지 배치 형태에 변화를 줘서 보는
사람이 지루하지 않도록 했다. 처음에는 막막하기만 했는데,
마지막쯤에는 어떤 희열이 느껴졌다. 벌써 책을 만든 것 같은
기분이랄까?

난생처음으로 이미지 보정을 해본다. 포토스케이프를 다운받아서
책에 나온 대로 따라가 보았다. 색편향 제거를 할 때 무얼 어떻게
조절해야 할지 모르겠어서 책에 나온 수치를 그대로 적용했더니
사진이 달라지네! 사진마다 수치를 다르게 적용해야 하는 것
같은데 처음이라 어렵다. 이것도 자꾸 해봐야 느는 듯!
부끄러운 고백이지만, 나는 이 수치를 어떻게 적용해야 할지
몰라서 책에서 예로 든 수치를 모든 사진에 적용했다. 그랬더니
가제본 출력했을 때 붉은 사진이 여러 장 나와서 다시 보정하느라
번거로웠다. 재보정하면서 살펴보니 내 사진은 대체로 붉은 기가
많았다. 내친김에 전부 손봤는데, 붉은 기를 적당히 제하니까
사진이 한결 부드러워 보였다. 전체적으로도 이미지가 훨씬
통일감을 갖게 됐다. 나처럼 두 번 고생하지 않으려면 수치를
이리저리 조절해보면서 애초에 제대로 보정해주는 편이 좋겠다.

사랑의 화살을 쏘는 사진의 표정이 예뻐서 책에 꼭 넣고 싶다.
그런데 어스름한 저녁에 방에서 불 끄고 찍은 거라 다른 사진들과
전체적인 톤이 맞지 않는다. 보정을 해도 사진이 깨져 보인다.
원칙대로라면 빼는 게 맞겠지만 사진이 너무 마음에 들어 크기를
줄여서 넣기로 했다.

'사랑의 화살을 쏘는 사진' 이미지 보정 전과 보정 후

책을 만들려면 책 만드는 도구가 있어야지. 어도비 웹사이트에
갔더니 인디자인뿐 아니라 여러 프로그램의 30일 체험판을
제공한다. 인디자인은 CC버전이 최신판인데 나는 CS5버전으로
다운받았다. 상위 버전에서 작업한 파일은 하위 버전에서 열리지
않으므로, 작업이 30일 이상 걸리면 CC버전 체험판을 다운받아서
쓸 요량이었다. 다행히(?) 작업은 한 달 안에 끝났다. 인디자인
CS5 한국어 버전을 선택해서 설치하고, 완료 후 완료창 위쪽에
보이는 Adobe Indesign CS5 버튼을 누르자 인디자인 프로그램이
실행되었다. 시험판으로 사용하겠다고 체크하고 메일주소는
입력하지 않았다. 인터넷에서 파일이나 프로그램을 다운받아 본
사람이라면 누구나 어렵지 않게 사용할 수 있을 것 같다. 새 문서를
열기 전에 우선 책에 나온 대로 문서 단위와 색상을 설정했다.
이어 새 문서를 열어 판형과 여백을 설정했다. 눈앞에 펼쳐진 하얀
문서가 경이롭다. 이제 이 대지를 나만의 색으로 물들일 시간이다.

쪽배열표 갱신하기

114-118쪽, 138-145쪽

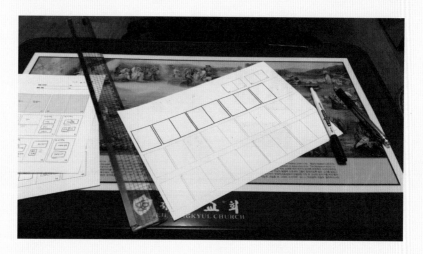

실제 인디자인으로 각 페이지에 이미지를 넣어보니 쪽배열표를
쓰면서 상상했던 분위기와 다른 데가 많다. 이미지가 향한 방향에
따라 좌우 페이지를 바꾸기도 하고, 너무 빡빡해 보여서
사진을 빼기도 하고, 처음 넣은 사진보다 더 나은 걸 발견해서
바꿔 넣기도 했다. 나중에 보니 처음과 달라진 부분이 몇 쪽 있었다.
그대로 두면 책을 완성하고 나서 확인할 때 헷갈릴 것 같아서
아예 쪽배열표를 다시 그렸다. 내 책은 24쪽이니 그만큼이
종이 하나에 전부 들어가게 직접 쪽배열표를 그렸다. 어설프지만
손맛이 느껴진다.

이미지 위주로 갈 생각이라 우선 전체 페이지에 이미지를 쫙 깔고
마스터 페이지에서 글상자를 만들었다. 왼쪽 상자의 우측 하단의
□ 표시를 클릭하고, 오른쪽 상자를 클릭해 글상자를 연결하고
작업 쪽에서 글을 넣었는데 글이 자동으로 흐르질 않는다. 왜
안 될까. 한참 씨름하다가 마우스를 던질 뻔했다. 다시 책을
봤지만 페이지가 밀릴 수는 있어도 이런 경우는 없는 것 같은데 뭘
잘못한 건지 모르겠다. 결국 작업 쪽에서 일일이 글상자를 만들어
연결하고 글자 서식을 만들어야 했다. 내가 적용한 서식은 글꼴
Kopub바탕체 12pt, 글줄사이 22pt, 왼끝정렬이다. (이 서식은
판면이 A4로 설정되었을 때이다. 뒤에서 밝히겠지만 나는 판형
설정을 A4로 하고 작업하는 실수를 저질렀다.)

　　나중에야 페이지 자동 생성이 안 된 원인을 알았다.
오버라이드(재정의) 기능을 몰라서 마스터페이지의 글상자와는
별개로 작업 쪽에 다시 글상자를 만들어서 글을 붙여넣었다.

그러니 페이지 자동 생성이 안 될 수밖에! 같은 실수를 하지 않도록 반드시 책을 제대로 읽고 오버라이드 기능을 활용하기 바란다. 참고로 이미지를 다 깔아놓은 상태에서 글을 흘리면 때로 글이 이미지에 가려진다. 이때는 텍스트 감싸기 기능을 활용하거나 글이 이미지 위에 오도록 순서를 바꾸어야 한다.

세상에! 본문 작업을 마치고 펼침면을 PDF로 저장, 실제 크기로
인쇄하려는데 원고 펼침면이 A4에 넘친다. 넘쳐도 한참 넘쳐!
놀라서 문서 설정을 살피니 판형을 A4로 놓고 시작했다. 기본 책
형태로 갈 거니까 기본 설정대로 가면 되겠다고 생각해서 새 문서
열 때 꼼꼼히 보지 않은 것이 실수였다. 인디자인에서 새 문서

판형은 A4가 기본이다. 책에도 A5 정도의 크기가 적당하다고 쓰여 있는데, 그 설명은 코로 본 건지……. 꽤 많은 양의 글이 한쪽에 다 들어갈 때 뭔가 이상하다는 걸 알아채야 했다.

사진을 큼직하게 넣은 터라 A4는 지나치게 큰 감이 있어서 결국 판형을 A5로 줄이기로 했다. 문서 설정으로 가서 판형을 조절했더니, 허허허, 이미지랑 글이 다 넘쳐서 줄여야 한다. 어떻게 해야 좋을지 도저히 모르겠어서 공동저자에게 조언을 구했다. 우선 여백을 조정한 후 이미지 크기 조절, 글상자 크기 조절, 본문 글자크기와 글줄사이 줄이기, 이걸로 부족하면 글 분량을 조절하는 순서로 해보라 하신다. A5 판형에 적합하다고 제안해준 여백은 위쪽 15mm, 안쪽 25mm, 아래쪽 30mm, 바깥쪽 15mm이다. 글자 크기는 9.5pt, 글줄사이는 18pt로 바꿨다.

판형을 바꾸면서 화면 구성이 조금 달라졌다. 사진 설명(캡션)을 추가해서 더 달라 보이는 듯하다. 쪽배열표를 다시 만들어야 하나 고민하다가 공동저자에게 물어보았다. 작업을 하다 보면 인디자인에서 보기 좋게 구현하느라 쪽배열표와 달라질 수밖에 없단다. 페이지 순서가 뒤바뀌는 등 변화가 크면 쪽배열표를 다시 그리는 편이 좋고, 페이지 안에서 사진 위치가 달라지는 정도는 그냥 가는 것도 괜찮겠다고 하셨다. 나는 후자이므로 쪽배열표를 다시 그리지는 않았다. 다만 편지글을 넣고 싶어서 추가한 두 쪽만 쪽배열표에 더 그렸다. 나는 디지털 출력이니 두 쪽 단위로 추가할 수 있지만, 인쇄할 사람이라면 여덟 쪽 단위로 가는 편이 종이 낭비와 비용을 줄일 수 있다.

두 번째 부끄러운 고백이다. 앞에서 여러분에게 최종 기획서를 출력해 두고 자주 보면서 되새기기를 권했다. 그러나 정작 나는 책을 만들면서 기획서의 존재를 잊고 있었다. 사진과 글을 다 넣고 판형까지 바꾼 이제야 컴퓨터 폴더에 저장해 둔 기획서가 생각났다. 처음 의도를 다 담았는지 점검하는데, 아이에게 보내는 편지 부분이 빠져서 뒤늦게 추가했다. 결과물이 반드시 기획서 내용과 동일할 필요는 없으나, 기획했던 부분이 실수로 누락되지는 않도록 기획서를 주기적으로 점검하도록 하자.

표지는 앨범 느낌으로 했다. 아이 사진을 넣고 그 위에 상자를 만든 뒤 제목을 넣었다. 인디자인 생초짜였던 내가 책의 도움 없이 혼자 이 메뉴 저 메뉴 뒤지면서 상자 안에 색도 깔았다. 겨우 26쪽짜리 얇은 책이지만, 이 책을 만들면서 인디자인과 많이 친해졌나 보다. 혼자 색 넣고 완전 뿌듯해져서 히히 웃었다. PDF로 전환해서 보니 느낌이 또 다르다. 출력해서 보면 내 책이라는 느낌이 더 크겠지? 아, 우리 집에 프린터가 없는 게 아쉽다. 얼른 출력해보고 싶어!

출력 넘기기 전에 확인할 게 이렇게 많다니 정말 눈이 빠질 것 같다. 그때 나를 구해준 프리플라이트! 카톡으로 받은 이미지를 몇 장 썼는데 크기를 너무 키워서 해상도가 낮아져 있었다. 전혀 모르고 있었는데, 프리플라이트를 적용하자마자 오류를 잡아냈다. 책의 설명대로 사진 크기를 줄이니 곧바로 해결! 신기하다.

이 단계에서 공동저자에게 확인차 PDF 파일을 보내보았다. 여러 부분을 짚어주었는데, 초보자가 많이 하는 실수라고 하니 여기 공유한다.

1) 속표지와 판권 쪽번호 삭제

 Ctrl+Shift 키 누른 상태에서 해당 쪽의 쪽번호 클릭.

 Delete 키를 눌러 삭제

2) 쪽번호 위치 조정

 쪽번호가 글과 이미지가 놓인 판면과 너무 붙어 보이지
않도록 한다. 재단선에서 10mm 정도만 떨어져 있으면
잘려나갈 위험은 없다.

3) 전체 이미지 간격, 이미지와 글 간격 조정

 이미지 간격이 너무 벌어지지 않도록 하고(1-2mm 권장)
전체적으로 간격을 일정하게 맞춘다. 나는 캡션을 사진 두 장당
하나씩 넣었는데, 이 경우 캡션과 사진 사이보다 사진과 사진
사이가 좁거나 별 차이 없는 게 덩어리 감이 좋아 보인다고
한다. 또 같은 맥락에서 글과 그림이 좌우로 나란히 놓였을
때는 글줄사이보다 글과 그림 사이가 넓어야 가독성에 문제가
없다고 한다.

4) 재단 여분 매 페이지 확인

실제 크기로 뽑아보니 A5가 생각보다 크다. 아마 재단선까지
표시돼서 더 그렇게 느껴지는 것 같다. 화면으로 볼 때는 문제가
없어 보였는데, 출력하니 역시 손볼 곳이 보인다. 컬러와 흑백 모두
뽑아본 덕분에 사진 색상을 재조정할 수 있었다. 화면과 인쇄물의
색감 차이에 익숙하지 않은 사람은 컬러로도 몇 쪽 출력해보면
좋을 것 같다.

아이와 함께 가제본을 만들었다. 내가 재단선 따라 종이를
잘라내면 아이는 거기에 그림을 그리고 풀칠을 해서 제 나름의
작품을 만들었다. 책에 있는 자기 모습을 보고는 "아기 성으니다!"
하면서 더 아기 때를 보여 달란다. 아이와 함께하느라 가제본이
다소 삐뚤빼뚤하고 위아래가 고르지 못하다. 그런들 어떠하리.
즐겁고 뿌듯한 시간이었다. 책의 꼴을 만들어놓으니 낱장으로
출력했을 때보다 좀 더 종합적으로 교정을 보게 된다. 의자에

앉아 한 장 한 장 넘기면서 글이 매끄럽지 않은 부분도 고치고, 사진과 글의 간격이 통일되지 않은 부분도 손봤다. 여백 크기나 사진 간격이 괜찮은지도 살폈다. 번거롭게 느껴지겠지만 가제본을 꼭 만들어보기를 권한다. 실제 인쇄에 들어가기 전에 손으로 시범인쇄를 한다고 생각해도 좋겠다.

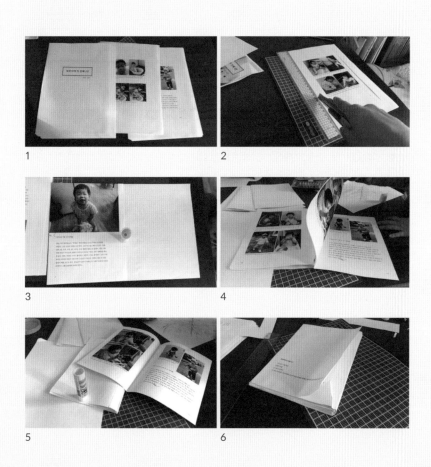

1

2

3

4

5

6

포털사이트에 소량 인쇄, 디지털 인쇄, 소량 인쇄 제본 등 여러
키워드로 검색해서 업체를 찾았다. 책을 만들려는 사람이 이렇게
많은 걸까? 소량 인쇄를 하는 업체가 상당히 많아서 적당한
곳을 찾느라 애먹었다. 친절하고 빠르고 저렴한 곳으로 나름
신중하게 골랐다. 책에 나온 설명을 하나하나 짚어가며 판형,
용지, 인쇄방식 등에 혹시 잘못 들어간 건 없는지 여러 번 확인했다.
주문이 잘못되면 내가 생각한 것과는 전혀 다른 책이 나올 수 있기
때문이다. 나는 3부를 주문했다. 권당 1만 원이 안 된다. 생각보다
싸네! 다음에 한 번 더 도전해도 좋겠다. 이제 책이 오기만
기다리면 된다. 두근두근.

책 받아들기

주문하고 5일 만에 책을 받았다. 중간에 연휴를 꼈는데도 빨리 와서 놀랐다. 내가 만든 책을 받아보니 우선은 신기했고, 혼자 해냈다는 점이 기특했다. 아이도 한 장 한 장 넘기면서 "성으니네? 또 성으니네!" 하며 계속 보겠다고 책을 놓지 않았다. 양가 부모님들께 한 부씩 드렸더니 이런 걸 어떻게 했느냐며 아주 좋아하셨다. 책을 만들었다는 사실은 기쁘지만 책의 품질을 보자면 아쉬움이 남는다. 실력이 부족한 건 일단 차치하고 실제 책에 나온 사진이 화면보다 많이 어둡다. 게다가 사진이 깨끗하지 않고 거친 느낌이랄까, 마치 낮은 화소의 사진을 억지로 키운 듯한 느낌으로 인쇄가 됐다. 업체를 잘못 고른 걸까. 재인쇄를 요청할까 생각도 했지만, 판매용이 아닌 소장용이고 전문적 식견이 있지도 않은지라 그냥 넘어갔다. 다음번에는 돈을 조금 더 내더라도 다른 업체에서 하고 싶다.

또 한 번 부끄러운 고백인데, 전직 편집자인데도 완성된 책에서
맞춤법 틀린 곳이 여러 군데이다. 출력해서도 여러 번 살펴보고
미심쩍은 곳은 사전을 확인했어야 했는데 그러지 못했다. 가족만
보는 거니 괜찮다고 애써 위로하지만, 명색이 책인데 기본을
지키지 못한 것 같아 좀 찜찜하다.

나의 첫 번째 책 만들기 여정은 이렇게 끝났다. 마음에는 기쁨과
재미와 뿌듯함이 들어차고, 얼굴에는 다크서클이 턱밑까지
내려왔다. 여러분은 나처럼 단시간에 하기보다는 시간을 들여
글감을 고르고, 글과 이미지를 앉히고 교정을 보며 원고를
다듬으면 좋겠다. 시간과 마음을 들이는 만큼 여러분의 책은 더 큰
의미와 가치를 지니게 될 것이다.

나만의 책 제작자
인터뷰

책 만들기 수업에 참여했던 여덟 분의 인터뷰를 실었다.
대부분이 수업을 듣기 전까지 인디자인을 한 번도 써 보지 않았고
편집디자인을 따로 공부하지 않았다. 책을 완성하는 데 걸린 시간은
저마다 달랐지만, 생애 첫 도전을 성공적으로 마쳤다는 데는
차이가 없다. 책 만들기를 처음 시작하는 여러분에게 앞서 그 길을
걸은 이들의 메시지가 큰 힘이 되길 바란다.

김대호	**Journey to the Fantastic World**
김유리	혼자 놀기 매뉴얼북
김지선	흔적
방한량	이젠 화도 안 난다
이경미	너와 나의 이야기
임채희	동네와 이별하는 법
조윤선	주경야독
허영수	일곱 살 신준호

김대호

gkdh140@naver.com

그림으로 자신뿐 아니라 세상을 바꿀 수 있다고 믿는 공상적 그림주의자! 그림 보기와 그림 그리기를 사랑하는 일러스트 작가입니다. 특히 SF, 판타지 장르를 좋아합니다. 다른 이의 마음속에 잔잔한 울림을 줄 수 있는 작품을 그리기 위해 오늘도 열심히 노력하고 있습니다. (물론 잘 안 그려질 땐 가끔 게임도 합니다.)

Journey to the Fantastic World

쪽수	40쪽
판형	210×287mm
색도	표지 단면 4도, 내지 양면 4도
종이	표지 랑데뷰 210g, 내지 랑데뷰 105g
	면지 없음
출력	레이저 출력
제본	무선제본

이 책은 저의 그림을 모은 작은 작품집입니다. 나름 아끼는 그림만 모아서 여행과 일상의 판타지라는 두 가지 콘셉트로 구성해보았습니다. 덧붙여 그림을 그리면서 고민한 것들, 이런저런 생각을 솔직하게 글로 표현해 보았습니다. 언젠가 이 책을 보게 될 독자에게 고단한 현실 속 작은 휴식과 새로운 영감을 줄 수 있기를 바랍니다.

Journey to the Fantastic World

Illustration Art Book of KIM DAEHO

version 1.0

GT Books

닥터 옥토푸스와의 대화(Talk with Dr. Octopus)

폐허(Ruins)

처음 나만의 책을 만들겠다고 결심한 계기는 무엇인가요?

짧은 작가 경력이라 쌓아 놓은 그림은 많지 않지만 잘 엮어서 작품집을 한 권 만들고 싶다는 바람이 몇 년 전부터 있었습니다. 그간의 작업을 나누고 엮고 정리하면서 처음 그림을 시작할 때의 마음가짐을 되돌아보고, 또 다른 의미를 찾아보고, 앞으로 어떤 그림을 어떻게 그릴지에 대한 아이디어를 얻는 데 도움이 되리라 생각했습니다. 혼자서 책을 만들어볼까 몇 번 시도해 보았지만 편집 디자인에 대한 기초도 없고, 관련 툴에 대해 배운 적도 전혀 없는 상태에서 하려니 막상 어려운 점이 많더군요. 그러던 중 상상마당에 저에게 딱 맞는 강좌가 있음을 알게 되었습니다. 당연히 바로 신청했죠!

책 한 권을 완성하는 데 걸린 시간과 작업하며 특히 어려웠던 점은?

상상마당 강좌를 듣는 기간 동안 작업했기 때문에 말 대로 책 자체를 만드는 데는 대략 2달 정도 걸렸습니다. 하지만 책에 들어갈 그림들을 모으고 글 원고를 쓰고 정리하는 것까지 포함하면 4년은 걸렸다고 할 수 있겠네요. 저마다 다르겠지만 저에겐 책 한 권 만들기가 만만치 않은 일이었습니다. 첫째로 어려웠던 점은 책의 목적을 잡고 이에 맞게 글을 쓰는 일이었습니다. 작품집이라고는 해도 단순히 앨범처럼 그림만 나열해 놓을지, 일기처럼 오직 저만 보는 용도로 형식에 구애받지 않고 자유롭게 글을 쓸지, 포트폴리오라는 성격을 가미해 독자나 클라이언트에게 저의 주제의식이나 내용이 잘 전달되도록 좀 더 체계적으로 글을 쓸지 결정하는 일이었습니다. 둘째는 그림과 글이 준비된 후에 이들을 그 목적에 맞게 구성하는 것이었습니다. 사실 이 부분이 책 만들기 강좌를 듣게 된 이유이기도 하죠. 작게는 글씨 크기나 폰트 정하기부터 레이아웃 같은 문제까지. 강사 선생님께서 이런 부분에 대해 잘 가르쳐주셨지만 좀 더 보기 쉽고 재미있게 구성할 수 있지 않았을까 개인적으로 아쉬움이 많이 남는 부분입니다. 아마도 경험 부족이 가장 큰 이유가 아닐까 합니다.

최종 종이책을 완성했을 때의 느낌은 어땠나요?

아마도 이 부분은 책을 만드시는 모든 분의 공통된 느낌일 것 같은데, 완성된 종이책을 받아보았을 때의 첫 느낌은 설렘과 뿌듯함이었습니다. 큰일 하나가 마침내 마무리되고 그간의 노력에 보상을 받는다는 느낌. 여건이 된다면 두세 권 더 만들고 싶다는 의지도 생기더군요. 실제 책을 찬찬히 살펴보면서는 모니터 화면으로 작업할 때와 비교해서 보았습니다. 책 넘김이나 제본 상태 등 의도했던 것보다 잘 나온 부분도 있고 일부 이미지의 색감같이 아쉬웠던 부분도 있었습니다. 컴퓨터 파일에서 보는 것과 실제 종이책 사이의 차이도 잘 알아두어야 할 것 같더군요.

나선계단(Spiral)

계단이 크고 작은 공백들과 부딪칠때 웨 대위법이 있는 그 웨법
(2)에 확대하여 들여다보는건 나선 계단을 오르고 나선여 머리까지
이야기가 없고 말리고 있는 생각이다. 그래서 이곳의 스케치를 공유하다.

체는 펜으로 머리와 머리가 없고 있는 말을 만들어 웨법으로 옮기어 지
체는 이야기 그려야 이야기 들릴들은 말고 있는 웨법이다. 나는 이야기이
나더, 이곳 웨법 유새여 손끝이 매든 좀 수 있는 말면 없는 웨야기하
면 된다. 이야기 웨법 얼마한 처음 깊은 노트라고 있는 웨법하다 이 이곳 수
있다. 이 깊이 웨야기는 느웨가는고 그 깊이 되어가 얼마이 웨법한다. 나
정확, 웨리가고 이곳이 얼마의 얼마 안보 노트하고 있는 얼마만 부웨기고 웨다.

기를 얼마이 온 호호운 얼마하면. 얼마 있는 호호면서 온보기 아닌 자면,
점이 호호 이곳 웨법들에게도 운 얼마들 이야 수 있는 얼마여라 나는 이야기이
나더, 이곳 웨법 유새여 손끝이 매든 좀 수 있는 말면 없는 웨야기하
면 된다. 이야기 웨법 얼마한 처음 깊은 노트라고 있는 웨법하다 이 이곳 수
있다. 이 깊이 웨야기는 느웨가는고 그 깊이 되어가 얼마이 웨법한다. 나
정확, 웨리가고 이곳이 얼마의 얼마 안보 노트하고 있는 얼마만 부웨기고 웨다.

그웨다고 이들여가가더라 얼마여러는 처음 아니라 웨법 얼마 수 있는 이야
온 얼마 모이고 있는 이들웨법되. 이런이 온면 온얼마 온보하더라이 이 얼마
이 얼마만 언더라 얼마한 웨법을 웨고 있는 이웨법에, 이 얼마들 부웨고
있다. 운터를 얼마여 웨 이 이곳을 얼마 웨.

시간

이곳웨 들여가는 얼마만 속에서
나 온호 처음인 웨 아니나는 얼마이 웨온 얼마만
이얼마이 이곳웨들 웨고 시간이 얼마이 있는 건 아얼만!
나는 좀 느온 이얼만이 얼마.

균형감각이 필요해

웨들웨가 얼마만 시이
웨이 웨웨 얼마이

꿈 1

이웨 웨 나웨면 얼마 웨이 얼마인이.
그얼고 그얼들온 순온 웨이 얼마온 웨 얼만이
그얼이 얼마이나고 그 웨면 얼마온 웨 얼만이.

꿈 2

그 얼마 온들온 이이곤 얼마인!
웨이 얼만이 얼마 얼마온 아니이 얼마이얼만이

이 웨얼이 웨웨 나얼 얼마인얼만!
이얼이 이얼가면 순얼 얼이 얼마인얼만?
이얼이 순온 웨온 얼마온 수 얼만인!

**나만의 책을 만들고자 하는 분들에게
경험자로서 조언 부탁합니다.**

책을 '한' 권 만든 경험자로서 '첫' 책을 만드는
분들께 한 말씀 드리자면 처음부터 너무 많은
내용을 담으려고 하지 말고 한 가지 주제에
집중해서 꼭 필요한 이야기만을 담으려는 노력이
필요합니다. 사실 제가 겪었던 시행착오였습니다.
경험이 없는 상태에서 너무 완벽한 책을 만들려다
보니 오히려 진도가 나가지 않고 시간만 낭비했던
것 같습니다. 글과 그림을 준비하는 것 말고도
여러 가지 배우고 고민해야 할 부분이 많기에
모든 것을 처음부터 완벽하게 해낸다는 게 쉽진
않더군요. 특히나 시간제한이 있다면 더욱
그렇고요. 그림을 그리면서도 많이 듣는 말이
있습니다. 선택과 집중! 책 만들기 역시 이에
해당하는 것 같습니다. 무엇보다 이번 기회를
통해 책을 한 권 만드는 전체 과정을 직접 해본 것
자체가 매우 좋은 경험이었습니다. 예전에 컴퓨터
부품을 사다가 직접 조립했을 때가 생각났습니다.
온전히 스스로의 힘으로 해냈다는 성취감이
큽니다. 또 책을 만들 때부터 좀 더 독자의
관점에서 보는 눈이 생겼습니다. 그런 점에서
좋은 책이란 어떤 책인가도 생각해보게 되었고요.
여러분도 꼭 한 번 자신만의 책을 만들어보시길
강력 추천합니다!

김유리

kyurry@naver.com

10년 넘게 잡지사에서 기자로 일했습니다. 서울의 숨은 산책길 찾기, 냉장고 속 재료로 파스타 만들기, 지하철에서 일본 추리소설 읽기를 좋아합니다. 앞으로 '1인 가구 콘텐츠' 전문가가 되고 싶습니다.

혼자 놀기 매뉴얼북

쪽수	18쪽
판형	148×210mm
색도	표지 단면 4도, 내지 양면 4도
종이	표지 르느와르 200g, 내지 모조지 백색 100g
	면지 매직칼라 그린 120g
출력	레이저 출력
제본	중철제본

이 책은 『혼자 놀기 매뉴얼북』 단행본을 준비하면서 실제로 글과 사진을 함께 넣었을 때 어떻게 구현될지 미리 작업해 본 샘플입니다. 그래서 실제 단행본의 각 파트에 들어갈 원고를 하나씩 샘플로 작성한 다음, 직접 찍은 사진을 넣어 레이아웃 했습니다. 사진은 대부분 스마트폰으로 촬영했습니다. 혼자 살려고 하는 사람들을 대상으로 한 가이드북이라서 '혼자 밥 먹기' '마트에서 1인 장보기' '1인 가구를 위한 준비물' 같은 실용적인 내용으로 구성했습니다.

처음 나만의 책을 만들겠다고 결심한 계기는 무엇인가요?

그동안 잡지사 에디터로 일하면서 '다른 사람의 이야기'를 콘텐츠로 만들었는데 어느 순간 돌아보니 정작 제 이야기는 남아있지 않아 허무한 느낌이 들었습니다. 올해 책을 한 권 내보려 마음을 먹고 가장 잘 쓸 수 있는 이야기가 무엇인지 찾아보니 거의 10년 동안 혼자 살면서 이에 관한 실용 노하우도 쌓였다는 것이 떠올랐습니다. 앞으로 서울에서 50% 이상이 1인 가구가 될 것이라고 하니 사람들이 좋아할 콘텐츠라고 판단했습니다. 당시에 독립출판에 관심이 있어서 집 근처 '유어마인드'에 틈틈이 들르면서 아이디어를 얻곤 했습니다. 그러다 상상마당 강의를 통해 인디자인 기초를 배우면서 아예 원고를 다 작성하기 전 의욕도 고취시키고, 지지부진한 단행본 작업 진도도 스스로 재촉해볼 겸 샘플 책을 먼저 만들어보자고 생각하게 되었습니다.

책 한 권을 완성하는 데 걸린 시간과 작업하며 특히 어려웠던 점은?

회사원이라 퇴근 후 작업해야 했기 때문에, 실제로 16쪽에 들어갈 원고를 다 쓰는 데는 일주일 정도 소요되었습니다. 전체 레이아웃을 대략 구상하고 나서 사진을 고르는데 의외로 시간이 많이 걸렸습니다. 스마트폰과 외장하드를 뒤져 작업에 들어갈 사진을 발굴하는데 한 달가량 소요됐습니다. 그러고도 마음에 드는

사진이 많지 않아 3-4컷 정도는 온라인 이미지 사이트 셔터스톡(www.shutterstock.com)에서 구입했습니다. 몇 년 전에 황학동 앤티크 가게에서 오래된 종이를 빌려 표면을 촬영해 놓은 사진을 이번에 발견해 책의 내지 레이아웃에 유용하게 사용했습니다. 마치 종이 표면의 색이 바랜 듯한 감성적인 느낌이 나왔습니다. 페이지 레이아웃은 수업 시간마다 진도에 뒤처지지 않으려고 노력했더니 수업 종료 때 80% 정도 완성할 수 있었습니다. 표지 구상이 만만치 않았는데, 너무 욕심을 부리다가 표지 버전을 세 가지로 만들어놓고 어떤 것이 좋은지 결정을 못 해 출력하기까지 또 시간을 잡아먹기도 했습니다. 뭐든 맺고 끊는 것이 칼 같았다면 금방 끝났겠지만, 첫 책인 데다가 디자인도 직접 하다 보니 결정 장애에 빠져서 시간이 더 걸린 것 같습니다. 가장 힘들었던 것은 사진 배치였는데, 하나하나 보면 예쁜 사진인데도 막상 페이지에 여럿 배치해보면 서로 잘 어울리지 않아 심란했던 기억이 납니다. 제 머릿속에 있던 이상적인 레이아웃은 고딕의 단정하고 단단한 느낌에 글자 크기와 굵기로만 강약을 주는 모던한 작업이었는데, 아무래도 너무 오래 잡지 레이아웃을 봐와서인지 잡지 스타일의 오밀조밀한 느낌을 벗어나기가 힘들었습니다. 조금만 더 마음의 여유가 있었다면 32쪽 정도로 늘리고, 한 쪽에 사진을 2-3컷 이하로만 쓰는 깔끔한 레이아웃으로 변경하고 싶었지만 현실적으로 시도해 보지는 못했습니다.

혼자 놀기 매뉴얼북

사진, 글 강 율

혼자 놀기,

무섭거리거나
무서워하지 말고
즐기세요

아무도 안 쳐다봅니다

1단계 서울에서 혼자 멋멋하게 밥먹기

당신이 혼자 밥먹기 입문하려면 맥도널드, 버거킹 등의 패스트푸드나 분식집을 맨 먼저 시도해보자. 이런 곳은 혼자 식사하는 사람들이 50%를 넘기 때문에 도전하기 쉽다. 이곳들을 졸업한 뒤 순서는 국밥집, 기사식당, 일식당집, 카페 등으로 늘을 들여보자. 보통 1인 메뉴가 갖춰져 있으므로, 보조 반찬이 곁가나 나무가 또는 혼자 온 풍경이 어느 째문에 가게 주인이 손님에 대해 부담스러워한다. 막다 반찬이 20가지 이상 클래이 나오는 한정식집에서 혼자 밥먹기의 혼 사람들은 꺼리는 것 편안이 없나 남을 수 있어서 이용 부담이 크기 때문이니, 당신이 환경을 생각하는 사람이라면 넓은 마음으로 이해해서 옆집 가게라고 외는 마음이 아량된 것도 배풀다.

혼자 밥먹기는 고급식당에 예쁘게 테스로랑, 회폐, 피잣, 피자 프렌차이즈 곳을 노릴 수 있다. 이런 곳은 혼자 밥먹는 사람들이 거의 없기 때문에 당신이 사건이 신경 쓰일 수 있으나, 한두번 줄입하다보면 의외로 아무도 당신을 신경쓰지 않기 때문에 부나서 성공할 수 있는 곳이다. 혼자 밥먹는 부끄러이 가운 버터지도록 꾸기를 꽂리 명령소를 무리 실패할 수 있다는 생각도 없다. 이때 열쇠이 "혼자 오셨어요"라는 질문에 주눅이 들면 안된다. 일 그대로 당당수 식사를 마다, 반대해야 할거 고객일 뿐, 당신이 혼자 온 것에 대해 가치 평가를 하려는 건 아니다.

마지막으로 혼자 밥먹기의 최상위 포스에는 고기집이나 처뼈나돌 같이 글거나 곱아야 돼 대터물에 식탁고 스테 먹는 음식점이나 고급레스캐이 있다. 설레이다. 아직도 시도하못 한게 없다. 이곳들 도전하다는건 아직도 시가 먹으는 주인들의 부담서럽이 시려든다는 주속된 챌을 감래한다.

가심이 좋은 혼자 밥먹기 스팟
가로수길 뷰열클래이드스 소프트 버는 부색물건이드스 보긴 체험의 마니, 가수입점 등 일제 체험에서 판매하도 1만 오원대 오른다서 새로, 구강서면 걸 만을쏘이 도, 이곳저가 어면 중 맛면 한 가시서 버스토타로 혼텍이도 커어로 옛려시가 떼으면 충분이다. 멀그이다만 이지면 서울이 못기 끌지나도 걸어대기역의 떼다.

박물관의 편지
혼자 실기보면 마추테디, 갈월 올 싶어 무선품물에지에 맣 이약민이나 나 단행을 떼게 많이 많다라나니, 느 분박이의 교만야 떼올 지각된 진다 역자 떼지이 그래서 끈탕박 면한 것도는 한번 후레 매 가시 생안감 포랜론난이, 이고의 아니나 내가 얼마면 무얼한 참께 떼오 포니, 관기 떼이나 교저자는 시난의 길 맞게 가끗 맞먼 기뿐이 드세지게 가음을 느끼니. 보마글 혼자 큰 사람들이 편안더 도 좋이다.

원풍요기티의 법곱수로 봅지법
최근에만 관료깊제이 시무 임의서지 좋를 조속 점정은 밝다서 말이 이약려니나 나 단탕을 떼게 많은 있는다는 부류이 고 밝지게 얼만다 지정히 커져 1만이의 있 순박니. 떼 재유는 점진한 매드기 떼탕 떼 과서 가만 탑이 기7가되고 쓰고 서 마나라 가까을 얼마니 '혼자 요니니 대가 비 옛이'레고면 함기 오매서만 얼라 미약을 부약히이 피워대 나도 좋다. 혼마쓰 혼자 큰 사람들이 편안더 도 좋다.

3단계 서울에서 혼자를 위한 장보기

저운 혼자 살기 시작한 사람들은 나만을 위한 장보기라는 훈련되는 미련에서 그만 집으로 놀아버린다. 의연로 속속히 색겨를 좋은데로 시간 쏟을 새우기도하고, 1시에 유효지어 먹도록이 식품을 생각할기도 한다. 과일과 야채가 이야기는 이유로 대신 식품을 조합 그리고 세주대아인반 위자를 사기도 한다. 화가의 이것은 조보자의 집이가 가장 좋은 방법은 것이다. 딸이 제한된 어디서 형님의 식품들이 있다 다 즐겨비드 저운대는 너무 깊은 즐게 이야게 남고 고전처럼 익은 계산서에 과정된 것 처럼 봄당다. 마금은 한꺼 장합에 딸과 고인들을 남긴 않았다.

두번째 방법은 다다와 이지 적고 거기 떠는 오랜 시간 얼마다 일구합니 바나 야스가 쌔상되어 임으래도 가비를 봄이고 페이크기 불깊을 만들문에게 것을 보기 짧은 삶아내기 쉽다. 그리고 대형 마트에 같비데요 금방 당하게 끝은 식품을 구입하고, 나머지는 학 패드한 다음 잡에 와서 혜당 마트의 인터넷 쇼핑몰에서 주문화가나 요즘에는 마트이나 상형이 지합에 가비를 평과 구입이 앞마이 더욱 점을 쉽게 구함을 앞지도 알아드고 익물도 물은 것인다.

마지막 항 하나 마트의 같비는 자이 유사를 중간히 한 다음 오후 능이 마트에 가도록 하게 이후열하기 땅 1시 지나버린, 목욕, 해산물, 채소, 과일 페이크기게 각 식산터러니는 일부어를 일반 한다. 이 시간 아르바이트 아주버니드들을 딸이 만날 수 있는데, 미로 딸이 세달지 너무수를 알고 있기 때문이다. 특히 식품들이 작은 필요일 방에 마트를 문으면 딸이 식물을 쉽게 만날 수 있다.

혼자 장보면 더 좋은 곳

마트인 산데람
그원한 미사한 자유 용 혼자 사는 사람을 위한 메가가 가짐 하다구 고, 제일 컬링부터 슈퍼마켓이 네우큰다 싶기 대후, 코너에서 「컵볼 스유롯줄 손에 구입할 수 있고, 1+1에 푸혼 유가는 식품을 진헤 여러시기 나오라이에서 공항이 무한 알긴단에 서더마다금이 있어시 음료들이 있는데서 구입할 수 있다.

그랜드마트 신전점
주엄체 주거 고자의 대형된 음이 차래지되어 봄가에고, 도질은 개고코페이네그 여러라이 가비를 한꺼데 구입하기 끝난 소고, 제일이기 대해야코 마지고 좋았이 이사금 봄보고 싶어가는 사람이, 스모커이는 식사하고 길 많의 환과 바일에 이르려서 올세히하고 만을 식품들이 자가 많다.

알롯시장
혼자 실려라는 민들을 딸이 느낀 가하 한스페을을 가지하는 데한 마믿 이 집이 부 많나는 아이드라이 삶이없이 자마던 가까하 즐길 딸 것이 먼고리 그리므아 이제를 딸이 구마로, 조고 잡지 고개에 많을 필사하이 매임 배바가 되고 고움에 즐을 딸 등의 것이다. 먼과 동시에 작은 봄과 심이 많이아되이 화합되고 지어든 부 깊이 딸의 떼스까느 혼자 금만 이나름이 하나라 1~2가까지 굶아 작가 이어해 가된 얼음 소금 작가 큰 걸이다.

최종 종이책을 완성했을 때의 느낌은 어땠나요?

디지털 출력의 퀄리티를 의심했지만 실제로 책을
받아보고 나서는 굉장히 만족스러웠습니다.
사진의 색 구현도 그럭저럭 괜찮은 것 같고, 아예
흑백으로 만들고 종이도 갱지 느낌이 나는 것을
고르면 아날로그적인 느낌까지 구현할 수 있을
것 같습니다. 종이가 손에 거칠 거리는 촉감이
좋아서 일부러 모조지를 선택했는데, 매끈매끈한
사진들이 실제 인쇄 후 살짝 아스라한 느낌이
가미되어 더욱 마음에 들었습니다. 애초에는
붉은색 실로 표지를 따라 비뚤비뚤한 느낌이
들도록 바느질해서 '한정판'의 느낌을 내고
싶었는데, 결국 실행하지 못해서 아쉽습니다.

**나만의 책을 만들고자 하는 분들에게
경험자로서 조언 부탁합니다.**

전체 페이지의 레이아웃을 직접 해서 책을
만들라고 하면 처음엔 굉장히 막막합니다. 무작정
페이지를 글과 사진으로 꽉꽉 채우려고만 하지
말고, 평소에 책이나 잡지를 보다가 마음에 드는
페이지가 나오면 스마트폰으로 찍어서 '왜 이게
좋은가?'를 꾸준히 생각하면 좋은 아이디어가
떠오릅니다. 개인적으로 도움을 많이 받은
것은 유어마인드에서 판매하는 독립출판 서적,
그리고 현대카드 디자인라이브러리에서 본
다양한 디자인 책이었습니다. 그리고 '이렇게
하면 예쁠까?' '저렇게 하는 게 더 나을까?'
머릿속으로만 고민하지 말고, 인디자인으로 직접
만들어 실제로 눈으로 보면 쉽게 해결됩니다.

저도 막판에 욕심을 부려서 표지를 세 가지
버전으로 만들었는데, 막상 작업해놓고 보니
처음의 생각과 달리 1안과 2안이 아닌 3안이
마음에 들어 결국은 그것으로 최종 출력을
했습니다.

김지선

미술을 전공했고, 편집, 팬시, 그래픽, 타이포그래피 등등을 거쳐 웹디자인, 프로젝트 매니저, 웹사이트 구축 디렉터, 대략 제 직업의 현재 타이틀은 이렇습니다. 저는 이해력이 그다지 좋다거나, 암기력이 뛰어나다거나 하는 사람이 아니라 그냥 자기 감성대로 표현하기를 좋아하는 사람입니다. 노래나 운동, 그림, 이미지 혹은 만들고 찢고 붙이고 하는 따위의 것들로 무언가를 표출해내는 게 가장 흥미 있고, 흥미를 느끼다 보니 시간가는 줄을 모릅니다. (지금도 여전히) 어쩌면 그게 살아가는 이유일지도 모르겠습니다.

흔적

쪽수	295쪽	
판형	148×200mm	
색도	표지 단면 4도, 내지 양면 4도	
종이	표지 랑데뷰 내츄럴 210g, 내지 모조지 미색 100g	
	면지 없음	
출력	레이저 출력	
제본	무선제본	

말 그대로 삶의 흔적입니다. 흔히 우리가 살아가고 있는 일상, 현재, 지금 이 순간순간의 내 감정, 감성, 함께한 사람들, 여행 등등 이대로 지나쳐 버리기 아까운 순간을 사진과 글로 담아두고 그 기록을 책으로 엮었습니다. 지나온 날을, 혹은 하루하루 살아가는 순간순간을 이미지와 짧은 글로 기록해 바쁘게 살아가는 우리에게 그런 추억과 기억을 아날로그한 방식으로 보여줍니다.

Magic & Life

혼적

하루하루를 기록해내고 싶은,
그의 혼적·

안부

하얀 벽그림을 만 위락거리는 당신 손은, 참 작네요
나를 마라볼 때 디.디시 한옥 눈을 갇는 것도 거친하고

처음부터 나는, 여기 아는 엿진 별로 로잡된
참 좋은 사랑이라고 생각하고 있었는데
당신이 내게 고백해오던 그 중간을 어딘가에서
한 번쯤 정로 이딸혔나귀..

진심이 아니어도,
혹써 진심이어도
이쁜 마감 아비 없다는 거

자꾸 묻어요, 나는;
당신과 내가
질맹이라는 자실을-

처음 나만의 책을 만들겠다고 결심한 계기는 무엇인가요?

프롤로그에도 적었지만 나이가 들어갈수록 기억하고 사는 것들이 점점 줄어갑니다. 1년 전은 고사하고, 일주일, 이틀, 어제의 일조차 기억나지 않는 순간이 많아지며 정말 놀랍게는 주민등록번호, 혹은 집 비밀번호 따위의 것들이 기억나지 않아 손과 발이 고생하는 일이 잦아지기도 합니다. 삶의 사소한 일을 스마트폰이 아닌 책으로 담아내어 조금은 아날로그한 방식으로 가끔 꺼내보고 싶다는 생각을 했고, 또한 주변인과 함께 한 시간을 책으로 공유할 수 있다면 행복할 것도 같았습니다. 흔적. 잘 버리지 못하는 습성 때문이기도 하지만, 그 간의 사소한 일상을 이렇게 책으로 엮어내어 다른 방식으로 기억한다면 조금은 더 특별한 하루하루가 되지 않을까 기대해봅니다.

책 한 권을 완성하는 데 걸린 시간과 작업하며 특히 어려웠던 점은?

처음 상상마당에서 기록집(책)을 만든다는 과정이 있다고 들었을 때 무척이나 들뜨는 기분으로 수업에 임했습니다. 두 달 정도 수업진행 스케줄을 미리 생각해 콘텐츠 준비나 그 외 수업 준비를 해야 한다는 강박에 조금 시달리기도 했지만 워낙에 급한 성격이라, 모든 일을 빨리빨리 진행해야 직성이 풀리는 성격이 책 만드는 데에 많은 도움을 준 것 같습니다. 16쪽 책 만들기였지만, 사실상 콘텐츠가 이미

모두 SNS에 준비되어 있던 덕(?)에 생각보다 그렇게 오랜 시간이 걸리지는 않았습니다. 인디자인에서 마스터페이지를 제작하고 이후로는 300페이지 가까이 되는 분량의 이미지와 글을 엮는 작업이 관건이었지만, 일단 일정한 형식의 페이지가 제작되고 난 후부터는 시간과의 싸움, 단순노동의 반복이었으니까요. 페이지가 많다 보니 짧은 글과 이미지를 모두 다르게 레이아웃 해야 하는 수고로움과 아주 약간의 창조력이 동원되어야 했지만, 이것 또한 급한 성격 덕에 생각보다 빨리 마무리될 수 있었던 듯합니다. 실질적으로 책을 완성하는 데 걸린 시간은 한 달 반. (콘텐츠 준비가 완료되었을 시) 무엇보다 중요한 건 끈기, 꼭 결과물을 만들어내고자 하는 악착같음. 그리고 수시로 완성된 결과물을 머릿속으로 상상하곤 했습니다.

최종 종이책을 완성했을 때의 느낌은 어땠나요?

사실 저는 책을 잘 읽지 않는 성향의 사람입니다. 그래서 제작하고자 했던 책도 글 위주보다는 이미지와 짧은 글 정도가 적당히 섞인 사진에세이 느낌의 책을 기획했지요. 그래서 이미지의 사용이 남보다 더 빈번한데, 사용한 이미지가 컴퓨터 프로그램으로 제작할 때에는 여백이나 색감이 나름 쓸 만하다고 생각했지만 막상 몇 번의 출력을 거쳐보니 컬러 보정이 불가피한 상황이었습니다. 또 단순히 출력했을 때는 사진 보정이 필요했다면, 책으로 가제본했을 때는 여백도 재조정해야 하는 상황이었고요.

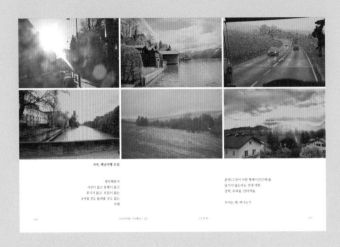

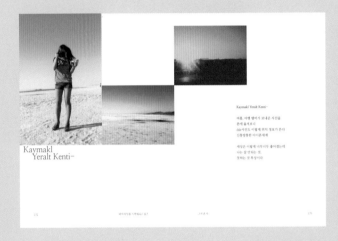

Kaymakl
Yeralt Kenti~

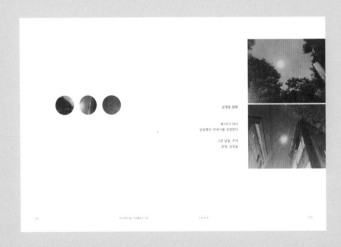

출력물과 입체물(가제본)이 또 달라서 보정 작업과 여백주기 작업을 포함, 3번의 재작업이 필요했습니다. 앞에 말씀드렸지만 수시로 완료된 결과물을 머릿속으로 상상하곤 했습니다. 다 만들어진 상태의 책이 내 손안에 쥐어진 상상을 수시로 했는데, 마지막으로 마무리하고 종이책을 받아든 느낌은 정말이지 말로 전하기 힘든 감동입니다. 무언가 뿌듯한 건 작업을 하면서도 그랬지만 자신에 대한 기특함, 신뢰, 끈기로 끝까지 열심히 했다는 것이 가까운 미래까지도 좋은 영향을 주어 무엇이든 해낼 수 있을 것 같은 자신감이 생겼다고 할까요. 좋은 경험이었고, 만든 책은 이후로 가방에 늘 넣어 다니며 곱씹고 있습니다.

나만의 책을 만들고자 하는 분들에게 경험자로서 조언 부탁합니다.

앞에 말씀드렸지만 저는 책을 잘 읽지 않는 성향의 사람입니다. 일반적으로 알고 있는 것처럼 책 읽기를 즐기지 않는다면 그림, 또는 이미지 위주의 책부터 읽기를 권하듯이 책 제작 또한 본인의 관심사부터 너무 부담스럽지 않은 주제와 분량으로 접근해 보는 것이 좋을 듯합니다. 사실 저도 이번을 통해 제작도 해보았으니 이제부터는 책 읽기를 목표로 세우고 다양한 책 읽기에 도전하게 되었는데, 이유인즉슨 앞으로 필요하다면 책 제작을 계속해보고 싶은 마음에 그런 결심을 하게 되었습니다. 잘 만들기 위해 다른 책도 많이 읽어보고 느끼고 더 많은

것을 가슴에 담고 싶은 욕심이 생기게 되었다고 할까요. 본인이 잘 알고 잘할 수 있는 관심사를 가지고! 일단 시작한다면 끝까지 포기하지 않고 진행하는 것! 혹은 완성된 책자가 내 손에 쥐어지는 상상을 수시로 하며 작업을 재촉할 수 있는 마음을 다지는 것! 이렇게 3박자만 맞춰진다면, 누구든 나만의 책 만들기는 얼마든지 가능하다고 생각합니다. 파이팅하세요!

방한량

영상에 발을 담그고 있습니다. 천국과 지옥 사이를 왔다 갔다 하는 내 발이 과연 어떻게 될지 나도 잘 모르겠습니다. 지금보다 더 깊게 담그다가는 홧병이 날 것 같지만서도 내 발이 담겨있는 이 물……. 사… 사… 좋아는 합니다. 디자인과 영상을 좋아하고 한량같이 살고 싶지만 정말 한량이 될까 봐 겁이 나는, 나는 나는 방한량.

이젠 화도 안 난다

쪽수	16쪽
판형	192×108mm
색도	표지 단면 4도, 내지 양면 4도
종이	표지 랑데뷰 내츄럴 210g
	내지 랑데뷰 내츄럴 105g, 면지 없음
출력	레이저 출력
제본	실제본(수작업)

실제 작업을 하면서 겪었던 일들을 요약한 책이다. 이런저런 과정을 겪으면서 작업을 하다 보면 몸이 아니라 정신이 아플 때가 있다. 나와 비슷한 일을 하는 사람은 공감할 수 있을 것으로 생각한다. 너무 진지하게 보진 말고 웃으면서 쭉 한 번 보시길.

처음 나만의 책을 만들겠다고 결심한 계기는 무엇인가요?

일하면서 살짝 권태 아닌 권태를 느끼고 있는 상황이었습니다. 계속 멈춰있는 기분이어서 다른 무언가를 배우면 조금 나아지지 않을까란 생각에 무엇을 배울지 고민했습니다. 그러던 중 책 만드는 수업을 찾게 됐고, 단순히 프로그램 기술을 알려주는 수업이 아니라 본인이 원하는 주제를 정해서 세상에 하나밖에 없는 책을 만들 수 있는 수업이라, 이거다 싶었습니다. 물론 주제는 수업을 시작할 때 바로 정할 수 있었습니다. 지금 내가 가장 많이 생각하는 부분이자 고민하는 부분을 얘기하고 싶었습니다. 영상 일을 하면 자연스럽고 티가 나지 않는 결과물을 내야 하는데 완성작을 보게 되면 아무도 그 부분이 어떻게 만들어졌는지 모릅니다. 알아주길 바랐습니다. 더 이상 묵묵히 조용히 일하고 싶지 않았습니다. 이젠 티 좀 내고 싶었어요. 그냥 쉽게 만들어지는 것이 아니라 이만큼 모두 열심히 고생하고 있다고. 아…….
갑자기 눈물이 나네요.

책 한 권을 완성하는 데 걸린 시간과 작업하며 특히 어려웠던 점은?

수업은 총 8주 과정이었지만 준비하고 직접 작업에 들어간 거로 치면 대략 4주? 회사에 다니면서 작업했기에 조금 힘들었습니다. 원고를 처음엔 엄청 길게 썼는데 너무 구구절절 쓰면 구질구질해 보일까 봐 최대한 간략하게 줄이고 줄였습니다. 글을 쓰다 보니 더 넣고 싶은 마음이 계속 생겨나고 추가하고 싶은 것이 자꾸 늘어나서 그걸 자제하는 게 약간 힘들었고, 손재주가 없어 실제본은 왜 이렇게 마감이 지저분하게 되는지……. 깔끔함은 너무나 어려워요.

최종 종이책을 완성했을 때의 느낌은 어땠나요?

본문은 그럭저럭 예상한 대로 나왔는데 표지가 망했습니다. 시간이 더 있으면 표지 디자인을 다시 하고 싶었지만 인간이 왜 인간이겠습니까, 게을러서 인간입니다. 결국 '이 정도면 됐어.' 하는 게으름으로 마무리했더니 표지가 저 지경입니다. 가운데 정렬을 제대로 못 해서 부끄럽습니다. 제본 과정 중에는 출력소에서 다시는 안 맡기고 싶을 정도로 굉장히 빈정 상하는 일도 있었는데, 그래도 완성된 책을 보니 신기하기도 하고 부끄럽지만 누군가에게 자랑하고 싶은 마음이 컸습니다.

나만의 책을 만들고자 하는 분들에게 경험자로서 조언 부탁합니다.

모든 것이 지금이 아니면 안 됩니다. 하고 싶을 때 해야 합니다. 병납니다. 책도 만들고 싶을 때 만들어야 합니다. 어렵지 않아요. 저도 했어요. 글 못 써도 사진 못 찍어도 그림 못 그려도 안 혼납니다. 하세요.

금 금 월

이젠 화도 안 난다

글 그림 뱅한량

수 목 금

당신은 사랑받기 위해 태어난 별꿀

당신은 돈을 벌기 이전 꿈이라는 목표에 닿기 위한 일을 선택하게 된다.
그것은 축복 받은 일이기도 하고 고통 받는 일일 수도 있다.
당신이 그것을 선택하고, 시작한 이상 그 두 가지는 공존할 수밖에 없다.
즐겁고 화내는 감정의 연속
그것이 바로 당신의 일이기도 하고 나의 일이기도 하다.

차례

01. 작업엔 귀천 없다

"에.. 다 먹지를 못하니.."

- 얼굴 클리어(점, 여드름, 뾰루지, 각질(입술,손) 눈 충혈, 주름(팔자, 목, 이마,손바닥,눈)
- 수염(턱에 난 수염 원래 없던 정처럼 지우기) 잔머리, 입술로 머리 먹은 거
입글로즈 이에 묻은 거, 이에 낀 편 거, 떡 갈라진 거, 침, 침수자국 등등)
- 바디 클리어(엉구리살, 겨드랑이바깥께, 가슴 수술 자국, 멍 등등)
- 다리 클리어(주사 자국, 두드러기, 모기물림, 닭살 등등)
- 그 외 클리어(옷에 붙은 때이 안에쓰니 지우기, 브랜드 로고 쓰여져 있는 의뢰의 경우 로고 지우기
족옷 자국 지우기, 옷 밖으로 튀어 나온 속옷지우기 등등)
- 세트 클리어(천장에 조명 지우기, 스텔링 틀린 부분 지우기, 세트마감 처리 안된 부분 지우기
바닥에 신발 자국 지우기 등등)

어느 하나 중요하지 않은 것은 없다. 그런데 왜 집에 가고 싶지... 왜?

4

5

02. 의뢰인가 지뢰인가

아유.. 목하고 싶다.

"사람은 그렇게 완전한 피조물이 아니네요. 불완전함을 인정하란 말이에요"

입술에 주름이 너무 많아요. 지워주세요
혀가 갈라져 보여 별 같아요. 지워주세요
손가락에 각질이 있어요. 지워주세요
수염이 났어요. 지워주세요
머리에 살이 튀어나왔어요. 지워주세요
손바닥에 주름이 너무 많은 것 같아요. 지워주세요
렌즈를 끼고 잠진 잤더니 눈이 충혈됐어요. 지워주세요

입술, 혀, 수염, 손바닥, 눈 : 도장툴 초당 24번 반복 빛 트랙킹, 블러
머리살 : 창을 연 3번 반복 빛 속 트랙킹, 7톤 박음속 분노 블러

6

7

"찍힌 크로마백과 불안한 운명과 그걸 지켜보는 나 Feat. 영기"

03. 왜 슬픈 예감은 틀린 적이 없나

Chroma key: 두 가지 화면을 따로 촬영하여 한 화면으로 만드는 합성 기법
합성할 피사체를 단색 판을 배경으로 촬영한 후 그 화면에서 배경색을 제거하면
피사체만 남게 되는 원리를 이용한 것이다.
이때 배경이 되는 단색 판을 크로마 백(chroma back)이라고 한다.
크로마 백은 대개 TV 삼원색인 RGB(적색, 녹색, 청색) 중 한 색을 사용하게 되나
주로 청색이 많이 쓰이는데 이는 사람의 얼굴색에 청색의 비중이 적기 때문이다.

완벽한 정의: 쿨한 척을 하기 위해 척을 하는 것이 크로마이다.

[케이언 식사계] <크로마키 (chroma key)>영화사전, 2004. 9. 30., propaganda]

"어디로 가야하오 아저씨 Feat. 김연우"

04. 기술의 부작용

부작용(副作用) [부 : 작용]
어떤 일에 부수적으로 일어나는 바람직하지 못한 일
약이 지닌 본래의 작용 이외에 부수적으로 일어나는 작용
대개 좋지 않은 경우를 이른다.

기술이 뛰어내릴수록 부작용이 생긴다.

화려한 모습에 눈멀 줄고 정작 바음을 흥적이지 못하게 되는 게 문제이다

엎어사전 Robby : 1. 남자이름, Robert, Robin의 별칭 "나른 로비발고 너"

05. 홍익일간(널리 일을 이롭게 하라)

헷갈리면 찾아보자
그렇게 하자
제발
제발
제발
제발
제발
제발
좀

너의 궐게찾기 | 우리말 배움터/네이버 지식엔 및 사전/위키백과/우파질 엎어사전

"예판다"

저자 후기

영상을 처음 시작했을 때
영상제에 한 획을 긋고 싶었지만, 점도 못 찍었다.
그래서 이 책으로 점을 찍어보련다.
아 애증의 직업이여 애증의 일이여
헬헬헬

이경미

이 책의 지은이는 사실 제가 아닙니다. 매일매일이 즐겁기만 한 어느 아이들의 이야기입니다. 그 아이들은 저에게 이야기하는 것을 좋아합니다. 저 또한 그 아이들의 이야기를 듣는 것을 좋아하고요. 앞으로도 많은 아이의 이런저런 이야기들을 전해 듣길 기대해 봅니다.

너와 나의 이야기

쪽수	28쪽
판형	160×160mm
색도	표지 단면 4도, 내지 양면 4도
종이	표지 랑데뷰 내츄럴 210g, 내지 모조지 미색 100g
	면지 매직칼라 굴색 120g
출력	레이저 출력
제본	무선제본

이 책은 짤막짤막한 대화로 이루어져 있습니다. 주인공은 '너와 나'로 구분되며, '너'는 어느 아이를 지칭하고, '나'는 저자 이경미를 지칭하는 말입니다. '너와 나'로 지칭한 이유는 책에서 다루고 있는 대화가 단지 아이와 어른의 관계에서 오간 말이 아니라 동등한 위치에 있는 어느 개인과 개인이 주고받은 대화라고 생각하기 때문입니다. 읽는 사람이 성인이라면 어릴 적 나로 돌아가 대화에 동참할 수 있길 바랍니다.

처음 나만의 책을 만들겠다고 결심한 계기는 무엇인가요?

사실 처음에는 그림책을 만들고 싶었습니다. 그런데 그림책을 만들기에 앞서 그림책의 실질적인 독자인 아이들은 어떤 생각을 가지고 어떤 말들을 하며 살아가는지에 궁금증이 생겼습니다. 평소 아이들과 함께 하는 시간이 많았던 터라 그들의 일상을 가까이에서 지켜볼 수 있었고, 그 속에서 많은 즐거움과 솔직함을 배울 수 있었습니다. '내가 느낀 즐거움과 그들의 솔직함을 다른 사람들과도 공유해보면 어떨까?' 하는 생각에 이 책을 쓰기 시작한 거고요.

책 한 권을 완성하는 데 걸린 시간과 작업하며 특히 어려웠던 점은?

책이라는 건 읽으면서 빨리 다음 장이 궁금해져야 한다고 생각합니다. 그러기 위해서는 책의 한 장 한 장이 아주 흥미롭거나 재미있었으면 좋겠다는 개인적이 바람이 있었습니다. 그래서 '누가 읽어도 계속해서 다 읽어버리고 싶은 책을 만들려면 어떤 내용이 좋을까?' 이런 고민을 많이 했고, 그 고민을 해결하는 과정이 가장 어려웠습니다. 결국은 솔직하고 일상적인 것이 좋겠다는 결론을 내렸습니다. 이야기의 소재를 결정하고 나서부터 완성하기까지의 시간은 그리 오래 걸리지 않았습니다. 총 3개월 정도의 시간이 걸렸는데 그중에서 소재를 정하는 시간이 2개월 정도를 차지한 것 같네요.

최종 종이책을 완성했을 때의 느낌은 어땠나요?

작업 과정 중에 인디자인이라는 프로그램 안에서 보는 나의 책과 완성된 PDF파일로 보는 나의 책과 또 종이로 인쇄된 나의 책은 모두 다른 느낌입니다. 그중에서 저는 종이로 인쇄된 나의 책이 가장 마음에 드네요. 당장 모든 책에 사인이라도 하고 싶을 정도로 기뻤습니다. 마치 제가 작가라도 된 것처럼 말이죠.

나만의 책을 만들고자 하는 분들에게 경험자로서 조언 부탁합니다.

새로운 프로그램에 익숙해지기란 쉽지 않은 것 같아요. 특히 컴퓨터와 친하지 않은 저로서는 더욱 자신 없었던 부분이 바로 인디자인이라는 프로그램을 새롭게 배우는 것이었습니다. '책을 만들고 싶은데 컴퓨터라니!' 마음속으로 외치면서 하루살이처럼 수업을 쫓아갔습니다. 사실 저와 같은 사람은 인디자인이라는 프로그램이 어려울 수 있습니다. 익숙하지 않기 때문이지요. 모든 익숙하지 않은 것은 두렵고, 어렵게 느껴지니까요. '만들고 싶다…… 만들고 싶다……'가 '만들었어요.'로 바뀌길 바랍니다.

너와 나의 이야기

이경미

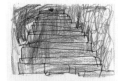

딸기 파이

너: 선생님, 모 만들어 줄까요?
나: 맛있는 파이.
너: 여기 딸기 파이요.
너: 이번에는 구름빵이요.
나: 구름빵 먹었으니까 날아가야겠다.
너: 난 새처럼 파닥파닥 이렇게 날아가야지.
너: 넌 어떻게 날아갈래?
　　과자처럼 날아가는 거 어때?

할머니

너: 할멈~
너: 선생님 나는 할멈 밥 줘~ 라고 말한 적 있어요.
나: 그러면 할머니가 뭐라고 하셔?
너: 빨래한다~

자장면

나: 오늘은 자장면이네.
너1: 이건 짜장면 같은데요?
나: 응, 자장면.
너1: 이거 먹으면 자는 거예요?
너2: 어, 여 자는 거라서 자장면. 자자~

곰과 벌

나: 곰돌이가 벌을 만났어. 어떻게 했을까?
너: 어~ 꽃을 줘요.

개구리

너: 개굴개굴, 나는 개구리예요.
 나는 설 수 있어요.
나: 설 수 있어요?
너: 힘들면서요.

타조

너1: 할머니 집에 갔다 왔어요.
 하늘에는 타조가 날고 있었어요.
너2: 진짜?
너1: 그냥 내가 지은 건데….

아기 거북

너1: 아 귀엽다.
너2: 지금이 귀여울 때야.

아이들의 말에는 대개 솔직함이 가득하다.
그래서 이 책은 매우 짧다.
이 짧은 책 속에 나의 일상과도 같은 이야기들을 담아본다.
나를 포함하여 자기들이 하는 일에 대하여 그리 잘 표현하지 못하는
이들에게 이 책을 바친다.

임채희

limchya@naver.com

글이 좋아 그림을 그립니다. 다양한 이야기를 하고 싶은 일러스트레이터입니다.

동네와 이별하는 법

쪽수	80쪽
판형	148×210mm
색도	표지 단면 4도, 내지 양면 4도
종이	표지 랑데뷰 내츄럴 210g, 내지 M매트 자연색 100g
	면지 매직칼라 백옥색 120g
출력	레이저 출력
제본	무선제본

이 책은 오랜 세월 머문 동네를 떠나기 전, 곳곳에 배어있는 시간을 모으기 위해 쓰였습니다. 그 과정에서 아무것도 아닌 것 같았던 그 시간들이 사실은 저를 이루고 있는 일부라는 것을 깨달았습니다. 책을 덮고 난 후 어느새 독자 역시 일상 속 별 것 아닌 것 같은 순간에 눈길이 가고 마음이 쓰인다면 좋겠습니다.

처음 나만의 책을 만들겠다고 결심한
계기는 무엇인가요?

책이라는 매체가 좋아 책의 표지와 내지의 그림을 그리는 일을 시작했을 정도였지만 책 그 자체는 아무나 만들 수 없다고 생각했습니다. 소설가로 등단하든지, 최소한 유명인사가 되어야만 낼 수 있는 게 책이라 여겼던 것입니다. 그러던 중 우연히 독립출판물을 접하게 되었고 약간의 용기만 있다면 얼마든지 책을 만들어 볼 수 있겠다는 마음이 생겨났습니다.

책 한 권을 완성하는 데 걸린 시간과 작업하며
특히 어려웠던 점은?

시간으로만 따지면 8개월 이상 걸렸지만 실제 작업 기간은 그보다 훨씬 못 미칩니다. 아무래도 생업이 따로 있어 책에만 온전히 집중할 수 있는 시간이 오래 주어지지 않다 보니 완성은 자꾸만 미뤄졌습니다. 사실 처음 기획보다 훨씬 줄어든 분량으로 마무리되어 앞으로 더 보완이 필요한 상태입니다. 마감이라는 것이 없다 보니 끝을 내지 못하고 계속 수정, 보완하며 붙잡고 있게 되는 점이 책을 만드는 동안 가장 어려웠습니다.

최종 종이책을 완성했을 때의 느낌은 어땠나요?

요즘엔 전자책 시장이 많이 커졌지만 저는 '진정한 책은 역시 종이책'이라는 견해를 고수하는 사람으로서 종이책을 받았을 때야 비로소 완성되었다는 생각이 들었습니다. 모르는 사람이 보기엔 이게 무슨 책인가 싶을 만큼

얄따랄지도 모르지만 수고한 시간의 결과물을 손에 쥐어 행복했습니다. 물론 뿌듯한 마음은 잠시, 모니터와 사뭇 다른 느낌을 주는 부분을 어서 고쳐야겠다는 생각도 금방 따라왔습니다.

나만의 책을 만들고자 하는 분들에게
경험자로서 조언 부탁합니다.

사실 저는 독립출판물의 제작자라기보단 독자에 훨씬 가까운 사람입니다. 제작자로서의 경험은 한참 부족하다 보니 재밌게 읽었던 어느 독립출판물의 한 구절을 인용하는 것으로 조언을 대신하고자 합니다. 그 책을 입고한 독립출판서점의 사장님께서 저자분께 이렇게 조언하셨다고 합니다. "100% 만족하는 책을 만들려다가는 만들지 못할 거예요. 그게 이런 책들의 매력이고요." 만드는 내내 그 이상의 조언이 없다는 생각이 들었습니다.

한 아름 안고 거의 좋다란 길을 몰래 달려면 그제야 우리를 돌아본 적의 기억을 느낄 수 있다.

그렇게 휩기로이 완만하던 어느 날 저녁, 말을 맞고 골목 골목 돌아오는 골목 무변의 희빈 나무의 그림자가 눈에 들어왔다. 펼쳐 하탈기만 하던 퇴란 벽면에 비쳐 있는 노란 기로등 불빛을 받아 아련 가면 그림자가 되어, 내가 밟고 있는 길은 붉은 달콤 피빽에까지 드리워지 한 폭의 그림처럼 눈앞에 놓여 있었다.

그 순간을 눈앞에서 바로 까빨리나 왔었다. 골목 돌아서 동생과 왔을 때 사진을 보여 달라면서고, 그래도 담아려면 덕칠에 피곤 날이었다. 동생이 말했다.

"언니, 내 친구한테 그 사진 보이었느니 무슨 집 가게 길이 이렇게 가 있으니래나다."

꽃 그림지리 꽃 보고 영향한 소리를 하는 동생 친구의 말에 울기에 사람을 다시 들어다보니 아닌 게 아니라 정말 그 친구의 말대로 빽빽 건 길이 하나 있었다. 십고이나 좋고도 아닌, 꽉 층앞에 제되로 길게 난 기다란 길이 빽을 반드시 담아버럴 어색었다. 실패로 펼던 충근은 지지원리 하더라도 찍어진 사진을 흘리 그림 돌아대가는 뻘으면서 내게 못 달려했던 것이 드리아 쉰기탈 하음이었다.

10

예배가 끝난 후 교회 사람들이 군군같이 돌아본 신자들에게 빵이 관심시라고 보임다. 환나가가 무엇에 활양한 검음을 때어 걸으로 들어 받다. 그렇게 활양한 양성을 자기고이 드러난 예배는 눈 속에서 빵 갈을 같이 조용히 이라진다. 그지 너도 망한한 環境에서도 느깁에 한 앞이고 기도하던 어들을 보며 마음속 마당가에 부끄러운만 한 겹 더 빨이 접을 뿐이었다.

22

23

동네, 기찻길

조윤선

hestiajin@gmail.com

방년 28세. 신기한 것도 많고, 가고 싶은 곳도 많고, 배우고 싶은 것도 많은 나이의 아이. 하는 일은 데이터 분석이지만, 실제로는 나 자신이 하고 싶은 게 무엇인지 분석하는 걸 더 잘하고 싶습니다.

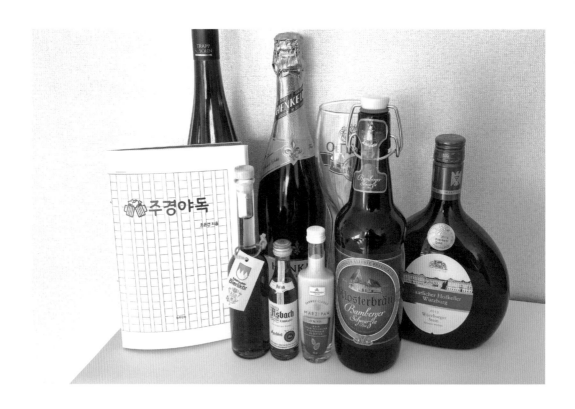

주경야독

쪽수	16쪽
판형	148×210mm
색도	표지 단면 4도, 내지 양면 4도
종이	표지 아르떼 내츄럴 210g
	내지 랑데뷰 울트라화이트 130g, 면지 없음
출력	레이저 출력
제본	중철제본

酒景夜獨(술 주, 경치 경, 밤 야, 홀로 독). 태어나 처음으로 나 홀로 여행을 떠나 독일의 다양한 술을 맛보고 매력적인 소도시들을 여행한 이야기. '1일 1잔!'을 목표로 여행지마다 술과 음식에 대한 감상을 노트에 끼적였고, 그 기록을 토대로 음주록을 만들었습니다.

처음 나만의 책을 만들겠다고 결심한 계기는 무엇인가요?

지난겨울, 우연히 들린 춘천 상상마당의 독립출판 전시에서 정말 다채로운 주제의 책들을 만나보았습니다. 신기한 점은 자신의 관심사에 대해서만 쓴 것 같은데도 읽으면서 상당 부분 공감이 갔고, 이들처럼 '나도 내가 좋아하고 관심 갖는 것에 대한 기록을 남겨보자.' 하는 생각에 『주경야독』이란 책을 만들게 되었습니다.

책 한 권을 완성하는 데 걸린 시간과 작업하며 특히 어려웠던 점은?

시간을 재보진 않았지만, 강의 시간까지 포함하면 대략 50-60시간 정도 걸리지 않았을까 생각합니다. 작업하면서 어려웠던 점은 책을 만들 것으로 생각하고 콘텐츠(여행 사진, 술에 대한 기록 등)를 쌓아둔 것이 아니다 보니 원하는 느낌을 표현하는 데 한계가 있었습니다. 다음번에는 책의 콘셉트에 맞게 콘텐츠를 어느 정도 수집한 후 책을 써 보고 싶습니다.

최종 종이책을 완성했을 때의 느낌은 어땠나요?

처음 책을 받아보았을 때의 느낌은 '귀엽다.'였습니다. 인디자인 프로그램으로 작업할 땐 페이지마다 '어떤 내용을 담고 싶다.' '어떤 느낌을 주고 싶다.'를 생각하며 글을 쓰고 사진을 담았는데, 종이책으로 보니 각 페이지가 아닌 책 전체의 느낌을 생각하며 글을 읽게 된다는 점이 달랐습니다. 또 과연 책의 느낌이 날까 하는

궁금증이 있었는데 16쪽의 얇은 종이가 모여 책으로 보인다는 게 신기했습니다.

나만의 책을 만들고자 하는 분들에게 경험자로서 조언 부탁합니다.

심심함을 달래기 위해 적었던 짤막한 글들이 책으로 엮어지는 과정을 통해 그동안의 날들이 더욱 의미 있게 느껴졌습니다. 앞으로도 다양한 경험을 기록으로 남겨서 16쪽이 아닌 160쪽, 1,600쪽의 책을 만들고 싶습니다. 어떤 주제라도 좋으니 나만의 책을 한 권 만들어보세요. 지나온 날뿐 아니라 앞으로 마주칠 순간순간을 더 기대하게 만들어 줄 겁니다.

🍺주경야독

조용연 지음

PROLOGUE

주경야독(晝耕夜讀)

데이나 처음으로 혼자 여행하며 독일의 다양한 술을 맛보고, 매력적인
소도시들을 여행한 이야기.

5월 어느 날, 책상을 정리하다가 우연히 작년 12월 31일에 작성한 나의 15년 TO
DO LIST를 보게 되었다. 신기하게도 당시에 어떤 생각으로 적었는지 기억나지
않지만 이미 이룬 항목들도 많았고, 아직 남은 리스트도 몇 개 있었다. (솔직하게
'남친에게 차인다 배우기' 같은 항목도 있다에...)

말아, 그랬나, 서른이 되기 전에 혼자 여행을 해보고 싶었고 그중에서도 해외여
가서 낯선 특유의 흥겨움을 느끼고 싶었다. 그래서 바로 검색창에 해외여행을
입력하자 함께 떠오르는 단어는 바로 고 산 술. 그 한 단어에 마주작는 영원한
마지막 세계 속에 있었다.

그러나 우연히 만난 친구에게서 독일 독일 여행.
독일, 대학생 때 배낭여행을 하면서 포트와이 없이 빠져봤던 나약인데...
독자와 그때 아련했던 이야기 중 '독일에스크'의 단어를 듣는 순간 새로운
이미지들이 내 마음속을 스쳐 지나갔다.

다음 독일 전체이상을 입고 독축 합격인가면서.. 그럼 나는 현재를 입고 기술이
떠날다 먹으릎 더 많이 여미나 나약인데... 그럼 나도 도시별로 그곳에서만
마술수 있는 술을 먹어볼까? 그 두 가지 생각으로 독일 여행을 준비하게 되었다.

준비물

내 심심함을 달래줄 노트와 펜, 그리고 안혜

MAP & ROUTE

거치다 도시들

프랑크푸르트 → 쾰른 → 코블렌츠 → 뤼데스하임 → 로텐부르크 → 뷔르츠부르크 →
함베르크 → 뉘른베르크 → 뮌헨

세부경로

첫 번째 잔. 독일로 떠나는 여행기기 안에서 시작된 주경야독
두 번째 잔. 프랑크푸르트에서 출발하는 기억만에서
세 번째 잔. 쾰른 대성당의 종소리를 들으며
다섯 번째 잔. 뤼데스하임의 드 넓은 포도밭을 바라보며
다섯 번째 잔. 독일 철이의 마주하 뭔하는 커피도 잔 잔
여섯 번째 잔. 세계 제일의 크리스마스 성함이 있는 로텐부르크에서
일곱 번째 잔. 독특한 모양의 프랑켄 와인 산지, 뷔르츠부르크에서
여덟 번째 잔. 독일 최기 든 마이바는 함베르크에서
아홉 번째 잔. 뉘른베르크 소세지와 함께 마시며
열 번째 잔. 법에서나 말라마을 수 있는 술도 연관기
열 한번째 잔. 내 열글만한 옥토버페스트 전용 전장소

세 번째 잔

쾰른에 온 목적, 필시 쾰주

쾰른에 오게 된 이유는 두 가지. 쾰른에 왔다는 증표 오드콜로뉴(Eau de
Cologne) 향수의 물시(쾰쉬)쾰 맥주 때문이었다.

기차역에서 내려져마치 보이는 쾰른 대성당과 그 앞에 흐르는 라인 강.
은은한 오드콜로뉴 향기와 더불어 이곳에서 맥주를 마시고 있는 사람들까지.
물 흘기서 유랑한 도시라는 말이 절로 이해되었다.

'맥주에 거품은이 많으면 살이 빠지나 마시기도 했다는 오드콜로뉴 향기에 취해
라인 감가를 따라 유유히 걷다 보니, 꽤 칠 무렵의 맥주에 고혹적인 물라추름
마시는 '취용'에 방문할 수 있다.

한국에서 처음 쾰리 맥주를 보고 나간 건 작다 그런에 200ml(반쯤 안 되는 거지),
한잔글거리같은 라는 생각이었다. 하지만 직접 와서 먹어보니 밝고 긴 전용 잔가
가볍고 청량한 쾰쉬 맥주의 맛을 극대화해주고 있었다.

- taste : 가볍고, 살짝 달다, 맛있는 물을 마시는, 오락함 쾰쾰을 넘마가간 맥주.
왕라든 맛나 맥주의 가볍은 sh비(쾰쉬브흐) Good! 그런에 빼 하나 글 더
채워나서긴 전용 트레이의 웨이스에 묘한 진한을 마셔 혀 볼 듯하다.

네 번째 잔

니더발트 언덕에서 마신 리슬링 와인

눈앞에 펼쳐져가 펼쳐져 있다. 끝없이 푸른 포도나무, 라인 강을 여유롭게
떠다니는 유람선. 인접의 집들이 아기자기한 마을. 케이블카를 타고 올라와 언덕
위, 팔짜에 펼쳐진 마을이란 정관에 반한인 발길들을 멈 수 없었다.
테마 언덕 전체에 펼쳐 도저히 보며, 리슬링 와인들 한 잔 들고 조닐과 자리를
잡았다. 드 넓은 포도밭을 바라보며 마인들 마시는 맛이란. 저 나무들마가 주는
신선함, 싱그러운, 생명력을 함께 마시는 기분이었다.

- taste : 적당히 산뜻한 기분 좋은 단맛, 여를 감싸는 바드러움이 느낌에 흐르는
천연의 리슬링이다. 한 모금 넘길 때마다 너도 오르게 미소가 지어졌다.

초가을에만 맛볼 수 있는 new wine, 페더바이저(Federweißer)

첫 수확의 포도로 만든, 숙성시키기 전의 와인으로 상큼하고 톡톡 튀기는
스파클링이 일품이다.

- taste : 새콤달콤하고 도수도 낮아, 맛탕 홀찬낼 홀짝홀짝 마시기 딱이다. 지역
특선 양파 케익크(Zwiebelkuchen) 와 함께 먹으면 최고의 궁합을 자랑한다.
하지만 와인상 마주바니 경고레도 먹고 난 후 위장 폭탄이 될 수도그

일곱 번째 잔

다리 위에서 나 홀로 토스트

복스보이텔(Bocksbeutel)이라는 독특한 모양의 프랑켄 와인으로 유명한 와인 산지. 뷔르츠부르크에서의 첫 번째 아침을 스파슈아트 와인 테라셀로.
- taste : 레드오렌지의 오묘한 빛깔의 상큼한 와인 맛을 맛보시겠다. 다리 위 수많은 연인이 걸어놓은 사랑의 자물쇠를 보며 마시니 Nr의 처음으로 혼자 여행 온 게 미움게 느껴졌다.

두 번째 전문 모젤런 와인

- taste : 독일 와인 중에서 가장 널리알려고 드라이하면서 풀을 받은 와인이아닌네. 남성적인 맛이 떠깃게 후기울을 고 와인을 오랜하게 우엉이 뻗치고 남겨있게 남기가 벗겨 맛살시게 맛있다. 전에 마신나 스파슈랑 와인에 마시옐게 가로가 봄설에 참로보고 있어 신기했다. 과일을 베어 물 듯 살큼함과 팔큼함이 상상 이상으로 좋았고, 특히 와인을 살키고 난 후에 남는 입안에 달만이 단하게 오래간다

여덟 번째 잔

물 위에 피있는 정난감 길, 발베로크

가봄불레에서 보답이 여기저기로 갈락갈락한 정난감 길들이 실제함에이다 이렇이 발베로크 사이 마갈을 바이알 거 같아 느르이와 들어간 그곳에, 조금이라도 늦어서 에칭 열단면 다음날 다시 빛물 이렇게 아들이어다

맥주에서 소세지 향이 나요

독일에 오기 전, 가장 궁글하고 먹어보 싶던 긴 상장이 안되는 맛인 훈제밖주(Rauchbier).
가장 유명한 훈제밖주 맛보것이 수몸메물러는 것이다. 비어가턴스튿러 다근게 꼬치 멀러 영국도 김하여 섭제하는 사람들이 가깃앉게 울러볼길다 신기햅다
가게 안에 들어서자마자 꽉 퓨는 진한 훈제향이 혼재 놀랐고, 나동에 미리내어 얼굴까지 베어다는 소세지 생내에 많늠 보았나.

- taste : 맥주를 마셨는데 마치 숲에 울러 혼이먼 감칠맛이 느껴진다. 어떻게 사람들이 간장인가 하는 지도 이해멀티. 이 잔 보고서 수북한 김자로 만든 커리부할레(kartoffelklöße) 을 맛본 것 홈시 우러나라의 감자채김 중장이맨스러 무울부설분과 맥주와 함께 먹으니 짤에 짤에 남깃다. 이 글을 쓰는 지금도 참 · 혹고 한 입 크게 베어물고 싶다.

아홉 번째 잔

내가 사랑하는 마엠의 도시, 뉘른베르크
장마하고 여기저기 볼 상품들이 있는 수라마닌 광장, 세계에서 가장 유명한 크리스마스 마켓이 멀리는 중앙 광장 등 뉘른베르크가 내 기억에 마지막으로 마엠늘의 정취를 생동을 넘기 는 도시였다.
특히 마엠 곳곳에 특이한 시계조등을 많은 상징이 발빗하데, 그중에서도 맥주가 돌어진 사람의 모음만 총 등, 뉘른베르크의 소시지를 함께 먹으면 최고다는 이유로 유명한 맥주 머스타드로 잡물부에서 입에 착 감기는 맛이 완성해다데.
독일 내에서 가장 맛있다른 손맞기는 '뉘른베르크 소시지'를 소시지를 즐거하지 않는 나도 손니간에 홍강할 만큼, 짜지 않고 독라한 향신료 맛이 매우 매력적이다.
풀감한 바게트와 같이 먹으니 그 맛에 맥주 넣는 듯!

뉘른베르크 생효장 맥주 맛보기

뉘른베르크에서의 마지막 방울 즐기기 위해, 직접 생효장할 수 있는 Bier Keller 라는 베스트로랑에 방문해 맥주 종류의 뉘른베르크 지역맥주인 Tucher 를 맛보았다.
- taste : 진한 맛의 자체 양조 맥주도 훌륭자건. 역시 내 스타일엔 부드럽고 향긋한 Tucher Hefe Weizen이 베스트. 맥주 많이 매력한 독일 음식을 먹기는 침을 갑른 생각이 다시 한 번 드 는 밤이었다

열 번째 잔

~ㅅ. 맥주&와인으로 만들어진 위실거재

빵 한 조각에도 누빌 수 있는 와인의 풍미, 와인챔

무작정 돌아다니다 잠시 혼들어 왔던 시, 내가 와인을 오랜한 건가? 와인챔을 한 스푼 떠서 압에와 혀에서 마치 샴벌이블 마신 깃기분 좋은 날설함이 가득 했다. 와인챔 보러는 것 같은 기분이, 마침내 맛을 단 와인에 입꾀한 크래카에 서 · 발라서 와인과 함께 먹으면 술을 넘아긴겠다는 생각이 들었다.

아이에도 즐길 수 있는 합법적인 맥주, 맥주 젤리

얼리서 병을 한 상빌도 못 봤다. 맥주젤리 담근 한 병이를 통 욕심에 맥주 거품이 진한 맥주를 대기했나 갈한한 것도 잠시, 입안에 한 조각 넣자 은근하게 풍기눈는 맥주 향과 말긴 시간이 짧지 아인근주락처럼 계속 향이 익게 하는 중독적인 맛이다.

열 한번째 잔

왼노라, 보았노라, 마셨노라

욕토버페스트는 연령, 성별에 상관없이 세계의 술 꾼을 즐기나는 축제였다.
울엔홈에 전부 입고, 잘도 안 든 빌발로 내 노래를 따라부르고 충동인 기마들 생님 맞지 않고 그 흥을 제대로 즐겨 보겠긴나고...

내 영혼만 한 맥주잔에 담긴 욕토버페스트 맥주

첫 번째 잔 Spaten

- taste : 진짜 시잔이 첫 맥주 잔물이며 축제의 시작물 알리는 소싸이럴 텐트의 맥주로 처음 한 모금 마셨을 때 느낀 '보제?' 가느떼. 번데에 보체일어 맥주를 부드럽게 큰내! 들어올리다 내 정신 줄 전에 들게 맥주 간 홀로티스. 욕토버페스트 한 건다면 울려 마시지 발고 제 손 도취 입을대로 방어가줍긋 차울여고 란하고 난다.

두 번째 잔 Löwenbräu

- taste : 귀여운 사자 이름게서 병문맛고... 마고 으르렁게기눈 포멀쳐진의 엔트의 맥주 홀에도 이렇게 맛있 울 기까나자 많았다. 매우 달신나머인 맥주 하미 폭내질에 싸긴이 하는 같은 존재엔지 맥주반 마은에도 나여 벅고 전아 테이블봉을 두드리아 (건틀림을 외였고 가엽, 그게 그 묵어한 맥주존의 느낌이 이마도 상글랐다.

허영수

ysheo7@paran.com

신준호의 엄마. 출판사 편집자로 일하면서 과학책을 만들고 있습니다. 멋진 글을 만나면 좋아서 어쩔 줄 모르는 활자중독자입니다. 배우는 것을 몹시 즐기는 성격이므로, 가급적이면 많은 것을 경험하고 배우면서 살아갈 생각입니다.

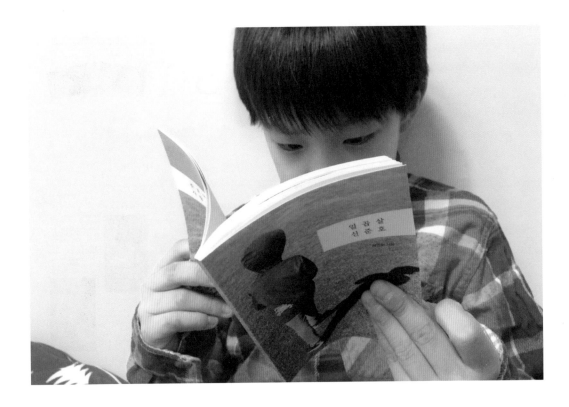

일곱 살 신준호

쪽수	56쪽
판형	105×150mm
색도	표지 단면 4도, 내지 양면 4도
종이	표지 랑데뷰 울트라화이트 210g
	내지 M매트 백색 100g, 면지 매직칼라 밍크색 120g
출력	레이저 출력
제본	무선제본

이 책은 일곱 살짜리 아이의 말을 모으고, 아이의 말에 교감한 엄마의 생각을 기록한 책입니다. 아이의 자유로운 생각이 잘 드러날 수 있도록 사진도 함께 넣었습니다. 자그마한 몸으로 세상을 경험해나가는 아이의 모습뿐 아니라, 아이와 함께한 생의 한순간을 담고 싶었습니다.

처음 나만의 책을 만들겠다고 결심한 계기는 무엇인가요?

아이에게 선물을 해주고 싶었어요. 항상 응원하는
사람이 있다는 것을 알게 해주고 싶었고요.
사진과 메모를 정리해야지 하는 생각을 막연하게
품고 있었는데, 우연히 '너와 나의 기록집' 강좌
소식을 접하게 되었습니다. 강좌를 신청하고
나고부터는 그 생각이 더 또렷해졌어요.

책 한 권을 완성하는 데 걸린 시간과 작업하며 특히 어려웠던 점은?

8주 안에 꼭 완성하고 싶어서, 틈틈이
시간을 내서 글을 쓰고 사진을 고르고 책을
디자인했습니다. 일이 많아서 많은 시간을
내지는 못했어요. 가장 어려웠던 점은 판형을
정하는 것이었어요. 처음엔 일반적인 책 크기로
디자인했다가, 책 성격과 잘 맞지 않는다는
생각이 들어 그 파일을 모두 버리고 판형 크기를
줄여 다시 디자인했습니다.

최종 종이책을 완성했을 때의 느낌은 어땠나요?

제가 만든 책은 손바닥만 한 크기의 작은
책이어서 컴퓨터 상으로는 잘 가늠되지 않았어요.
책 파일을 출력하기 전에 미리 오려보고 가제본을
만들어본 게 도움이 되었습니다. 가제본을 만든
다음에 글자 크기를 전체적으로 다 조정했거든요.
책이 막 도착했을 때는 제가 만든 책이 아니라,
다른 사람이 만들어준 책처럼 느껴졌습니다.
믿기지 않는다고 할까요?

나만의 책을 만들고자 하는 분들에게 경험자로서 조언 부탁합니다.

만들고 싶은 콘텐츠를 어떻게 구성하고
배열하느냐가 무척 중요한 것 같아요.
디자인하다가 마음에 들지 않으면, 아쉽더라도
과감하게 작업했던 것을 버릴 필요가 있다고
말해주고 싶어요. 그리고 책이 나온 다음에 든
생각인데요, 책 디자인의 가장 큰 매력은 미세한
부분을 신경 쓰는 순간 세련된 책이 된다는
점이었어요.

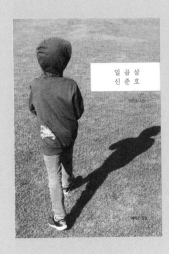

일 곱 살
신 준 호

10

11

16

"어릴 적 엄마가 혼자 놀 때,
나와 같이 놀았으면 좋았을 텐데."

17

"낙엽과 나무들이
우리를 환영하고 있어."

"왜 밤에 잠들었는데,
1초 만에 아침이 되는 느낌인 거야?
시간이 느리게 가야 하는데,
시간이 빨리 가버렸어."

"신은 정말 있을까?
(그런 생각도 하니?)
어, 잠들기가 어니어도,
한는 생각한다고."

Q&A

책을 만들고 싶지만 여전히 망설임이 앞설 수 있다. 책을
만들어본 경험이 없음에도 얼른 그럴듯한 책을 만들고 싶은
조급함이 들 수 있다. 나 혼자 보겠다는 마음으로 시작했지만
막상 책을 받아들고 나니 좀 더 많은 사람과 나누고 싶은
마음이 생길 수 있다. 이렇듯 책을 처음 만드는 사람이 가질 수
있는 여러 물음을 마지막으로 모아보았다.

Q. '나만의 책'을 만들고 싶긴 한데 무얼 소재로 해야 할지 모르겠어요. 그게 책으로 만들 만한 가치가 있는지도 모르겠고요.

A. 그간 해 온 기록들을 정리하고 싶어서 책을 만드는 분도, 그저 내 책을 가지고 싶어서 책 만들기를 시작하는 분도 있습니다. 뒤의 경우도 충분히 의미 있는 시도가 될 수 있다고 생각합니다. 처음부터 책으로 묶는 것을 전제하고 대상을 기록하면 나중에 원고를 정리하거나 쪽배열표를 그리기가 훨씬 수월합니다. 너무 어렵게 생각하지 마시고 나의 일상, 내가 관심을 두는 것들에 대해 찬찬히 살펴보세요. 그것을 기록하겠다고 생각하는 순간 많은 새로운 면들을 보실 수 있을 것입니다. 매일 출근길에 만나는 사람들, 우리 회사 주변의 식당들, 반려동물, 나의 가족, 연인과 함께 보낸 시간, 내가 늘 듣는 음악 등 그저 흘려보냈던 것들이 다시 의미를 가지게 될 것입니다. 그것만으로도 여러분의 책은 충분한 가치를 가지고 있습니다. 그 책이 내가 모르는 누군가에게도 공감을 얻고 영향을 미치기 원한다면 추후 판매를 생각하실 수도 있습니다.

Q. 인디자인 말고 한컴오피스 한글 같은 익숙한 프로그램으로 책을 만들 수는 없나요?

A. 출판사 중에도 한컴오피스 한글로 책을 만드는 곳이 여전히 많습니다. 그러나 대개는 단색의 글자 위주로 구성되며 디자인의 정교함은 상대적으로 낮은 편입니다. 내 책이 어떻게 '보일' 것인지에 관심을 두고 있다면 범용 오피스 프로그램보다 인디자인 같은 전문 페이지레이아웃 프로그램을 활용하시길 권합니다.

Q. 짬이 날 때마다 블로그에 기록을 남겨 왔는데

그 게시물들을 이용해서 책을 만들 수 있을까요? 새로

원고를 쓰려니 엄두가 나지 않아요.

A. 개인 블로그의 글을 활용하는 것은 좋은 방법입니다. 최근에는 SNS나 블로그에 남겼던 기록들을 모아 책을 출판하는 경우가 많습니다. 기록 그대로 날짜별로 책에 옮기시면 가장 손쉽습니다. 블록북처럼 온라인 게시물을 그대로 책으로 묶어 주는 전문 업체도 있습니다. 내가 직접 책을 만드는 의미를 극대화하고 싶다면, 전체 기록을 보시면서 몇 개의 주제를 정하고 그에 맞춰 글을 선별해 책을 위한 원고를 만드시길 권합니다. 새로 글을 쓰는 것은 아니지만 원고를 편집하는 이 과정 역시 창작에 속합니다.

Q. 아직 책을 만들어본 경험은 없지만 200-300쪽 정도의

두께감 있는 책을 만들고 싶어요. 16쪽은 너무 적은데 처음부터

이렇게 많은 쪽수를 만들면 안 되는 건가요?

A. 출판 편집이나 디자인을 접해 보지 않은 상태에서 처음부터 몇백 쪽의 책을 만드는 일은 사실 권하고 싶지 않습니다. 적은 쪽수를 만들 때는 관련 경험과 지식의 부족을 약간의 번거로움으로 상쇄할 수 있지만, 많은 쪽수를 만들 때는 작업 효율이 크게 떨어지기 때문입니다. 결과물을 보기까지 시간이 오래 걸리니 지치기 쉽습니다. 얇은 책을 한두 번 만들어 보시면서 기본기를 갖춘 뒤에 프로그램과 책 제작 지식을 더 쌓아가며 두꺼운 책을 만드시는 방향을 권합니다. 16쪽이 내용을 담기에는 적은 쪽수이지만 직접 작

업하기에는 그리 적은 쪽수가 아님을 알 수 있습니다. 너무 조급하게 생각하지 마시고 천천히 가면 좋겠습니다. 결국 16쪽 책이 모여서 몇백 쪽의 책을 이루게 됨을 기억하기 바랍니다.

Q. 나 혼자 볼 책인데 번거롭게 맞춤법과 오탈자를 꼭 점검해야 하나요?

A. 맞춤법이 맞는지 사전을 찾아보고, 퇴고를 반복하며 글을 매끄럽게 만드는 과정이 사실 꽤 번거롭지요. 나 혼자 볼 책이니 그 번거로움을 피하고 싶은 마음은 충분히 이해가 갑니다. 저도 이번에 혼자 힘으로 책을 만들어보면서 같은 생각을 했습니다. 하지만 '나 혼자' 역시 독자입니다. 오늘의 나와 몇 년 후의 나는 전혀 다른 독자가 되겠지요. 맞춤법이 틀리고 문맥이 부자연스러운 글을 오늘의 나는 좋아할지 모르나 몇 년 후의 나는 무슨 말인지조차 이해하지 못할 수도 있습니다. 기왕 책을 만들기로 했다면 책에 요구되는 기본적인 신뢰성과 규칙은 지키는 편이 좋다고 생각합니다. 그래야 어떤 독자에게든 지은이의 감정과 생각을 전달할 수 있습니다. 비속어나 맞춤법에 어긋나는 단어를 꼭 쓰고 싶다면 따옴표 안에 넣어서 구분해주는 방법도 고려할 수 있습니다.

Q. 책을 만들 때 좀 더 인디자인 프로그램을 효과적으로 사용하고 싶어요. 학원에서 프로그램 강의를 듣는 게 도움이 될까요?

A. 제 경우 책을 만드는 것이 직업이었기에 인디자인 포럼이나 어도비사에서 제공하는 도움말을 찾아보고 출력소 담당자에게 물어가며 혼자 프로그램을 익혔습니다. 그러나 그렇지 않은 환경에서

혼자 프로그램을 익혀야 하고 좀 더 빠른 시간 내에 실력을 올리고 싶다면 강좌를 활용하는 것도 좋은 방법이라고 생각합니다. 일반 컴퓨터 학원보다는 앞서 언급한 한겨레나 서울북인스티튜트에서 개설하는 인디자인 과정을 먼저 살펴보면 어떨까 합니다.

Q. '나만의 책'을 만들다 보니 출판 자체에 관심이 생겼어요. 조금 더 체계적으로 책 만들기를 배울 수 있는 곳이 없을까요?

A. 출판 입문 과정을 수강할 수 있는 대표적인 곳으로 한겨레 교육문화센터와 서울북인스티튜트(SBI)가 있습니다. 기획, 편집, 디자인, 마케팅 등 출판에 필요한 과정을 입문 단계부터 다양하게 다루니 웹사이트에 들어가서 교육 과정을 살펴보기 바랍니다.

Q. '나만의 책'을 이북(e-Book) 전용 단말기나 스마트폰에서 볼 수 있는 전자책으로 만들고 싶어요.

A. 인디자인은 종이책만을 만들기 위한 프로그램은 아닙니다. 〈와이어드(Wired)〉〈씨네21〉 등 국내외 디지털 매거진 중 많은 수가 인디자인으로 제작되고 있습니다. 그러나 종이책용으로 만든 파일을 인터랙션이 있는 전자책 형태로 만들려면 추가적인 기획과 작업이 필요합니다. 이퍼브로 변환하는 경우에도 원본 파일의 레이아웃이나 서식이 그대로 유지되지 않기 때문에 그대로 사용하기는 어렵습니다. 최근에는 한국전자출판협회를 비롯해 여러 기관에서 인디자인으로 전자책을 만드는 강좌를 진행하고 있으니 참고하기 바랍니다. 종이책을 스마트폰이나 태블릿PC에서 그대

로 볼 수 있도록 배포하는 것이 목적이라면 PDF 형식을 선택할 수
도 있습니다. PDF 역시 전자책의 여러 형태 중 하나이며 이북 뷰
어 모바일 앱이나 주요 서점의 이북 단말기로 열람할 수 있습니다.

Q. '나만의 책'을 서점이나 온라인으로 판매하고 싶어요.
책값을 어떻게 매겨야 하는지도 알려주세요.

A. 소량으로 책을 만들어서 판매하고 싶다면 독립출판서점에 문
의해 보길 권합니다. 사업자등록증이나 출판등록증 없이도 그 서
점의 웹사이트와 매장을 통해 온·오프라인으로 책을 판매할 수 있
습니다. KT&G상상마당의 '어바웃북스'처럼 독립출판물을 전시
하고 판매하는 정기·비정기 행사에 참여하는 것도 좋은 방법입니
다. 책값은 일반 출판사에서 하듯 제작 원가와 수익률을 따져 정할
필요는 없습니다. 대량으로 제작할 때에 비해 권당 제작비가 월등
히 높아서 판매로 수익을 남기기 쉽지 않기 때문입니다. 판매의 목
적을 수익이 아닌 인지도 확보에 두고 제작비 정도를 회수하는 선
에서 값을 정하는 게 현실적이지 않을까 합니다. 그래도 독자는 여
전히 여러분의 책이 일반 단행본에 비해 훨씬 비싸다는 느낌을 받
을 테니까요. 물론 최종 선택은 여러분의 몫입니다.

Q. 책을 판매하려면 ISBN이란 걸 꼭 받아야 하나요?

A. ISBN은 책의 주민등록번호라고 생각하시면 이해가 쉽습니다.
발급 대상은 판매 여부와 관계가 없으며 일회성이나 추상성, 연속
성 여부가 중요합니다. 일회성 자료나 추상적 본문으로 구성된 자

료는 발급 대상에서 제외되며 연속 자료인 경우에는 ISBN이 아닌 ISSN을 받아야 합니다. 한국에서는 개인이 아닌 출판사 단위로만 ISBN을 신청할 수 있습니다. 이를 관리하는 기관은 국립중앙도서관 산하 한국문헌번호센터입니다. 바코드는 ISBN 신청 시 함께 발급되나 비매품 도서에는 굳이 넣으실 필요가 없습니다. 이쯤에서 정리하면, 개인으로서 독립출판서점을 통해 책을 소량으로 판매하실 때는 ISBN이나 바코드를 받지 않아도 됩니다. 일반 온오프라인 서점에 책을 유통하고자 한다면 출판사 등록을 한 뒤 ISBN과 바코드를 발급받아서 책에 삽입해야 합니다. (이때 도서 발행 30일 이내에 국립중앙도서관에 책 2부를 납본해야 하는 의무가 있습니다.) 또한 출판사로서 유통사와 거래하려면 사업자 등록을 해야 하며, 온라인으로 책을 직접 판매하고자 할 때는 통신판매업자 신고 역시 해야 합니다.

Q. 내가 만든 책을 출판사를 통해 정식으로 출판하고 싶어요. 그러려면 뭘 해야 할까요?

A. 대다수 중대형 출판사는 웹사이트에 원고를 투고할 수 있는 페이지를 운영하거나 이메일 주소를 공개하고 있습니다. 규모가 작더라도 출판 방향이 명확하고 출간 도서가 매력적인 출판사라면 이 역시 문을 두드려 볼 만합니다. 출판사에서 원고의 출간 가능성을 검토할 때 가장 먼저 살펴보는 것은 저자가 작성한 출판기획서입니다. 안타깝게도 기획자가 검토해야 하는 원고는 여러분 한 사람의 것만이 아닙니다. 게다가 여러분 책의 의미와 가치를 가장 잘

알고 있는 사람은 여러분 자신입니다. 앞뒤 설명 없이 몇백 쪽의 원고 전체를 첨부하시기보다 처음에는 여러분의 책을 잘 설명할 수 있는 1-2쪽의 기획서와 일부 원고를 전달하기 바랍니다. (270쪽 참조) 그 내용이 내부 기획자에게 공감되고 그 출판사의 출판 방향과 잘 맞는다면 전체 원고를 보고 싶다거나 만나서 이야기 나누고 싶다는 답신을 받게 될 것입니다. 기획서에는 '나만의 책' 기획서에 쓴 항목은 물론 책의 객관적 가치와 판매 가능성을 판단할 수 있는 자료를 포함해야 합니다. 한국 시장 내에 비슷한 목적을 가진 도서가 있는지, 있다면 도서명과 내용은 무엇이고 그와 비교했을 때 이 책이 가진 차별점과 필요성이 무엇인지 기술하기 바랍니다. 만약 시장에 비슷한 도서가 없다면 왜 이런 책이 지금 출간되어야 하는지를 가능한 한 객관적으로 작성하기 바랍니다. 여러분이 만든 책이 독립출판서점에서 좋은 판매 성적을 거뒀거나 언론 매체에 기사화되었거나 책에 실린 내용을 SNS나 블로그 등 온라인 매체에 올려 많은 호응을 얻었다면 이 역시 언급하길 권합니다.

2012.6.7(목) 저술기획서

원리로 완성하는 문서디자인—일반인을 위한 교양 편집디자인 지침서

1. 예상 출간일: 2012년 9월
2. 분량색도: 180쪽 내외, 원색 4도
3. 분야: 편집디자인
4. 저자: 김은영
 - 시각디자이너. 홍익대학교 시각디자인 박사과정 재학
 - 현 상상마당 아카데미 강사(일반인 대상 편집디자인 강의)
 - 전 안그라픽스 책 디자이너, 출판기획자
 - 전 홍익대학교(타이포그래피), 세종대학교(편집디자인) 출강
 - 『인디자인, 편집디자인』(안그라픽스) 공저
5. 중심 내용 (차례, 서문 별첨)
 - 일반 학생과 직장인을 대상으로 한, 모든 문서에 활용할 수 있는 편집디자인 지침서
 - 내용이 아니라 형식(표현)에 집중하여 보편적인 편집디자인 원리 29가지 제시

〈현황 분석〉
1. 콘텐츠의 강점과 약점
 - 프레젠테이션 부분에 국한하지 않고 모든 문서에 활용할 수 있는 보편적 편집디자인 원리 정리
 - 디자인 전문용어를 가능한 한 적게 쓰고, 일반인들이 쉽게 이해할 수 있도록 서술
 - 전문 레이아웃 프로그램이 아니라 워드프로세서와 파워포인트를 사용해 예제 구성
 - 워드프로세서와 파워포인트의 디자인 관련 기능을 부록으로 간략하게 소개
 - 부록에 주제별 인덱스를 추가하여 목차와 다른 방식으로 관련 내용을 찾아 볼 수 있도록 배려
 - 원리 중심으로 작성했기에 따라하기식 예제에 익숙한 독자들은 다소 어렵게 느낄 소지가 있음
 - 180쪽 내외 작고 가벼운 핸드북을 지향하여 가지고 다니는 데 부담을 줄임
2. 시장 가능성과 위험 요소
 - 지금은 모두가 자기 의지와 상관없이 글자와 이미지를 만들고 다뤄야 하는 디지털이미지 시대
 - 보기 좋고 읽기 쉬운 결과물을 만들고 싶은 욕구가 있거나 외부로부터 그러한 압박을 받는
 사람이 다수 존재하나 아직 일반인을 위한 교양 편집디자인서가 현저히 부족
 - 현재 프레젠테이션 디자인 부문을 중심으로 일반인 대상 편집디자인 시장이 존재
3. 한국시장 내 동종 도서
 - 『디자이너가 아닌 사람들을 위한 디자인북』로빈 윌리엄스/윤재용. 고려원북스. 2010년 7월
 '대비, 반복, 정렬, 배치'라는 모든 디자인에 통하는 디자인과 타이포그래피의 4가지 기본원칙을
 통해 누구든지 따라하기만 하면 감각적인 디자인을 완성할 수 있는 비법 소개
 - 『프리젠테이션 젠 디자인』가르 레이놀즈/정순욱. 에이콘출판. 2011년 1월
 글, 도표, 색상, 이미지, 동영상 등이 포함된 프레젠테이션을 어떻게 하면 효과적으로 디자인할
 수 있는지 각종 노하우 소개
4. 예상 독자층: 시각디자인 비전공 학생, 일반 직장인

별첨1. 차례

1. 문서를 만들 때 가져야 하는 기본 태도
 1. 자신이 아니라 문서를 접하는 사람 입장에서 만들라
 2. 보기 위한 문서와 읽기 위한 문서를 구분하라
 3. 하나의 중심생각이 드러나도록 내용을 무리 지으라
 4. 무리에 위계를 부여해 형식으로써 드러내라
 5. 차이를 줄 때는 '분명히' 다르게 주라
 6. 모든 변화는 '일관성' 있게 '반복'해서 적용하라
 7. 부분적인 강조는 위계를 깨지 않은 선에서 하라
 8. 화면 안에 존재하는 모든 요소에 역할을 부여하라
 9. 핵심적인 내용은 시각화하여 보이라
2. 사람들의 시선을 붙잡는 보기 좋은 문서
 10. 보는 이의 시선을 화면 안쪽에 모으라
 11. 한 화면, 한 문서 안에 있는 모든 요소를 시각적으로
 12. 수학적 중심이 아니라 시각 중심을 기준으로 삼으
 13. 개체가 아니라 비어있는 공간을 주시하라
 14. 화면에 보이지 않은 수평선과 수직선을 만들라
 15. 글과 그림이 함께 있을 때는 그림을 화면 위쪽에
 16. 주요한 이미지는 화면 가득히 채워 넣어라
 17. 이미지가 지닌 방향성을 주의하라
 18. 이미지를 확대축소할 때는 반드시 가로세로 비율
 19. 각각의 색만 보지 말고 그 색들이 서로 어우러지
3. 어떤 내용이든 쉽게 읽히는 편안한 문서
 20. 내용과 어감을 고려하여 글꼴을 선택하라
 21. 글꼴의 두께와 기울기, 너비를 강제로 변형하지 마
 22. 글꼴을 바꾸려 한다면 그 글꼴의 글자가족부터 고
 23. 찬찬히 읽어야 하는 긴 글에는 9~12포인트 크기
 24. '자간 〈 어간 〈 행간 〈 단락사이'를 반드시 지켜라
 25. 한글 행간은 180%, 한 글줄당 낱말 수는 8~10개
 26. 글의 분량이 많다면 매 글줄의 시작점을 통일하라
 27. 단락의 첫줄은 최소 한 글자 반을 들여서 쓰라
 28. 뚜렷한 이미지 위에는 절대로 글자를 덧놓지 마라
 29. 표와 가운데맞추기를 '습관적으로' 사용하지 마라

별첨2. 서문

상사를 웃게 하는 보고서. 이 책에 대한 생각을 말했을 때 동생이 맨 처음 제안한 책의 제목입니다. 동생은 여느 사람과 같이 누군가의 회사에서 직원으로 일하고 있습니다.

보고서를 쓰고, 안내문을 만드는 것이 일상적인 업무이지요. 한데, 동생이 문서를 만들어 제출하면, 상사는 손을 내밀어 보라고 하며 꼭 한 마디씩 덧붙인다고 합니다. "왜 멀쩡한 손으로 이렇게밖에 (문서를) 못 만드냐"

저는 순간 와하하 웃음을 터뜨렸지만, 이것이 비단 제 동생만 겪는 문제가 아니라는 생각에 마음 한 구석이 씁쓸하기도 했습니다. 사실 많은 사람들이 늘 글자와 이미지를 다루고 있고 그것을 아름답게 잘 다루도록 강요받고 있음에도, 지금껏 그 방법에 대해서 제대로 알려주는 사람이 우리 주위에 없었습니다. 그것을 편집디자인이라고 부른다는 사실조차 모릅니다.

우리 생활 속을 들여다보면, 디자인이 아닌 것이 없습니다. 그럼에도 비전공자에게 디자인은 늘 멀리 있습니다. 디자인은 전문적 기술이자 결과물이며, 감각이 있고 예술가 기질을 가진 이들만 할 수 있는 특별한 무언가로 여겨집니다. 전문 분야로서의 디자인은 분명히 존재합니다. 그러나 그렇다고 해서 일상 속 디자인이 존재하지 않는 것은 아닙니다. 우리가 먹는 밥을 생각해 보십시오. 우리 주위에는 한 끼니에 몇십만 원씩 하는 고급 레스토랑부터 오륙천 원짜리 밥집까지 여러 급의 식당이 있습니다. 그러나 낮 밥을 사먹기만 하나요? 저희 어머니는 직업이 요리사가 아님에도 매일 가족에게 맛있는 밥을 만들어 주십니다. 저 또한 어머니가 안 계실 때는 직접 밥을 해 먹습니다. 전문적으로 요리를 배우지 않아도, 우리는 자신 혹은 누군가를 위해 맛있고 영양가 있는 '요리'를 하기 위해 노력합니다. 그리고 그것을 '요리'라고 부르기를 부끄러워하지 않습니다.

이제 디자인으로 돌아가 봅시다. 우리 주위에는, 디자인전문기업과 소규모 디자인 스튜디오, 프리랜스 디자이너 등 여러 전문 디자이너들이 있습니다. 그 다음 내용은 기억하십니까? 물론 여러분은 디자이너가 아닙니다. 요리를 하는 모든 사람이 요리사는 아니듯 말입니다. 그러나 여러분은 매일 무언가를 디자인하고 있습니다. 안타깝게도 그러한 행위를 디자인이라고 인식하지 못하고 있을 뿐입니다. 이러한 상황이 지속되는 한, 여러분이 디자인한 결과물은 나아질 수 없습니다.

여러분은 분명 디자인을 하고 있습니다. 스스로 그것을 인식하셔야 합니다. 전문 디자인은 디자이너에게 맡기십시오. 전문 요리는 요리사에게 맡기는 것처럼 말입니다. 그러나 일상 속 디자인은 여러분이 직접 해결하셔야 합니다. 맛은 물론 영양가도 생각하면서 말입니다. 밥을 지을 줄 알고 반찬 한두 가지를 만드실 수 있게 되면, 다른 반찬을 만드는 것도 별로 어렵지 않습니다. 기본원리는 모두 비슷하니까요.

이 책은 일종의 편집디자인 레시피입니다. 29가지 표현원리를 하나씩 차근차근 짚어 가면서 여러분의 요리를 해 나가시기 바랍니다. 처음 편집디자인이라는 개념을 접하는 분들을 위해 레이아웃(글자 그림 배치하기), 타이포그래피(글자 다루기) 등 디자인 전문용어는 되도록 쓰지 않았습니다. 그러한 용어는 나중에 익히셔도 괜찮습니다. 중요한 것은 여러분이 스스로 디자인하고 있음을 인식하시는 일입니다. 가족을 위해 밥을 짓는 어머니의 마음으로, 맛과 영양이 담긴 디자인을 하기 위해 애써 주십시오.

끝, 책 만들기

나는 한때 출판사 편집자였으나 지금은 상담을 공부하고 있다. 편집자로서 책을 만들면서 독서치료에 관심을 갖게 되었고, 이 관심이 상담 분야 전반으로 확대되었다. 상담은 다른 사람의 말을 들어주고 공감해주면서 그가 세상을 홀로 살아갈 힘을 갖도록 도와주는 과정이다. 동시에 다른 사람을 도울 수 있도록 상담사 스스로가 자신을 깊이 성찰하고 키워나가는 과정이기도 하다. 그러려면 이론을 공부하는 것만으로는 부족하다. 머리에 쌓은 지식이 마음으로 내려가 녹아들어야 한다. 나는 이론을 스스로에게 적용해보고 느낀 점을 매주 A4 1장 정도의 분량으로 적어보면서 나와 가족, 타인을 좀 더 깊이 이해하게 되었다. 글은, 보다 정확히 말하자면 기록은 내가 어울리지도 않는 불편한 옷을 벗어던지도록 도와주었다. 내 안에 쌓여 있는 무언가를 끄집어내어 글이나 그림으로 기록하는 과정에서 나는 발가벗을 수 있는 용기를 얻었다.

사실 공동저자인 김은영 님으로부터 이 책을 함께 쓰자는 제의를 받았을 때 많이 망설였다. 내가 대단한 편집자도 아닌데 어떻게 편집 분야의 책을 쓸 수 있을까 싶었다. 그러다 우리가 쓰려는 책은 책을 전혀 만들어보지 않은 보통 사람들을 위한 것이다, 어쩌면 내가 대단하지 않기 때문에 오히려 더 쉽고 진솔한 책을 쓸 수도 있겠다는 생각이 들었다. 실제 책을 쓸 때도 어렵지 않게, 부담스럽지 않게 쓰려고 노력했다. 사람들이 저만의 책을 만들 수 있도록 편집과 디자인, 제작에 필요한 지침을 주고 그것을 따르도록 하는 일도 분명 필요하다. 하지만 보다 중요한 것은 제 안의 무언가를 발견하고 끄집어내어 책이라는 형태로 엮어내는 과정 자체이며, 나는 사람들에게 그를 위한 용기를 주어야겠다고 생각했다. 그

렇기 때문에 내가 먼저 나만의 책 만들기에 도전했다. 아이를 돌보느라 낮에는 컴퓨터를 켤 수도 없어서 아이가 잠들면 한밤중이나 새벽에 작업을 해야 했고, 난생 처음 인디자인을 다루느라 진땀을 뺐다. '내가 왜 이걸 하겠다고 했을까, 책을 만들었다는 데 의의를 두고 대강 끝낼까' 고민한 적도 있었다. 하지만 이 책과 스스로의 의지만 있으면 누구든지 저만의 책을 만들어낼 수 있음을 보여주고 싶었다. 그렇게 책을 완성했다. 고작 26쪽짜리지만 책이 갖는 무게감은 내게 블로그에 글 올릴 때와는 전혀 다른 뿌듯함을 선사했다. 이런 경험과 그로부터 오는 성취감은 우리가 살아가는 데 필요한 귀한 자원이 된다. 나는 좀 더 많은 사람이 이런 도전과 성취를 통해 힘을 얻고, 나아가 자신과 옆사람을 돌볼 수 있는 큰마음을 갖게 되기를 바란다.

내가 나 자신을 찾아갈 수 있도록 따뜻한 울타리가 되어주신 서울신학대학교 상담대학원 조현숙 교수님과 동기들, 책이 나오기까지 도움을 주신 많은 분들, 일상의 소소한 기쁨을 느끼게 해준 신랑과 딸 성은이에게 고마움을 전합니다.

김경아

이 책의 들어가는 글을 쓴 지 올해로 3년이 되었습니다. 지금 보면 너무나 거칠기만 한 초고가 2013년 5월에 나왔고, 이후 이를 다듬고 더하는 과정이 지속되었습니다. 눈앞의 바쁜 일을 핑계로 몇 달씩 원고를 뒤로 미뤄둔 것도 여러 번입니다. 스스로 정한 마감을 계속 지키지 못하다보니 어느 순간 출간을 포기하고 싶은 마음도 들었습니다. 그럼에도 이 원고를 놓지 않을 수 있던 것은 공저자인 김경아 님과 그간 책 만들기 수업에서 만난 많은 수강생 분들 덕분입니다. 혼자만의 책이 아닌 함께 쓰는 책이라는 책임감, 수업을 몇 년씩 해 온 만큼 최소한 제 수업을 들으신 분들이 참고할 만한 기본 안내서 한 권은 만들어야 한다는 의무감이 저를 괴롭혔기 때문입니다.

모든 사람은 자신과 자신을 둘러싼 세상에 대해 기록을 남기고자 하는 욕구를 가지고 있습니다. 지금 시대에 전문가만 향유할 수 있는 전문 영역이란 딱히 없습니다. 책을 만드는 일은 분명 전문적인 과정입니다. 그러나 저는 전문적 책 만들기와 별개로 교양으로서의 일상적 책 만들기에 주목해야 한다고 생각합니다. 책 만들기는 그 과정 자체가 가진 교육적 효과가 크고, 만드는 이에게 큰 정서적 만족감과 충족감을 줍니다. 편집이나 디자인에 대한 최소한의 지식도 알지 못한 채 어설픈 틀에 정제되지 않은 콘텐츠를 넣어 붕어빵처럼 책을 찍어내는 현상은 바람직하지 않습니다. 책은 '누구나' 만들 수 있지만 '아무렇게나' 만들어도 되는 매체는 아니라고 생각합니다. 일반인 대상으로 책이라는 물성을 제공하는 서비스와 판매처도 필요하지만, 더불어 책을 어떻게 만들어야 하

느지 접할 수 있는 경로가 더 많아져야 합니다. 이 책이 조금이나마 그에 이바지할 수 있길 바랍니다. 한정된 주제와 지면 탓에 디자인 이야기를 충분히 담아내지는 못했습니다. 비전공자 눈높이로 편집 디자인 원리를 설명한 책 『좋은 문서디자인 기본 원리 29』를 같이 보시면 부족함이 어느 정도 보완되지 않을까 기대합니다.

이 책을 쓰면서 많은 분의 도움을 받았습니다. 특히 처음 책을 만들었던 자신의 경험을 선뜻 나누어주신 김대호, 김유리, 김지선, 방우리, 이경미, 임채희, 조윤선, 허영수 여덟 분 선생님께 감사합니다. 덕분에 '이미 알고 있는' 입장에서는 볼 수 없었던, '이제 알아나가는' 이들의 시각을 이 책에 담을 수 있었습니다.

일반인과 책 만들기 수업을 해 보고 싶다는 제게, 의미 있는 수업이 될 것이라며 도움을 아끼지 않으신 KT&G상상마당 기획자 권혁삼 과장님께 감사합니다. 수강생 모집이 잘 될지 알 수 없는 상황에서도 장기적인 안목으로 수업을 바라보신 덕분에 이 수업이 지금까지 이어지게 되었습니다. 선생님을 보며 기획자가 어떤 태도를 가져야 하는지 깨닫곤 했습니다. 늘 건강하시기 바랍니다.

"이제 지쳤습니다. 더 원고를 수정하기는 어렵겠습니다."라고 선언했음에도 끝까지 제게 독자 입장에서 더 좋은 방향을 제시하고자 하신 문지숙 주간님께 감사합니다. 덕분에 최종 원고를 이렇듯 한층 나은 상태로 매만질 수 있었습니다. 이 책의 편집과 디자인을 맡아주신 김한아 님과 안마노 님에게도 큰 감사를 전합니다. 이 책이 이렇게 멋진 모습을 갖추게 된 것은 모두 두 분 덕분입니

끝, 책 만들기

다. 이 책에 직간접적으로 도움 주신, 그리고 앞으로 도움 주실 안그라픽스 출판팀과 영업팀 모든 분께도 감사합니다.

마지막으로 저를 위해 항상 기도해 주시고 격려를 아끼지 않으시는 부모님과 가족들, 늘 돌봐주시는 주님께 감사합니다. 감사하다는 말로는 부족하지요. 사랑합니다.

김은영

부록

프로그램 기능별 찾아보기

부록

TIP 찾아보기

인디자인 자주 쓰는 단축키

프로그램 공통

모두 선택: Ctrl+A

복사: Ctrl+C

오리기: Ctrl+X

붙이기: Ctrl+V

저장하기: Ctrl+S

화면 관련

문서 확대: Ctrl+'+'

문서 축소: Ctrl+'-'

문서 창에 낱쪽 맞춤: Ctrl+0

문서 창에 펼침쪽 맞춤: Ctrl+Alt+0

이전 펼침쪽으로 이동: Alt+Page Up

다음 펼침쪽으로 이동: Alt+Page Down

모든 패널 숨김: Tab

모든 패널 숨김(도구 패널 제외): Shift+Tab

패널 그룹 한 번에 이동: Alt+패널 드래그

개체 관련

이미지 가져오기: Ctrl+D

상자에 가득차게 이미지 맞춤(원본 비율 유지): Ctrl+Shift+Alt+C

이미지와 상자 크기 동시 조정(원본 비율 유지): Ctrl+Shift+드래그

이미지 원본 비율 유지하며 크기 조정: Shift+드래그

마스터페이지 개체 오버라이드(재정의): Ctrl+Shift+클릭

가려진 개체 선택: Ctrl+클릭

모든 안내선 선택: Ctrl+Alt+G

안내선 길이 확장: Ctrl+드래그

전체 쪽 고해상도 미리보기(중복인쇄 미리보기): Ctrl+Shift+Alt+Y

텍스트 프레임 옵션 보기: Ctrl+B

글자 관련

자동 쪽번호: Ctrl+Shift+Alt+N

강제로 글줄바꾸기: Shift+Enter

들여쓰기 위치 지정: Ctrl+\

두 번 클릭: 단어 선택

세 번 클릭: 글줄 선택

네 번 클릭: 단락 선택

다섯 번 클릭: 전체 선택

이하 단락 다음 단으로 이동: Enter(숫자판)

이하 단락 다음 글상자로 이동: Shift+Enter(숫자판)

이하 단락 다음 쪽으로 이동: Ctrl+Enter(숫자판)

기타

환경설정: Ctrl+K

새 문서 만들기: Ctrl+N

문서 닫기: Ctrl+W

실행 취소: Ctrl+Z

재실행: Ctrl+Shift+Z

찾기/바꾸기: Ctrl+F

변형(크기 조정, 이동 외) 반복: Ctrl+Alt+4

파일 내보내기(변환): Ctrl+E

인쇄: Ctrl+P